살아 숨쉬는 오리지널 캐릭터 설정 테크닉

판타지 크리처 제작 도감

기능, 해부학, 컬러, 모양 등의 현실적인 요소를 통해
크리처가 살아 움직이게 만드는 방법

알렉스 리에스 · 브린 메세니 · 앤드류 베이커 · 케이트 파일시프터 지음

박현희 옮김

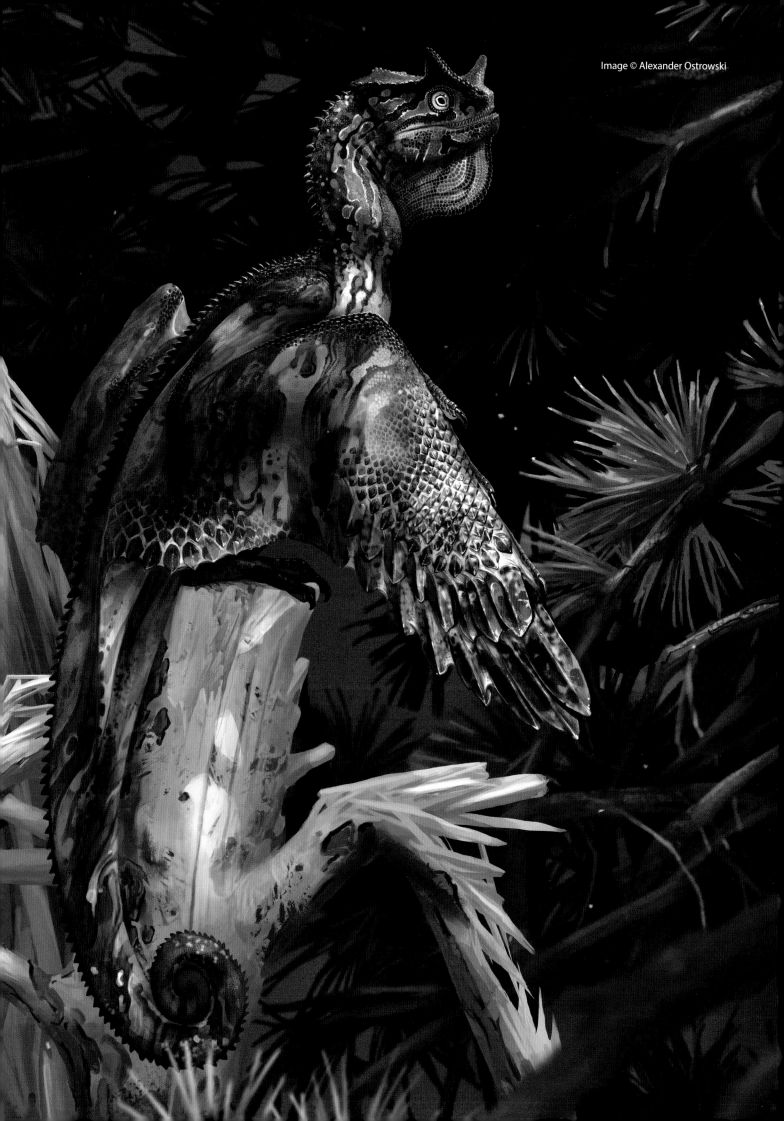

목차

머리말

《혹성탈출》,《스타워즈》의 츄바카와 베이비 요다, 《반지의 제왕》의 골룸과 엔트, 나비, 티렉스, 로켓 라쿤, 그루트까지. 크리처 캐릭터는 셀 수 없이 많다. 머나먼 은하계의 이상한 외계인이나 또 다른 차원의 환상 동물이면서 최애 히어로의 파트너로도 등장하는 크리처. 이들은 각종 미디어에 아주 멋진 모습으로 등장하고는 한다.

크리처는 때로 우리와 함께 성장하고, 또 때로는 우리의 멋진 스토리를 더 흥미롭게 만든다. 이들은 현실감 있는 배경 설정을 위해 활용되기도 한다. 주로 고대 생물을 모티프로 제작되는 크리처는 인종 차별이나 불평등, 환경 보호주의 등의 어려운 주제를 간접적으로 표현하기에 적당한 존재다. 그래서 많은 작가가 사람들의 마음을 움직이고, 세상에 일어나는 일에 대한 관점을 바꾸는 '놀라운 일'을 하기 위해 공상 과학과 크리처 디자인을 활용한다. 표면적으로 내세우지 않고 은유와 우화를 통해 간접적으로 드러내는 방식이다. 이처럼 크리처는 허구 세계를 확장하며, 평범한 스토리를 환상적으로 만드는 역할을 한다.

나에게 크리처 디자인은 자연을 탐구하는 취미와 우주에 존재할지도 모르는 다른 형태의 생명체를 상상하고 재결합하는 관심의 '자연스러운 결과물'이다. 처음에는 간단해 보이지만, 크리처 디자인에 심취할수록, 마치 토끼 굴 속에 빠지는 느낌이 든다. 상상과 창조의 세계는 점점 더 폭발적으로 확장되기 마련이니까. 지구상의 생명체가 어떻게 성장하고 진화했는지에 대한 깊은 이해는 훌륭한 크리처 디자이너가 되는 필수 요소다. 세상을 공부하고 이해하면 할수록, 모든 것은 연결되어 있다는 점을 깨닫는다. 비교 해부학처럼 다양한 것을 심층적으로 배우다 보면 새로운 세상이 열리고, 모든 상상의 디자인은 관객들에게 한층 더 실감 나게 다가갈 것이다. 이를 이해하면, 크리처 캐릭터는 관객에게 공감을 불러일으키고 즐거움을 선사할 수 있다. 물론, 이러한 이해가 없으면 디자인은 반대의 효과를 내겠지만 말이다. '뭔가 이상해'라고 말하게 되는 작품은 독자의 공감을 불러 일으킬 수 없다. 이러한 원칙만 제대로 파악한다면, 창의력은 끝없이 샘솟는

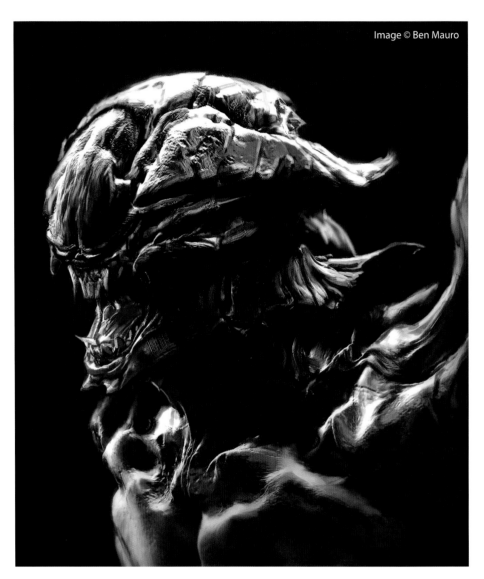

Image © Ben Mauro

샘물처럼 넘쳐흐를 것이다. 수중 동물에 영감을 받아 그린 휴머노이드 현상금 추적자의 디자인은 어떠한가? 물론 가능하다. 외계 시장을 수색하며 영웅들을 쫓는 거대한 도마뱀-사자 크리처는? 식은 죽 먹기다! 세상에 관한 이해는 크리처 디자인을 재미있게 만든다. 그리고 그건, 가장 멋진 세상을 상상하고 그 상상을 현실화하는 과정을 의미한다.

세상을 알아간다는 건 크리처 디자이너가 되기 위한 여정의 출발점이다. 미디어 산업의 크리처 디자이너로서 실력을 키우려는 독자 여러분께, 이 책은 원칙을 분석하고 이해하도록 도와주는 개론서이자 참고서가 될 것이다. 여러분이 이 책을 좋아하고, 놀라운 크리처를 만들면서 즐거운 시간을 보내기를 바란다.

벤 마우로 Ben Mauro
선임 콘셉트 디자이너
benmaurodesign.com

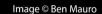
Image © Ben Mauro

"나에게 크리처
디자인은 자연을
탐구하는 취미와
우주에 존재할지도
모르는 다른 형태의
생명체를 상상하고
재결합하는 관심의
'자연스러운
결과물'이다."

크리처 디자인 기본서 사용법

우리는 수년에 걸쳐 매력적인 크리처 디자인을 지켜봤고, 공감했고, 사랑했다. 그리고 어느 순간 이렇게 독특한 크리처가 텔레비전, 비디오 게임, 영화계를 장악하기 시작했다. 이에 따라 많은 디자이너와 작가가 크리처를 만들어야 할 필요성을 느끼고 있다. 이 책은 실감 나는 상상의 동물을 만들기 위한 안내서다. 크리처 디자인의 세계를 깊이 탐구하고 싶거나, 그에 대한 지식과 재능을 키우기를 바라는 사람들이라면 커다란 매력을 느낄 것이다.

이 책은 크게 두 부분으로 나뉜다. 참고 챕터와 크리처 디자인 프로젝트가 그것이다. 우선 연구 및 상상, 기능 및 적응, 그리고 해부학을 포함한 참고 챕터를 살펴보기를 권한다. 이 유익한 챕터에서는 생물 다양성, 진화, 현실의 생물 해부학, 그리고 이 모든 것이 상상의 크리처에 어떻게 적용될 수 있는지를 보여 준다. 그다음에는 콘셉트 디자인 이론과 디자인의 일반 원칙, 미디어 현장에서 크리처 디자인을 바라보는 전문가의 통찰력을 담았다. 이는 '성공적인 크리처 디자인'이라는 여정에서 발생하는 문제를 해결하고, 창의성을 키우는 데 도움을 줄 것이다. 그리고 나면 여덟 명의 전문 아티스트가 준비한 크리처 디자인 과정 챕터를 학습할 준비가 완료된다. '유제류 초식동물'부터 '세기말 늪 물고기'까지. 이 프로젝트는 매력적이고 독창적인 크리처를 만들기 위한 과정 중 하나다. 앞서 설명한 것처럼, 크리처 디자인에 관한 수많은 관점을 보여 주기 때문이다.

개요와 도전 과제는 각 프로젝트의 앞부분에 명시되어 있고, 독자가 원한다면 각 아티스트가 수행한 철저한 분석 절차를 따라할 수 있도록 과정을 명확하게 설명했다. 풍부한 설명과 조언은 실제 영감을 어디서 얻는지부터 현실감 있는 색채 팔레트 선택에 이르기까지 각각의 창의적인 결정에 특별한 통찰력을 제공한다.

다음, 갤러리 부분에서는 디자인 과정에서 실행한 단계를 정리한다. 마지막 포트폴리오 디자인과 함께 연구 및 개발 스케치를 중점적으로 선보였다. 연습 부분은 다음 프로젝트를 위한 실천용으로 사용될 수 있으며, 몇 가지 간단한 규칙은 독자 여러분의 디자인과 교감하며 영감을 불어넣는 역할을 할 것이다.

이 책은 여러분이 흥미로운 크리처 디자인의 세계를 탐험하는 동안 좋은 지침서가 될 것이다. 이 책에서 많은 영감을 얻어 가기를 바란다. 사람들이 계속해서 야수와 괴물에게 매료되는 한, 그들에 대한 흥미와 수요는 항상 존재한다. 이 책의 재능있는 전문가들은 여러분이 최고의 크리처를 만들 수 있도록 도울 것이다.

연구 및 상상
Research & imagination

"크리처를 디자인하다 보면, 하이 판타지부터
하드 SF까지 다양한 장르를 아우르게 된다.
이때, 현실이 디자인에 영향을 미치는 정도와
그 크리처 세계의 본질은 연관성이 있어야 한다."

알렉스 리에스 Alex Ries

연구 자료 수집

크리처를 디자인하다 보면, 하이 판타지부터 하드 SF까지 다양한 장르를 아우르게 된다. 이때, 현실이 디자인에 영향을 미치는 정도와 그 크리처 세계의 본질은 연관성이 있어야 한다. 예를 들면, 상상의 동물인 드래곤은, 태어난 행성에서 자연법칙을 따라 진화한 외계인처럼 진화의 규칙을 엄밀히 따를 필요는 없다.

지금은 크리처 디자인 참고서가 과거 어느 때보다 보편화되었다. 여러분은 좋아하는 아티스트의 크리처 작품을 수집하고, 거기서 아이디어를 얻으려 할 것이다. 그러나 기존의 예술적 전통 속에서 완전히 새로운 아이디어는 나올 수 없다. 자연은 무한한 형태와 다양성으로 영감을 제공한다는 것 역시도 말이다.

인터넷은 우리가 살아가는 세계의 모습을 담고 있지만, 그 깊이가 얕다. 그래서 오히려 우리에게 더 유용한 건 오래된 생물학 교과서다. 무척추동물 이론서나 고생물학 교과서, 생물학 개론서를 수집하기를 바란다. 다양할수록 좋다.

포유류, 조류, 파충류처럼 익숙한 생물의 이미지만 모으려는 유혹에서 벗어나야 한다. 물론 이 역시도 중요하지만, 지구상의 생명체를 통해 얻을 수 있는 모든 영감을 두고 보면 터무니없이 작은 부분일 뿐이다. 해양 연충류나 미세 갑각류, 식물, 균류처럼 낯선 무리에 대한 참고 도서를 모아 분석하지 않으면 그러한 생물이 존재했다는 사실조차 알지 못할 것이다. 그리고 크리처 아트를 지배하는 '다 똑같은 이미지'의 늪에 갇히게 될지도 모른다.

현실 세계의 생명체

훔볼트오징어
Humboldt squid (Dosidicus gigas)

이 오징어는 물고기 같은 척추동물은 아니지만, 빠르게 헤엄치는 수중 포식자로 진화했다.

오파비니아
Opabinia

캄브리아기의 작은 무척추동물인 오파비니아는 몸 옆면에 달린 작은 부속지를 합쳐 두 개의 큰 수영 지느러미로 활용한다.

상상의 크리처

이리달리는 고향 행성의 바다를 배회하다 촉수를 사용해 먹이를 공격한다. 유연한 다중 지느러미는 오파비니아와 멸종된 라디오돈트와 같은 생물로부터 영감을 얻어 만들었다.

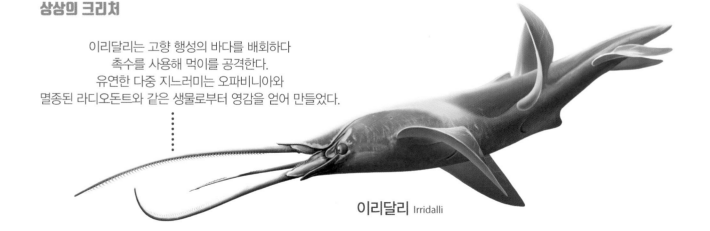

이리달리 Irridalli

현실 세계의 생명체

흡혈박쥐 Vampire bat(Desmodontinae)

흡혈박쥐는 날개가 접히는
복잡한 메커니즘을 가지고 있어,
하늘을 날 뿐만 아니라
육지에서도 효과적으로 걸을 수 있다.

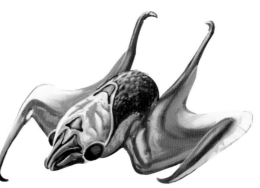

낙타거미 Camel spider(Solifugae)

작지만 사납다.
낙타거미의 거대한 평행 턱은
현존하는 동물들 사이에 입 모양이
얼마나 다를 수 있는지를 보여 준다.

상상의 크리처

블루스틱 플라이어스 Bluestick flyers

작고 활동적인 비행 헌터다.
날카로운 한 쌍의 턱은 낙타거미에서
아이디어를 얻었고, 우아하게 접히는 날개는
흡혈박쥐와 멸종된 익룡의 요소를 결합해 그렸다.

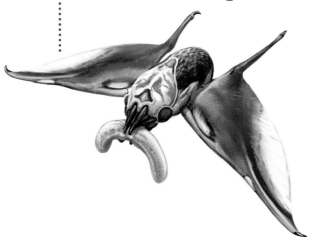

파일 정리

참고 자료를 디지털로 수집할 경우, 질서 정연한
체계로 보관하기를 바란다. 유용한 하위 폴더에는
수집한 자료가 너무 방대하지 않도록 관리해야 한다.
예를 들어, 점프하는 거미의 이미지를 보관하려면
폴더의 구조를 '동물〉무척추동물〉거미류〉거미'로
분류할 수 있다.

상상의 디자인

연구 자료를 수집했다면 디자인을 위한 기반은 마련되었다. 이제 모은 정보를 활용해 새롭고 일관성 있는 크리처로 합성해 보자. 모든 것은 예술가인 여러분의 손에 달렸다. 다시 강조하건대, 여러분이 디자인하고 있는 세상의 규칙을 반드시 고려해야 한다. 판타지 설정 및 SF의 '합성' 크리처에서는 진화와 계통발생학의 규칙은 적용되지 않을 수도 있다. 예를 들어, 자연 생태계에서 발생하지 않는 조합인 그리핀은 포유류인 사자와 익룡의 단면을 결합해 만든다. 이 페이지들에 등장하는 크리처는 현실 세계의 진화에서 영감을 받은 상상 속 디자인을 통해 만든 예시다.

디자인에는 정답이 없다. 하지만 기준은 존재한다. 우리가 궁극적으로 만들어 내려는 것에 딱 맞는, '필요한' 디자인을 제공하는 것이 그 기준이다. 섬네일은 초기 단계에서 아이디어를 확장하는 가장 일반적인 방법이다. 이렇게 간단한 스케치만 몇 장 그려두어도, 나중에 새로운 아이디어가 필요할 때 꺼내어 활용할 수 있다.

디지털 아트가 발전하면서 디자인 과정에 하나의 강력한 편의성이 추가되었다. 섬네일과 더불어 즉시 디자인을 개발할 수 있게 되었다는 점이다. 아트워크를 만들면서 이동, 왜곡, 크기 조정 및 완전 재정비가 가능해졌다. 이러한 방식을 통해 드로잉 자체를 역동적으로 디자인할 수 있으므로 섬네일 작업이 필요하지 않을 때도 있다. 큰 틀을 바꾸기 전에 파일을 저장할 수 있고, 작업 과정을 여러 버전으로 보관할 수도 있게 되었다. 과거에 작업했던 중간 파일을 꺼내어 일부를 복사하고, 최신 파일에 붙여넣는 방법도 가능하다.

디자인 과정을 시작하면서, 조금 더 나은 조명, 잘 잡은 카메라 각도 또는 다른 역동적인 포즈를 가진 완벽한 레퍼런스 이미지를 찾기 위해 조금 더 오래 검색하고 싶은 유혹에 빠진다. 그러나 이는 함정이며 쉽게 미루는 버릇으로 이어진다. 크리처에 대한 '완벽한' 기준은 결코 찾을 수 없을지도 모르고, 사실 필요하지도 않다.

스카이드롭 *Skydrops*

이 작은 비행 크리처는 벌새, 박각시, 그리고 멸종된 익룡을 정교하게 전시한 구조물에서 영감을 얻어 제작했다.

스카이드롭은 꿀을 먹는 동물로, 습한 열대 우림 환경에서도 잘 적응하며 살아간다.

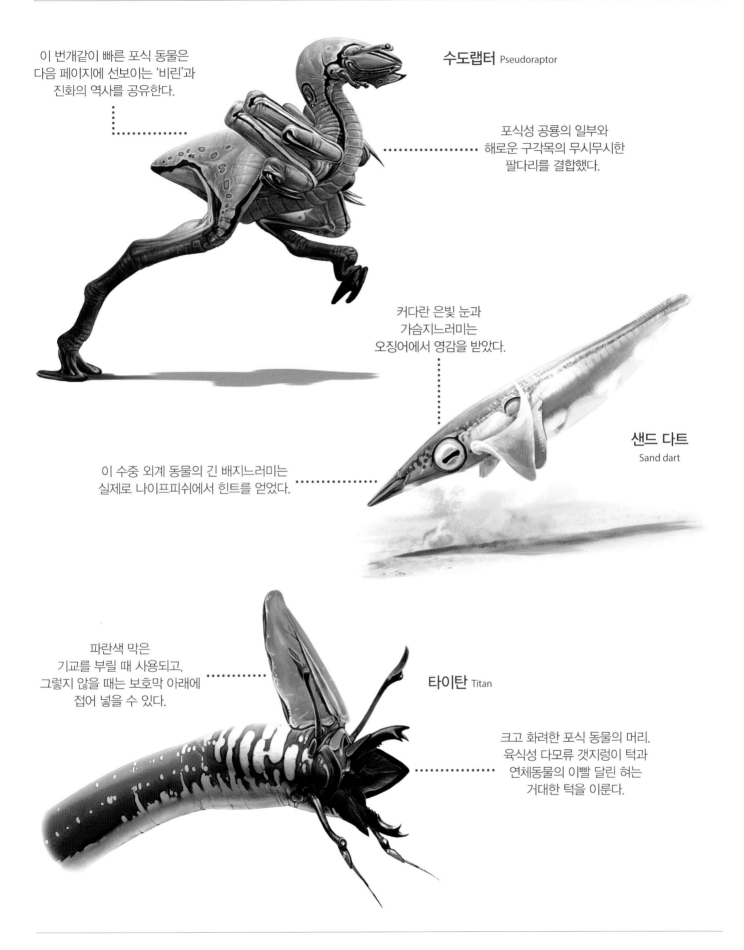

이 번개같이 빠른 포식 동물은
다음 페이지에 선보이는 '비린'과
진화의 역사를 공유한다.

수도랩터 Pseudoraptor

포식성 공룡의 일부와
해로운 구각목의 무시무시한
팔다리를 결합했다.

커다란 은빛 눈과
가슴지느러미는
오징어에서 영감을 받았다.

샌드 다트
Sand dart

이 수중 외계 동물의 긴 배지느러미는
실제로 나이프피쉬에서 힌트를 얻었다.

파란색 막은
기교를 부릴 때 사용되고,
그렇지 않을 때는 보호막 아래에
접어 넣을 수 있다.

타이탄 Titan

크고 화려한 포식 동물의 머리.
육식성 다모류 갯지렁이 턱과
연체동물의 이빨 달린 혀는
거대한 턱을 이룬다.

크리쳐 디자인 예시: 비린

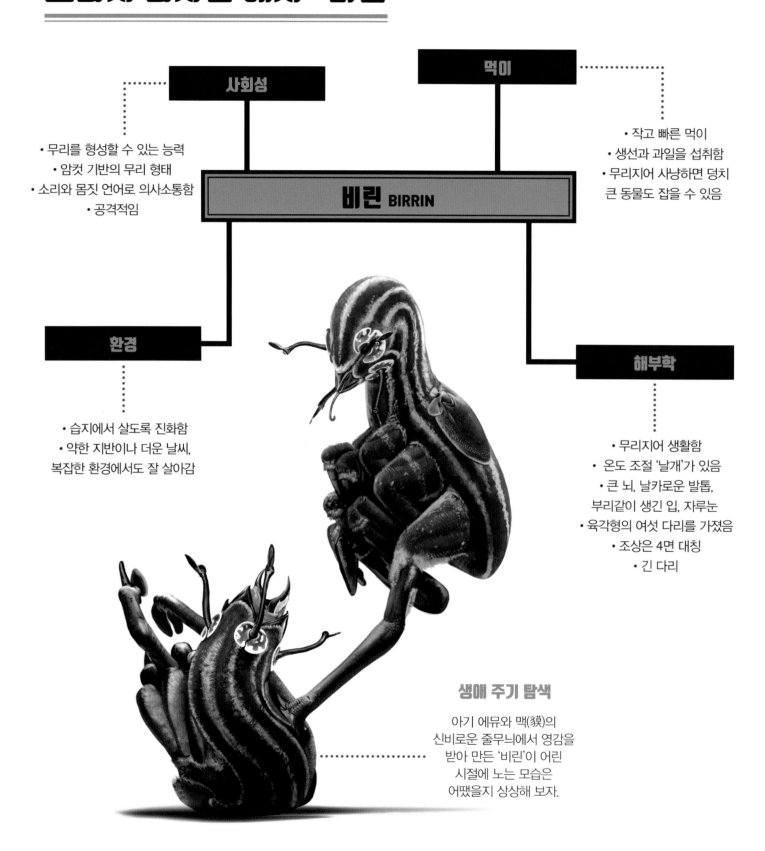

사회성

• 무리를 형성할 수 있는 능력
• 암컷 기반의 무리 형태
• 소리와 몸짓 언어로 의사소통함
• 공격적임

먹이

• 작고 빠른 먹이
• 생선과 과일을 섭취함
• 무리지어 사냥하면 덩치
큰 동물도 잡을 수 있음

비린 BIRRIN

환경

• 습지에서 살도록 진화함
• 약한 지반이나 더운 날씨,
복잡한 환경에서도 잘 살아감

해부학

• 무리지어 생활함
• 온도 조절 '날개'가 있음
• 큰 뇌, 날카로운 발톱,
부리같이 생긴 입, 자루눈
• 육각형의 여섯 다리를 가졌음
• 조상은 4면 대칭
• 긴 다리

생애 주기 탐색

아기 에뮤와 맥(貘)의
신비로운 줄무늬에서 영감을
받아 만든 '비린'이 어린
시절에 노는 모습은
어땠을지 상상해 보자.

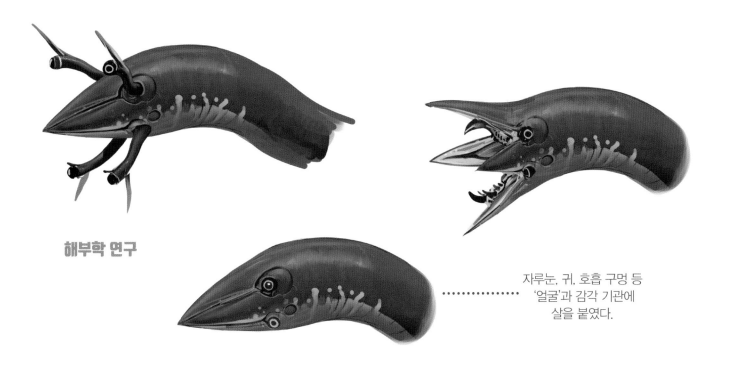

해부학 연구

자루눈, 귀, 호흡 구멍 등
'얼굴'과 감각 기관에
살을 붙였다.

작은 수컷이 암컷에게
구애 동작을 하는
역동적인 이미지.
정작 암컷은 관심이 없어 보인다.

짝짓기

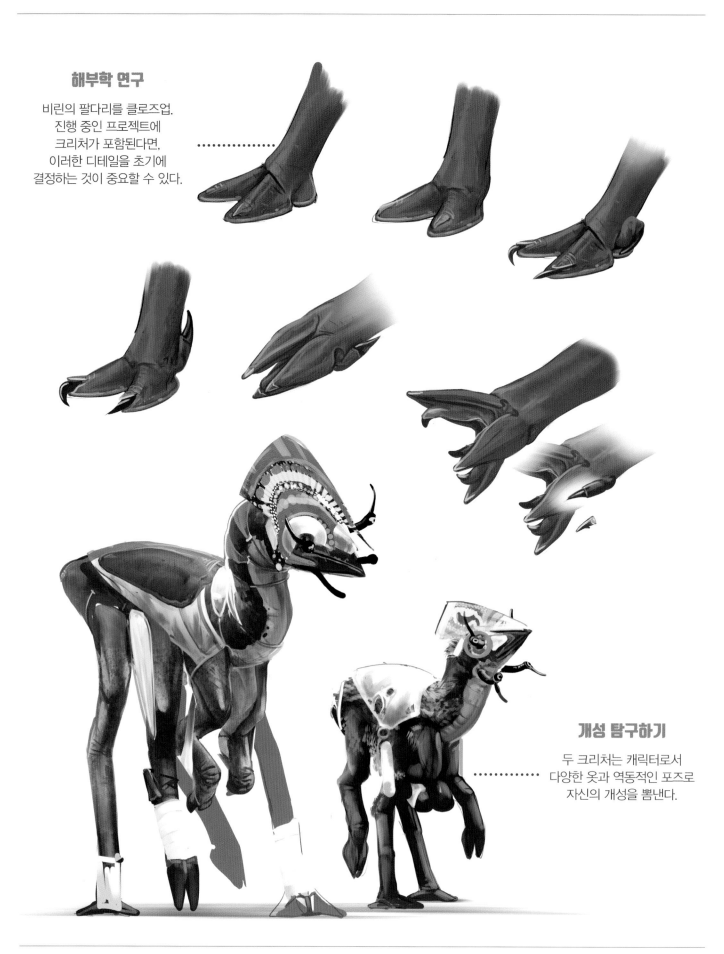

해부학 연구

비린의 팔다리를 클로즈업.
진행 중인 프로젝트에
크리처가 포함된다면,
이러한 디테일을 초기에
결정하는 것이 중요할 수 있다.

개성 탐구하기

두 크리처는 캐릭터로서
다양한 옷과 역동적인 포즈로
자신의 개성을 뽐낸다.

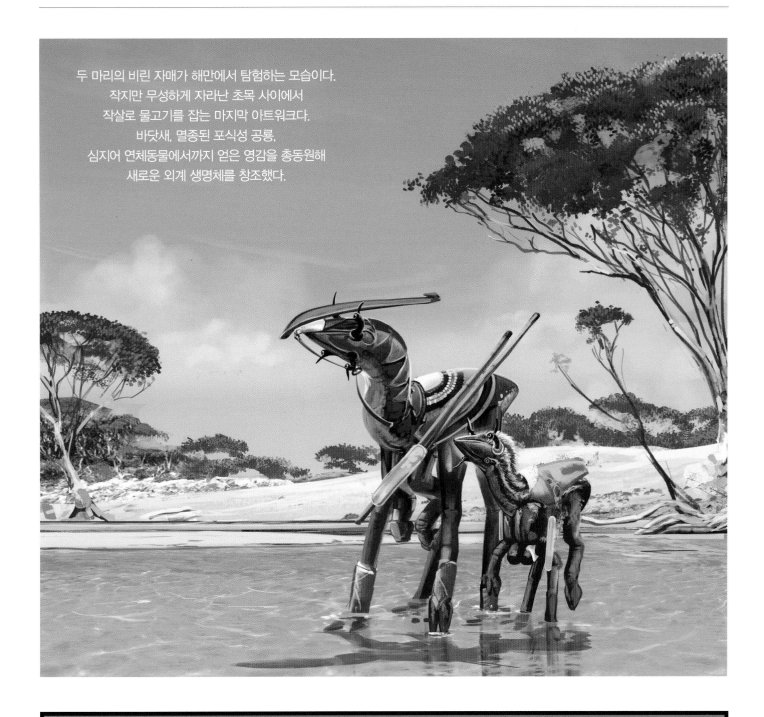

두 마리의 비린 자매가 해만에서 탐험하는 모습이다.
작지만 무성하게 자라난 초목 사이에서
작살로 물고기를 잡는 마지막 아트워크다.
바닷새, 멸종된 포식성 공룡,
심지어 연체동물에서까지 얻은 영감을 총동원해
새로운 외계 생명체를 창조했다.

현실 속 공부

선이나 도형을 잘 그리는 것이 디자인의 핵심은 아니다. 하지만 그림을 잘 그리면 전달하고자 하는 아이디어를 더 효과적으로 전달할 수 있다. 이와 같은 이유로 평소에 꾸준히 그림 연습을 하면 좋다. 실물화 그리기가 가장 효과적인 훈련 방법이며, 이를 통해 어떻게 유기체들이 구성되어 있는지, 유기체가 어떻게 행동하는지, 그리고 행동의 양상은 어떠한지도 어렴풋이 느끼게 될 것이다. 현실 세계의 동물을 발견해 그리는 것도 괜찮고, 야생동물 도감이나 인터넷에서 희귀한 동물들을 찾아 그려도 좋다. 단, 사진을 바탕으로 한 관찰 드로잉을 출간하고 싶을 때는 저작권 침해에 유의해야 한다.

19

기능 및 적응
Functionality & adaptation

"기능은 크리처 디자인의 가장 기본적이고 중요한 부분이다.
기능은 크리처를 어떤 장소와 연결할 뿐만 아니라,
왜 그곳에 있는지, 어떤 역할을 하는지,
어떻게 생존하는지를 설명하는 데 도움이 된다.
결국 '기능'이 크리처와 관객을 연결하는 고리가 될 것이다."

브린 메세니 Brynn Metheney

생물 다양성 : 생명체의 다양성

"형태는 항상 기능을 따라가야 한다." 이 구절은 분명 낯설지 않을 것이다. 바로 크리처와 캐릭터를 디자인할 때 똑같이 고려해야 할 핵심 원칙이기 때문이다. 질문은 다음과 같다.

- 크리처 디자인의 영역에서 기능이 무엇을 의미하는가?

- 기능이 얼마나 중요한가?

- 도대체 기능의 어떤 면이 흥미로운 크리처를 디자인하는 데 도움을 줄 수 있는가?

크리처의 기능은 많은 변수와 연결된다. 예컨대 현실 세계의 동물은 진공 상태에서 진화하지 않는다. 그들은 기후 변화나 그들이 속한 환경, 행동 경향과 반응, 그리고 자신의 공간을 공유하거나 침입하는 다른 동식물에 영향을 받는다. 우리와 함께 살아가는 동물들은 현실 속에서의 아주 많은 요소로 인해 각각 다르게 형성된다. 그러니, 디자이너인 우리가 상상의 크리처를 제작할 때는 당연히 이러한 원칙을 관찰해 반드시 활용해야 한다.

크리처를 디자인할 때는 무엇이든 가능하다. 그렇게 무궁무진한 일들이 우리를 압도하기도 한다. 크리처의 서식지를 정하고, 그들이 그곳에서 어떻게 이동하고 생존하는지를 떠올리다 보면 우리는 오히려 쉽게 디자인을 풀어나갈 수도 있다. 크리처의 기능을 깨닫는 것은 관객과 소통하는 핵심 방법이기도 하다.

디자이너는 캐릭터나 크리처와 인연을 맺은 관객에게 다가가야 한다. 실제 동물들의 참고 자료를 활용하면 관객과 크리처 사이의 교감을 만들어 낼 수 있다. 실제 자료들이 현실과의 연상작용을 일으키기 때문이다. 추운 기후의 긴 털처럼, 자연에서 발견한 특징과 적응을 여러분 자신의 디자인에 활용한다면, 관객은 크리처와 이전에 본 무언가를 연결하게 될 것이다. 아마도 사향소나 북극곰, 그들과 관련한 모든 함축적 의미가 떠오르게 될지도 모른다.

사자를 떠올려 보자. 마찬가지로 우리는 갈기를 가장 먼저 생각할 것이다. 크리처에 갈기를 달아 주면 관객은 사자와 그 주변의 요소들, 즉 동물의 위계질서와 물리적 힘을 생각할 수도 있다. 이러한 디자인 측면의 결정들을 고찰하는 것은 중요하다. 왜냐하면 그 결정이 디자인을 바라보는 관객의 인식에 영향을 끼칠 수 있기 때문이다. 이 챕터에서는 상상 속의 크리처를 디자인하기 위

현실 세계의 들소

들소는 미국 중서부의 무더운 여름 더위와 영하의 혹독한 겨울도 견딜 수 있다.

추운 기후에 적응한 상상의 크리처

들소에서 영감을 받은 크리처는 털이 길고 빽빽해 싸늘한 날씨를 견딜 수 있다.

들소는 엄청난 크기와 몸집이 특징이며, 수컷은 몸무게가 1,000kg 정도 나간다. 들소의 긴 척추는 혹 안의 튼튼한 근육이 지탱해 준다. 이러한 특징들은 겨울철 들소가 풀을 먹으러 눈을 헤치고 나아가는 데 도움이 된다.

넓고 평평한 발굽으로 미끄럽거나 눈 덮인 지형의 횡단이 가능해진다.

해 기능의 측면, 즉 생물이 생존하기 위해 어떻게 적응하는지 그리고 지구상의 동물에 관한 우리의 지식을 어떻게 사용할 수 있는지를 살펴 보겠다. 질문은 다음과 같다.

- 서식지는 어디인가?

- 먹이는 무엇인가?

- 암컷인가, 수컷인가, 아니면 둘 다 아닌가?

각 챕터에 걸쳐 동물들이 환경에 적응하는 몇 가지 주요 사례를 논의할 것이다. 그 분석이 완벽하다고는 볼 수 없겠지만, 이는 곧 크리처 디자인 과정의 일환이니 참고하자. 이를 바탕으로 실제 동물들을 계속 연구하고 콘셉트를 발전시켜 나가야 한다.

기능은 크리처 디자인의 가장 기본적이고 중요한 부분이다. 기능은 크리처를 어떤 장소와 연결할 뿐만 아니라, 왜 그곳에 있는지, 어떤 역할을 하는지, 어떻게 생존하는지를 설명하는 데 도움이 된다. 결국 '기능'이 크리처와 관객을 연결하는 고리가 될 것이다. 이러한 원칙을 길잡이로 사용해 보자. 자연이 생존 문제를 해결할 때의 대책은 언제나 놀랍고 혁신적이다. 겉으로는 불가능해 보이는 해결책을 우리도 한 번 찾아보자. 자연은 결코 지루한 법이 없다. 항상 우리의 상상 이상으로 훌륭하며, 믿기 어려울 정도로 독특하다.

곤충을 먹는 상상 속 크리처의 적응법

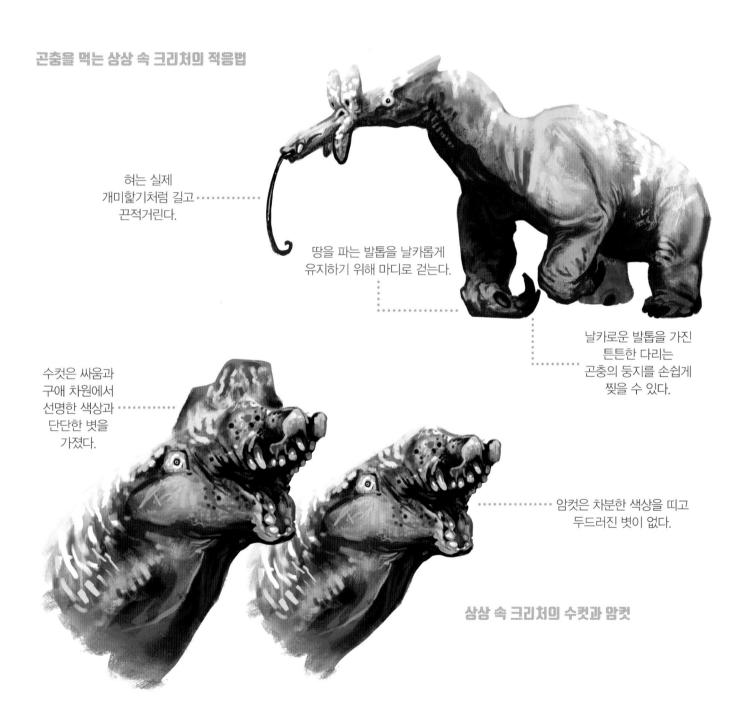

혀는 실제 개미핥기처럼 길고 끈적거린다.

땅을 파는 발톱을 날카롭게 유지하기 위해 마디로 걷는다.

날카로운 발톱을 가진 튼튼한 다리는 곤충의 둥지를 손쉽게 찢을 수 있다.

수컷은 싸움과 구애 차원에서 선명한 색상과 단단한 볏을 가졌다.

암컷은 차분한 색상을 띠고 두드러진 볏이 없다.

상상 속 크리처의 수컷과 암컷

기후

크리처 디자인을 시작할 때 여러분 스스로에게 가장 먼저 물어야 할 질문은 '크리처는 어디에서 왔는가?'이다. 이 질문으로부터 시작해야 성공적인 디자인을 설정할 수 있고, 크리처의 생존법 역시 탐색해 나갈 수 있다. 크리처가 어디에서 왔는지를 아는 것은 그림을 그린 사람도, 관객들도 상상의 기반을 현실에 둘 수 있는 최고의 방법이다.

22p에서 예시로 논의했던 '추운 기후' 이야기를 계속해 보자. 추운 기후에서 살아가는 동물들은 특징을 가지고 있다. 체지방이 많거나, 털 또는 깃털로 덮여 있는 등의 방식으로 말이다. 추운 환경에서 살아남기 위해서는 몸의 열과 에너지를 사용할 때 우선순위를 정할 수 있어야 한다. 그래서 동물들은 가능한 한 적은 에너지를 사용해 먹이를 모으거나 사냥하고, 몸은 열을 최대한 유지하는 방식으로 적응한다.

동물들은 각자 특유의 방식으로 몸의 열을 보존한다. 갈매기는 깃털을 이용해 열을 체내에 두지만, 바다코끼리는 두꺼운 지방으로 내부 장기와 근육을 따뜻하게 한다. 어떤 동물들은 생존을 위해 실시간으로 적응하기도 한다. 순록은 날씨가 극도로 추워지면 따뜻한 지역으로 이동해 그곳의 먹이와 따뜻함을 이용한다. 또 어떤 물고기는 신진대사를 늦춰 계절의 가장 극단적인 시기를 견뎌낸다.

현실 속 춥고 습기 많은 기후에 적용하기

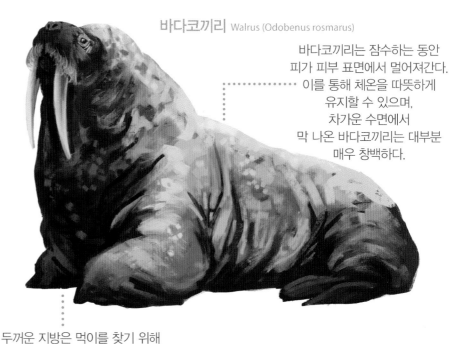

바다코끼리 Walrus (Odobenus rosmarus)

바다코끼리는 잠수하는 동안 피가 피부 표면에서 멀어져간다. 이를 통해 체온을 따뜻하게 유지할 수 있으며, 차가운 수면에서 막 나온 바다코끼리는 대부분 매우 창백하다.

두꺼운 지방은 먹이를 찾기 위해 깊이 잠수하는 동안 바다코끼리의 장기를 따뜻하게 유지해 준다.

상상 속 크리처의 추운 날씨 적응하기

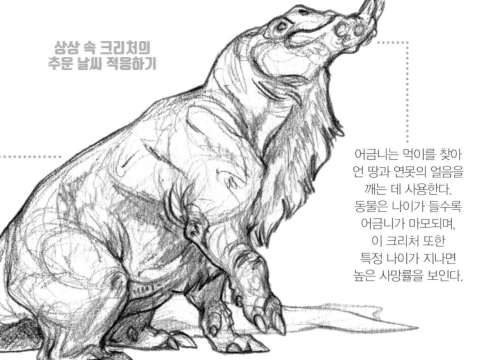

크리처는 자신의 털과 지방을 이용해 혹독한 겨울 환경을 이겨낸다.

이 크리처는 북구의 추운 툰드라에 산다. 먹이를 찾기 위해 얼어붙은 평원을 배회하며 시간을 보낸다.

어금니는 먹이를 찾아 언 땅과 연못의 얼음을 깨는 데 사용한다. 동물은 나이가 들수록 어금니가 마모되며, 이 크리처 또한 특정 나이가 지나면 높은 사망률을 보인다.

Bottom image © Brynn Metheney

물론. 앞선 예시는 일부에 불과하며 동물들이 온도에 적응하는 방법은 무한하다. 열대 및 한대 기후에서 살아가는 동물을 비교해 보면 같은 종 안에서도 생리학적으로는 큰 차이를 보인다. 눈표범과 아프리카표범을 예로 들어보자. 눈표범은 추위에서 살아남기 위해 길고 두꺼운 털로 몸을 보호한다. 눈표범의 모든 온기를 중심부에 가깝게 유지하기 위해 작은 몸을 가졌다. 얼굴과 귀는 동상에 걸리지 않게 짧다. 또한, 균형을 잡기 위해 긴 꼬리를 가지고 있어서 점프하거나 히말라야의 험한 지형을 돌아다니는 데 유용하다. 그리고 발은 넓게 발달해 표면적을 키웠고, 이로 인해 눈 속에 잘 가라앉지 않는다.

반면, 아프리카표범은 더 유연하고 큰 몸집을 가졌다. 몸집보다 훨씬 더 큰 먹이를 쓰러뜨려 나무로 끌어 올릴 수 있게끔 강력한 앞다리와 어깨를 갖췄다. 몸은 더 길고 크며, 더운 아프리카 사바나에서 체온을 시원하게 유지하기 위해 짧은 털을 가졌다.

이 두 동물을 비교하는 것만으로도 환경이나 온도가 동물에게 미칠 수 있는 영향력을 알 수 있다. 이와 같은 논리를 크리처 디자인에도 적용할 수 있어야 한다.

현실 속 덥고 건조한 날씨에 적응

아프리카코끼리 African elephant (Loxodonta)

코끼리는 큰 귀로 열을
발산해 체온을 조절한다.

코끼리는 초식동물이다.
그러나 아주 다양한 식물을
섭취할 수 있으며,
건조한 계절에는
나무껍질만으로도 생존할 수도 있다.

현실 속 덥고 건조한 날씨에 적응

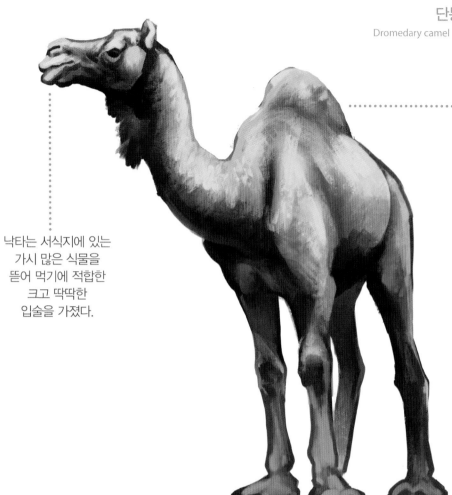

단봉낙타
Dromedary camel (Camelus dromedarius)

낙타는 몇 달 동안의 가뭄과 어려움을
견뎌낼 수 있도록 혹에 지방을 저장한다.
또한, 자신이 먹는 풀 안의 거의 모든 수분을
흡수할 수 있는 독특한 소화관을 가졌다.

낙타는 서식지에 있는
가시 많은 식물을
뜯어 먹기에 적합한
크고 딱딱한
입술을 가졌다.

단봉낙타가 사막의 상징이라는 말에는 일리가 있다.
서식지에 완벽하게 적응했기 때문이다.
한 가지 예로 크고 평평한 발은
표면적을 증가시켜 모래 언덕 위를
잘 걸을 수 있도록 발달했다.

적응 방법

한대 기후
• 더 많은 몸의 지방
• 느린 신진대사
• 털/모피/깃털
• 이동 가능성
• 작은 몸집
• 평평한 얼굴 생김새

열대 기후
• 열을 발산하기 위한 넓은 표면적
• 적은 털/모피/깃털
• 물을 흡수하고 저장하는 능력
• 모래 위를 걷기 위한 넓은 발
• 야행성

덥고 건조한 기후에 적응하는 상상 속 크리처

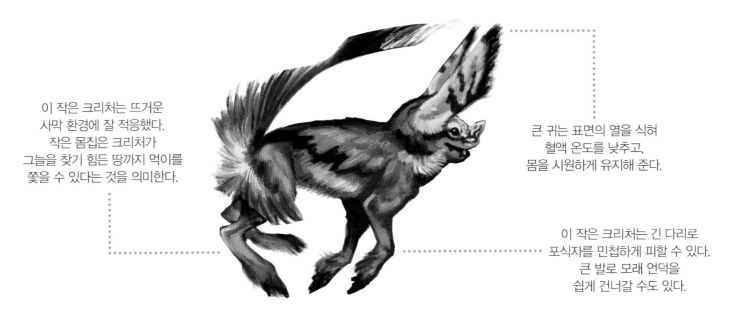

이 작은 크리처는 뜨거운 사막 환경에 잘 적응했다. 작은 몸집은 크리처가 그늘을 찾기 힘든 땅까지 먹이를 쫓을 수 있다는 것을 의미한다.

큰 귀는 표면의 열을 식혀 혈액 온도를 낮추고, 몸을 시원하게 유지해 준다.

이 작은 크리처는 긴 다리로 포식자를 민첩하게 피할 수 있다. 큰 발로 모래 언덕을 쉽게 건너갈 수도 있다.

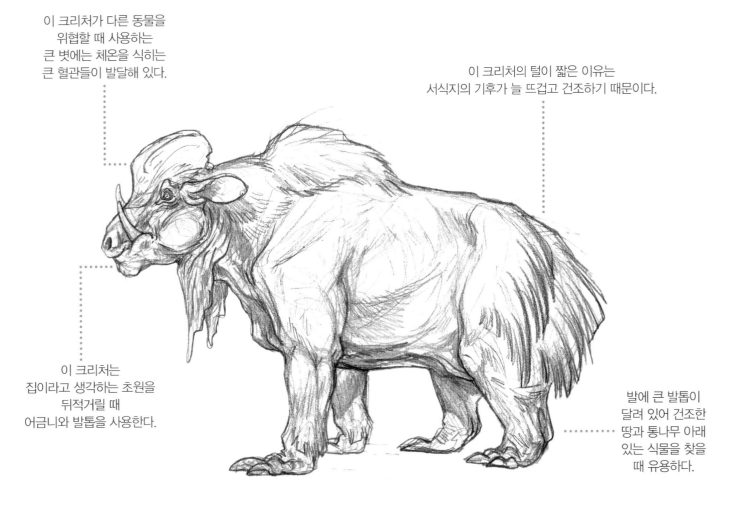

이 크리처가 다른 동물을 위협할 때 사용하는 큰 볏에는 체온을 식히는 큰 혈관들이 발달해 있다.

이 크리처의 털이 짧은 이유는 서식지의 기후가 늘 뜨겁고 건조하기 때문이다.

이 크리처는 집이라고 생각하는 초원을 뒤적거릴 때 어금니와 발톱을 사용한다.

발에 큰 발톱이 달려 있어 건조한 땅과 통나무 아래 있는 식물을 찾을 때 유용하다.

서식지

지구상의 모든 동물은 다양한 지형에서 살아간다. 그리고 때로는 여러 가지의 지형에 동시에 노출된다. 지구에는 열대우림, 강, 사막, 툰드라, 해안, 탁 트인 바다, 초원 등이 있다. 이러한 환경은 동물의 생김새를 결정한다. 생존을 위해 어떤 방식으로 적응하는지에 직접적인 영향을 끼치기 때문이다.

육지, 바다, 하늘에 사는 크리처는 모습이 각각 다르다. 지구상의 서식지는 이렇게 기본적인 범주에 따라 나뉘어 있다. 동물들은 이 범주 안에서, 혹은 범주를 오가며 서식한다.

가끔, 전혀 다른 종이 환경에 적응하기 위해 서식지에 걸맞은 형태로 외형을 바꾸기도 한다. 적응하기에 그것이 가장 합리적이고 간단한 방법이기 때문이다. 예컨대 어류, 파충류, 조류, 포유류

에 이르기까지 물속에서 살게 된 다양한 종의 동물은 지느러미나 지느러미발을 사용해 생활한다. 이처럼 서로 다른 계통의 동물들 사이에서 일어나는 이러한 유형의 공통된 적응을 '수렴 진화'라고 한다. 세심한 주의를 기울인다면, 다양한 종의 동물들 사이에서 일어나는 적응 방식에서 비슷한 점을 찾을 수 있을 것이다. 예를 들어 이 챕터에서도 언급한 눈표범은 눈보라 위에 머물 수 있도록 크고 넓은 발을 가졌다. 눈신토끼와 순록도 이와 동일한 방식으로 같은 문제를 해결한다.

심지어 눈과 관련이 없는 동물들도 그들이 걷고 있는 표면이 비슷하면 같은 해법을 찾을 것이다. 예를 들어, 낙타는 가라앉지 않고 모래 위를 걸을 수 있도록 발이 크다. 또한, 물꿩은 물 위에 뜨는 수련 잎 꼭대기에서도 가볍게 걸을 수 있도록 발이 매우 길다.

앞으로 자연 다큐멘터리를 볼 때, 왜 동물의 생김새가 그러하게 생겼는지를 떠올려 보자. 동물의 생김새는 동물이 세상을 이동하는 방식 및 서식지의 특성과 깊은 관련이 있다.

하늘

비행이나 활공을 원활히 하기 위한 날개나 늘어난 피부 막은 공중에서 시간을 보내는 동물들의 특징이다. 높은 고도에서 혈압과 산소 수치를 유지하기 위한 대비책과 효과적인 활강을 위해 형성된 몸이 필요하다. 새들이 길을 찾는 방식은 매력적이다. 이러한 능력이 후각, 청각, 시각, 심지어는 자기력 등. 어디에서 나오는지에 대한 논쟁은 분분하다. 어떻게 새들이 날게 되었는지에 대해 해부학적인 궁금증이 생긴다면 **86p**를 펼쳐 보자.

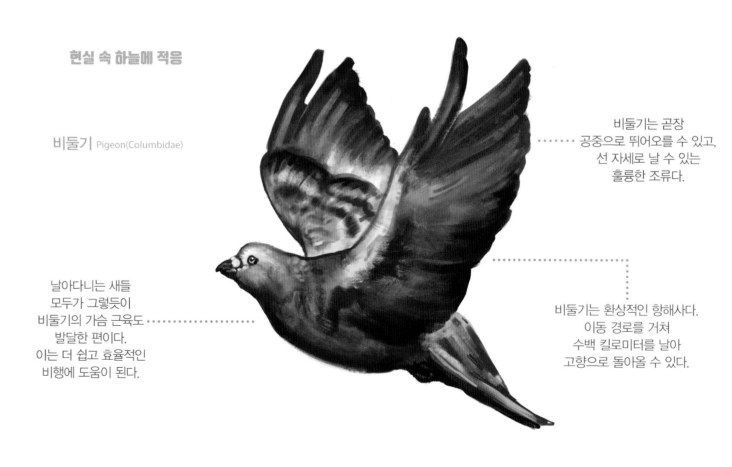

현실 속 하늘에 적용

비둘기 Pigeon(Columbidae)

날아다니는 새들 모두가 그렇듯이 비둘기의 가슴 근육도 발달한 편이다. 이는 더 쉽고 효율적인 비행에 도움이 된다.

비둘기는 곧장 공중으로 뛰어오를 수 있고, 선 자세로 날 수 있는 훌륭한 조류다.

비둘기는 환상적인 항해사다. 이동 경로를 거쳐 수백 킬로미터를 날아 고향으로 돌아올 수 있다.

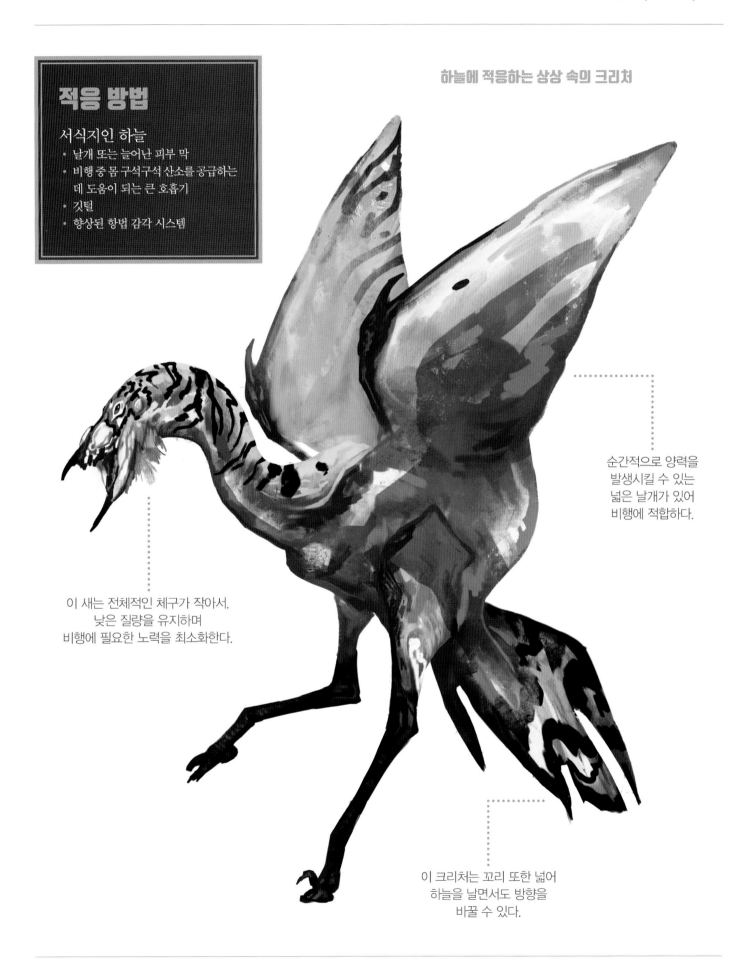

적응 방법

서식지인 하늘

- 날개 또는 늘어난 피부 막
- 비행 중 몸 구석구석 산소를 공급하는 데 도움이 되는 큰 호흡기
- 깃털
- 향상된 항법 감각 시스템

순간적으로 양력을 발생시킬 수 있는 넓은 날개가 있어 비행에 적합하다.

이 새는 전체적인 체구가 작아서, 낮은 질량을 유지하며 비행에 필요한 노력을 최소화한다.

이 크리처는 꼬리 또한 넓어 하늘을 날면서도 방향을 바꿀 수 있다.

물

바다에 적응한 동물들은 물속에서 쉽게 이동하기 위한 지느러미나 지느러미발을 가지고 있다. 이 부위는 어뢰와 같은 역할을 해 몸체의 방향을 조정하고 기동성을 높인다. 동물들은 물속에서 숨을 쉴 수 있도록 적응을 하거나, 수면 위로 올라가 공기를 호흡해야 할 것이다. 고래류와 어류가 어떻게 수생 환경에서 잘 적응하는지에 대한 자세한 내용은 **82p**와 **90p**에 적어 두었다.

현실 속 수중 환경에 적응

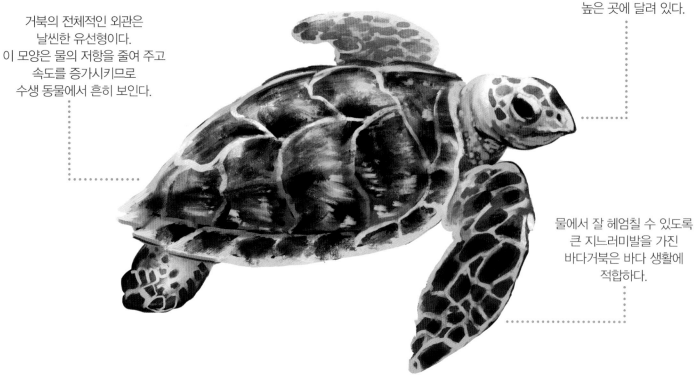

참다랑어 Bluefin tuna (Thunnus thynnus)

참다랑어는 혈류 내 헤모글로빈 수치가 높은데, 이는 수중 환경에 잘 적응했다는 것을 의미한다. 높은 헤모글로빈 수치는 근육을 빠르고 효율적으로 움직이기에 필요한 산소 공급을 더 빠르게 한다.

참다랑어는 무리 지어 헤엄치며 작은 물고기를 사냥하는 대양의 큰 포식자다.

참다랑어는 시속 65km의 속도로 헤엄칠 수 있다. 이들은 어뢰와 같은 구조를 활용해 쉽게 물속에서 미끄러져 나간다. 몸을 따라 난 지느러미는 저항력을 줄이는 데 적합하다.

바다거북 Sea turtle (Cheloniidae)

바다거북은 여전히 수면 위로 올라와 숨을 쉰다. 숨쉬기 쉽도록 콧구멍은 머리 위 높은 곳에 달려 있다.

거북의 전체적인 외관은 날씬한 유선형이다. 이 모양은 물의 저항을 줄여 주고 속도를 증가시키므로 수생 동물에서 흔히 보인다.

물에서 잘 헤엄칠 수 있도록 큰 지느러미발을 가진 바다거북은 바다 생활에 적합하다.

수생 환경에 적응하는 상상 속 크리쳐

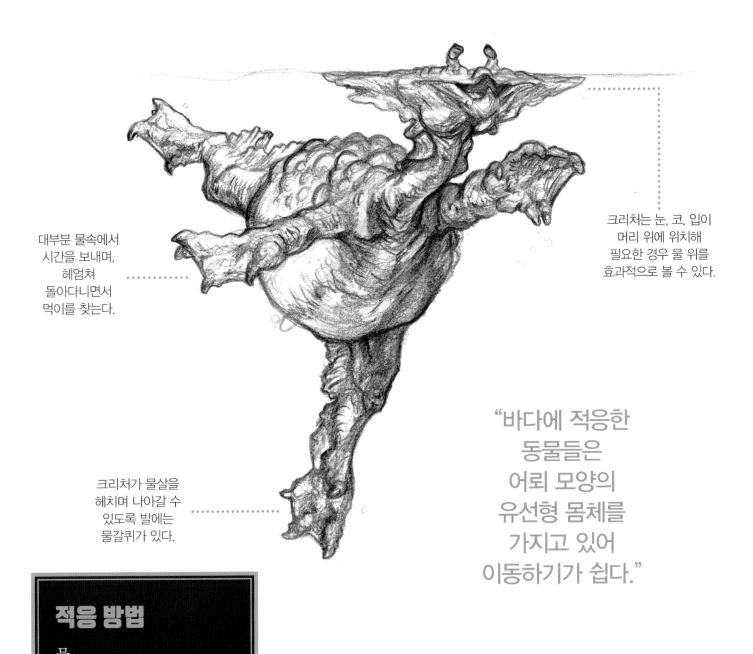

대부분 물속에서
시간을 보내며,
헤엄쳐
돌아다니면서
먹이를 찾는다.

크리쳐는 눈, 코, 입이
머리 위에 위치해
필요한 경우 물 위를
효과적으로 볼 수 있다.

크리쳐가 물살을
헤치며 나아갈 수
있도록 발에는
물갈퀴가 있다.

"바다에 적응한
동물들은
어뢰 모양의
유선형 몸체를
가지고 있어
이동하기가 쉽다."

적응 방법

물
- 유선형 몸체
- 물속 기동성 및 방향 조정을 위한
 지느러미, 지느러미발
- 아가미 또는 호흡공
- 비늘 또는 방수 털, 깃털

육지와 지형

육지에 사는 동물들은 어떤 지형에서 살아가는 지에 따라 서로 다른 적응 방식을 가지고 있겠지만, 보통 다리와 몸을 이용하는 방식으로 이동하며 살아간다. 육상 동물은 하늘과 바다에 적응하는 동물이 겪는 한계에 부딪히지 않기 때문에 체형과 크기가 아주 다양하다. 이처럼 지형은 동물의 생존 방식에 영향력을 미친다.

크리처가 서식지를 이동하는 방식이 정해져야만, 크리처 디자인의 많은 부분을 결정할 수 있다. 여러분이 '크리처가 어디에서 왔지?'하고 자문할 때, 크리처가 어떤 지형 위에서 일상을 보내는지를 생각해 보기를 바란다. 예를 들어, 산악 지방에 사는 동물은 바위를 단단히 쥐고 희박한 산소에도 호흡할 수 있는 능력이 필요하다. 나무에 사는 동물은 능숙한 손과 꼬리, 그리고 유연하고 강한 몸을 가지고 있을 것이다.

이러한 적응을 염두에 두면, 우리는 여러 가능성을 높이고 서식지의 차이점을 관찰할 수 있다. 예를 들어, 나무를 오르는 동물은 그들이 서식하는 곳의 나무 종류에 따라 달라질 것이다. 오랑우탄과 같은 열대 우림에 사는 동물들은 소나무 담비와 같은 소나무 숲에 사는 동물과 생김새가 매우 다르다.

삼림 환경에 적응

유럽 오소리
European badger (Meles meles)

유럽 오소리는 다부진 몸매에 땅 쪽으로 몸을 낮추고 다닌다. 땅을 파서 먹이를 찾는 잡식성 동물로서는 이상적인 체격이다.

유럽 오소리는 눈이 작고 시력이 약하지만, 강력한 후각의 도움으로 밤에 활동한다.

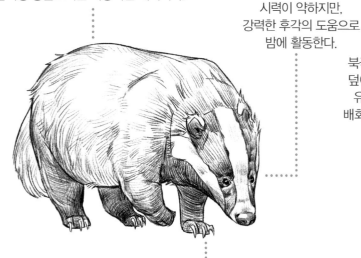

넓은 발, 접어 넣을 수 없는 발톱, 근육질의 다리는 굴을 파고 관리하는 데 사용된다.

북극 환경에 적응

북극곰 Polar bear (Ursus maritimus)

북극곰은 두꺼운 흰색 털로 덮여 있어 체온을 따뜻하게 유지하고 눈 덮인 장소를 배회할 때 몸을 숨길 수 있다.

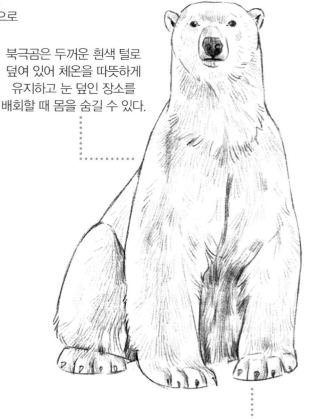

거대한 발은 곰이 눈과 얼음 위를 걸을 때 몸무게를 분산시키고 힘차게 헤엄치는 데에 도움을 준다.

디자인 세계 구축

같은 장소에 사는 많은 크리처를 디자인할 때 종 간의 관계, 먹이 공급, 서식지, 지형 등에 주의를 기울여야 한다. 지구상의 동물들은 자신을 받아들이는 생태계에 적응하면서 자신의 공간을 개척했다. 예컨대 포식 동물을 디자인한다고 치자. 이때 우리는 그 동물이 사냥하는 먹잇감의 종류와 모습, 서식지의 종류, 영향을 미치는 계절, 시간이 지남에 따라 적응이 불러온 변화 등을 생각해야 한다. 디자인 세계를 구축하려고 했을 때 막막할 수 있지만, 이 챕터에서 다루는 원칙들을 떠올린다면 출발점을 찾는 데 도움이 될 것이다.

Above images by Alexandra Fastovets (hanukafast)

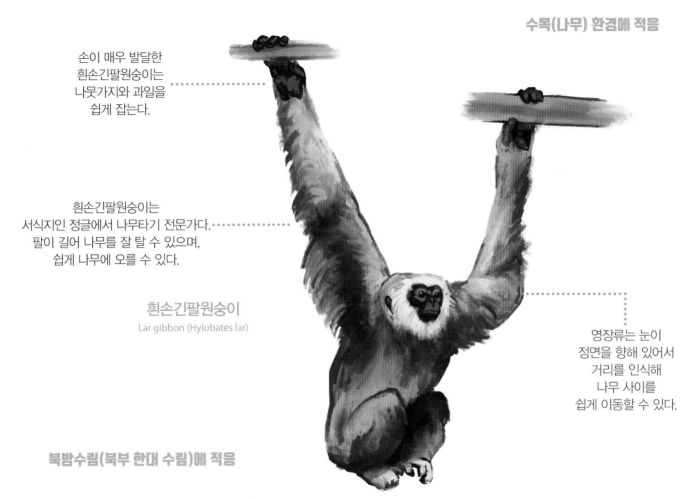

수목(나무) 환경에 적응

손이 매우 발달한 흰손긴팔원숭이는 나뭇가지와 과일을 쉽게 잡는다.

흰손긴팔원숭이는 서식지인 정글에서 나무타기 전문가다. 팔이 길어 나무를 잘 탈 수 있으며, 쉽게 나무에 오를 수 있다.

흰손긴팔원숭이
Lar gibbon (Hylobates lar)

영장류는 눈이 정면을 향해 있어서 거리를 인식해 나무 사이를 쉽게 이동할 수 있다.

북방수림(북부 한대 수림)에 적응

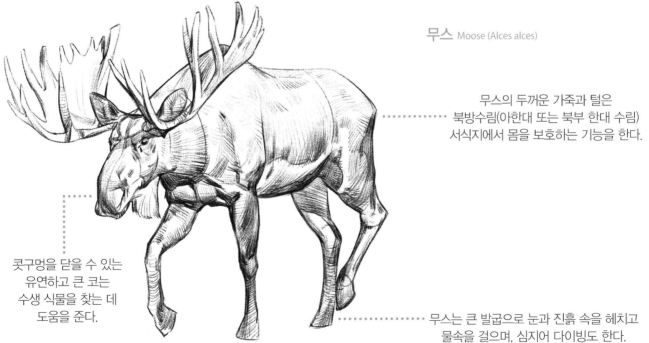

무스 Moose (Alces alces)

무스의 두꺼운 가죽과 털은 북방수림(아한대 또는 북부 한대 수림) 서식지에서 몸을 보호하는 기능을 한다.

콧구멍을 닫을 수 있는 유연하고 큰 코는 수생 식물을 찾는 데 도움을 준다.

무스는 큰 발굽으로 눈과 진흙 속을 헤치고 물속을 걸으며, 심지어 다이빙도 한다.

Bottom image by Alexandra Fastovets (hanukafast)

수목 환경에 적응한 상상 속 크리처

이 크리처의 물렁물렁한 피부는
장기를 안전하게 보호한다.
만약 날카로운 가지가 옆구리를 찔렀을 때도
피부는 보호층 역할을 할 것이다.
또한 몸을 꿈틀거려
그 상황을 빠져나갈 수 있을 만큼
피부가 유연하다.

수목 환경에 잘 적응한 팔다리는
나뭇가지를 꽉 쥘 수 있게 발달했다.

나뭇가지를 잡을 수 있는 꼬리는
크리처가 완벽한 균형을 유지하고,
서식지 내에서 손쉽게 이동할 수
있도록 돕는 역할을 한다.

적응 방법

모래
- 무게를 분산하는 넓은 발
- 수분의 대체 수단
- 온도 조절 능력
- 먹이 저장이나 대피처를 위해 구멍을 파는 능력

산
- 민첩한 발과 다리
- 균형을 위한 긴 꼬리
- 비바람에 잘 견디는 두꺼운 털
- 계절별 다른 색상의 털

숲
- 나뭇가지를 잡을 수 있는 꼬리
- 얼룩무늬 또는 줄무늬 위장
- 팔다리의 발달
- 어두운 곳에서도 잘 볼 수 있는 예리한 시력

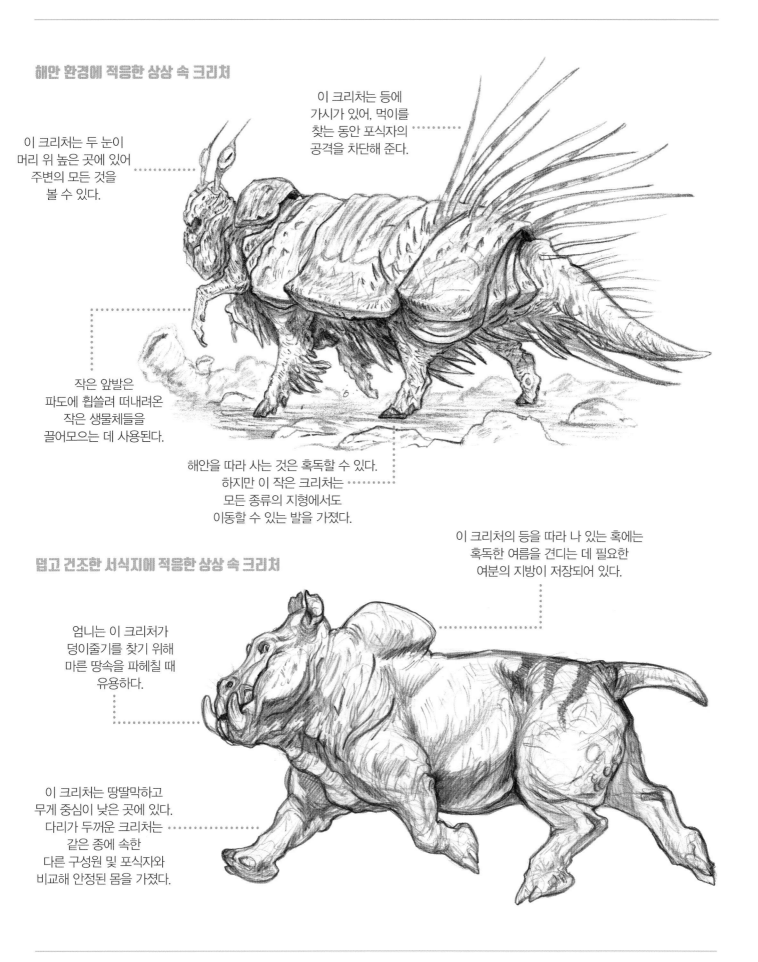

해안 환경에 적응한 상상 속 크리처

이 크리처는 등에 가시가 있어, 먹이를 찾는 동안 포식자의 공격을 차단해 준다.

이 크리처는 두 눈이 머리 위 높은 곳에 있어 주변의 모든 것을 볼 수 있다.

작은 앞발은 파도에 휩쓸려 떠내려온 작은 생물체들을 끌어모으는 데 사용된다.

해안을 따라 사는 것은 혹독할 수 있다. 하지만 이 작은 크리처는 모든 종류의 지형에서도 이동할 수 있는 발을 가졌다.

이 크리처의 등을 따라 나 있는 혹에는 혹독한 여름을 견디는 데 필요한 여분의 지방이 저장되어 있다.

덥고 건조한 서식지에 적응한 상상 속 크리처

엄니는 이 크리처가 덩이줄기를 찾기 위해 마른 땅속을 파헤칠 때 유용하다.

이 크리처는 땅딸막하고 무게 중심이 낮은 곳에 있다. 다리가 두꺼운 크리처는 같은 종에 속한 다른 구성원 및 포식자와 비교해 안정된 몸을 가졌다.

먹이

크리처 디자인을 시작할 때 여러분 자신에게 묻는 여러 가지 중요한 질문 중 또 다른 하나는 "이 크리처의 먹이는 무엇인가?"다. 모든 생명체는 에너지를 얻기 위해 무언가를 섭취해야 하고, 동물들은 생명 활동을 위해 특정한 먹이를 섭식하기도 한다. 동물의 먹이는 그들의 생리학과 전반적인 행동에 큰 영향을 미친다. 자연에서 살아가다 보면 먹는 방법뿐만 아니라 섭취하는 먹이(육류, 어류, 곤충류, 과일, 식물, 꿀)도 다양하다.

활동 정도 역시 동물이 어떻게 먹고, 무엇을 먹는지와 관련이 많다. 어떤 동물은 자주 먹지 않아도 되는 대사 작용을 한다. 악어는 음식을 먹지 않고도 1년 동안 살 수 있을 정도로 신진대사가 느린 육식동물이다. 대조적으로, 벌새는 지구상에서 신진대사가 가장 빠르다. 벌새의 먹이 공급원은 순수한 설탕이며 그들은 끊임없이 먹어야 한다. 먹이에 따라서 먹고, 마시고, 사냥하는 도구가 달라진다. 현실 속 동물의 먹이는 그들의 생리학과 그들이 사용하는 도구에 직접적인 영향을 끼친다.

먹이는 동물의 외모를 결정할 수도 있다. 이빨이 대표적인 예다. 대부분 육식동물은 먹이를 잡고, 죽이고, 섭취하기 위해 날카로운 이빨을 가졌다. 이와 대조적으로, 초식동물은 그들이 먹는 식물의 종류에 따라 특화된 납작한 이빨을 가졌다. 홍학은 특별한 모양의 부리 안에 빗살 모양의 여과기가 들어 있다. 개미핥기는 긴 턱 안에 끈적한 혀가 있어 곤충을 후루룩 먹는 데 유용하다.

크리처를 디자인할 때, 그들이 섭취하는 먹이의 종류를 생각해 보자. 먹이는 크리처의 크기와 모양, 적응과 특징 등 많은 것을 결정하기 때문에, 여러분이 디자인을 시작할 때 던져야 할 중요한 질문 중 하나다.

현실 속 초식동물

히야신스 마카우
Hyacinth macaw (Anodorhynchus hyacinthinus)

강력한 부리를 이용해 주식인 브라질넛을 까먹는다.

히야신스 마카우를 관찰해 보면, 도구를 사용하는 등 발을 자유자재로 쓴다. 또한, 단단한 부리로 다양한 종류의 음식을 깨 먹는다.

히야신스 마카우의 단단한 혀는 과일을 파먹는 데 적합하다.

현실 속 식충 동물

큰개미핥기
Giant anteater (Myrmecophaga tridactyla)

큰개미핥기는 둥지 속 곤충을 잡아먹도록 적응했다. 입은 길쭉하며, 크고 끈적끈적한 혀는 깊숙이 놓인 둥지의 곤충을 잡는 데 사용된다.

큰개미핥기는 뻣뻣한 털과 두꺼운 가죽이 있어 곤충의 쏘임을 막아낸다.

큰개미핥기는 발가락 마디(발등)로 걷는 너클 보행을 한다. 발톱을 집어넣고 발바닥 대신 발가락 마디로 걷는 것을 의미한다. 날카로운 발톱으로는 곤충의 둥지를 찢을 수 있다.

현실 속 육식동물

점박이하이에나
Spotted hyena (Crocuta crocuta)

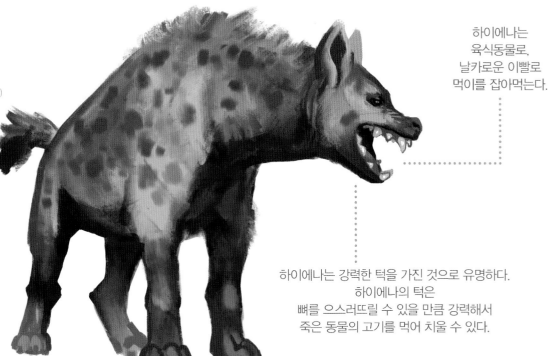

하이에나는 육식동물로, 날카로운 이빨로 먹이를 잡아먹는다.

하이에나는 강력한 턱을 가진 것으로 유명하다. 하이에나의 턱은 뼈를 으스러뜨릴 수 있을 만큼 강력해서 죽은 동물의 고기를 먹어 치울 수 있다.

상상 속 육식동물

이 포식 동물은 얼굴을 따라 먹이의 체온을 감지하는 열 구멍도 있어, 자신의 나쁜 시력을 보완한다.

이 육식동물은 고기를 자를 때 사용하는 뒷니인 열육성 이빨이 부족해, (흰머리독수리나 죽은 동물의 시체 청소부인 벌쳐와 같은) 맹금류처럼 먹이를 찢어 조각난 덩어리를 통째로 삼킨다.

이 거대한 초식동물은 특화된 혀로
식물 속의 과즙을 먹는다.

상상의 초식동물

앞쪽에는 변형된
보조 다리가 있어
좋은 줄기와 꽃을
찾아낼 수 있다.

몸집이 크고 천적이 없어,
사냥당할 걱정 없이
식사를 여유롭게 즐길 수 있다.
큰 키의 장점이다.

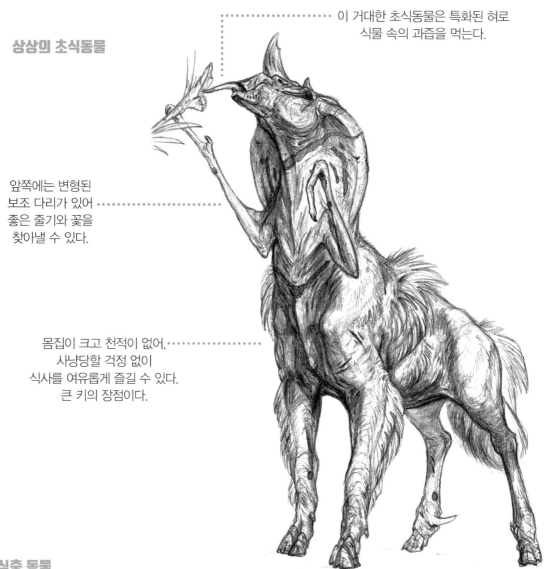

상상 속 식충 동물

이 작은 크리처는
먹이를 잡기 위해
미늘 모양의 이빨을
사용하는
식충 동물이다.

이 크리처는 종종 더 큰 포식자의
먹이가 되기 때문에,
머리와 몸의 등을 따라 난
가시로 자신을 보호한다.

땅딸막한 체격과
작은 키는 이 크리처가
땅 위 조그만한 공간에
들어갈 수 있다는 것을
의미한다. 일상적으로
먹이를 찾기 위해 쓰러진
통나무를 헤집고는 한다.

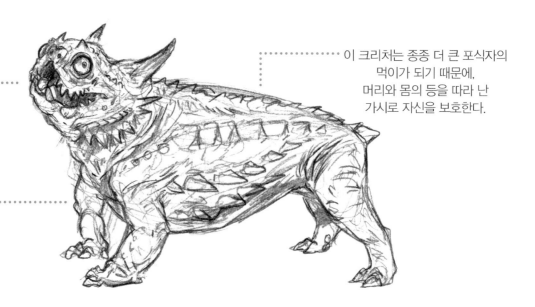

포식자? 먹잇감?

먹이 사슬에서 동물이 차지하는 위치에 따라서도 생김새가 달라질 수 있다. 그중 최상위 포식자는 몸집이 더 크며, 날카로운 발톱과 이빨을 가지고 있다. 먹이를 성공적으로 공격할 힘을 뿜어내기 위해서다. 예컨대 악어는 턱 주위에 강한 근육이 발달했다. 이 엄청난 턱은 최대 2,300kg 무게의 먹이도 물어뜯는다. 뿔, 침, 독과 같은 무기를 가진 동물을 생각할 수도 있다. 어떤 포식자들은 먹이에 몰래 다가가기 위해 위장한다. 상어는 보통 몸의 윗부분이 어둡고, 아래쪽은 연한 색상을 띤다. 위에서 보면 어두운 물과 섞이고, 밑에서 볼 때는 하얀 하늘과 섞여 은폐술에 적합하다. (카운터 셰이딩 Countershading - 몸체가 햇빛에 노출된 부분은 어두운색, 그늘진 부분은 밝은색이 되는 현상)

먹이 사슬의 하층부에 있는 동물들 또한 자신을 잡아먹으려는 동물의 눈을 피하려고 위장한다. 어떤 동물들은 경계색을 사용해 자신이 해롭다는 것을 암시함으로써 포식자를 피한다. 독성이 있는 열대 개구리와 수많은 절지동물을 생각해보자. 오랜 시간에 걸쳐, 포식자들은 밝고 대조적인 색깔을 나쁜 맛과 연관 짓는다. 경계색을 띠는 동물의 생김새를 흉내 내는 것은 또 다른 전술이다. 예를 들어 꽃등에는 말벌이나 벌과 외모가 닮았다.

동물의 눈 위치 또한 포식자인지 먹이인지를 나타내는 좋은 지표가 될 수 있다. 호랑이, 늑대, 부엉이, 그리고 인간과 같은 많은 포식자는 깊이를 판단하고 공격을 잘 할 수 있도록 눈이 앞을 향한다. 반대로 토끼, 가젤, 작은 새와 같은 피식자들은 머리의 측면에 눈이 있어 주변을 더 잘 돌아보도록 시야가 확보되고, 이를 통해 포식자들을 발견한다.

현실 속 포식자

호랑이 Tiger (Panthera tigris)

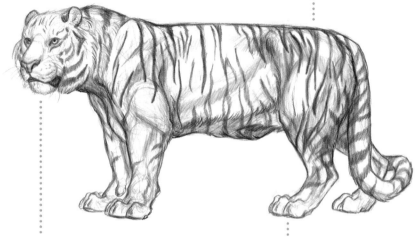

세로로 그어진 줄무늬 털은 호랑이가 덤불 속을 배회할 때 몸을 감추기에 유용하다.

호랑이는 강력한 턱과 큰 머리로 덩치 큰 먹잇감을 쉽게 제압할 수 있다.

호랑이는 날카로운 발톱과 거대한 발로 먹잇감을 잡거나 무력하게 한다.

현실 속 먹잇감

북극토끼 Arctic hare (Lepus Arcticus)

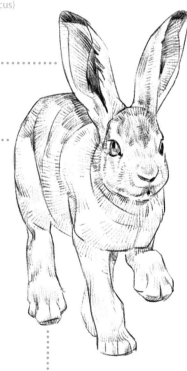

큰 귀는 청각을 더 예리하게 만들며, 몸의 높은 곳에서 측면을 바라볼 수 있게 달린 눈은 주변 시야를 넓게 확보해 준다.

북극토끼는 흰 털로 눈 속에서 위장해. 여우나 매와 같은 포식자를 따돌린다.

강력한 뒷다리로 탈출이 필요한 상황에 엄청난 속도와 민첩성을 보여준다.

적응 방법

육식성 포식자
- 크고 날카로운 이빨과 발톱
- 강한 근육조직
- 사냥과 위장
- 독성
- 곤충과 같은 작은 동물에게 접근하는 방법

초식성 먹이
- 식물을 분해하기 위한 납작한 이빨
- 견과류를 까먹는 능력
- 포식자를 저지하거나, 포식자의 눈을 피하거나, 포식자로부터 자신을 지키는 방법
- 보호를 위한 위장

사회 행동

동물들은 종 안에 속한 구성원 또는 종 밖의 다른 동물과도 함께 생활하며 살아간다. 이들의 생활 방식은 동물의 생김새나 크기, 야생에서의 생존법에 영향을 끼칠 수 있다. 여러분의 크리처에도 사회적 측면을 추가해 보자. 디자인에 무언가를 가미하는 흥미로운 작업이 될 것이다. 이러한 사회적 측면을 통해 크리처의 크기, 지능, 위험성 등의 요소를 더 잘 표현할 수 있다.

혼자 잘 다니는 동물은 무리를 지어 사는 동물과는 다른 생김새와 행동을 하기 마련이다. 예를 들어, 회색곰과 같은 동물은 단독으로 행동하는데 주된 이유는 몸집이 크고 자신의 영역에 민감하기 때문이다. 먹잇감인 거대한 엘크를 혼자서 끌어내리기 위해서는 몸집이 커야 한다. 회색곰은 또한 하루 동안 여러 번에 걸쳐 식사를 하고, 큰 몸집을 지탱하느라 대부분의 시간을 먹으면서 보낸다. 먹이를 찾으러 나가기엔 날씨가 너무 추울 때는 겨울 잠을 자는데, 큰 덩치로 인해 그 기간이 일년의 절반에 이른다.

늑대는 회색곰이 활동하는 지역에서 같은 먹이를 사냥하지만, 회색곰과는 대조적으로 훨씬 더 작고 무리 지어 생활한다. 늑대는 암컷, 수컷 리더를 동원한 무리가 모여 엘크와 같은 큰 먹잇감을 쓰러뜨리는 사회적인 육식동물이다. 이런 무리 생활의 힘은 혼자 생활하는 곰보다 덩치가 작아도 된다는 것을 의미한다. 또한 늑대는 회색곰처럼 거대한 덩치를 지탱할 필요가 없기 때문에, 일년 내내 활동적으로 생활할 수 있다.

어떤 동물들은 안전하게 지내기 위해 무리를 짓는다. 정어리는 무리를 형성하여 대규모로 이동한다. 주위에 수천 마리가 함께 모여 있다면, 포식자에 의해 선택될 가능성은 적다.

의사소통

사회적 동물들은 의사소통을 할 수 있는 방법이 필요하다. 가장 확실한 방법은 소리다. 많은 동물들은 다양한 이유로 소리를 사용한다. 포식자가 근처에 있다는 것을 경고하기 위해, 공격성의 표시로, 짝짓기 기간 동안 다른 성별에게 신호를 보내기 위해, 또는 먹이를 발견했다는 것을 알리기 위해서다. 또 어떤 동물은 의사소통을 하기 위해 신체 부위를 문지르거나 서로 부딪친다. 예를 들어, 귀뚜라미가 소리를 내기 위해 앞 날개의 일부를 문지르는 반면, 고릴라는 가슴을 친다. 물고기는 소리 근육을 사용해서 부레에 진동을 일으켜 소리를 만들 수 있다.

의사소통의 다른 방법으로는 후각, 몸짓과 색 변화를 포함한 시각적 신호, 심지어는 전기장의 생성, 파장과 주파수의 변화도 포함된다. 이는 연구하기에 흥미로운 분야이며, 의사소통 목적으로 디자인의 주요 특징을 부각한다면 깊이와 흥미가 더해질 수 있다.

사회적 새

모란앵무 Lovebird (Agapornis)

모란앵무는 사회적 유대를 형성하기 위해 부리로 깃털 고르기를 한다.

모란앵무는 짝짓기할 상대와 의사소통하기 위해 소리를 사용한다.

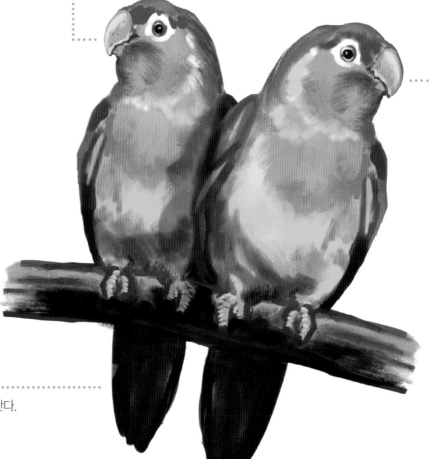

모란앵무는 사회성이 상당히 높다. 평생 한 번에 한 상대하고만 짝짓기를 한다.

대규모 무리

호랑꼬리여우원숭이
Ring-tailed lemur (Lemur catta)

풍부한 표정을 가진
얼굴과 눈으로
의사소통을 한다.

호랑꼬리여우원숭이는
최대 30마리까지
무리를 지어 생활한다.

호랑꼬리여우원숭이는
손목에 있는 냄새샘을
이용해 영역을 표시하고
무리의 다른 구성원들과
의사소통한다.

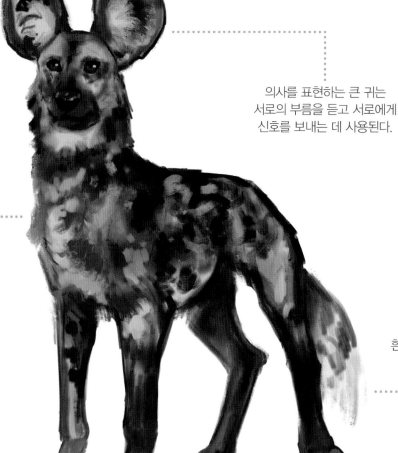

무리 지어 사냥하는 동물

아프리카들개
African wild dog (Lycaon pictus)

의사를 표현하는 큰 귀는
서로의 부름을 듣고 서로에게
신호를 보내는 데 사용된다.

아프리카들개는
고도로 조직화된
무리를 꾸려
함께 사냥하는
매우 지능적인
갯과 동물이다.

아프리카들개는
함께 먹이를 쫓을 때,
흰 꼬리로 서로를 알아본다.

무리 생활에 적용한 상상 속 크리처

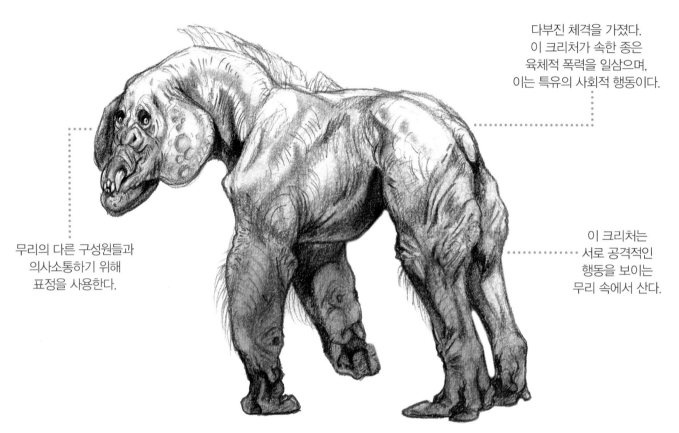

다부진 체격을 가졌다.
이 크리처가 속한 종은
육체적 폭력을 일삼으며,
이는 특유의 사회적 행동이다.

무리의 다른 구성원들과
의사소통하기 위해
표정을 사용한다.

이 크리처는
서로 공격적인
행동을 보이는
무리 속에서 산다.

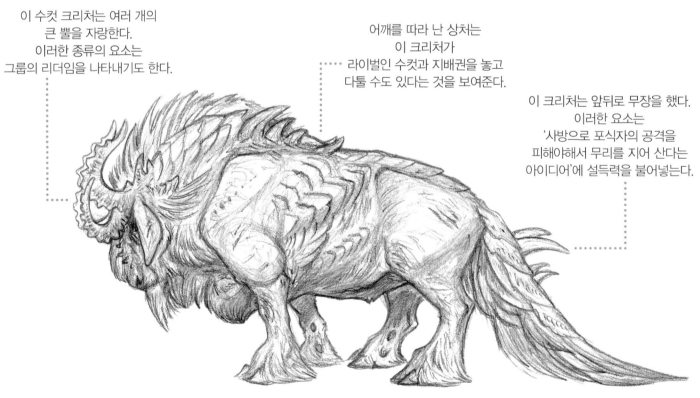

이 수컷 크리처는 여러 개의
큰 뿔을 자랑한다.
이러한 종류의 요소는
그룹의 리더임을 나타내기도 한다.

어깨를 따라 난 상처는
이 크리처가
라이벌인 수컷과 지배권을 놓고
다툴 수도 있다는 것을 보여준다.

이 크리처는 앞뒤로 무장을 했다.
이러한 요소는
'사방으로 포식자의 공격을
피해야해서 무리를 지어 산다는
아이디어'에 설득력을 불어넣는다.

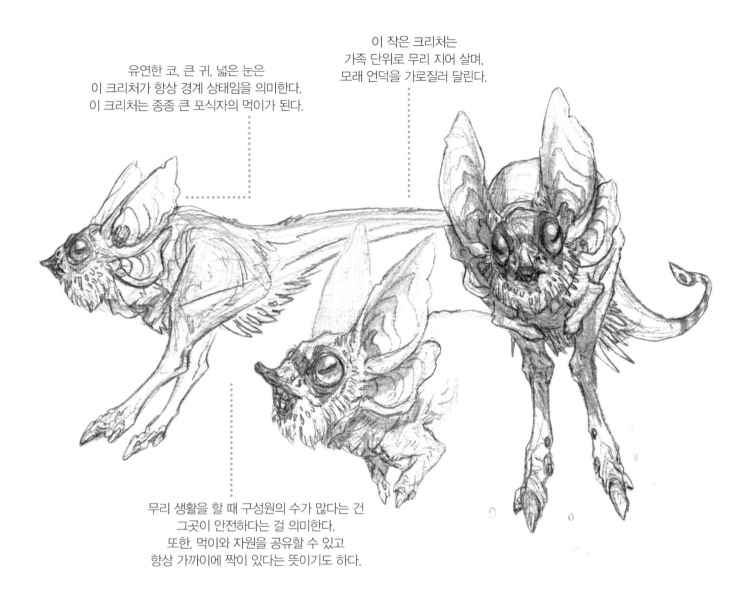

이 작은 크리처는
가족 단위로 무리 지어 살며,
모래 언덕을 가로질러 달린다.

유연한 코, 큰 귀, 넓은 눈은
이 크리처가 항상 경계 상태임을 의미한다.
이 크리처는 종종 큰 포식자의 먹이가 된다.

무리 생활을 할 때 구성원의 수가 많다는 건
그곳이 안전하다는 걸 의미한다.
또한, 먹이와 자원을 공유할 수 있고
항상 가까이에 짝이 있다는 뜻이기도 하다.

적응 방법

시각적 의사소통
- 밝은 경고 표시
- 귀, 꼬리 또는 깃털로 신호하기
- 자세 및 의식적 표현
- 색깔을 바꾸는 능력

청각적 의사소통
- 휘파람이나 울부짖음과 같은 소리
- 날개 혹은 소리를 낼 수 있는 다른 신체
 기관으로 소리를 냄
- 초음파(고주파) 또는 적외선(저주파) 소리

후각적 의사소통
- 짝을 유혹하는 냄새 발산
- 포식자를 저지하는 냄새샘
- 냄새로 영역 표시
- 입 또는 다른 신체 부위로 페로몬 감지

생식 및 행동

생존은 동물의 본능이며, 번식은 그러한 생존의 일환이라고 할 수 있다. 모든 생명체는 이성 또는 동성과 짝짓기를 한다. 짝짓기하지 않는 개체는 자가 재생하기도 하고, 심지어는 자신을 복제하기도 한다. 유전 형질을 다음 세대에게 물려주는 '번식'은 생명 그 자체만큼이나 오래되었다. 어떤 동물은 성별에 따라 생김새가 다른데, 이를 '자웅 이형'이라고 부른다. 또 어떤 동물은 성별과 상관없이 그 모습과 특성이 동일하다.

극락조는 자웅 이형의 훌륭한 예다. 수컷은 밝은 깃을 가졌으며, 깃털 구조가 복잡하다. 그러나 암컷은 깃털의 색깔과 모양이 보수적인 경향을 띤다. 대조적으로 흰동가리와 같은 동물은 성별에 따른 외형적 차이가 없다. 심지어 수컷과 암컷의 생식 기관을 서로 바꿀 수도 있다. 자연계에서 살아가는 동물들은 생존하기 위해 성 역할을 바꾼다. 우리는 쉽게 남성과 여성의 성 역할에 대해 선을 긋지만, 동물의 세계를 생각해 보면 그와 같은 구분은 사라지기 마련이다. 성 역할을 이분법적으로 구분하지 않는 자연과 우리 사회를 비교해 보면 성을 이해하는 방식 자체가 매우 다르며, 심지어는 제한적이라는 걸 깨닫게 될 것이다. 또한, 동물은 종에 따라 새끼를 돌보는 방식도 다르다. 일부는 수년에 걸쳐 새끼를 돌보고, 일부는 새끼가 스스로 살아남도록 내버려 둔다. 크리처를 그릴 때 이런 사소한 부분까지 고려해 보자. 다른 차원의 신빙성과 독창성이 당신의 디자인을 더 빛나게 만들 것이다.

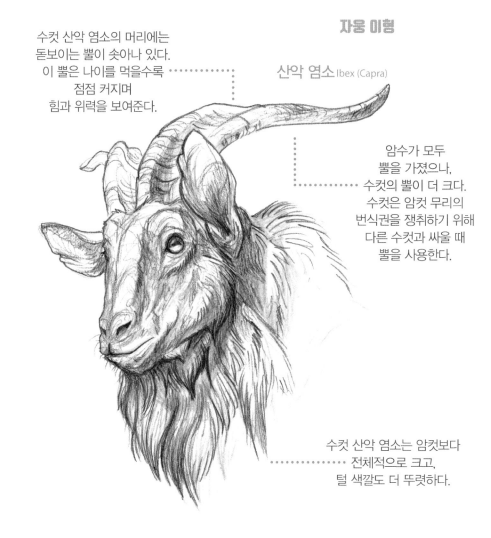

자웅 이형

산악 염소 Ibex (Capra)

수컷 산악 염소의 머리에는 돋보이는 뿔이 솟아나 있다. 이 뿔은 나이를 먹을수록 점점 커지며 힘과 위력을 보여준다.

암수가 모두 뿔을 가졌으나, 수컷의 뿔이 더 크다. 수컷은 암컷 무리의 번식권을 쟁취하기 위해 다른 수컷과 싸울 때 뿔을 사용한다.

수컷 산악 염소는 암컷보다 전체적으로 크고, 털 색깔도 더 뚜렷하다.

자웅 이형이 아닌 경우

흰동가리
Clownfish (Amphiprioninae)

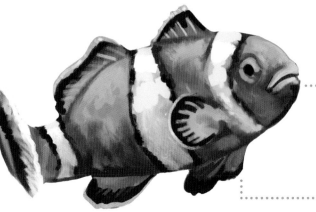

흰동가리 무리는 우세한 암컷 한 마리가 지배하는 구조다. 만약 큰 암컷이 사라지면 부하 수컷 중 가장 큰 개체가 성전환을 해 암컷의 지위를 차지한다.

흰동가리는 필요할 때마다 성전환을 할 수 있다.

흰동가리는 성별에 상관없이 외형이 같은 '자웅 동형'이다.

상상 속 크리처의 생식 특성

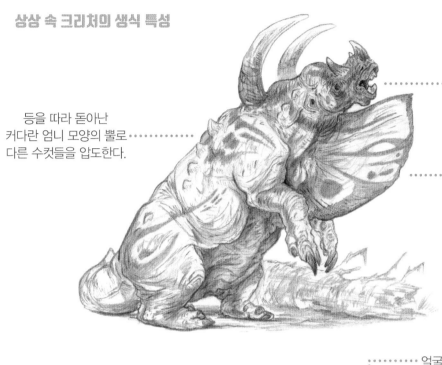

이 크리처의 울음소리는
수 킬로미터에 걸쳐 들릴 만큼 크다.

등을 따라 돋아난
커다란 엄니 모양의 뿔로
다른 수컷들을 압도한다.

살이 처진 것처럼 보이나,
사실 커다란 피부 덮개다.
같은 종의 암컷들에게
깊은 인상을 주기 위해
이 덮개를 활용한다.

이 종은 수컷과 암컷 모두
얼굴 앞쪽이 모두 큰 사슴뿔 모양이다.

성별이 다르더라도 외형은 차이가 없으며,
기능적인 부분만 조금 다르다.
이러한 구조는 유전 형질을 연결하고
교환하는 짝짓기에 활용된다.

수컷과 암컷의 유일한
차이점은 몸집이다.
수컷이 암컷보다 약간 작다.

붉은 볏은 이 크리처가
수컷임을 나타낸다.
처진 목살과 마찬가지로,
붉은 볏 역시 짝짓기에 도움이 된다.

이 종은 밝은 색깔로
성별을 구분한다.
이 그림처럼 수컷은
밝은색을 띠고, 암컷의
무늬와 색은 좀 더 어둡다.

이 줄무늬는 짝짓기 철이
다가오면 더 짙어진다.
배는 대조적으로 밝은 청색을 띠는데,
잠재적인 짝에게 더 매력적인
모습으로 보이기 위함이다.

45

수명 주기

지구상의 모든 생명체에는 '수명 주기'가 있다. 우리가 나이를 먹듯, 주변의 동식물 또한 나이를 먹는다. 크리처도 예외는 아니다. 여러분이 디자인하고 있는 캐릭터의 나이를 설정하고, 나이에 따른 영향을 생각하는 것은 중요하다. 우리는 종을 디자인할 수도 있지만, 그 종의 개별적인 크리처도 디자인하고 있기 때문이다.

나이는 개성을 드러내는 요소가 되기도 한다. 예컨대, 수컷 산악 염소는 나이를 먹을수록 뿔이 점점 더 커진다든지, 인상적이고 당당한 위엄을 드러낸다든지. 이것은 여러분의 크리처가 다른 동물보다 더 나이가 많고, 현명하고, 노련하다는 것을 표현하는 요소가 될 수 있다. 또는 둥글고 부드러운 모양을 활용해 크리처가 젊고 미숙하다는 것을 보여줄 수도 있다. 인간을 포함해 많은 동물의 어릴 적 모습을 관찰해보자. 부드럽고, 작고, 둥근 모양인 것을 알 수 있지 않은가.

여러분의 크리처가 어떻게 나이를 먹고, 또 어떻게 살아가는지 생각해보자. 나이를 표현한다는 건 설정에 대한 신빙성을 높일 수 있는 좋은 방법의 하나다. 세월의 흔적이라는 요소가 가미되면 크리처가 어떤 공간에서 어떻게 살아왔는지를 가늠할 수 있다. 빠진 이, 부러진 뿔, 헝클어진 털, 사라진 비늘은 크리처가 활동적인 삶을 살았다는 좋은 지표다. 지구상의 모든 생명체는 살아가면서 여기저기 다치기 마련이다. 그러니까, 이러한 디테일은 허구의 창조물에도 적용되어야 한다.

개구리는 물속에서 알을 낳는다.

알이 자라면서 꼬리가 자라기 시작한다.

올챙이는 알에서 부화해 조류가 있는 안전한 곳으로 헤엄친다.

올챙이는 개구리의 수명 주기 중 두 번째 단계다.

올챙이는 물속에서 아가미로 호흡한다.

몇 주가 지나면 올챙이는 다리가 생기면서 서서히 개구리의 모습을 갖추기 시작한다.

어른 개구리는 수명 주기의 마지막 단계이다.

개구리가 성장하면서 아가미와 꼬리는 몸에서 사라진다.

매끈매끈한 피부와 물갈퀴가 있는 발은 물과는 떨어질 수 없는 수생 생활을 나타낸다.

상상 속 크리처의 수명 주기

어미는 포식자와 알 도둑으로부터
둥지를 지킬 것이다.

크리처는 암석이 많은 둥지에
알을 낳는다.
알은 위험 속에서도
깨지지 않기 위해
단단한 껍질로 이루어져 있다.

일단 알이 부화하면,
어미는 새끼들이
혼자 힘으로 꾸려나가도록
내버려 둔다.

크리처는 머리 위의
감각 기관을 사용해
먹이를 찾는다.

이 크리처는 큰 눈과
둥근 모양으로 인해
어려 보인다.

몸을 따라 그어진 무늬는
덤불에서 잘 위장할 수 있게 한다.

등을 따라 크게 자란, 혹은
크리처가 더 어렸을 때
가지고 있었던
뼈판이 성장한 것이다.

크리처는 숨는 대신
포식자들을
위협하기 위해
몸집의 크기를
이용한다.

어른이 된 크리처는
무늬가 없다.
더이상 필요하지
않기 때문이다.

가축화

가축화는 크리처 디자인에서 가장 흥미로운 연습 문제다. 우리 주변의 가축화된 동물을 관찰해보자. 자연 생태계에 살았다면 분명 부담이 되었을 외형적인 특징들이 두드러진다. 동물의 생김새와 기능에 인간이 미친 영향을 이해하기 위해서는 '개'를 관찰하면 된다. 약 2만 년에서 3만 2천 년 전에 인간은 늑대를 길들이기 시작한 것으로 추정된다. 인간은 일찍부터 반려동물이 사냥과 안전에 도움을 줄 수 있다는 걸 깨달았다. 개는 목축, 수색, 경비, 경주용으로 키워지다가 오늘날에는 우리 무릎 위에 앉아 있는 반려견으로까지 그 역할이 확장되었다.

품종, 모양, 크기, 기질, 지능 등의 특징은 개를 키우는 사람이 어떻게 생각하는지에 따라 그 가치의 우선순위가 결정된다. 보더콜리처럼 가볍고 달리기를 잘하는 개는 주로 목축견으로 사육되었다. 또한, 이들은 몸의 무게 중심이 낮아 순간적인 회전이 가능하며, 총명하고 에너지가 많아 문제 해결과 계획을 세우는 일에 능통하다.

그레이하운드처럼 속도가 빠른 품종은 사냥견으로 길러졌다. 먹이에 대한 집착이 있고, 움직이는 것은 무엇이든 쫓는 특징이 있다. 시속 75킬로미터의 속도에 도달할 수 있고, 다른 품종에 비해 뛰어난 시력도 겸비했다.

치와와는 오래전부터 멕시코에서 반려견으로 길러졌다. 작고, 돌보기가 쉬우며 대단히 충성스럽다. 이들은 종종 경계를 늦추지 않아 경비견으로 손색이 없다. 그러나 소파에서 뒹굴거리는 게으름뱅이 같은 면모도 있다. 이처럼 가축화가 진행된 동물은 생김새뿐만 아니라 실제 성격도 사람의 취향이나 목적에 따라 영향을 받는다.

개는 동물의 생리학적 형태와 기능에 인간이 큰 영향을 미친다는 것을 잘 보여주는 한 예다. 인간의 취향과 선호도에 영향을 받은 다른 종도 많다. 말, 양, 소, 돼지, 새, 고양이, 그리고 물고기까지. 이렇게나 많은 동물이 인간에 의해 길든다. 여러분이 디자인할 크리처에 이렇게 선택된 특성을 적용하는 작업도 꽤 재미있을 것이다. 자연의 관점으로 바라보면 참으로 기이하고 터무니없는 특징이지만, 독특한 느낌을 자아낼 수 있는 방법이다.

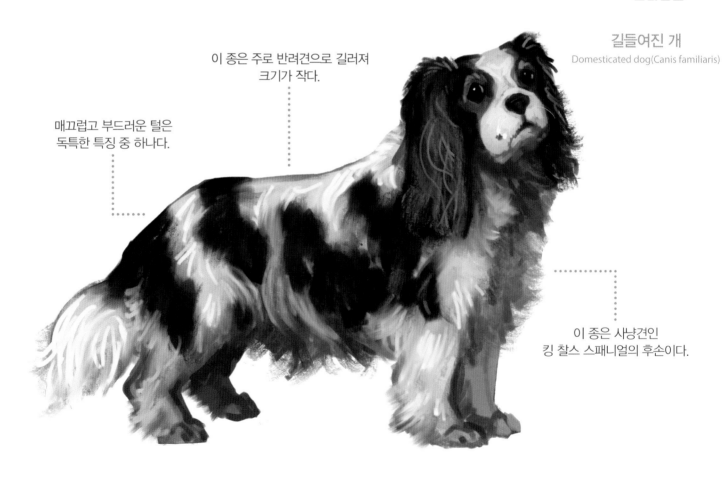

반려동물

길들여진 개
Domesticated dog(Canis familiaris)

이 종은 주로 반려견으로 길러져 크기가 작다.

매끄럽고 부드러운 털은 독특한 특징 중 하나다.

이 종은 사냥견인 킹 찰스 스패니얼의 후손이다.

가축 및 농업

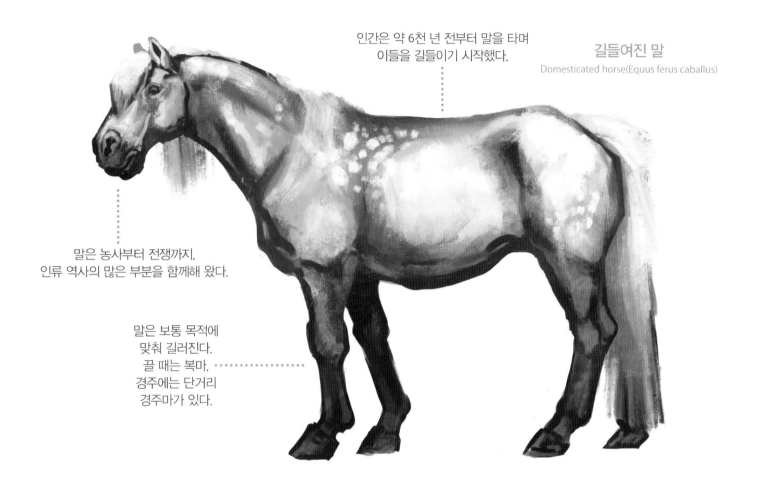

인간은 약 6천 년 전부터 말을 타며
이들을 길들이기 시작했다.

길들여진 말
Domesticated horse(Equus ferus caballus)

말은 농사부터 전쟁까지,
인류 역사의 많은 부분을 함께해 왔다.

말은 보통 목적에
맞춰 길러진다.
끌 때는 복마,
경주에는 단거리
경주마가 있다.

관상용 사육

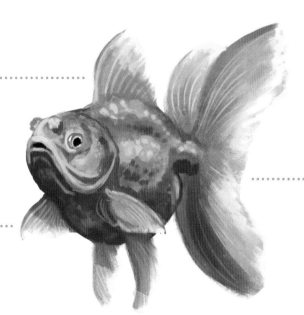

다양한 종의 물고기들이
목적을 가지고 길러졌다.
물고기는 개나 말처럼 길들지 않지만,
가둔 상태로 사육할 수 있으며
이로 인해 생김새에 변형이 일어났다.

금붕어
Goldfish (Carassius auratus)

금붕어는 주로
관상용으로 사육되었다.
불행히도 이 화려한
품종들은 동종 번식으로
건강 문제가 많다.

금붕어는 잉어에서
기원을 찾는다.

49

관상용으로 사육된 상상 속 크리처

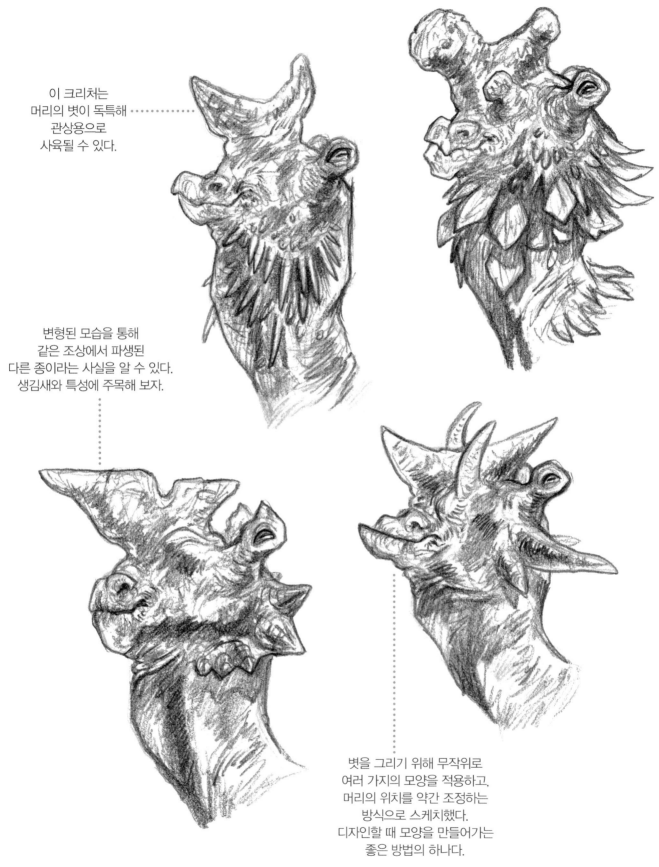

이 크리처는
머리의 볏이 독특해 ············
관상용으로
사육될 수 있다.

변형된 모습을 통해
같은 조상에서 파생된
다른 종이라는 사실을 알 수 있다.
생김새와 특성에 주목해 보자.

볏을 그리기 위해 무작위로
여러 가지의 모양을 적용하고,
머리의 위치를 약간 조정하는
방식으로 스케치했다.
디자인할 때 모양을 만들어가는
좋은 방법의 하나다.

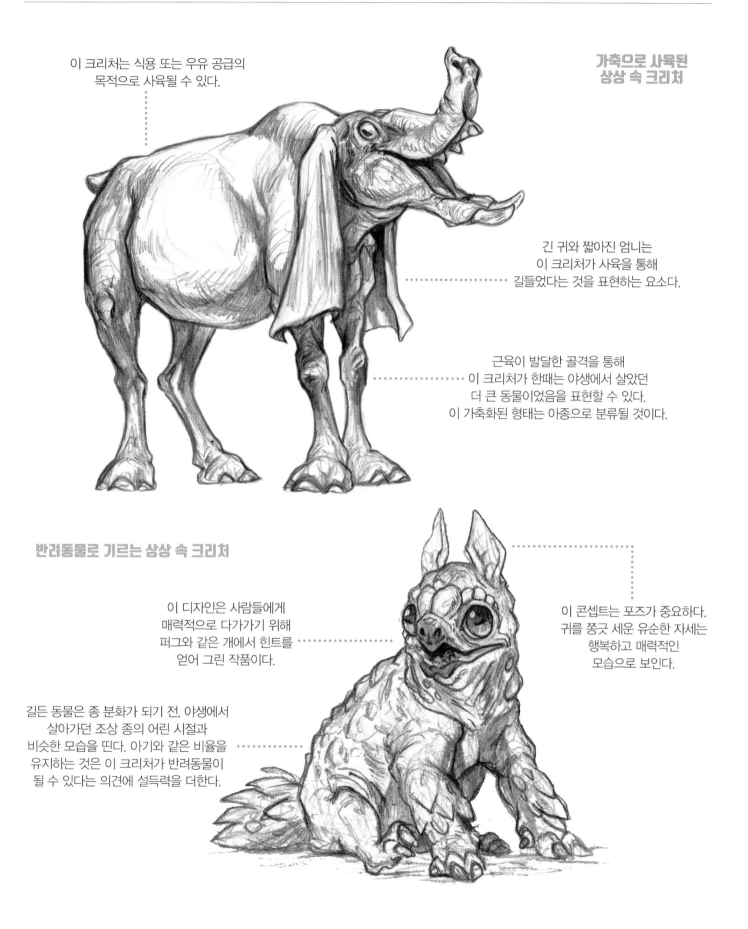

이 크리처는 식용 또는 우유 공급의
목적으로 사육될 수 있다.

**가축으로 사육된
상상 속 크리처**

긴 귀와 짧아진 엄니는
이 크리처가 사육을 통해
길들었다는 것을 표현하는 요소다.

근육이 발달한 골격을 통해
이 크리처가 한때는 야생에서 살았던
더 큰 동물이었음을 표현할 수 있다.
이 가축화된 형태는 아종으로 분류될 것이다.

반려동물로 기르는 상상 속 크리처

이 디자인은 사람들에게
매력적으로 다가가기 위해
퍼그와 같은 개에서 힌트를
얻어 그린 작품이다.

이 콘셉트는 포즈가 중요하다.
귀를 쫑긋 세운 유순한 자세는
행복하고 매력적인
모습으로 보인다.

길든 동물은 종 분화가 되기 전, 야생에서
살아가던 조상 종의 어린 시절과
비슷한 모습을 띤다. 아기와 같은 비율을
유지하는 것은 이 크리처가 반려동물이
될 수 있다는 의견에 설득력을 더한다.

진화생물학

지구상의 생명체는 항상 적응하며 살아간다. 동물들이 환경에 잘 적응하고, 세대에 걸쳐 행동과 생김새가 유전적으로 변해 가는 현상을 우리는 '진화'라고 부른다. 이 챕터에서 논의할 모든 주제는 여러분이 디자인할 크리처의 진화사에 살을 붙이는 요소가 될 것이다. 크리처가 어디에 살고, 무엇을 먹고, 무리 생활을 하고, 성별은 무엇이고, 몇 살인지에 관한 생각은 여러분의 디자인을 더욱 믿음직스럽게 만들어 준다. 한 걸음 더 나아가 진화의 역사에 추가할 수 있는 단서에 대해 생각해 보자. 그러면 정말 특별한 무언가를 갑자기 깨닫게 된다.

흔적

과거에 대한 단서는 실제 동물의 몸 곳곳에 흔적으로 남는다. 그러니 곧 흔적은 이전 세대가 남긴 속성이다. 심지어 인간의 몸 역시도 마찬가지다. 아주 옛날, 원시 영장류 시절. 우리 조상들은 나무에서 생활했으며, 그 삶의 속성은 '꼬리뼈'라는 흔적으로 남았다. 또한, 맹장은 우리 조상들의 식단에서 물려받은 '퇴화된' 흔적기관의 하나다.

고래에게는 특별한 뼈가 있다. 가슴지느러미 안의 손가락뼈, 그리고 어류에게는 찾아볼 수 없는 골반이 그것이다. 고래의 이 독특한 골격은 과거, 그들이 육지에서 살았던 '육지 동물'이었음을 보여 주는 흔적이다. 말은 한때 작은 발가락을 여러

개 가지고 있었다. 하지만 지금 말발굽을 보면 발가락이 모두 합쳐진 형태다. 타조는 하늘을 날던 조상으로부터 날개를 물려받았다. 동물을 조금 더 면밀히 살펴보고 동물의 역사를 읽어 보자. 이전 세대로부터 전해온 특성이 눈에 띄기 시작할 것이다. 어떤 특성을 여러분의 크리처에 어떻게 추가해야 진화론적으로 흥미로운 과거를 보여줄 수 있을까?

진화의 역사

디자인의 몇 가지 기본 요소를 결정한 후에는, 다음과 같은 질문을 통해 진화론적 과거를 탐색할 수 있다.

- 이 크리처는 과거 언제부터 나무를 타기 시작했을까?
- 이 크리처는 언제 바다로 갔을까?

이런 종류의 질문은 여러분이 디자인을 통해 표현할 특성을 결정하는 데 도움을 준다. 예를 들어, 만약 크리처가 반수생이라 하더라도, 그는 여전히 육지 동물의 특성을 더 많이 가질 수 있다. 바다사자는 생리학적으로 육지와 바다 모두에 적합해 보인다. 그러나 지느러미발을 가지고 있고, 몸의 형태 역시 해양 동물에 가깝다. 이는 곧 때때로 육지에서의 활동이 버거울 수 있다는 것을 의미한다.

진화의 역사는 비슷한 종을 비교하는 방식으로도 발견할 수 있다. 바다이구아나는 많은 시간을 바다에서 보낸다. 이들의 몸은 바다로 나가기 시작한 이후로도 거의 변하지 않았다. 바다이구아나의 해부학은 헤엄의 방식과 먹이 종류에 잘 부합했기 때문이다. 하지만 어떤 특성은 바뀌었다. 그들이 먹는 해조류에 따라 피부색이 변해 더 어두워졌다. 먹잇감을 잡기에 적합했던 이빨 역시 바위에 붙은 해조류를 편하게 먹을 수 있도록 바뀌었다. 바다이구아나는 헤엄치기 위해 꼬리가 더욱 튼튼해졌고, 몸 역시도 차가운 물을 견디기 위해 튼튼해졌다. 이는 언뜻 보기에 육지에 사는 이종사촌 도마뱀들과 비슷해 보이지만, 항해하는 도마뱀으로서의 삶을 보여 주는 중대한 변화다.

여러분이 그린 크리처의 계통수를 디자인할 때, 시간이 지남에 따라 생기는 점진적 변화를 생각해 보자. 새로운 환경에 더 잘 적응하기 위해 크리처의 어떤 측면을 바꾸면 좋을까? 여러분의 크리처는 지형에 적응하기 위해 더 긴 다리가 필요한가? 물속을 건널 때 물 위를 볼 수 있도록 머리 위 더 높은 곳에 눈을 달아야 할지도 모른다. 수생 환경에서 살아가기 위해 물갈퀴가 있는 발이 필요할 수도 있다. 작고 점진적인 변화야말로 신빙성 있는 진화의 역사를 만드는 핵심이다.

질문하기

디자인을 잘 짜기 위해 도움이 될 법한 질문을 생각해 보자. 기억해야 할 유용한 몇 가지는 다음과 같다.

- 이 크리처의 조상은 어떻게 생겼고, 어디서 살았으며, 어떻게 행동했을까?

- 이 크리처는 무엇으로 진화할 수 있고, 그 이유는 무엇인가?

- 이 크리처는 육지 포유류, 고래류, 조류, 어류, 곤충류 또는 그 밖의 무언가와 관련이 있는가?

- 가축화 또는 선택적 사육이 이 크리처의 발달에 영향을 미쳤는가?

- 변화하는 서식지, 기후 또는 먹이가 이 크리처의 발달에 영향을 미쳤는가?

- 서식지를 공유하는 다른 크리처와의 관계는 무엇인가?

- 이 크리처는 그와 같은 종에 속하는 다른 무리와 비교할 때 어떤가? 얼마나 비슷한가 아니면 얼마나 다른가? 그리고 그 이유는?

- 이 크리처는 어떠한 흔적기관이 있는가?

현실 속 진화

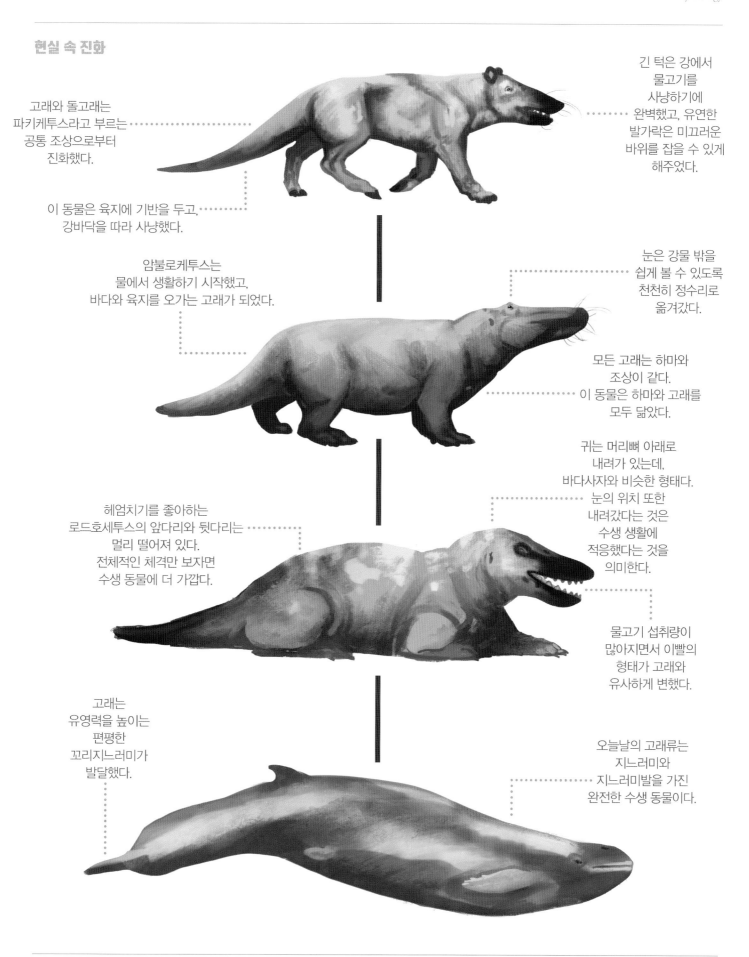

고래와 돌고래는
파키케투스라고 부르는
공통 조상으로부터
진화했다.

이 동물은 육지에 기반을 두고,
강바닥을 따라 사냥했다.

긴 턱은 강에서
물고기를
사냥하기에
완벽했고, 유연한
발가락은 미끄러운
바위를 잡을 수 있게
해주었다.

암불로케투스는
물에서 생활하기 시작했고,
바다와 육지를 오가는 고래가 되었다.

눈은 강물 밖을
쉽게 볼 수 있도록
천천히 정수리로
옮겨갔다.

모든 고래는 하마와
조상이 같다.
이 동물은 하마와 고래를
모두 닮았다.

헤엄치기를 좋아하는
로드호세투스의 앞다리와 뒷다리는
멀리 떨어져 있다.
전체적인 체격만 보자면
수생 동물에 더 가깝다.

귀는 머리뼈 아래로
내려가 있는데,
바다사자와 비슷한 형태다.
눈의 위치 또한
내려갔다는 것은
수생 생활에
적응했다는 것을
의미한다.

물고기 섭취량이
많아지면서 이빨의
형태가 고래와
유사하게 변했다.

고래는
유영력을 높이는
편평한
꼬리지느러미가
발달했다.

오늘날의 고래류는
지느러미와
지느러미발을 가진
완전한 수생 동물이다.

현실에서 상상으로 진화

현실 속 동물은 상상의 크리처를
디자인하는 출발점이 될 수 있다.
164p로 잠시 넘어가 보자.
그곳에 그려 둔 크리처는 이 범고래 같은
고래류가 어떻게 육지로 돌아가는지를 보여 준다.

커다란 등지느러미처럼
특징적인 부분은
고래와 유사하다.

이 상상 속 고래는 언젠가
육지로 돌아갈 것이다.
그때를 대비해 다리 힘과
기동성을 갖춘 모습으로
디자인했다.

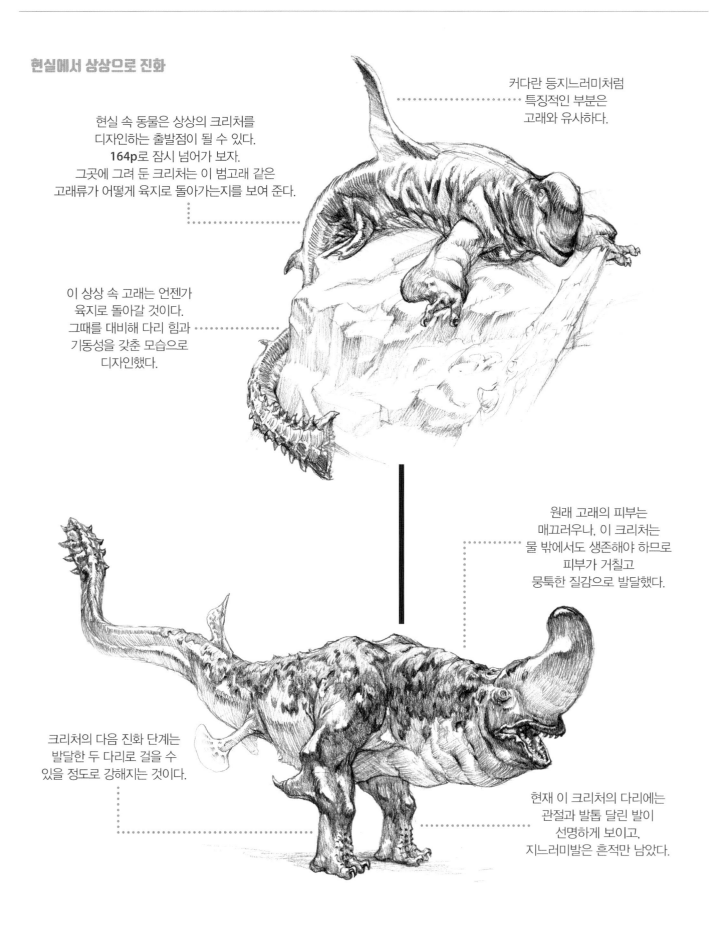

원래 고래의 피부는
매끄러우나, 이 크리처는
물 밖에서도 생존해야 하므로
피부가 거칠고
뭉툭한 질감으로 발달했다.

크리처의 다음 진화 단계는
발달한 두 다리로 걸을 수
있을 정도로 강해지는 것이다.

현재 이 크리처의 다리에는
관절과 발톱 달린 발이
선명하게 보이고,
지느러미발은 흔적만 남았다.

Above images by Jordan K. Walker

상상 속 진화

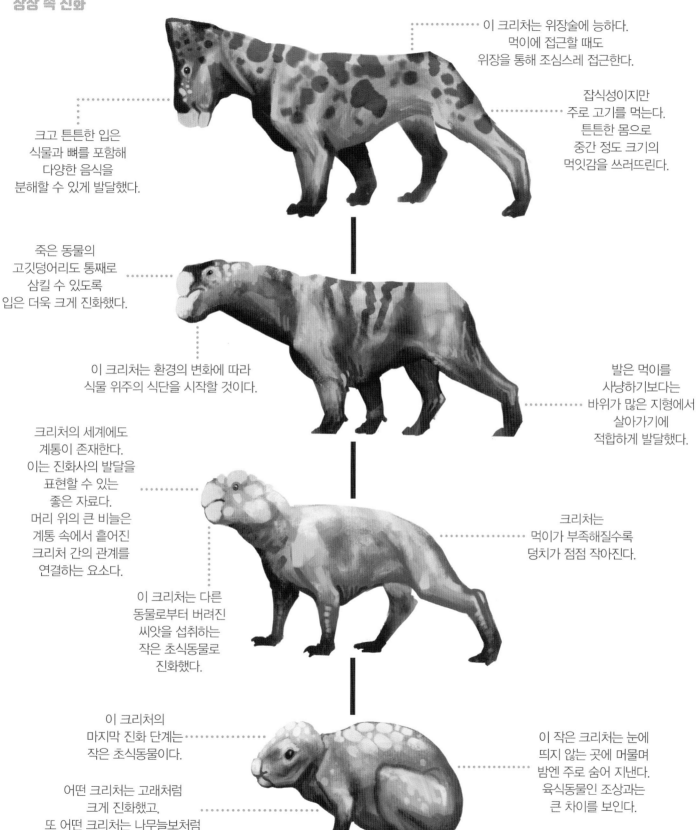

이 크리처는 위장술에 능하다.
먹이에 접근할 때도
위장을 통해 조심스레 접근한다.

잡식성이지만
주로 고기를 먹는다.
튼튼한 몸으로
중간 정도 크기의
먹잇감을 쓰러뜨린다.

크고 튼튼한 입은
식물과 뼈를 포함해
다양한 음식을
분해할 수 있게 발달했다.

죽은 동물의
고깃덩어리도 통째로
삼킬 수 있도록
입은 더욱 크게 진화했다.

이 크리처는 환경의 변화에 따라
식물 위주의 식단을 시작할 것이다.

발은 먹이를
사냥하기보다는
바위가 많은 지형에서
살아가기에
적합하게 발달했다.

크리처의 세계에도
계통이 존재한다.
이는 진화사의 발달을
표현할 수 있는
좋은 자료다.
머리 위의 큰 비늘은
계통 속에서 흩어진
크리처 간의 관계를
연결하는 요소다.

크리처는
먹이가 부족해질수록
덩치가 점점 작아진다.

이 크리처는 다른
동물로부터 버려진
씨앗을 섭취하는
작은 초식동물로
진화했다.

이 크리처의
마지막 진화 단계는
작은 초식동물이다.

이 작은 크리처는 눈에
띄지 않는 곳에 머물며
밤엔 주로 숨어 지낸다.
육식동물인 조상과는
큰 차이를 보인다.

어떤 크리처는 고래처럼
크게 진화했고,
또 어떤 크리처는 나무늘보처럼
작은 모습으로 진화했다.

해부학
Anatomy

"아티스트는 현실 속 종의 광범위한

해부학적 연구를 통해

실제 동물들의 구조와 기능에 관한 방대한

도서관을 마음 속에 구축한다."

해부학이 중요한 이유

귀엽고 코믹한 캐릭터가 필요할 때는 해부학상 조잡한 크리처를 디자인하기도 한다. 그러나 크리처 디자인은 다양한 분야에 걸쳐 있으므로, 진화의 역사가 있는 크리처를 디자인해야 할 때도 있다. 이럴 때는 동물 해부학을 깊이 이해하고 있어야만 좋은 캐릭터가 탄생한다. 이 과정은 현실 세계의 다양한 동물 종을 가능한 한 많이 드로잉하고 연구하는 것으로부터 시작한다. 그러다 보면 지구상에 아주 잘 적응한 동물의 형태가 수집되고, 마음속에는 이에 관한 데이터베이스가 구축된다.

동물을 움직이고 완전한 개체로 간주하는 것도 중요하다. 크리처가 어떻게 자라고 움직이는지에 대한 고려 없이 단순히 팔다리와 신체 부위를 붙인다면, 신빙성이 없는 디자인이 만들어질 것이다. 아래에 제시된 예를 살펴보자. 팔다리가 어떻게 기능하고 몸에 부착될 수 있는지, 아가미와 같은 특징이 실제로 어떻게 나타나고 작동하는지 거의 생각하지 않았다. 크리처 디자인에서는 몸의 균형, 먹이를 먹는 방식, 근육의 위치, 팔다리가 움직이는 메커니즘과 그것을 어떻게 지탱하고 있는지 등을 생각해야 한다. 반대 페이지에는 이

러한 사항을 잘 고려한 디자인을 실었다. 주위의 놀라운 생명체로부터 영감을 끌어내고, 어떻게 해부학적 형태가 삶의 방식에 적합해지게 되는지 이해하는 시간을 가져보자.

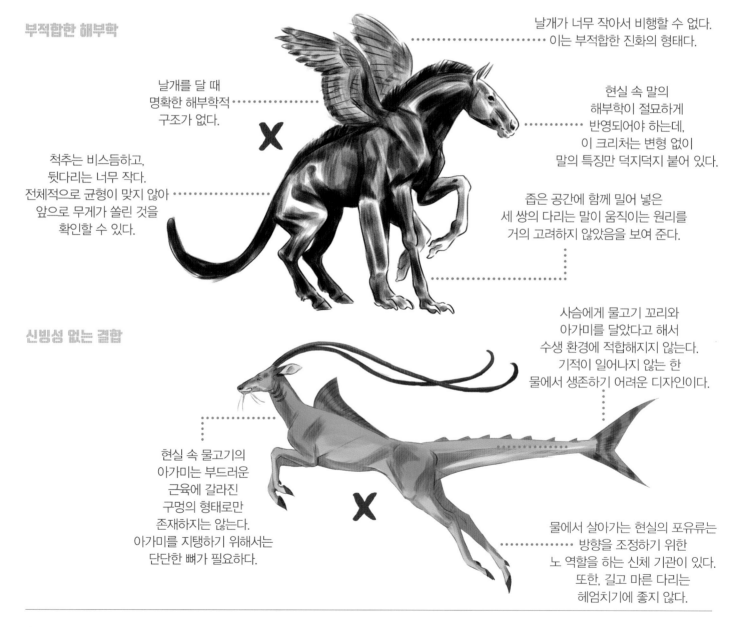

부적합한 해부학

날개가 너무 작아서 비행할 수 없다. 이는 부적합한 진화의 형태다.

날개를 달 때 명확한 해부학적 구조가 없다.

현실 속 말의 해부학이 절묘하게 반영되어야 하는데, 이 크리처는 변형 없이 말의 특징만 덕지덕지 붙어 있다.

척추는 비스듬하고, 뒷다리는 너무 작다. 전체적으로 균형이 맞지 않아 앞으로 무게가 쏠린 것을 확인할 수 있다.

좁은 공간에 함께 밀어 넣은 세 쌍의 다리는 말이 움직이는 원리를 거의 고려하지 않았음을 보여 준다.

신빙성 없는 결합

사슴에게 물고기 꼬리와 아가미를 달았다고 해서 수생 환경에 적합해지지 않는다. 기적이 일어나지 않는 한 물에서 생존하기 어려운 디자인이다.

현실 속 물고기의 아가미는 부드러운 근육에 갈라진 구멍의 형태로만 존재하지는 않는다. 아가미를 지탱하기 위해서는 단단한 뼈가 필요하다.

물에서 살아가는 현실의 포유류는 방향을 조정하기 위한 노 역할을 하는 신체 기관이 있다. 또한, 길고 마른 다리는 헤엄치기에 좋지 않다.

신빙성 있는 결합

덥수룩한 목털, 앞다리,
꼬리는 들소와 야크에서 따왔다.

인간이 올라타도
될 정도로 단단한
척추를 가졌다.

발굽이 있는 동물 다섯 종을
적절히 혼합해 어느 동물과도
비슷하지 않게 디자인한
새로운 크리처다.

전체적인 모양,
특히 하반신은
말과 아주
유사하게 생겼다.

얼굴은 물소에서 영감을 받았고,
다리, 뿔, 그리고 털이 많은 코는
검은 영양의 모습에서 따왔다.

적합한 해부학

균형과 구조가 잘 갖춰진 모습이다.
해부학적 구조는 실제 동물의 것은 아니며,
아주 다른 동물을 꿰매어
혼합한 것도 아니다.

이 크리처는 몸을 지탱하는
뼈와 근육의 해부학적 구조가
적합하다.

다리 위치를 적절히 배치해
실감 나는 움직임을 표현할 수 있다.

기본 해부학

이 챕터에서 우리는 먼저 상상의 크리처 디자인에 실제 해부학을 통합하는 데 중요한 혼합과 과장의 기술을 살펴보고, 여러분이 이 기술을 디자인에 효과적으로 적용할 수 있는 방법을 알아볼 것이다. 그런 다음에 다양한 동물의 해부학을 연구하고, 동물의 대략적인 기본 구조를 설명할 것이다. 여기에 선정된 동물들은 크리처 디자인을 위해 기본적이고 광범위하게 활용할 수 있는 핵심적인 소재를 제공하기 위해서이다. 여러분은 언제든지 이 페이지를 참고해 창작한 디자인의 정확성과 신빙성을 높일 수 있다.

진화

새롭게 창조한 동물의 해부학적 구조를 결정할 때는 종과 종 사이의 진화적 관계를 이해하는 게 도움이 된다. 고래와 돌고래는 포유류이고, 이들의 가장 가까운 친척이 하마라는 사실을 안다면 '물속에 사는 포유류'를 받아들이는 과정이 훨씬 수월해진다. 일단 어떤 동물끼리 연관성이 있는지를 파악하자. 그리고 그들의 해부학적 특징에 따라 분류하고, 그 흥미로운 특징을 디자인에 적용해 보자.

해부학의 혼합

예로부터 환상 속 크리처에 관한 설화와 전설은 꾸준히 이어졌다. 다만, 이를 잘 살펴보면 현실 속 여러 동물의 다양한 부분들을 연관성 없이 꿰어 놓은 키메라의 형태에 가까웠다. 이러한 대표적인 예시가 바로 켄타우로스다. 켄타우로스는 인간의 몸통에 말의 하체를 가진 반인반마다. 그러나 현대 크리처 디자인은 이러한 사실적이고 단순한 묘사를 피하려는 경향이 있다. 더 나아가 다른 종의 해부학적 구조를 유기적으로 혼합하려고 하는 시도가 두드러진다. 그 결과, 자체적인 진화의 역사를 가진 것처럼 보이는 새롭고 기능적인 크리처로 상상력이 뻗어나간다.

동물을 성공적으로 혼합하려면 잘라서 붙여넣는 방식은 피해야 한다. 동물의 해부학적 구조를 더 자세히 살펴보며 흥미로운 측면을 찾아내기 위해 노력해 보자. 해부학적 구조를 아는 건 더 자연스러워 보이는 디자인을 구현하는 첫걸음이라고 할 수 있다. 어떻게 뼈와 근육이 신체 부위를 연결하고 지탱하는지에 대한 이해가 해부학의 핵심이기 때문이다.

몸의 기본적인 실루엣을 정한다고 하더라도 해부학적인 구조를 알지 못하면 수정이나 과장, 혼합을 할 수 없다. 그들이 어떻게 움직이는지, 몇 개의 다리로 걷는지, 수영은 할 수 있는지 등의 질문을 던질 수 있어야 크리처의 생태계와 생활 방식을 결정할 수 있다. 그리고 잘 짜인 해부학적

특징이 뒷받침되어 크리처를 그러한 설정 안에서 살아 숨 쉬게 할 것이다. 또한 피부 표면, 색깔, 동물의 몸이 연결되는 구조 등을 고려하자. 어색한 부분 없이 잘 혼합된 크리처를 창조해 그들이 세상에서 살아갈 수 있도록 만들 수 있다.

여기에서의 예는 유럽 오소리와 교배한 멧돼지의 디자인을 보여준다. 첫 번째는 기본적으로 멧돼지의 몸에 오소리의 머리를 연결하였는데, 이는 상상력이 부족하고 약간 터무니없는 효과를 낸다. 두 번째는 동물마다 다른 요소들을 이용하고, 각 신체의 부분이 동물의 기능에 미치는 영향을 고려한 것이다.

블렌딩 팁

• 실제 해부학을 익혀 뼈와 근육이 어떻게 연결되는지 이해하자.

• 해부학의 각 영역이 크리처의 기능에 미치는 영향을 고려하자. 꼭 효과적으로 움직이고 먹이를 먹을 수 있도록 하자.

• 잘라 붙여넣기 방식을 피하자.

• 패턴 및 배색과 비늘, 깃털, 털 등 피부 표면을 이용하여 통일하자.

더 자세한 디자인 요령은 **104p**에서 참조하기를 바란다.

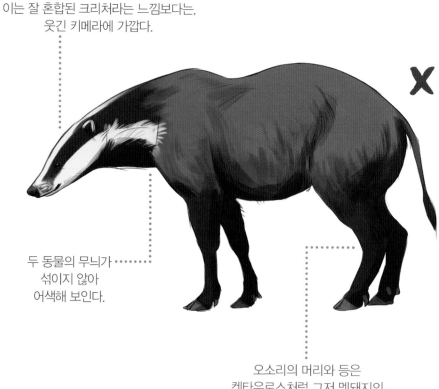

부적합한 해부학

모티프인 오소리의 머리를 변형하지 않은 상태 그대로 그려 넣었다. 이는 잘 혼합된 크리처라는 느낌보다는, 웃긴 키메라에 가깝다.

두 동물의 무늬가 섞이지 않아 어색해 보인다.

오소리의 머리와 등은 켄타우로스처럼 그저 멧돼지의 다리에 붙어 있었다.

적합한 해부학

털과 가죽은 두 동물로부터
영감을 받아 이를 혼합해
완전히 새로운 것으로 만들었다.

이 동물의 머리는
오소리와
멧돼지를 결합해
만들었다.

머리는 오소리처럼
매끈하지만,
아래턱 부분의
윤곽은
멧돼지처럼
강한 느낌이 든다.

뒷다리는 돼지 다리처럼
관절로 연결되어 있지만,
발가락은 오소리를 닮아
앞발과 어울린다.

다리는 두 동물의 해부학적 구조를
잘 혼합했다. 오소리처럼 몸과
잘 연결된 앞다리를 가졌지만,
돼지의 다리를 닮아 길이는 더 길다.

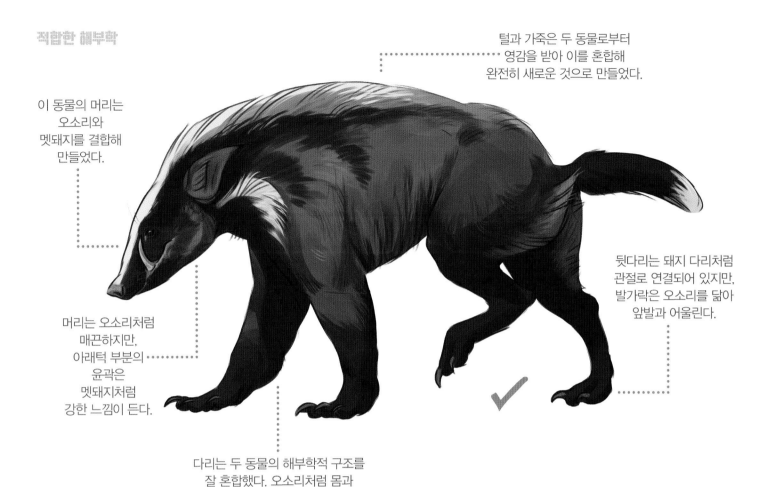

심층 분석

근육의 구조를 잘 알면 디자인을 구현할 때도 유용하고, 상상 속에서만 살던 크리처를 동물로서 기능하게 할 수 있다. 디자인을 위해 해부학 구조를 대강 그려 놓는 것은 도움이 될 수 있다. 특히 형태를 파악하기 어렵게 하는 두꺼운 머리카락이나 깃털이 있는 디자인일 경우 더욱 그렇다.

이 챕터의 각 해부학 섹션에는 기본 모양으로 구성된 동물의 이미지와 크리처 디자인의 바탕을 그리는 데 도움이 되는 골격 및 근육에 관한 설명이 포함되어 있다.

수많은 참고 자료의 결합

한 짐승의 주둥이, 다른 짐승의 발톱, 그리고 또 다른 짐승의 몸을 결합해 디자인의 독창성을 살릴 수 있다. 진화와 기능의 관점에서 정확성과 신빙성 있게 혼합할 수만 있다면, 여러분은 두 마리 의 동물로 한계를 지을 필요가 없다는 것을 기억하자. 식물이나 인공 재료와 같은 동물이 아닌 요소들을 사용할 수도 있다.

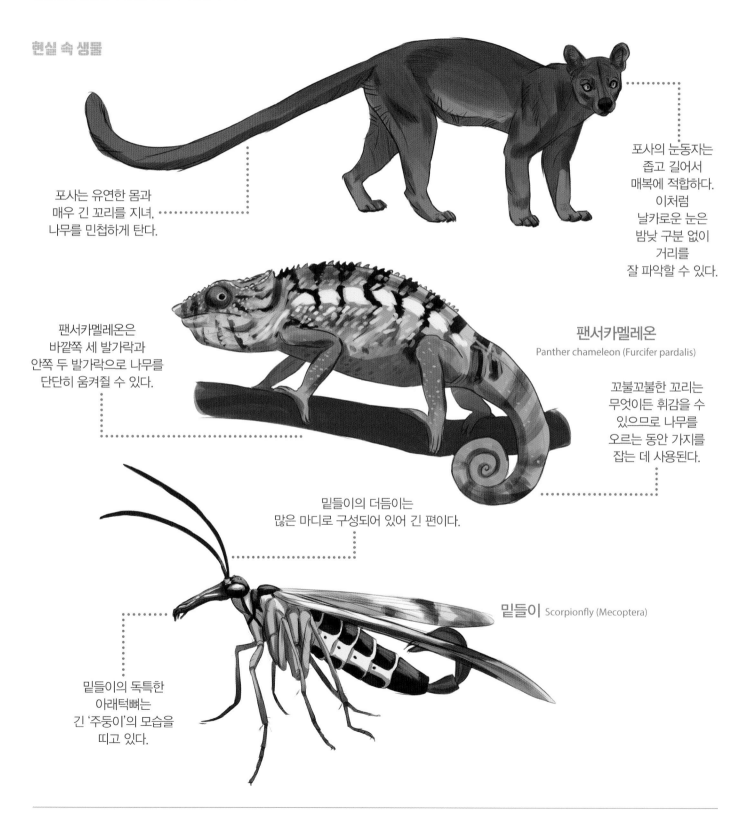

현실 속 생물

포사 Fossa (Cryptoprocta ferox)

포사의 눈동자는 좁고 길어서 매복에 적합하다. 이처럼 날카로운 눈은 밤낮 구분 없이 거리를 잘 파악할 수 있다.

포사는 유연한 몸과 매우 긴 꼬리를 지녀, 나무를 민첩하게 탄다.

팬서카멜레온은 바깥쪽 세 발가락과 안쪽 두 발가락으로 나무를 단단히 움켜질 수 있다.

팬서카멜레온
Panther chameleon (Furcifer pardalis)

꼬불꼬불한 꼬리는 무엇이든 휘감을 수 있으므로 나무를 오르는 동안 가지를 잡는 데 사용된다.

밑들이의 더듬이는 많은 마디로 구성되어 있어 긴 편이다.

밑들이 Scorpionfly (Mecoptera)

밑들이의 독특한 아래턱뼈는 긴 '주둥이'의 모습을 띠고 있다.

상상 속 크리처

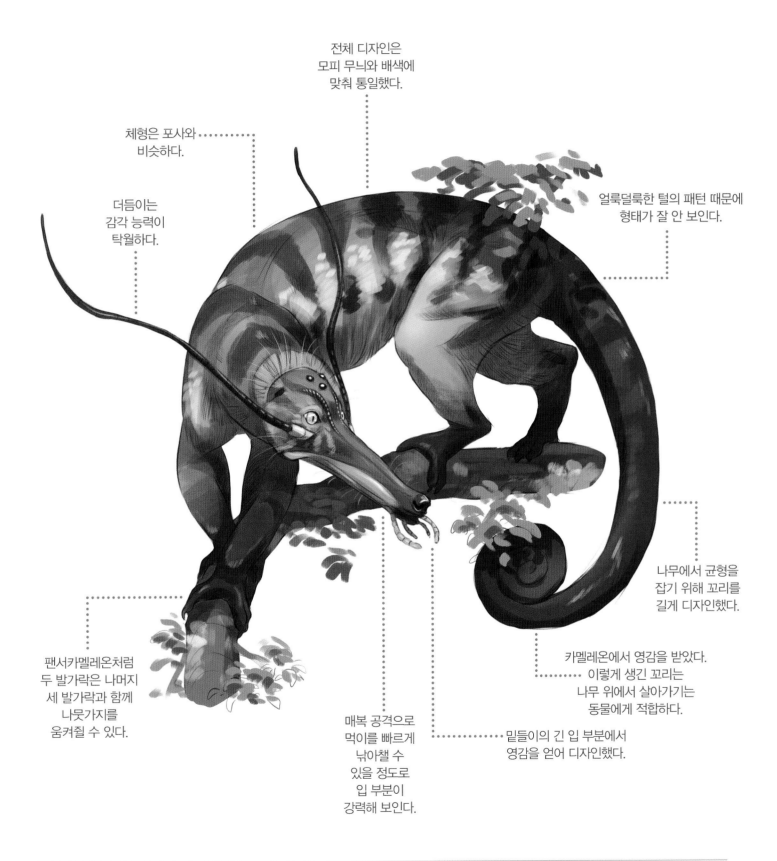

전체 디자인은
모피 무늬와 배색에
맞춰 통일했다.

체형은 포사와
비슷하다.

더듬이는
감각 능력이
탁월하다.

얼룩덜룩한 털의 패턴 때문에
형태가 잘 안 보인다.

나무에서 균형을
잡기 위해 꼬리를
길게 디자인했다.

팬서카멜레온처럼
두 발가락은 나머지
세 발가락과 함께
나뭇가지를
움켜쥘 수 있다.

매복 공격으로
먹이를 빠르게
낚아챌 수
있을 정도로
입 부분이
강력해 보인다.

카멜레온에서 영감을 받았다.
이렇게 생긴 꼬리는
나무 위에서 살아가는
동물에게 적합하다.

밑들이의 긴 입 부분에서
영감을 얻어 디자인했다.

해부학의 과장

현실 속 동물들은 수백만 년에 걸쳐 아주 다양한 형태로 진화했다. 동물들은 대부분 흥미로운 특징을 가지고 있으므로 과장해서 캐리커처로 그리거나 크리처 디자인에 활용하기 좋다. 우리는 모두 무언가를 창조할 수 있는 사람들이다. 그렇기에 현실에 있는 것을 진화시키고, 경계를 넓혀가며 더 멋지고 기이한 무언가로 만들 수 있다. 하지만 자연은 배우면 배울수록 논리로 설명할 수 없는 것이 계속해서 등장한다. 발전된 동물의 해부학적 구조나, 그들이 자연에 적응하는 방식 등이 그렇다. 그러나 아이러니하게도 이러한 요소들은 우리에게 영감을 주기도 한다.

현실 속 동물을 기반으로 디자인하거나, 환상의 크리처에게 신빙성 있는 특징을 부여하고 싶을 때 가장 유용한 기술이 '해부학의 과장'이다. 예를 들어, 양과 염소 등 발굽이 짝수인 우제류는 크고 정교한 뿔을 가졌다. 크리처 디자이너로서, 우리는 이러한 우제류의 해부학적 측면을 빌려 크리처에 적용할 수 있을 것이다. 또한, 해부학적 특징을 과장하거나 연결 고리를 만들어 해부학을 여러 방면에서 활용할 수도 있겠다.

하지만 이 역시도 균형이 무너지면 안 된다. 과장 자체를 위한 과장은 효과적이지 않다는 것을 기억하자. 디자인을 할 때는 한 부분을 과장하면, 그 부분을 상쇄하기 위해 다른 영역까지도 균형을 맞춰줘야 한다. 그래야만 크리처가 기능할 수 있기 때문이다. 예컨대, 여러분의 크리처가 몸의 길이만큼 긴 뿔을 가졌다고 치자. 그렇다면 목 또한 뿔의 무게를 수용하고 지탱하기 위한 근육을 만들어 주어야 한다.

오른쪽 과장은 크리처를 새로운 무언가로 보이게 만드는 데 실패했다. 어떤 맥락에서는 약간의 희극적 과장이 필요하기도 하나, 결국 흥미롭고 기능적인 크리처 디자인을 만들지는 못했다. 우리는 크리처를 디자인할 때 해부학을 고려해야 하며, 그 동물이 어떻게 먹이를 먹고, 움직이고, 기능하는지에 주목해야 한다. 크리처를 긴 다리 코뿔소 외에 다른 동물처럼 보이게 하려는 노력을 하지 않았다는 것이 오른쪽 그림의 실패 이유다. 크리처에게도 특유의 해부학과 생태학이 있는 것처럼, 디자인을 만들기 위해서는 다른 영역을 더 창의적으로 과장할 필요가 있다.

균형 잡힌 과장

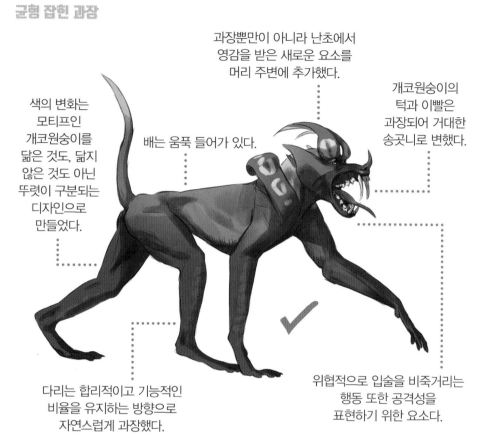

과장뿐만이 아니라 난초에서 영감을 받은 새로운 요소를 머리 주변에 추가했다.

개코원숭이의 턱과 이빨은 과장되어 거대한 송곳니로 변했다.

색의 변화는 모티프인 개코원숭이를 닮은 것도, 닮지 않은 것도 아닌 뚜렷이 구분되는 디자인으로 만들었다.

배는 움푹 들어가 있다.

다리는 합리적이고 기능적인 비율을 유지하는 방향으로 자연스럽게 과장했다.

위협적으로 입술을 비죽거리는 행동 또한 공격성을 표현하기 위한 요소다.

균형을 잃은 과장

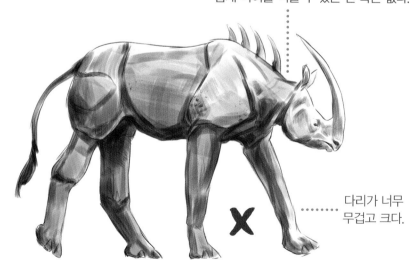

이 코뿔소는 다리가 매우 과장되어 있지만, 이를 보완해 주고 쉽게 먹이를 먹을 수 있는 긴 목은 없다.

다리가 너무 무겁고 크다.

현실 속 동물

두 눈은 얼굴 위쪽에 위치한다.

뿔은 리라 모양이다.

어깨에는 혹이 있다.

토피영양 Topi (Damaliscus lunatus jimela)

분비샘은 눈두덩이 앞에 위치한다. 냄새를 맡기 위함이다.

꼬리는 푹신푹신하며 끝이 얇다.

다리는 길고 가늘다.

과장의 요령

- 과장만을 사용하지 말고, 새로운 요소와 색상을 도입해 디자인에 독창성을 부여하자.
- 동물의 해부학적 구조 외에 동물의 행동, 자세, 패턴까지도 과장할 수 있다는 점을 기억하자.
- 과장이 크리처의 기능에 어떠한 영향을 끼치는지 고려하자.
- 피부 표면과 패턴을 사용해 디자인 영역을 통일하자.

상상 속 크리처

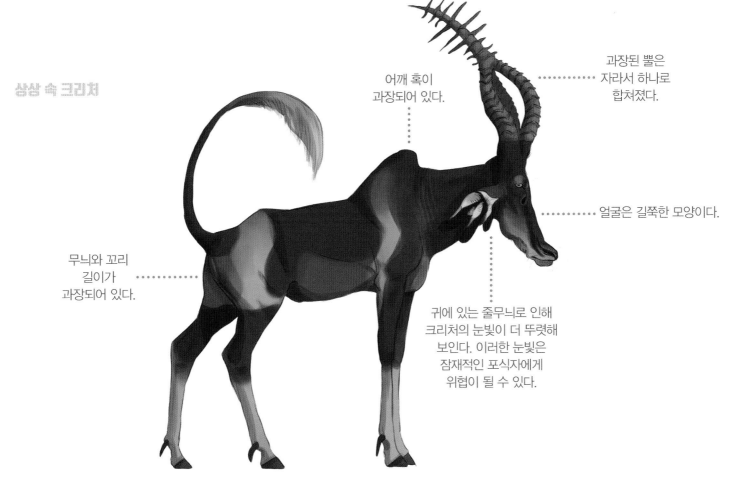

어깨 혹이 과장되어 있다.

과장된 뿔은 자라서 하나로 합쳐졌다.

얼굴은 길쭉한 모양이다.

무늬와 꼬리 길이가 과장되어 있다.

귀에 있는 줄무늬로 인해 크리처의 눈빛이 더 뚜렷해 보인다. 이러한 눈빛은 잠재적인 포식자에게 위협이 될 수 있다.

65

인간 해부학

우리 호모 사피엔스는 생물 간의 연관관계와 진화를 이해하기 위한 도구로 사용하는 생명의 나무(The tree of life)라는 개념 속에서 '위대한 유인원'에 속한다. 침팬지, 고릴라, 보노보, 오랑우탄은 우리와 가장 유사한 해부학적 구조를 가진 동물 종이다. 그리고 우리는 모두 진화의 가계도 속 유인원이기도 하다. 이러한 유인원들은 모두 공통의 조상으로부터 진화했다. 그래서 인간의 해부학은 거의 모든 척추동물과 연관이 있다. 이는 개, 말, 새, 개구리와 같은 육지의 척추동물뿐만 아니라 돌고래처럼 나중에 물로 돌아간 특정 동물 역시도 마찬가지다.

크리처 디자이너에게 인간의 해부학은 중요하다. 인간 해부학과 다른 동물의 해부학 사이에 어떤 관계가 있는지를 확실하게 이해해야 하기 때문이다. 다른 동물들과 인간이 어떻게 다르고, 또 무엇이 닮았는지 이해한다면 이 책에 제시한 동물뿐만 아니라 거의 모든 종의 해부학을 이해할 수 있게 될 것이다. 이러한 지식을 쌓는다면 크리처를 그리며 다양한 해부학을 결합하고자 할 때 짜임새가 치밀한 디자인을 만들 수 있게 된다. 왜냐하면 동물의 몸이 어떻게 서로 맞물리는지, 왜 동물은 특별한 노력 없이도 기능하는지 등의 방법을 깊이 이해할 수 있기 때문이다.

인간 해부학이 중요한 이유는 고전적인 판타지 크리처의 독보적인 특징이 '인간'이기 때문이다. 켄타우로스나 인어 등이 그렇다. 또한, 신빙성 있는 개성과 성격을 가진 크리처를 만들 때도 유용하다. 더불어 인간의 몸짓, 활동, 표정 등을 지을 수 있는 크리처는 인간과 공감대를 형성하기에 적합하다.

이번에는 인간의 몸이 다른 척추동물과 어떤 연관성을 가졌는지 몇 가지 예를 통해 알아볼 것이다. 이 지식을 활용해 다른 포유류, 조류, 파충류, 양서류. 더 멀리는 어류에게도 그 콘셉트를 적용할 수 있을 것이다.

인간의 근육 조직

성인 여성

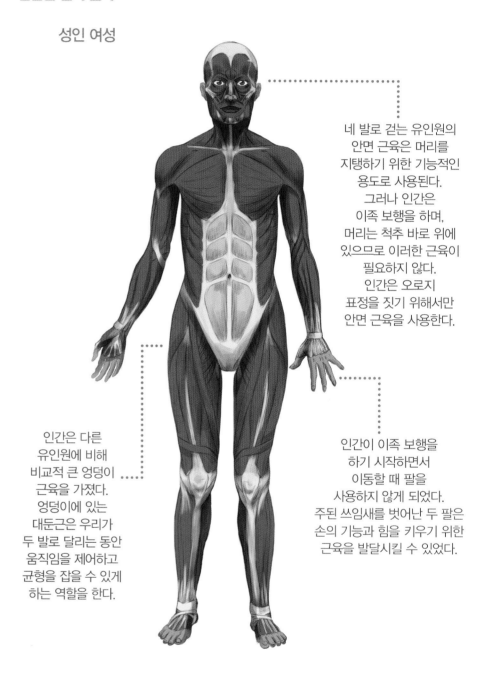

네 발로 걷는 유인원의 안면 근육은 머리를 지탱하기 위한 기능적인 용도로 사용된다. 그러나 인간은 이족 보행을 하며, 머리는 척추 바로 위에 있으므로 이러한 근육이 필요하지 않다. 인간은 오로지 표정을 짓기 위해서만 안면 근육을 사용한다.

인간은 다른 유인원에 비해 비교적 큰 엉덩이 근육을 가졌다. 엉덩이에 있는 대둔근은 우리가 두 발로 달리는 동안 움직임을 제어하고 균형을 잡을 수 있게 하는 역할을 한다.

인간이 이족 보행을 하기 시작하면서 이동할 때 팔을 사용하지 않게 되었다. 주된 쓰임새를 벗어난 두 팔은 손의 기능과 힘을 키우기 위한 근육을 발달시킬 수 있었다.

인간의 골격

척추 아랫부분,
안쪽으로 굽은 뼈대는
인간이 등을 곧게 편 상태로
걸을 수 있게 한다.
또한, 두 발로 걷는 동안
다른 유인원들처럼
몸을 앞으로 숙이지 않도록
지탱하는 역할을 한다.
직립 자세를 취하면
체중의 중심이
발 바로 위에 있게 되어,
걸을 때 훨씬 적은 근육을
사용할 수 있다.

인간의 어깨뼈는
사족 보행하는
동물처럼 흉곽을
지탱하기보다는,
넓고 얄팍한 흉곽의
뒷면에 걸쳐 있다.

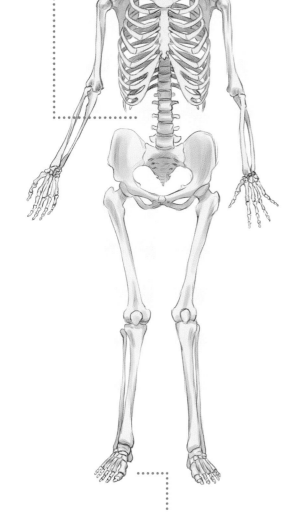

인간은 돌출된 발꿈치와 오목한
발바닥을 가지고 있는데, 그 이유는
두 발이 오랫동안 몸 전체의 무게를
견디게 하려고 진화한 결과다.

인간의 기본 형태

다른 영장류와
비교했을 때, 인간은
신체 크기에 비해
뇌가 크다.

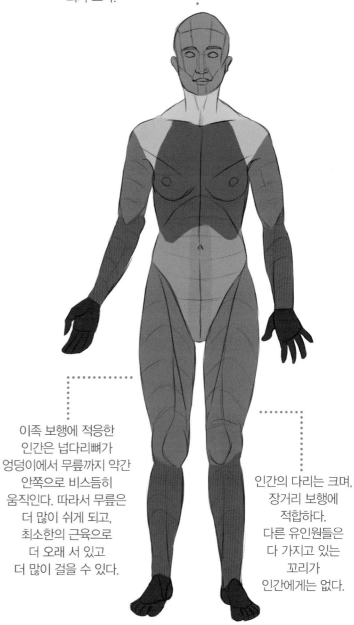

이족 보행에 적응한
인간은 넙다리뼈가
엉덩이에서 무릎까지 약간
안쪽으로 비스듬히
움직인다. 따라서 무릎은
더 많이 쉬게 되고,
최소한의 근육으로
더 오래 서 있고
더 많이 걸을 수 있다.

인간의 다리는 크며,
장거리 보행에
적합하다.
다른 유인원들은
다 가지고 있는
꼬리가
인간에게는 없다.

네발짐승 / 인간 비교

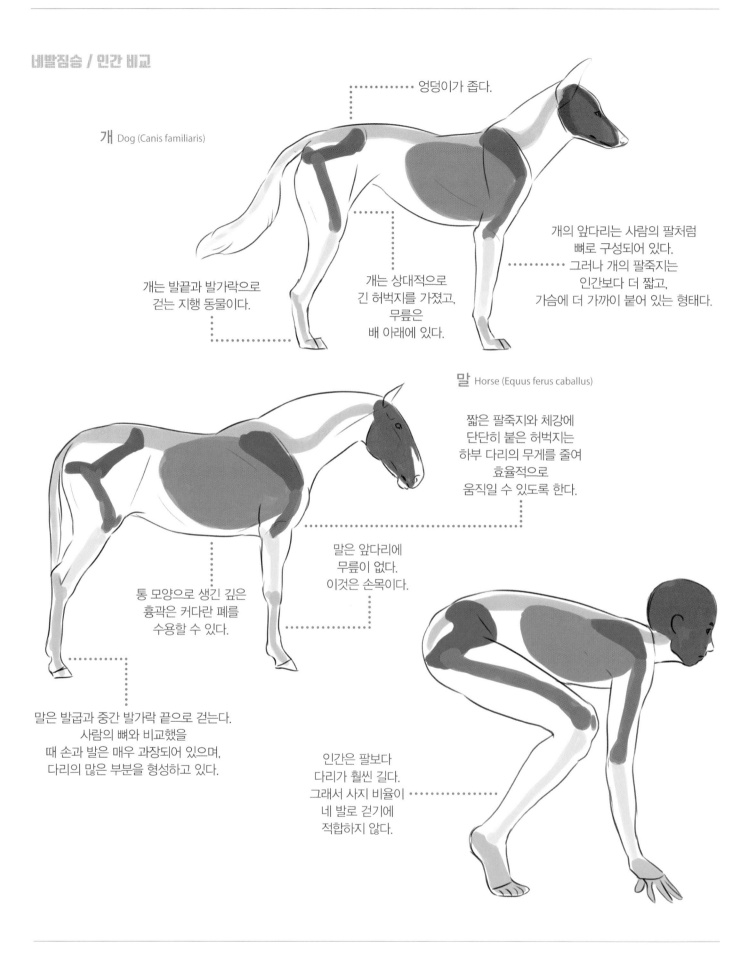

개 Dog (Canis familiaris)

엉덩이가 좁다.

개의 앞다리는 사람의 팔처럼
뼈로 구성되어 있다.
그러나 개의 팔죽지는
인간보다 더 짧고,
가슴에 더 가까이 붙어 있는 형태다.

개는 발끝과 발가락으로
걷는 지행 동물이다.

개는 상대적으로
긴 허벅지를 가졌고,
무릎은
배 아래에 있다.

말 Horse (Equus ferus caballus)

짧은 팔죽지와 체강에
단단히 붙은 허벅지는
하부 다리의 무게를 줄여
효율적으로
움직일 수 있도록 한다.

말은 앞다리에
무릎이 없다.
이것은 손목이다.

통 모양으로 생긴 깊은
흉곽은 커다란 폐를
수용할 수 있다.

말은 발굽과 중간 발가락 끝으로 걷는다.
사람의 뼈와 비교했을
때 손과 발은 매우 과장되어 있으며,
다리의 많은 부분을 형성하고 있다.

인간은 팔보다
다리가 훨씬 길다.
그래서 사지 비율이
네 발로 걷기에
적합하지 않다.

조류 / 인간 비교

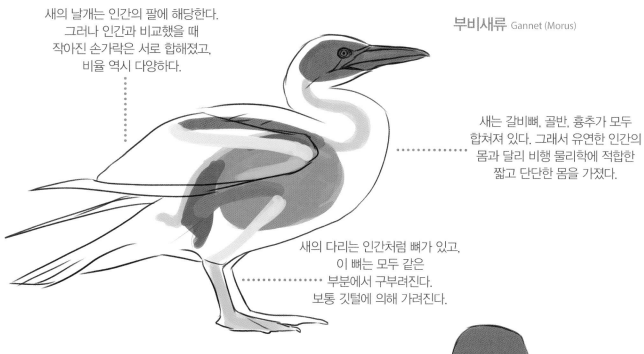

새의 날개는 인간의 팔에 해당한다.
그러나 인간과 비교했을 때
작아진 손가락은 서로 합쳐졌고,
비율 역시 다양하다.

부비새류 Gannet (Morus)

새는 갈비뼈, 골반, 흉추가 모두
합쳐져 있다. 그래서 유연한 인간의
몸과 달리 비행 물리학에 적합한
짧고 단단한 몸을 가졌다.

새의 다리는 인간처럼 뼈가 있고,
이 뼈는 모두 같은
부분에서 구부려진다.
보통 깃털에 의해 가려진다.

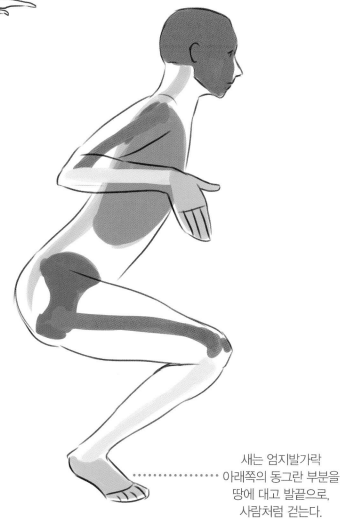

새는 엄지발가락
아래쪽의 동그란 부분을
땅에 대고 발끝으로,
사람처럼 걷는다.

유용한 용어

다음은 해부학, 자세, 그리고 보행을 공부할 때 명심해야 할 몇 가지 핵심 용어다..

- 두 발로 걷는 이족 보행 동물 – 인간과 일부 공룡처럼 두 다리로 직립 보행을 한다.

- 네 발을 가진 사지동물 – 대부분의 육상 포유류가 그러하듯이 네 발로 걷는다.

- 척행 동물 – 사람이나 곰처럼 평평한 발로 발바닥을 땅에 붙이고 걷는다.

- 발가락으로 걷는 지행 동물 – 개와 고양이처럼 발끝으로 걷는다.

- 발굽으로 걷는 유제류 – 말, 코뿔소, 사슴과 같이 발굽으로 걷는다.

이들은 일반적인 육상 포유류의 몇 가지 예에 불과하다. 많은 동물이 이 범주에 해당하거나 완전히 다른 방식으로 보행한다.

의인화

우리는 인간이기 때문에 다른 어떤 동물보다 인간의 형태와 얼굴을 가진 동물에게 더 깊은 관심을 가진다. 인간의 얼굴을 향한 우리의 끌림은 너무나 강력해서, 우리는 보통 모든 종류의 무생물에서도 얼굴을 찾는다. 심지어 자동차 제조업체에서는 자동차 전면 모양이 전달하는 표정을 디자인 과정에서 고려할 정도다. 동물이 인간으로부터 관계가 멀면 멀수록 감정적인 교류를 형성하는 것은 어렵다. 인간은 많은 동물 중에서도 포유류와 가장 닮았다. 즉, 모든 것을 종합해 보면 말이나 개를 모티프로 한 디자인이 바다수세미를 바탕으로 한 디자인보다 성공할 수 있다는 의미다.

인간은 시력에 대한 의존도가 아주 높다. 그래서인지, 우리는 신체 부위 중에서도 눈이라는 요소를 통해 많은 것을 표현한다. 이는 곧 크리처를 디자인할 때 개성을 불어넣는 포인트가 되기도 한다. 우리는 곤충의 겹눈이나 단단한 외골격으로부터 어떠한 감정적인 교류도 끌어낼 수 없다. 그래서 인간이 그린 곤충의 모습을 보면 전부 다 무표정의 눈과 얼굴을 가진 모습으로 묘사되어 있다. 그러나 사마귀처럼 빛의 효과로 인한 가짜 눈동자를 가진 곤충은 곧바로 사람과 더 많이 교감한다. 포유류처럼 움직이는 눈으로 여러분을 지켜보듯이 느껴지기 때문이다. 가짜 눈동자에는 다른 곤충들에게 없는 개성과 감각이 있다.

우리는 크리처를 두 발로 걷게 할 수 있고, 인간의 활동을 부여하거나 자신들만의 복잡한 문화와 문명을 가지게 할 수도 있다. 그리고 이러한 요소는 더 친근한 크리처를 만드는 데 도움이 된다. 심지어 움직이는 눈동자처럼 아주 작은 요소를 통해 크리처와 인간이 공감대를 형성할 수 있다면 여러분의 디자인에 활용할 의인화의 범위는 아주 넓다.

눈과 눈썹

인간은 다른 영장류처럼 고도로 발달한 시력을 가지고 있다. 또한, 그래서 눈으로 의사소통 역시 가능하다. 아무리 이질적인 모습의 크리처라도 인간을 닮은 눈을 가졌다면 관객과의 공감대를 형성할 수 있다. 더불어 크리처를 디자인할 때 눈썹을 그려 넣으면 인간적이고 표정이 풍부한 얼굴로 만들 수 있다. 따라서 현실 속 동물은 눈썹이 없을지라도 만화 동물 캐릭터에는 종종 눈썹을 그려 넣을 때가 많다.

큰 귀를 그려 넣으면 귀여워 보이는 것은 물론, 감정적인 부분을 표현할 때 사용할 수 있다 (맞은편 참조).

이 동물은 포유류의 특징을 많이 가졌다. 고양잇과의 동물과 박쥐에게서 해부학적 모티프를 얻었다.

눈썹으로 슬픔 및 놀라움과 같은 표현을 나타냈다 (맞은편 참조).

이 크리처의 눈은 인간과 아주 유사하다. 높은 지능을 가졌으며, 말을 할 수 있는 능력까지 갖추고 있음을 의미한다.

표정

크리처가 표정을 갖는 순간 매력과 개성 또한 올라간다. 더불어, 표정을 그려 넣으면 단순히 배경의 일부처럼 보이던 크리처가 이야기의 일부인 캐릭터로 바뀔 수 있다. 현실 속 동물에게는 복잡한 표정을 지을 수 있는 얼굴 근육과 유연성이 없다. 곤충과 유사한 동물을 기반으로 한 크리처가 이런 식으로 성격을 전달하려면 포유류의 얼굴 해부학적 구조가 필요하다. 여기에 제시한 이미지는 인간의 표정으로부터 변형된 요소가 포함된다.

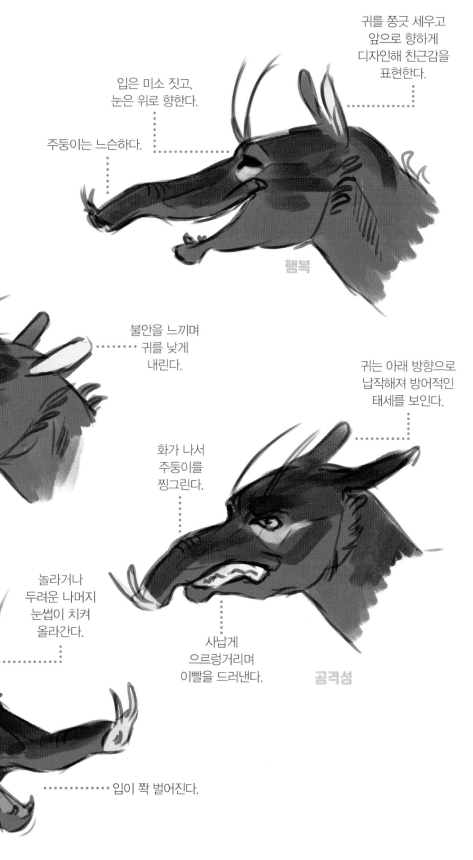

귀를 쫑긋 세우고 앞으로 향하게 디자인해 친근감을 표현한다.

입은 미소 짓고, 눈은 위로 향한다.

주둥이는 느슨하다.

행복

걱정으로 눈썹을 찡그린다.

불안을 느끼며 귀를 낮게 내린다.

주름진 주둥이와 벌어진 입은 두려움이나 불확실성으로 인해 떨고 있다는 것을 의미한다.

두려움

귀는 아래 방향으로 납작해져 방어적인 태세를 보인다.

화가 나서 주둥이를 찡그린다.

사납게 으르렁거리며 이빨을 드러낸다.

공격성

눈은 크게 뜨고 귀는 똑바로 선다.

놀라거나 두려운 나머지 눈썹이 치켜 올라간다.

입이 쫙 벌어진다.

놀라움

이족 보행

어떤 외계인처럼 생긴 크리처 디자인이라도 두 발로 걷는 인간의 보행 형태를 입힌다면 더 친근하게 느껴질 수 있다. 인간의 기본적인 모양을 변형하고, 다른 종들과 섞어가면서 상상의 크리처를 만들어 보자. 이족 보행은 무척추동물처럼 감정적으로 공감하기 어려운 현실 속 동물들의 해부학적 지식과 영감을 쌓기에 좋은 토대가 된다. 이렇게 하면 인간처럼 행동하는 다른 휴머노이드와 교감을 나눌 수 있는 캐릭터를 만드는 일이 더 쉬워진다.

이 크리처의 얼굴과 지느러미는 해양 연체동물의 일종인 갑오징어에서 영감을 얻었다.

두 발로 서서 고개를 돌리고 뭔가를 생각하듯 관객을 바라본다.

균형을 잡기 위한 꼬리

얼굴의 털

의복 및 활동

판타지 속 크리처를 더 친근하게 만들고 싶을 때는 인간의 옷을 입히면 된다. 그 상태로 식료품을 사거나 우주선을 날리는 등, 인간의 활동을 수행하도록 해 보자. 다만, 이 방법을 활용하기 위해서는 크리처가 물체를 다루는 데 도움이 될 법한 휴머노이드의 해부학적 지식을 알아야 한다.

옷과 장식

장신구

수확의 증거

이족 보행 자세

몸짓 및 형태

아래의 작은 요정 크리처는 멍게의 한 종류인 '살파'라는 실제 동물을 기반으로 한다. 그들은 긴 사슬 모양으로 서로 달라붙어 표류하며 살아간다. 살파는 우리와 가장 가까운 무척추동물 중 하나지만, 그 자체만으로 인간과 교감하기에는 역부족이다. 살파는 눈, 손, 몸짓 언어를 사용할 능력이 없기 때문이다. 단순히 주어진 환경에 존재하는 크리처를 원한다면 이 정도로 충분하겠지만, 성격과 귀여움을 표현하고 싶다면 척추동물 또는 인간의 특성 없이는 어렵다. 이번에 보여 줄 상상과 변형은 살파와 같은 구조에 인간의 간단한 형태를 추가했다. 이로써 더 친근감 있는 크리처를 디자인할 수 있다.

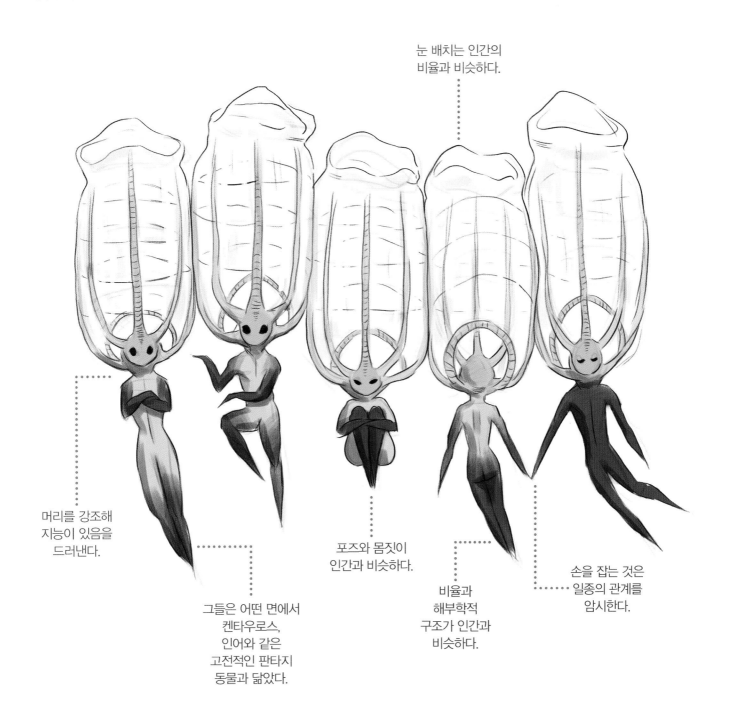

눈 배치는 인간의 비율과 비슷하다.

머리를 강조해 지능이 있음을 드러낸다.

그들은 어떤 면에서 켄타우로스, 인어와 같은 고전적인 판타지 동물과 닮았다.

포즈와 몸짓이 인간과 비슷하다.

비율과 해부학적 구조가 인간과 비슷하다.

손을 잡는 것은 일종의 관계를 암시한다.

영장류 해부학

영장류는 열대 우림 기후에서 주로 발견되는 포유류의 일종이다. 다음과 같이 나눌 수 있다.

- 원원류(여우원숭이, 늘보원숭이, 안경원숭이)

- 아메리카의 신세계원숭이(거미원숭이, 다람쥐원숭이, 고함원숭이, 타마린원숭이, 꼬리감는원숭이)

- 아시아와 아프리카의 구세계원숭이(개코원숭이, 랑구르, 마카크, 망가베이)

- 유인원(긴팔원숭이, 오랑우탄, 침팬지, 고릴라, 인간)

모든 영장류는 발뒤꿈치를 땅에 대고 발바닥으로 걷는 척행 동물이다. 손과 발은 움켜잡는 데에 잘 적응되어 있으므로 대부분 나무를 잘 탄다.

그들은 많은 시간을 똑바로 앉아 있어 손이 발달하고 자유롭게 물건을 다룬다. 대부분의 영장류는 긴 꼬리를 가지고 있고 상당수가 지적이며 적응력을 가졌다. 거의 모든 영장류는 사회성이 높고 무리를 지어 산다. 3원색을 판별할 수 있는 시력 또한 몇몇 영장류에서 진화했는데, 이는 영장류가 종종 새처럼 형형색색의 신호를 사용한다는 것을 의미한다. 따라서 많은 영장류는 대담하고 다채로운 패턴을 특징으로 하는 털이나 피부를 지닌다.

영장류의 머리뼈는 큰 머리, 앞을 향한 눈구멍, 납작한 얼굴 윤곽(여우원숭이와 개코원숭이 같은 무리는 제외)을 특징으로 한다. 영장류는 시력에 크게 의존하다 보니 후각은 둔하다. 좋은 시력을 가졌기 때문에 거리를 정확하게 판단할 수 있고, 나무에 사는 동물에게 이러한 능력은 필수다. 영장류 대부분이 균형을 잡기 위해 긴 꼬리를 가지고 있지만, 극소수의 신세계원숭이만이 물건을 잡는 데에 사용될 수 있는 '잡는 꼬리'를 진화시켰다. 꼬리감는원숭이에게 잡는 꼬리는 먹이를 찾을 때 균형을 잡기 위해 다리와 함께 사용하는 신체 부위다. 그러나 전체 무게를 지탱할 때는 꼬리를 사용하지 않는다. 이와 같은 극단적인 형태의 잡는 꼬리는 거미원숭이, 고함원숭이, 양털원숭이에게서만 찾아볼 수 있다.

영장류는 말이나 개와 달리 팔죽지가 몸통에서 떨어져 있어 그 움직임이 훨씬 자유롭다. 이는 팔뚝을 돌릴 수 있는 능력과 결합해 나무 타기에 적합하다. 앞다리와 뒷다리의 길이는 생활방식에 따라 다르다. 예를 들어, 긴팔원숭이처럼 팔굽혀펴기로 움직이는 영장류는 다리보다 훨씬 긴 팔을 가지고 있다. 인드리나 시파카 여우원숭이처럼 직립 자세로 나무에 매달리는 경향이 있는 종은 나무 사이를 뛰어다니고 땅을 깡충깡충 뛰어야 하므로 다리가 더 길다.

근육 조직

검은머리카푸친
Tufted capuchin (Sapajus apella)

영장류는 일반적으로 납작한 가슴과 가늘면서도 근육이 붙은 팔다리를 가지고 있다.

팔뚝에는 손질하고, 움켜잡고, 물체를 다루는 것과 같은 동작을 위해 손을 쓰는 근육이 있다.

모든 영장류에는 발 하나에 다섯 발가락이 있고, 손톱은 평평하다.

모든 영장류는 엄지손가락이 나머지 손가락과 분리되어 있지만, 유인원과 소수의 구세계원숭이들에게만 온전히 마주 보는 엄지가 존재한다.

인간을 제외한 모든 영장류의 발은 꽉 움켜쥐기 위해 엄지발가락이 나머지 발가락들과 분리되어 있다.

골격

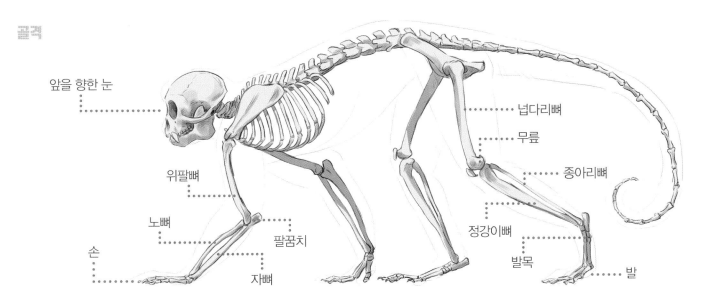

앞을 향한 눈

위팔뼈

노뼈

손

팔꿈치

자뼈

넙다리뼈

무릎

종아리뼈

정강이뼈

발목

발

기본 모양

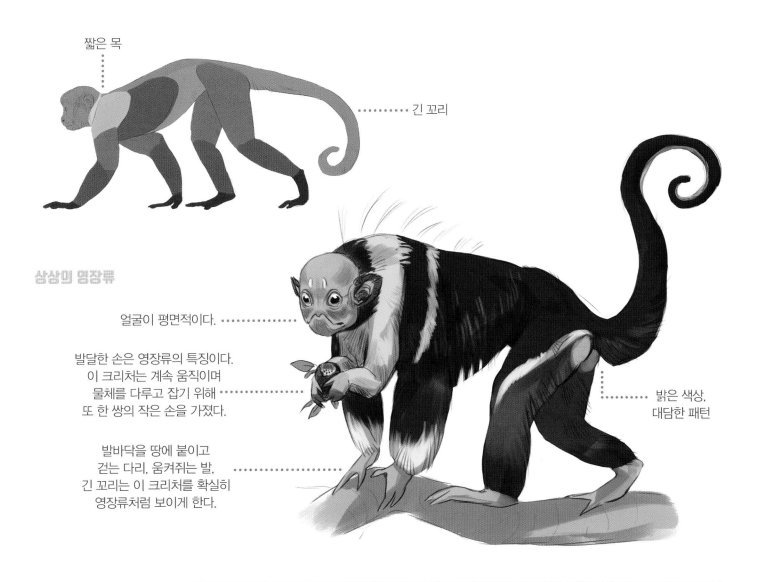

짧은 목

긴 꼬리

상상의 영장류

얼굴이 평면적이다.

발달한 손은 영장류의 특징이다.
이 크리처는 계속 움직이며
물체를 다루고 잡기 위해
또 한 쌍의 작은 손을 가졌다.

발바닥을 땅에 붙이고
걷는 다리, 움켜쥐는 발,
긴 꼬리는 이 크리처를 확실히
영장류처럼 보이게 한다.

밝은 색상,
대담한 패턴

고양이 해부학

고양잇과 동물은 육식성 포유류 중 굉장히 세분화된 과로, 호랑이, 사자, 표범, 퓨마, 재규어 등의 대형 종부터 스라소니, 스코틀랜드 야생 고양이, 베이살쟁이, 오셀롯, 집고양이 등의 소형 종까지 약 40여 종으로 이루어져 있다. 거의 모든 고양잇과의 종들은 혼자 있기를 좋아한다.

그들은 유연한 척추와 근육질의 다리, 상대적으로 큰 눈을 가지고 있다. 두 눈의 시력이 좋고 밤눈도 밝은 편이다. 항상 발톱을 내미는 치타 이외의 모든 고양이는 수동적으로 오므렸다가 능동적으로 꺼내는 발톱을 가지고 있다. 고양이 발에는 개처럼 단단한 패드가 있고, 이 패드는 털로 덮여 있다. 털로 덮인 패드는 오므릴 수 있는 발톱과 함께 고양이가 먹잇감을 조용히 추적할 수 있게 한다. 고양이는 패턴, 색깔, 털의 길이가 매우 다양하며, 전 세계의 광범위한 서식지 및 특수한 환경에도 적응한다.

고양잇과의 종 대부분은 머리뼈 꼭대기에 시상능(뼈가 두드러진 중앙의 솟은 부분)을 가지고 있다. 시상능은 턱을 닫는 데 사용하는 거대한 턱 근육과 붙어 있어 세게 무는 힘을 가진 많은 육식동물의 전형적인 특징이다. 일반적으로 머리는 상당히 짧은 반구형이며, 주둥이나 뺨, 이마 위에는 촉각을 느낄 때 사용하는 긴 수염이 많다.

고양잇과 동물은 대부분 환경에 잘 적응해 매복 포식자가 되었다. 몇 가지 예외는 있지만 이들은 상대적으로 짧고, 근육이 발달한 다리를 가졌다. 다만, 장거리 달리기에 적합한 신체 구조는 아니어서 잠행과 힘에 의존하는 편이다. 갯과 동물과 달리 고양이는 팔뚝뼈를 돌려 발이 서로 마주 보게 할 수 있다. 이러한 방식으로 고양이는 나무에 오르고 먹이를 힘껏 움켜쥔다. 어깨뼈는 체중이 다리에 실릴 때 척추 위쪽에 놓이게 된다. 이는 어깨를 유연하게 움직일 수 있도록 한다.

근육 조직

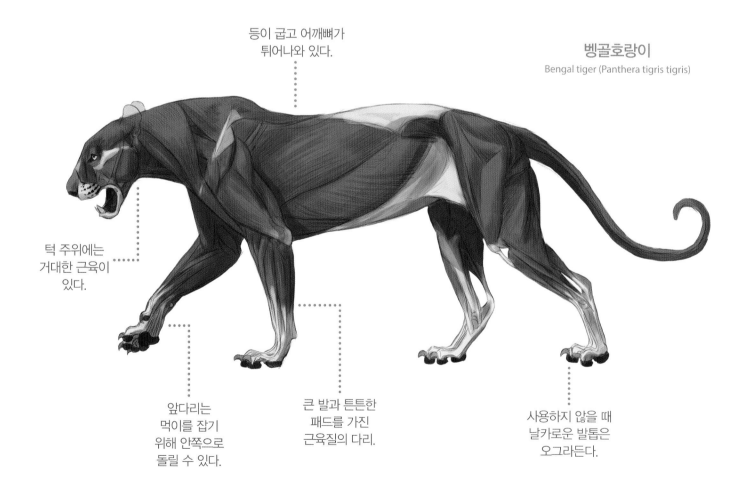

등이 굽고 어깨뼈가 튀어나와 있다.

벵골호랑이
Bengal tiger (Panthera tigris tigris)

턱 주위에는 거대한 근육이 있다.

앞다리는 먹이를 잡기 위해 안쪽으로 돌릴 수 있다.

큰 발과 튼튼한 패드를 가진 근육질의 다리.

사용하지 않을 때 날카로운 발톱은 오그라든다.

골격

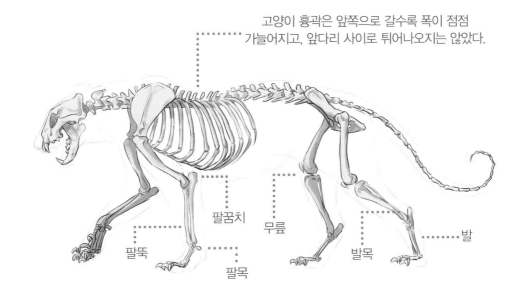

고양이 흉곽은 앞쪽으로 갈수록 폭이 점점 가늘어지고, 앞다리 사이로 튀어나오지는 않았다.

팔꿈치

무릎

발

팔뚝

팔목

발목

기본 모양

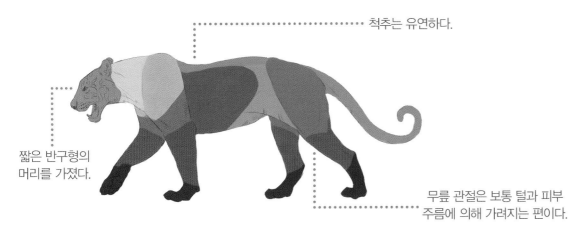

척추는 유연하다.

짧은 반구형의 머리를 가졌다.

무릎 관절은 보통 털과 피부 주름에 의해 가려지는 편이다.

상상 속 고양이

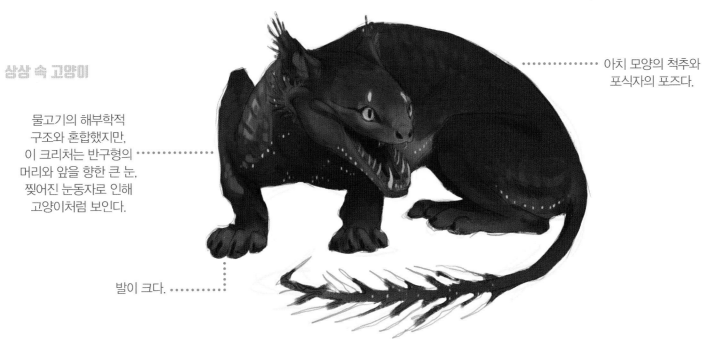

아치 모양의 척추와 포식자의 포즈다.

물고기의 해부학적 구조와 혼합했지만, 이 크리처는 반구형의 머리와 앞을 향한 큰 눈, 찢어진 눈동자로 인해 고양이처럼 보인다.

발이 크다.

개 해부학

갯과 동물은 현존하는 포식성 포유동물 35종의 한 과다. 회색늑대, 자칼, 여우, 아프리카 들개, 덤불개, 너구리 등 다양한 종이 갯과 동물에 포함된다. 일반적으로 이들은 뛰어난 지구력을 가졌으며, 장거리 달리기에 탁월하다. 기회감염을 일으키기도 하는데, 여기서 기회감염이란 건강한 사람에게는 증상을 유발하지 않지만 면역력이 떨어졌을 때 감염증상을 일으키는 병을 말한다.

집에서 기르는 개는 15,000년 이상 인간과 함께 살았다. 선택적으로 사육되어 자연스럽지 못한

진화의 모습 또한 존재한다. 그러나 크리처 디자인을 위한 시각적 영감이 되어줄 수는 있다.

개는 발가락으로 걷는 지행 동물이다. 다리의 굽은 부분은 걸음걸이에 탄력을 더해 더 효율적인 장거리 여행을 가능하게 한다. 아래 그림을 통해 어떻게 근육이 팔다리의 중간쯤에 멈추는지, 멈춘 근육이 어떤 방식으로 발가락을 위에서 당기는 힘줄과 연결되는지 살펴보자. 이는 무거운 부츠를 신었을 때보다 맨발로 달릴 때가 더 가볍듯, 발을 움직이기 쉽게 유지하는 기능을 담당한다.

개는 일부 손목뼈가 합쳐졌기 때문에 고양이처럼 팔뚝의 뼈를 돌릴 수 없다. 그래서 장거리를 효율적으로 달리는 능력은 좋지만, 평평하지 않은 표면을 잡고 오르는 능력은 부족하다.

야생에서 살아가는 갯과 동물은 모두 길고 점점 가늘어지는 머리뼈를 가졌다. 이 긴 주둥이는 개가 냄새로 먹이를 추적하는 데 필요한 큰 후각 기관을 수용하는 데 필수적이다. 개는 또한 찌르는 견치(송곳니)를 갖고 있으며, 고기를 찢기 위해 열육치(뒷니)가 발달했다.

근육 조직

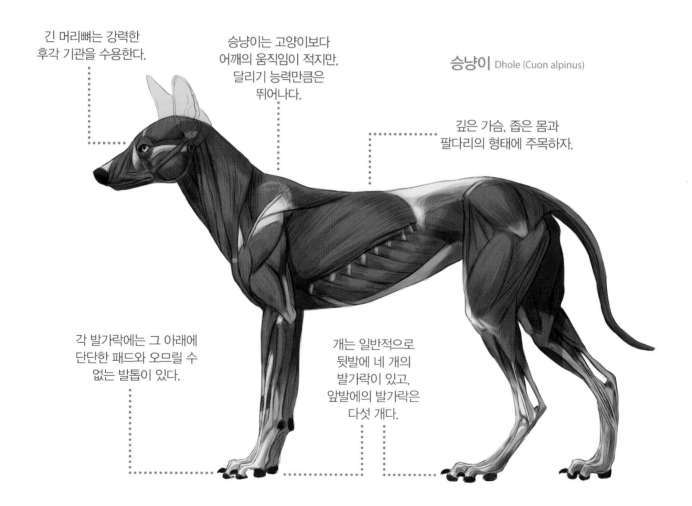

긴 머리뼈는 강력한 후각 기관을 수용한다.

승냥이는 고양이보다 어깨의 움직임이 적지만, 달리기 능력만큼은 뛰어나다.

승냥이 Dhole (Cuon alpinus)

깊은 가슴, 좁은 몸과 팔다리의 형태에 주목하자.

각 발가락에는 그 아래에 단단한 패드와 오므릴 수 없는 발톱이 있다.

개는 일반적으로 뒷발에 네 개의 발가락이 있고, 앞발에의 발가락은 다섯 개다.

골격

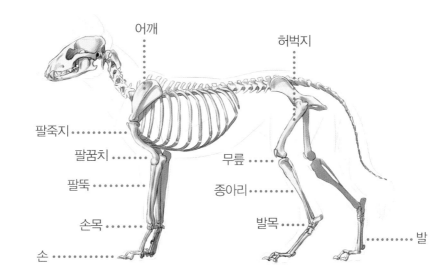

어깨

허벅지

팔죽지

팔꿈치

무릎

팔뚝

종아리

손목

발목

발

손

기본 모양

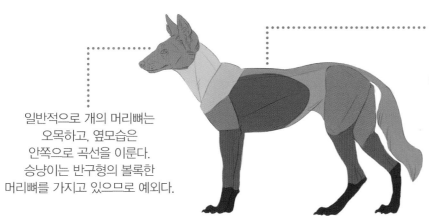

개의 척추는 걷거나 서 있거나
빨리 걸을 때도 평평한 편이다.
그러나 유연하므로
단단한 공처럼 구부릴 수 있고,
아주 빠른 속도로 달리는 동안은
구부러지기도 한다.

일반적으로 개의 머리뼈는
오목하고, 옆모습은
안쪽으로 곡선을 이룬다.
승냥이는 반구형의 볼록한
머리뼈를 가지고 있으므로 예외다.

상상 속 갯과 동물

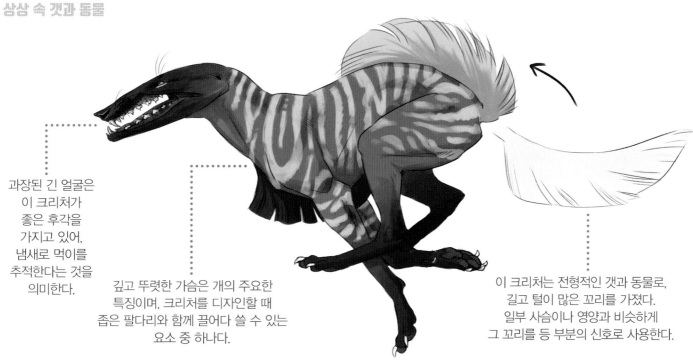

과장된 긴 얼굴은
이 크리처가
좋은 후각을
가지고 있어,
냄새로 먹이를
추적한다는 것을
의미한다.

깊고 뚜렷한 가슴은 개의 주요한
특징이며, 크리처를 디자인할 때
좁은 팔다리와 함께 끌어다 쓸 수 있는
요소 중 하나다.

이 크리처는 전형적인 갯과 동물로,
길고 털이 많은 꼬리를 가졌다.
일부 사슴이나 영양과 비슷하게
그 꼬리를 등 부분의 신호로 사용한다.

말 해부학

말은 대형 초식성 포유류로 각 발의 발가락 하나로 걷는 동물이다. 맥과 코뿔소처럼 홀수 발굽의 유제류인 말목에 속한다. 오늘날, 얼룩말과 야생 당나귀 같은 야생마는 서식지 감소로 인해 상대적으로 보기 드문 편이다. 인류 역사에서 말이 처음으로 등장한 건 17,000년 전의 유럽의 동굴 벽화에서다. 또한 우리는 약 6,000년 전부터 집에서 말을 기르기 시작했다.

크리처를 디자인하는 관점에서 볼 때 말의 해부학적 구조는 단연코 중요한 연구 대상 중 하나다. 끝없는 상상의 세계에서는 탈 수 있는 동물이 꼭 필요하기 때문이다.

말의 경우, 다리 중에서도 발목 아래에는 근육이 없다. 팔다리를 움직이는 데 사용하는 근육 대부분은 주로 몸통 부위에 모여 있다. 위로 집중된 무게는 발을 가볍게 하고, 긴 팔다리의 움직임을 훨씬 더 효율적으로 만든다. 또한, 말은 달릴 때 충분한 산소를 섭취하기 위해 넓은 콧구멍도 가지고 있다.

진화의 과정을 거치며 말의 발가락은 거의 합쳐져 하나만 남게 되었다. 바꾸어 말하면 발레리나가 발끝으로 서듯, 발가락 하나로만 걷는 동물이라는 의미다. 그러나 말의 발을 잘 살펴보면 양옆으로 발가락이 더 존재했던 흔적이 여전히 남아

있다. 말의 발은 튼튼한 발굽에 의해 보호를 받는다. 또한, 이들은 걸을 때 등이 단단하게 유지되어 가축 중 비교적 편안하게 올라탈 수 있다. 고양잇과 동물은 척추와 어깨가 훨씬 더 많이 움직이기 때문에 말과 같은 위치에 안장을 얹고 타기가 어렵다.

근육 조직

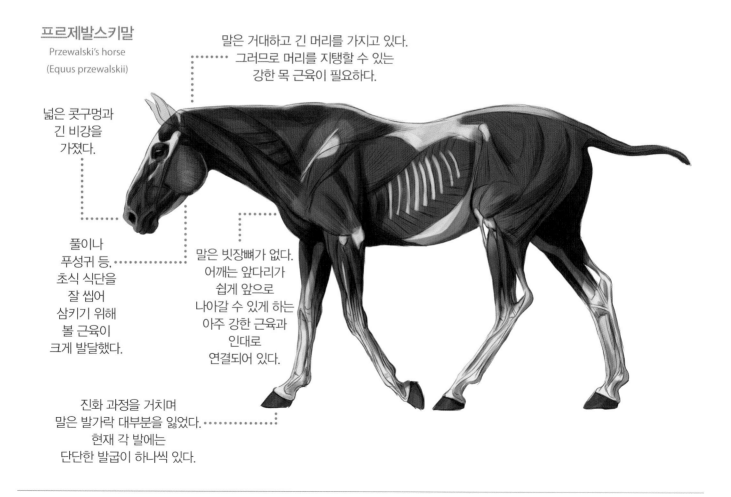

프르제발스키말
Przewalski's horse
(Equus przewalskii)

말은 거대하고 긴 머리를 가지고 있다. 그러므로 머리를 지탱할 수 있는 강한 목 근육이 필요하다.

넓은 콧구멍과 긴 비강을 가졌다.

풀이나 푸성귀 등, 초식 식단을 잘 씹어 삼키기 위해 볼 근육이 크게 발달했다.

말은 빗장뼈가 없다. 어깨는 앞다리가 쉽게 앞으로 나아갈 수 있게 하는 아주 강한 근육과 인대로 연결되어 있다.

진화 과정을 거치며 말은 발가락 대부분을 잃었다. 현재 각 발에는 단단한 발굽이 하나씩 있다.

골격

엉덩이

작은 송곳니

어깨

팔꿈치

발목

무릎

손목

손

발

기본 모양

위팔뼈와 넙다리뼈는
비교적 짧다. 즉, 이는 팔죽지와
허벅지가 가슴과 배 라인 아래로
많이 내려가지 않고
몸통에 꽉 붙어 있음을 의미한다.

포유류의 해부학적 특징은
몸이 날렵하다는 점이다.
그러나 말은 소나 사슴과 같은
짝수 발굽의 포유류보다
더 부드럽고 둥근 몸을 가졌다.

상상의 말

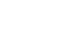

이 크리처는 단편 이야기 속에
등장하는 인간의 탈 것으로
디자인되었다.

크리처의 목은 새처럼
많이 구부러졌다.

둥근 몸통과
힘찬 어깨를 통해
말 특유의 느낌을
묘사했다.

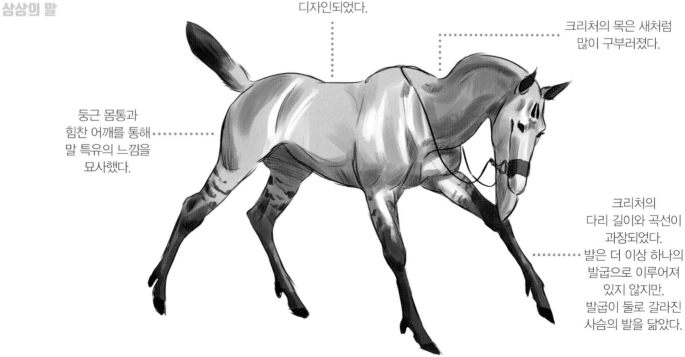

크리처의
다리 길이와 곡선이
과장되었다.
발은 더 이상 하나의
발굽으로 이루어져
있지 않지만,
발굽이 둘로 갈라진
사슴의 발을 닮았다.

고래 해부학

고래류는 고래, 돌고래, 쇠돌고래와 함께 포유류에 속한다. 고래류는 크게 수염고래와 이빨고래로 나뉘는데, 수염고래는 입 안에 마치 수염처럼 빽빽이 난 수염판으로 작은 먹이를 걸러서 먹는 혹등고래, 청고래 등을 뜻한다. 반면 이빨고래는 날카로운 이빨을 사용해 먹이를 잡아먹는다. 대표적인 이빨고래로는 돌고래, 쇠돌고래, 범고래, 향유고래가 있다. 고래는 육지의 조상이 물로 돌아가 진화한 개체다. 그래서 포유류와 같은 골격을 가졌다. 더불어 이들은 공기를 호흡해야만 한다. 근육을 유지해야 하기 때문이다. 그러나 완전히 수생 생활을 하기 위한 주요한 변화 역시 함께 겪었다. 그래서 고래의 해부학적 구조는 물고기의 해부학적 구조라기보다는 개, 말, 고양이에 훨씬 가깝다.

고래의 몸은 물 저항력을 줄이기 위해 유선형으로 생겼으며 털이 없다. 안정성을 위한 등지느러미나 물의 방향을 조정하는 두 개의 강력한 가슴지느러미, 유영력을 높이기 위해 가로 방향으로

난 두 개의 꼬리지느러미 등 몸에서 돌출된 부위들은 물에서 살기 위해 꼭 필요한 것들로만 구성되어 있다. 뒷다리는 잃었지만, 근육과 뼈가 있는 앞다리는 남아 지느러미발로 진화했다. 근육은 두꺼운 지방층에 둘러싸여 있어서 체온을 따뜻하게 유지할 수 있다.

모든 이빨고래는 반향 위치 측정을 활용해 먹이를 쫓고 헤엄친다. 이들은 머리에 '멜론'이라는 지방 조직 덩어리를 가지고 있는데, 멜론은 물체에서 튕겨 나온 음파가 아래턱을 통해 속귀로 전달되는 것을 돕는다. 이빨고래는 호흡공이 하나밖에 없지만, 수염고래는 두 개의 호흡공을 가지고 있다. 그리고 모든 고래는 후각이 없다.

안정적으로 헤엄치기 위해 목뼈는 꽉 차 있거나 융합되어 있다. 바꾸어 말하면 고래 대부분이 목을 자유롭게 움직일 수 없다는 의미다. 고래의 손가락뼈는 증식하면서, 다른 포유류의 손가락뼈보다 더 멀리 뻗어나간다. 맞은편 페이지의 골격도

에서 골반의 흔적을 찾아보자. 그리고 다른 포유류와 앞다리가 얼마나 유사하고 다른 지 살펴보기를 바란다. 등지느러미와 꼬리지느러미에는 뼈가 없다. 그리고 강한 연골로 만들어졌고, 종마다 모양과 크기 역시도 다르다.

유용한 용어

이 섹션 전반에서 해부학을 논의하고 도표를 공부하면서 날개, 지느러미, 관점을 언급할 때 몇 가지 반복 용어를 확인할 수 있다. 다음 항목을 암기하길 바란다.

- 측면의 – 측면의 또는 측면으로부터
- 등의 – 위쪽의 또는 위쪽에서
- 복부의 – 밑면의 또는 밑면으로부터

근육 조직

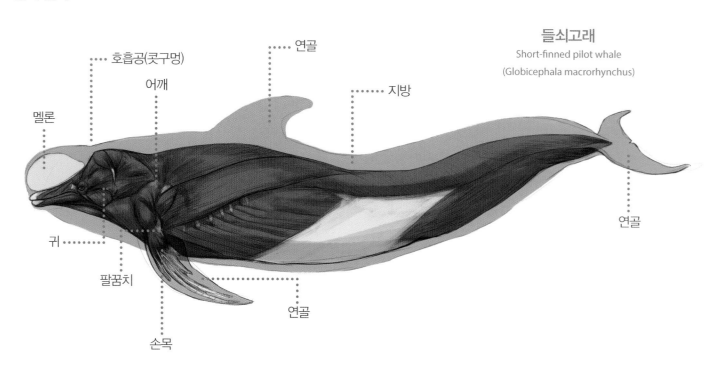

멜론
호흡공(콧구멍)
어깨
연골
지방
들쇠고래
Short-finned pilot whale
(Globicephala macrorhynchus)
연골
귀
팔꿈치
연골
손목

골격

이빨고래의 머리뼈다. 앞쪽에는 멜론을 수용하기 위해 크고 움푹한 곳이 있다.

목뼈

척추를 따라 난 큰 돌출부는 헤엄칠 때 근육을 고정시킨다.

균일한 원뿔 모양의 이빨

위팔뼈

노뼈와 자뼈

어깨뼈

골반의 흔적

기본 모양

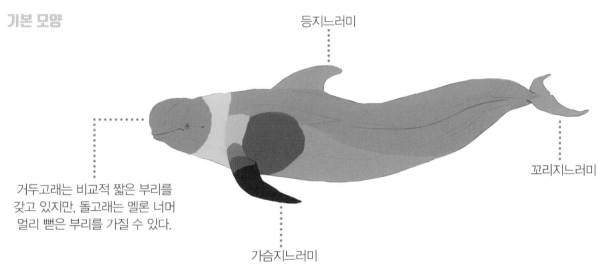

등지느러미

꼬리지느러미

거두고래는 비교적 짧은 부리를 갖고 있지만, 돌고래는 멜론 너머 멀리 뻗은 부리를 가질 수 있다.

가슴지느러미

상상의 고래

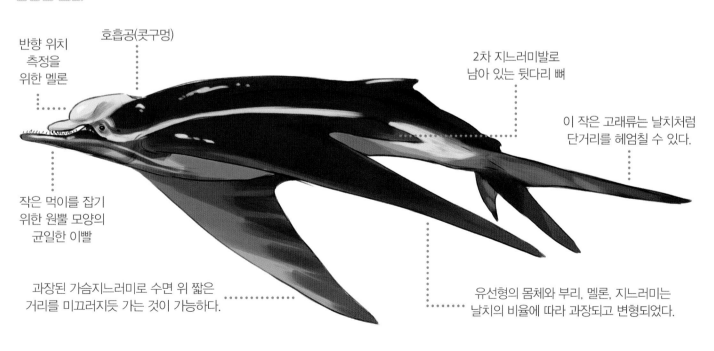

반향 위치 측정을 위한 멜론

호흡공(콧구멍)

2차 지느러미발로 남아 있는 뒷다리 뼈

이 작은 고래류는 날치처럼 단거리를 헤엄칠 수 있다.

작은 먹이를 잡기 위한 원뿔 모양의 균일한 이빨

과장된 가슴지느러미로 수면 위 짧은 거리를 미끄러지듯 가는 것이 가능하다.

유선형의 몸체와 부리, 멜론, 지느러미는 날치의 비율에 따라 과장되고 변형되었다.

도마뱀 해부학

도마뱀은 5,500종 이상으로 파충류 중 종류가 가장 많아 한 계통에 정확하게 들어맞지 않는다. 다른 파충류처럼, 도마뱀은 냉혈동물이고 층층이 딱딱하고 건조한 비늘로 덮여 있다. 파충류 비늘은 모두 피부로 연결돼 있어 개별적으로 떼어낼 수 없기 때문에, 파충류는 오래된 외피를 통째로 벗어던짐으로써 비늘을 바꾼다. 전형적인 도마뱀은 네 개의 다리, 각 다리에 다섯 개의 발가락, 긴 꼬리를 가지고 있지만, 어떤 도마뱀은 다리가 아예 없는 경우도 있다. 대부분의 도마뱀은 네 발로 걷지만, 어떤 종은 육지에서 빨리 달리기 위해 앞다리를 들어 올리고, 어떤 종은 앞다리를 들어 올린 채 물을 건널 수도 있다.

도마뱀은 포유류와 달리 팔다리가 몸통의 아래보다는 측면에 위치해 있다. 즉, 걸을 때 분명 좌우로 이동하는데, 몸의 무게 중심이 왼쪽에서 오른쪽으로 움직이기 때문이다. 도마뱀은 균형을 잡는 역할을 하는 근육이 발달한 긴 꼬리를 가지고 있다.

도마뱀은 보통 특별한 이빨이나 송곳니를 가지고 있지 않으며, 대신 먹이를 잡는 데 사용되는 균일한 이빨이 있다. 돌출된 척추는 꼬리뼈 윗부분과 셰브론뼈(꼬리 척추의 복부 측면에 있는 뼈) 아래에서 갈라진다. 이들 뼈는 꼬리 근육을 고정시키고 척수와 주요 혈관을 보호하는 데에 도움이 된다. 많은 도마뱀은 뱀처럼 공기 중의 화학 물질을 맡고 그 방향을 파악할 수 있게 하는 끝부분이 두 갈래로 나뉜 혀를 가진다.

근육 조직

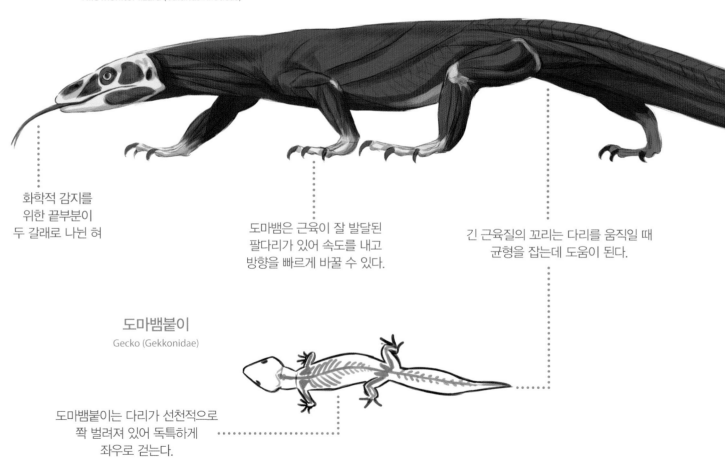

나일 왕도마뱀
Nile monitor lizard (Varanus niloticus)

화학적 감지를
위한 끝부분이
두 갈래로 나뉜 혀

도마뱀은 근육이 잘 발달된
팔다리가 있어 속도를 내고
방향을 빠르게 바꿀 수 있다.

긴 근육질의 꼬리는 다리를 움직일 때
균형을 잡는데 도움이 된다.

도마뱀붙이
Gecko (Gekkonidae)

도마뱀붙이는 다리가 선천적으로
쫙 벌려져 있어 독특하게
좌우로 걷는다.

골격

공막고리뼈(몇몇 척추동물의 눈에서
찾아볼 수 있는 고리 모양의 뼈)가 눈을 지지한다.

근육 부착을 위한
꼬리뼈 아랫면
위 셰브론 뼈.

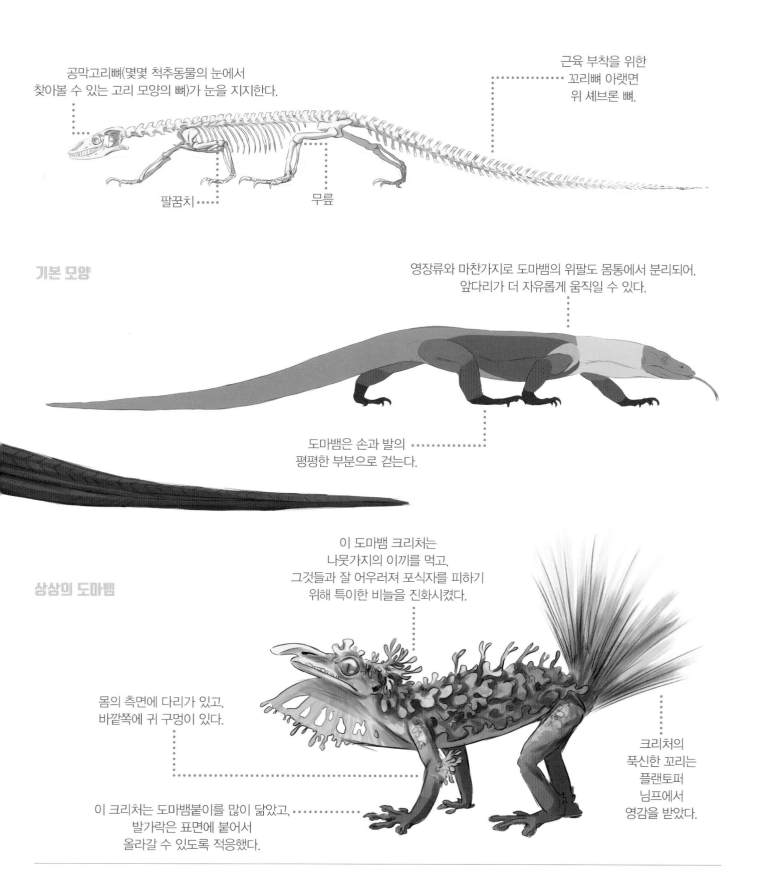

팔꿈치

무릎

기본 모양

영장류와 마찬가지로 도마뱀의 위팔도 몸통에서 분리되어,
앞다리가 더 자유롭게 움직일 수 있다.

도마뱀은 손과 발의
평평한 부분으로 걷는다.

상상의 도마뱀

이 도마뱀 크리처는
나뭇가지의 이끼를 먹고,
그것들과 잘 어우러져 포식자를 피하기
위해 특이한 비늘을 진화시켰다.

몸의 측면에 다리가 있고,
바깥쪽에 귀 구멍이 있다.

크리처의
푹신한 꼬리는
플랜토퍼
님프에서
영감을 받았다.

이 크리처는 도마뱀붙이를 많이 닮았고,
발가락은 표면에 붙어서
올라갈 수 있도록 적응했다.

새 해부학

새는 온혈 척추동물로 약 10,000종이 존재하고 비행에 매우 적합하다. 새는 수각류 공룡의 계통에서 진화했고 그들의 가장 가까운 친척은 악어다. 새의 해부학적 구조는 많은 면에서 포유류와 다르다. 비행하기 위해 새는 다음과 같은 특징이 있다.

- 작은 몸

- 가볍지만 튼튼한 뼈

- 깃털

- 날개

- 매우 효율적인 호흡기와 순환계

비행이라는 엄격한 조건은 조류 전체에 걸쳐 큰 변화 없이 기본적인 신체 구조를 유지하게 했다. 모든 새는(이빨보다는) 가벼운 뿔 모양의 부리 싸개에 둘러싸인 축소형 턱을 갖고 있다.

새의 체강은 거의 완전히 서로 접합되어 있다. 그래서 연결을 위한 추가적인 뼈나 근육, 인대가 필요하지 않다. 새의 뼈 또한 대부분 속이 비어 있지만, 내부 버팀대 때문에 꽤 단단하다. 이는 체중을 줄이고 비행의 물리적 압력을 견디기에 가장 이상적인 '견고하고 작은 뼈대'다.

비행 표면이 다리 사이에 펼쳐진 피부로 이루어진 박쥐와 달리, 새의 비행 표면은 에어로포일(항공기 이륙을 돕는 익형 구조)을 형성하는 특별히 적응된 깃털 층으로 구성된다. 단단하고 구부릴 수 없는 몸통을 보완하기 위해, 새는 포유류보다 훨씬 길고 유연한 목을 가지고 있어, 주변을 둘러보고 부리로 몸을 단장하며 물건에 더 쉽게 닿을 수 있다.

근육 조직

왜가리
Grey heron (Ardea cinerea)

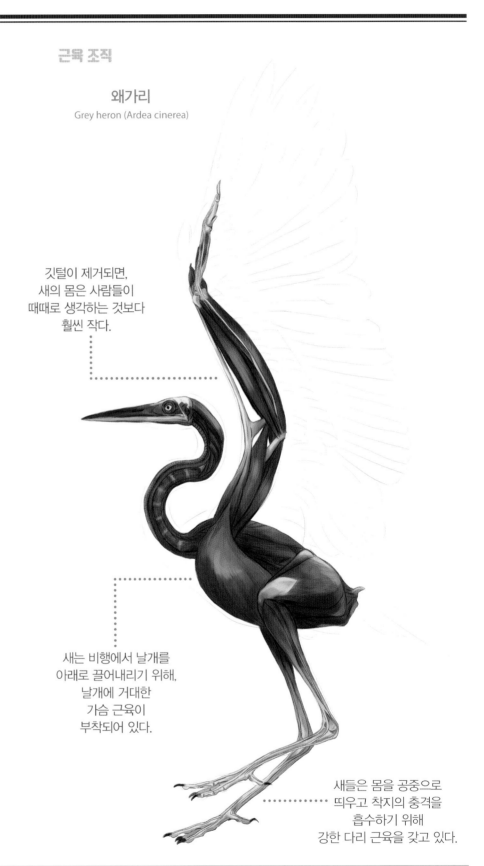

깃털이 제거되면, 새의 몸은 사람들이 때때로 생각하는 것보다 훨씬 작다.

새는 비행에서 날개를 아래로 끌어내리기 위해, 날개에 거대한 가슴 근육이 부착되어 있다.

새들은 몸을 공중으로 띄우고 착지의 충격을 흡수하기 위해 강한 다리 근육을 갖고 있다.

골격

날개의 뼈는
인간의 팔과
매우 비슷하며,
단지 다른
방식으로
과장되어 있을
뿐이다.

새들에게는 팔꿈치와 손목의
움직임이 자동으로 결합되어,
함께 늘어났다가 접힌다.
이는 날개를 퍼덕이며
비행하는 메커니즘을
자동화하는 것으로 생각된다.

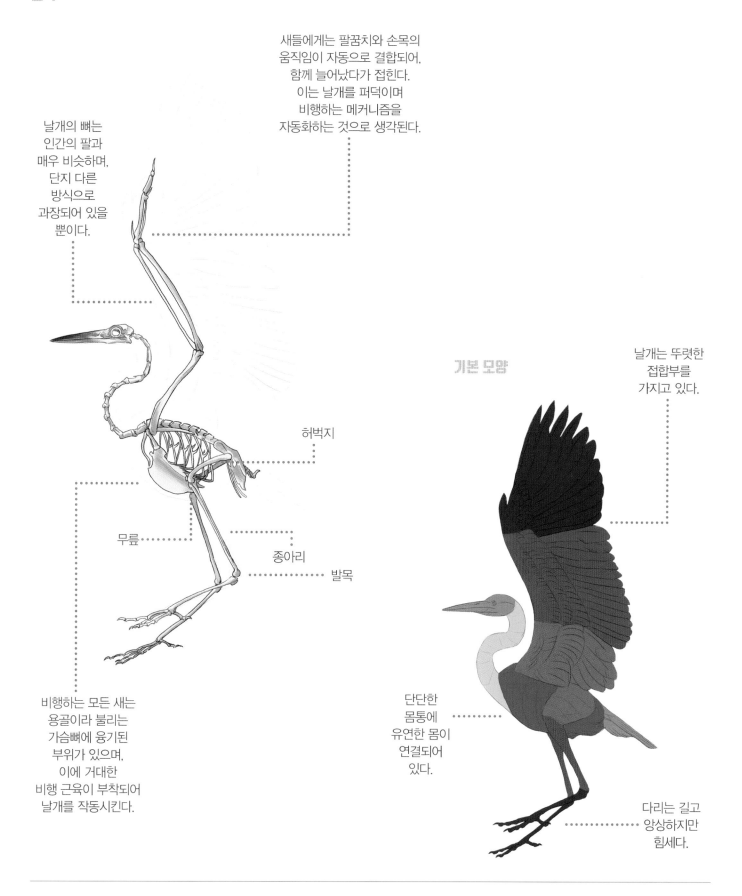

허벅지

무릎

종아리

발목

비행하는 모든 새는
용골이라 불리는
가슴뼈에 융기된
부위가 있으며,
이에 거대한
비행 근육이 부착되어
날개를 작동시킨다.

기본 모양

날개는 뚜렷한
접합부를
가지고 있다.

단단한
몸통에
유연한 몸이
연결되어
있다.

다리는 길고
앙상하지만
힘세다.

날개

새의 날개 바깥 테두리에 있는 날개깃은 단단해서 비행을 위한 양력과 추진력을 만들 때 도움이 된다. 기본적인 깃털 구조는 모든 새가 같지만, 그 종의 생활 방식에 따라 모양이 조금씩 다르다. 예컨대, 바다 위 먼 거리를 나는 새는 숲속 나무 사이의 짧은 거리만 나는 새들과는 날개 모양이 다르다. 새의 날개는 가장 바깥쪽 부분(1차 날개깃, 아래 이미지에서 어두운 파란색)이 몸과 가장 가까운 부분(2차 날개깃, 아래 이미지의 빨간색)아래쪽으로 접어 넣어지면서 접힌다. 인체 해부학적인 측면에서 보면 날개를 접는 것은 여러분의 손을 겨드랑이에 접어 넣는 것과 비슷하다.

덮깃이라는 이름의 더 작은 깃털이 날개깃의 밑부분을 덮는다. 아래에서 왜가리와 원숭이올빼미 날개의 다른 깃털 부분을 볼 수 있고, 날개를 닫을 때 그 부분들이 어떻게 접히고 겹치는지 볼 수 있다.

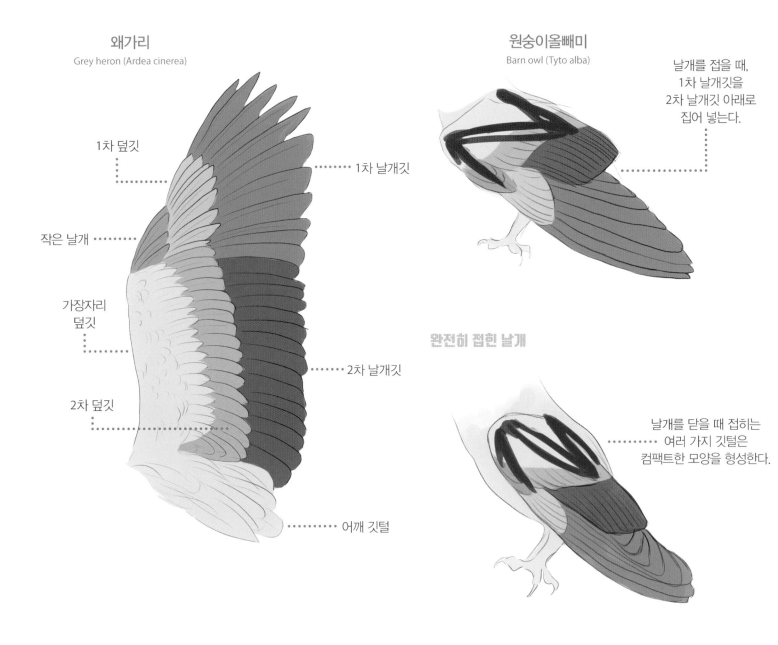

날개를 위에서 내려다보는 구도

왜가리
Grey heron (Ardea cinerea)

1차 덮깃

작은 날개

가장자리 덮깃

2차 덮깃

1차 날개깃

2차 날개깃

어깨 깃털

접을 수 있는 날개

원숭이올빼미
Barn owl (Tyto alba)

날개를 접을 때, 1차 날개깃을 2차 날개깃 아래로 집어 넣는다.

완전히 접힌 날개

날개를 닫을 때 접히는 여러 가지 깃털은 컴팩트한 모양을 형성한다.

부리

모든 부리는 다양한 목적에 따라 적응했다. 따라서, 크리처 디자인에서 새 해부학을 활용할 때 부리 모양을 주의 깊게 고려하길 바란다. 다음은 영감을 얻을 수 있는 몇 가지 예를 제시하겠다.

부채머리수리
Harpy eagle (Harpia harpyja)
육식을 하는

코뿔새 Rhinoceros hornbill
(Buceros rhinoceros)
과일을 먹는

유럽 울새 European robin
(Erithacus rubecula)
곤충을 먹는

뒷부리장다리물떼새
Pied avocet (Recurvirostra avosetta)
부리를 이용해 베는

흡혈되새 Vampire finch
(Geospiza septentrionalis)
씨앗을 먹는

블랙스키머
Black skimmer (Rynchops niger)
표면을 스치듯 지나가는

상상의 조류

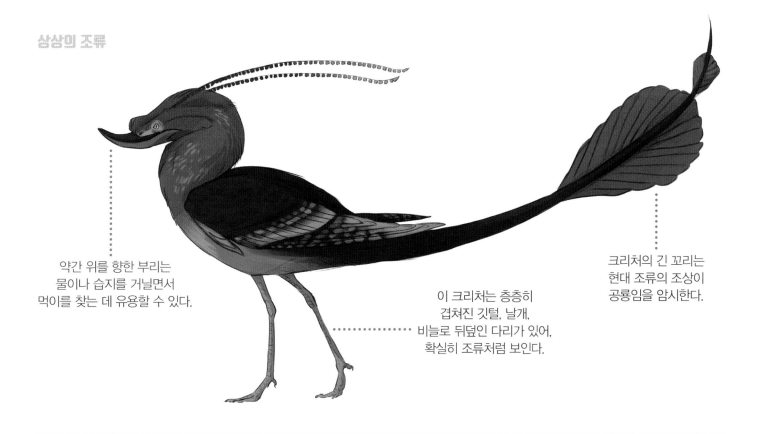

약간 위를 향한 부리는 물이나 습지를 거닐면서 먹이를 찾는 데 유용할 수 있다.

이 크리처는 층층이 겹쳐진 깃털, 날개, 비늘로 뒤덮인 다리가 있어, 확실히 조류처럼 보인다.

크리처의 긴 꼬리는 현대 조류의 조상이 공룡임을 암시한다.

물고기 해부학

과학적으로, '물고기'라는 공식적인 그룹은 없다. 우리가 물고기라고 생각하는 동물은 사실 33,000여 종으로 여러 다양한 진화 계통군에 걸쳐 분포한다. 이들 계통군은 예를 들어 새 같이 하나의 공통 조상으로부터 내려온 뚜렷이 구별되는 후손이 아니라, 서로 관계가 멀 뿐이다. 물고기는 세 유형으로 나눌 수 있다.

- 무악상강(턱이 없는 물고기: 먹장어, 칠성장어)

- 연골어류(상어, 가오리, 키메라)

- 경골어류(금붕어, 참치, 연어, 해마와 같은 대부분의 '어종')

전형적인 물고기는 비늘로 덮여 있는 피부, 지느러미, 아가미로 숨을 쉬며 냉혈동물이다. 물고기의 몸 크기에 비해 큰 근육 덩어리가 있다. 몸은 근절(筋節)이라는 각각의 겹쳐진 근육으로 구성되어 있다. 이 근육은 몸 아래로 부드럽게 순차적으로 수축하여 머리부터 꼬리까지 강력한 파동을 만들어 헤엄의 빠른 좌우 움직임에 적응한다. 일부 파충류와 양서류의 꼬리에는 이러한 근육의 흔적이 존재한다.

등지느러미의 주된 목적은 물고기의 균형을 잡아주는 것이다. 가슴 및 배 지느러미는 헤엄과 방향 조정을 보조한다. 뒷지느러미 또한 균형에도 도움이 된다. 어떤 물고기에게는 그 목적을 여전히 알 수 없는 기름지느러미도 있다.

물고기 머리뼈는 포유류의 머리뼈보다 훨씬 더 복잡하고, 상당수의 정교한 조각들로 구성되어 있다. 머리뼈는 주로 아가미를 지탱하려는 필요성에 의해 구성되었다. 대부분 경골어류의 척추는 몸의 중앙을 지나며, 위아래로 뾰족한 것이 헤엄치는 근육을 지지한다. 가슴지느러미와 배지느러미는 머리뼈에 종종 부착된 단순한 이음뼈로 지탱된다. 그러나 등지느러미와 뒷지느러미는 척추가 지지한다.

물고기는 측선기관이라고 불리는 그물 모양의 감각 수용기를 몸에 지닌다. 이 작은 수용기(신경소구)는 물의 흐름과 압력 변화에 민감하다. 피부 아래 구멍에 위치한 수용기는 방향을 잡고 헤엄치는 것을 돕는다. 대부분의 물고기는 머리와 몸의 양쪽을 따라 있는 관에 그물처럼 퍼진 감각 수용기가 있다. 해양 포유류처럼 두꺼운 지방이 없기 때문에, 일반적으로 물고기는 몸을 따라 있는 근육의 홈이 물고기 표면에서 확연히 드러난다.

근육 조직

홍연어 Sockeye salmon
(Oncorhynchus nerka)

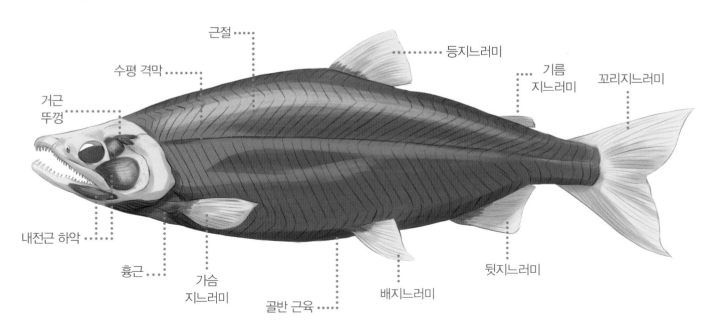

골격

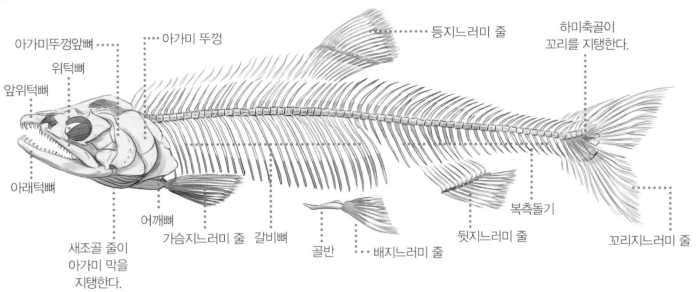

아가미뚜껑앞뼈 ···
아가미 뚜껑
등지느러미 줄
하미축골이
꼬리를 지탱한다.

위턱뼈

앞위턱뼈

아래턱뼈

어깨뼈
가슴지느러미 줄
갈비뼈
골반
배지느러미 줄
뒷지느러미 줄
복측돌기
꼬리지느러미 줄

새조골 줄이
아가미 막을
지탱한다.

기본 모양

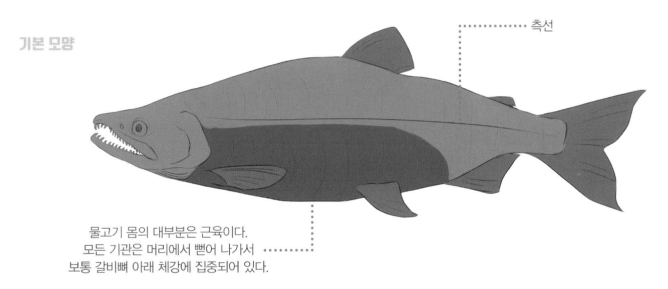

측선

물고기 몸의 대부분은 근육이다.
모든 기관은 머리에서 뻗어 나가서
보통 갈비뼈 아래 체강에 집중되어 있다.

연골 골격

위에 제시한 연어와 달리, 상어,
가오리, 그리고 키메라는 연골어
류다. 이들 골격에는 흉곽은 없
지만 매우 유연해서, 상어의 경
우 빠르고 급격한 회전을 가능하
게 한다.

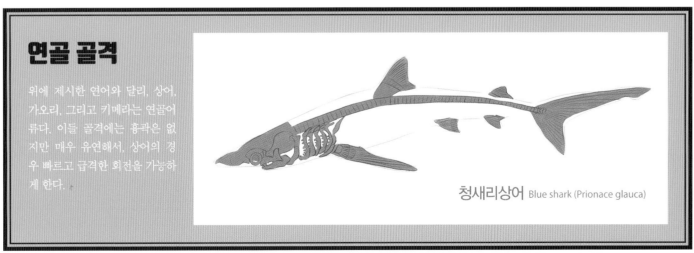

청새리상어 Blue shark (Prionace glauca)

헤엄

어떤 디자인이든 크리처가 어떻게 움직이는지 생각하는 것은 중요하다. 물고기는 수백만 년 동안 존재해 왔고, 그들의 생태학적 요구사항에 맞는 헤엄 기술 역시 다양해졌다. 물고기들은 보통 아래의 몸체-꼬리지느러미 추진력 사례처럼 몸 일부를 파도에 흘려보냄으로써 헤엄친다. 그러나 어떤 물고기는 아래의 중앙 쌍지느러미 추진력 물고기처럼 특정 지느러미만 사용해 헤엄친다. 전자의 경우 대부분 몸의 일부만 움직여 추진력을 얻지만, 장어 같은 일부 물고기는 몸 전체를 움직여 파도를 통과하고, 심지어 뒤로 헤엄치는 것도 가능하다. 참치처럼 빠르고 먼 거리를 헤엄치는 물고기는 몸의 대부분을 단단하게 유지하고, 추진을 위해서 꼬리 지느러미만 흔든다.

몸체-꼬리지느러미 추진력

뱀장어 모양

파도는 긴 몸 전체를 따라 흐른다.

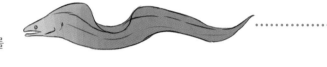 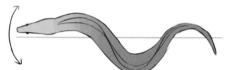

하위 전갱이 모양

꼬리는 대부분의 추진력을 내며, 몸의 나머지 부분이 일부 추진력을 담당한다.

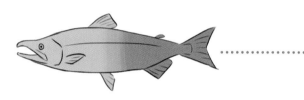 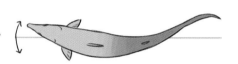

전갱이 모양

꼬리는 뻣뻣한 몸과 빠른 꼬리의 움직임과 함께 대부분의 추진력을 발생시킨다.

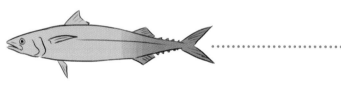

참치 모양

오직 꼬리만이 빠른 속도로 수영하는데 사용된다.

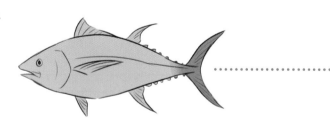

중앙 쌍지느러미 추진력

전기 뱀장어 모양

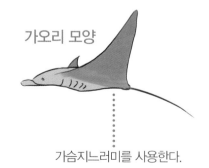

긴 뒷지느러미를 사용한다.

가오리 모양

가슴지느러미를 사용한다.

복어 모양

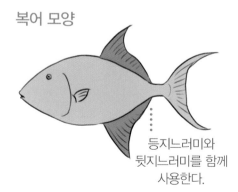

등지느러미와 뒷지느러미를 함께 사용한다.

물고기 머리

경골어류는 다양하게 적용될 수 있는 복잡한 머리뼈를 가지고 있어 수많은 크리처 디자인에 영감을 준다. 현실 속 물고기에서 발견될 수 있는 몇 가지 특이하고 매혹적인 머리와 턱을 예로 들어 소개하겠다.

풀잎해룡 Weedy seadragon
(Phyllopteryx taeniolatus)

태평양 전갱이
Pacific lookdown
(Selene brevoortii)

바이퍼피시
Viperfish (Chauliodus)

리본장어 Ribbon eel
(Rhinomuraena quaesita)

통구멍 Stargazer
(Uranoscopidae)

상상의 물고기

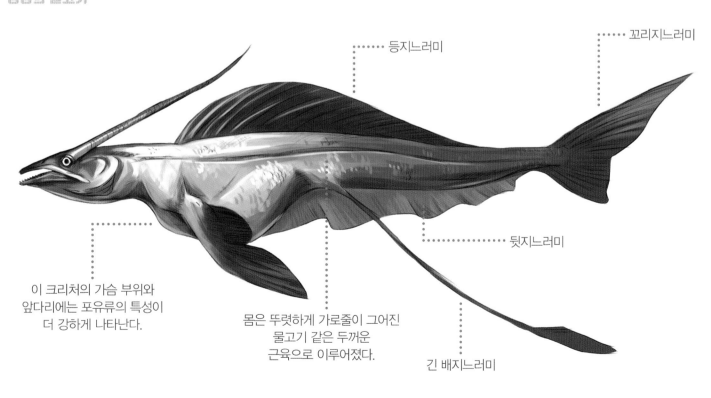

등지느러미

꼬리지느러미

뒷지느러미

이 크리처의 가슴 부위와
앞다리에는 포유류의 특성이
더 강하게 나타난다.

몸은 뚜렷하게 가로줄이 그어진
물고기 같은 두꺼운
근육으로 이루어졌다.

긴 배지느러미

93

절지동물 해부학

이 챕터에서 지금까지 연구된 모든 동물들은 (등뼈가 있는) 척추동물이었다. 하지만, 척추동물은 전체 동물에서 아주 작은 부분에 불과하고, 무척추동물이 지구상에 현존하는 동물의 97%까지 달한다는 연구 결과도 있다. 무척추동물은 크리처 디자인이 영감을 얻는 보물창고로 손색이 없다. 현재까지 알려진 절지동물의 수는 백만 종 이상이다. 무척추동물인 절지동물은 단단한 외골격, 마디로 된 팔다리, 체절(體節)을 특징으로 한다. 외골격이 단단하기 때문에, 절지동물은 성장을 하기 위해 허물을 벗는 탈피를 한다. 절지동물은 크게 협각류, 갑각류, 다지류, 곤충으로 분류된다. 각각은 뚜렷한 해부학적 특징을 가지고 있다.

협각류

협각류는 거미, 전갈, 채찍전갈, 진드기, 장님거미, 투구게, 낙타거미 등이 속해 있는 절지동물의 하위 분류다. 협각류는 입에 가장 가까운 부속지인 협각의 이름을 땄다. 거미에겐, 협각은 송곳니이지만, 전갈과 같은 다른 무리에게는 입 주위의 작은 집게발에 더 가깝다. 다음으로 입에서 나오는 부속 기관은 협각류 특유의 부속지인 촉수다. 거미의 경우, 이들은 여분의 다리처럼 보이지만, 사실은 번식을 위해 사용된다. 하지만, 전갈에게는, 촉수가 거대한 집게발로 발달한다. 같은 신체 부분이지만, 다양한 종에 따라 다양한 형태로 과장되었을 뿐이다.

협각류는 대부분 몸을 두흉부와 복부, 이렇게 두 부분으로 나눈다. 갑각류 또한 보통 네 쌍의 다리를 가졌으며, 날개나 더듬이는 없다. 곤충류와 비교했을 때 거미는 다리에 추가로 마디(무릎뼈)가 있다. 거미는 또한, 거미줄을 칠 때 사용하는 '방적돌기'라는 특별한 기관이 복부에 있다.

위에서 보기

밑에서 보기

촉수
협각
두흉부
복부

아랫입술
위턱뼈
가슴뼈
서폐
숨구멍

전절
기절
넙다리뼈
무릎뼈
정강이뼈

발목마디
척절

실크를 만드는 방적돌기

거미

거미 종의 경우, 여덟 개의 눈을 다양한 생활 방식에 적응시켜 다르게 배치해 보았다. 깡충거미는 눈이 머리 윗부분을 빙둘러 '왕관'을 형성하여 거의 360도 시야를 확보한다. 앞의 두 눈은 먹이를 적극적으로 사냥하기 위해 매우 발달했다. 늑대거미의 눈은 세 줄로 배열되어 있다. 중앙 줄에는 두 개의 매우 큰 눈이 있고 깡충거미와 같이 이들 늑대거미는 거미류치고는 비교적 잘 보는 편이다.

농발거미
Huntsman spider (Sparassidae)

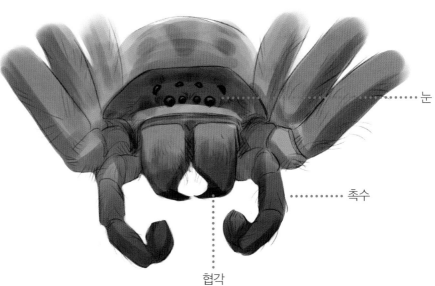

눈

촉수

협각

늑대거미
Wolf spider (Lycosidae)

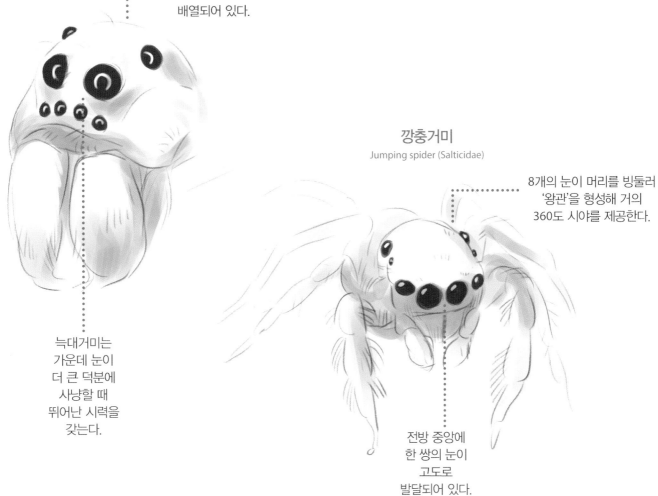

눈은 세 줄로 배열되어 있다.

늑대거미는 가운데 눈이 더 큰 덕분에 사냥할 때 뛰어난 시력을 갖는다.

깡충거미
Jumping spider (Salticidae)

8개의 눈이 머리를 빙둘러 '왕관'을 형성해 거의 360도 시야를 제공한다.

전방 중앙에 한 쌍의 눈이 고도로 발달되어 있다.

전갈

전갈은 협각류의 또 다른 예다. 전갈의 복부는 7개의 '체절'과 5개의 '꼬리' 마디로 나뉘며, 날카로운 독침으로 끝난다. 전갈은 또한 밑면에 펙틴이라는 독특한 빗 모양의 구조를 지니는데, 이는 감각모로 땅을 쓸고 화학적인 감각 기관 역할을 한다. 촉수는 방어와 먹이를 잡기 위해 집게발로 적응되었다. 전갈은 또한 눈이 세 묶음으로 구성되어 있다. 하나는 중앙에, 두 개는 측면에 붙었다.

전갈 해부학

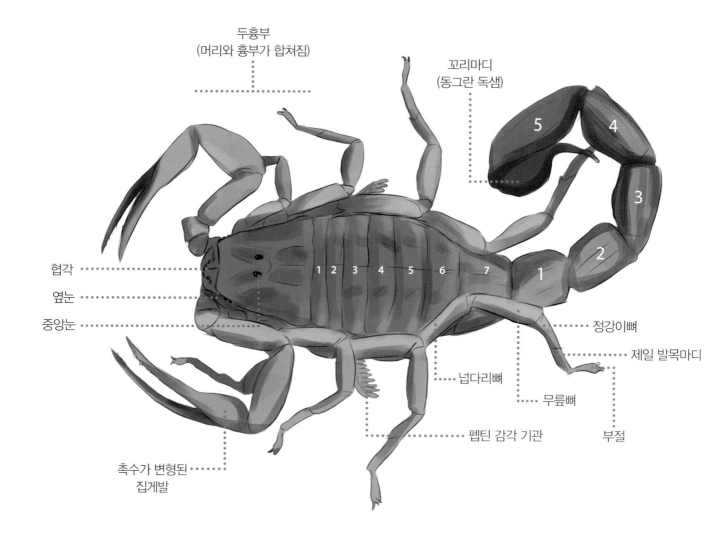

갑각류

갑각류는 절지동물의 한 분류로, 대부분이 수중 생활을 하지만 일부는 육지 생활에 적응했다. 갑각류에는 게, 바닷가재, 가재, 새우, 쥐며느리, 따개비와 같은 동물들이 포함된다. 갑각류에는 감각 더듬이, 먹이를 먹는 구기(口器), 방어용 발톱, 걷는 다리, 헤엄 지느러미 등 몸 전체에 다양한 목적에 따라 여러 부속지가 있다.

대부분의 갑각류는 특정 지점에서 둘로 갈라지는 다리(이분지형)를 가져 두 가지 다른 기능을 수행한다. 예를 들어, 아가미는 바깥쪽 외골격 아래 윗다리에서 갈라지고, 그 다리의 움직임은 이들 아가미 위로 물의 흐름을 활성화시켜 호흡을 돕는다.

게, 바닷가재, 그리고 가까운 종들은 일반적으로 여러 겹의 변형된 먹이 먹는 부속지를 가지고 있다. 게의 가장 바깥쪽 구기 부분은 악각이라는 (턱 뒤의) 부속지로 구성된다. 이들 모두는 차곡차곡 가지런히 접혀 있어 먹이 조각을 턱의 더 안쪽으로 전달하는 역할을 한다.

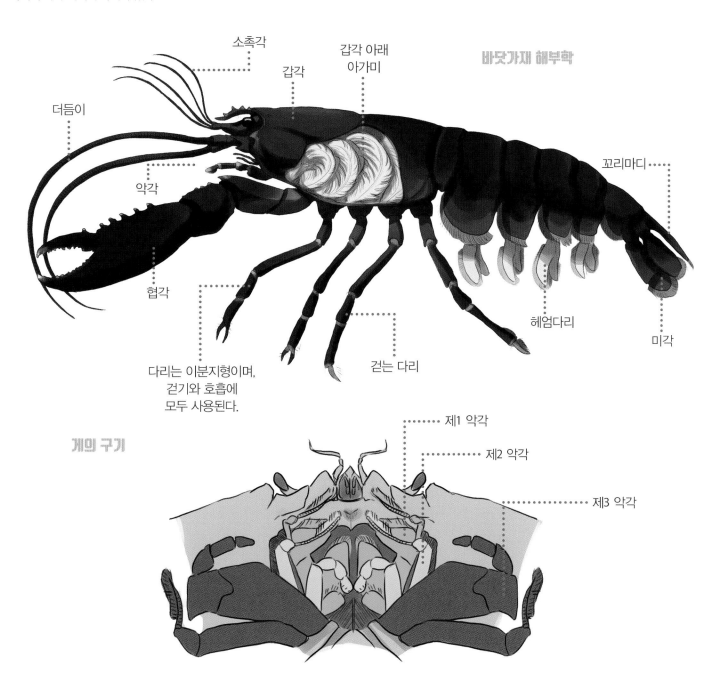

바닷가재 해부학

소촉각

갑각

갑각 아래 아가미

더듬이

악각

꼬리마디

협각

헤엄다리

미각

다리는 이분지형이며, 걷기와 호흡에 모두 사용된다.

걷는 다리

게의 구기

제1 악각

제2 악각

제3 악각

다지류

다지류는 16,000종 이상의 종이 존재한다. 다리가 많은 특징이 있으며, 대부분 육상 절지동물이다.

노래기

노래기는 보통 긴 원통형 몸체에 많은 마디가 있지만, 메가볼(pill millipedes)과 같이 짧은 몸체도 있다. 모든 노래기는 느리고 자신을 방어할 수 있는 날카로운 무기가 없기 때문에, 위협을 받을 때는 단단한 나선형이나 공 모양으로 몸을 감고, 자신을 지키기 위해 외골격에 의지하고 더러운 액을 방출한다.

노래기는 또한 홑눈이라는 여러 개의 눈이 모여 있고, 시력은 좋지 않다. 턱은 썩어가는 식물을 씹기 위해 입앞머리, 아래턱뼈, 아랫입술로 구성되어 있다.

노래기 해부학

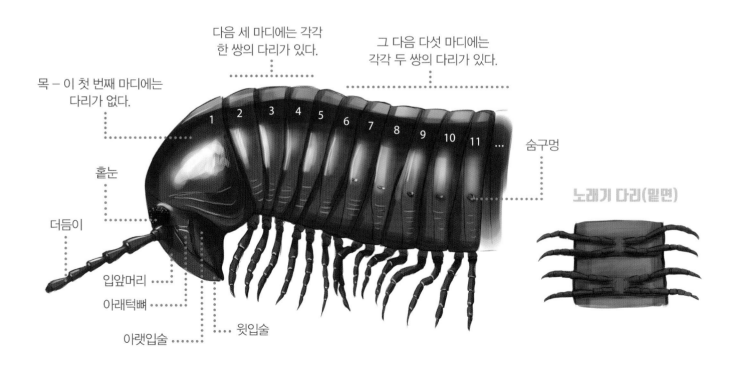

다음 세 마디에는 각각 한 쌍의 다리가 있다.

그 다음 다섯 마디에는 각각 두 쌍의 다리가 있다.

목 – 이 첫 번째 마디에는 다리가 없다.

홑눈

더듬이

입앞머리

아래턱뼈

아랫입술

윗입술

숨구멍

노래기 다리(밑면)

지네

지네는 평평한 머리와 몸체의 빠른 포식성 다지류에 속하며, 각 체절마다 한 쌍의 다리가 있다. 대부분 눈이 없지만, 홑눈을 가진 지네도 있다. 대신 모든 지네는 더듬이에 의지하여 길을 탐색하며, 긴 몸을 따라 있는 큰 숨구멍을 통해 숨을 쉰다.

지네는 구기 아래와 뒤쪽에 집게 모양의 앞다리(forcipules)라는 변형된 다리를 가지고 있다. 이들 다리는 독을 주입하는 데 사용된다.

지네 해부학

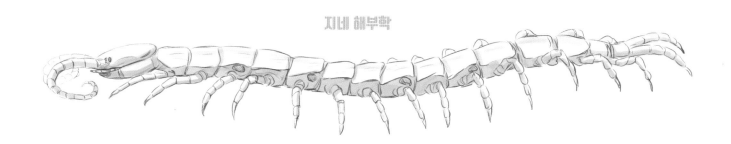

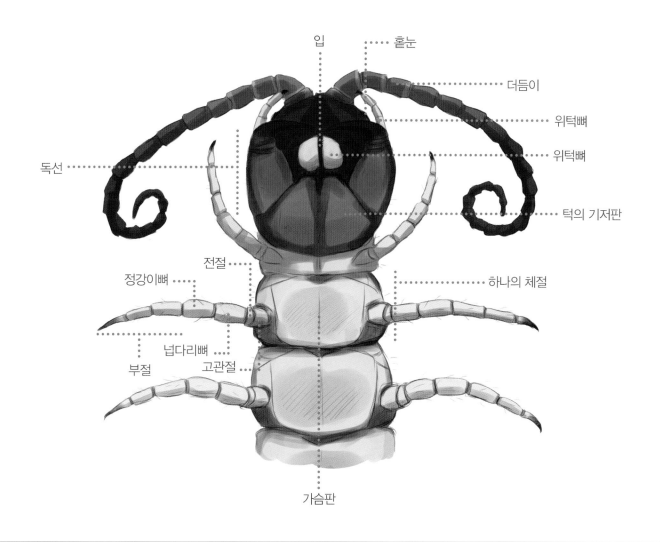

입 · · · · · · · · 홑눈

· · · · · · 더듬이

· · · · · · 위턱뼈

· · · · · · 위턱뼈

독선 · · · · · · · · · 턱의 기저판

전절

정강이뼈 · · · · · · · · · · · · 하나의 체절

넙다리뼈

부절 · · · · · 고관절

가슴판

곤충

기록된 곤충은 100만 종 이상에 달하지만, 곤충의 전체 총 수는 600만 종 이상으로 추산된다. 곤충류는 작은 크기 때문에 종종 간과되지만, 놀랄 정도로 다양한 형태와 적응을 보여준다. 이들 곤충을 이해할 시간을 갖는다면, 크리처 디자인에 필요한 샘솟는 영감을 얻게 될 것이다.

기본적 육각류의 곤충 형태로 세 쌍의 걷는 다리와 두 쌍의 날개가 있다. 딱정벌레의 경우, 앞날개는 아래쪽 날개를 보호하는 단단한 겉날개로 진화했다. 파리의 뒷날개는 평균곤이라는 기관으로 변형되어 비행 중 놀라운 몸의 회전을 할 수 있도록 도와준다. 잠자리와 하루살이를 제외한 대부분의 곤충은 어느 정도 날개를 접을 수 있다. 곤충은 우리와 다르게 마디로 연결된 다리가 있고, 여섯 개의 다리가 달려 있는 곤충은 안정감이 돋보이고 움직임이 빠르다. 다리는 도약, 유영, 수면 위 이동에 맞춰 각각 변형되었다.

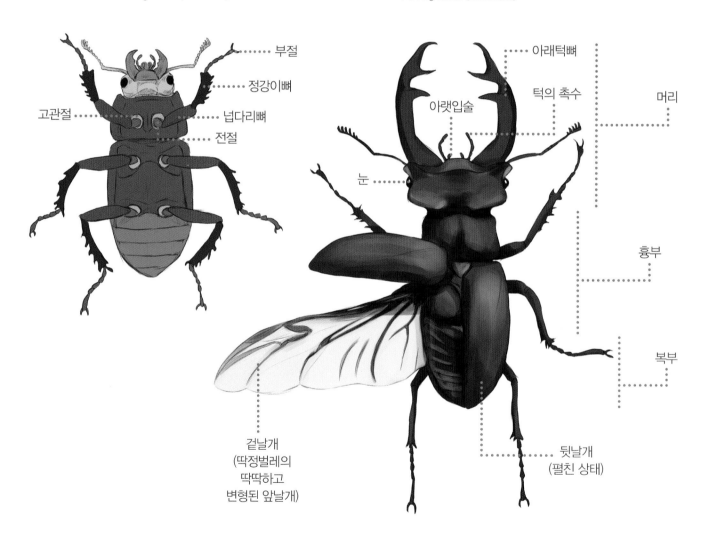

곤충 해부학(밑)

암컷 사슴벌레
Female stag beetle (Lucanidae)

부절

정강이뼈

넙다리뼈

전절

고관절

곤충 해부학(위)

수컷 사슴벌레
Male stag beetle (Lucanidae)

아래턱뼈

턱의 촉수

아랫입술

머리

눈

흉부

복부

겉날개
(딱정벌레의
딱딱하고
변형된 앞날개)

뒷날개
(펼친 상태)

곤충 입

씹는 곤충

곤충의 입은 포유류의 턱보다 더 복잡하다. 오른쪽의 첫 두 그림은 전형적인 씹는 곤충(사마귀)에서 발견되는 턱의 주요 부분을 보여 준다. 윗입술은 입의 맨 위 부분을 형성한다. 단단한 아래턱뼈는 양쪽에서 으깨고 자르는 데 사용된다. 위턱뼈는 먹이를 다루고 처리하는 역할을 한다. 아랫입술은 입의 바닥 부분을 구성하고, 턱과 입술의 촉수는 모두 먹이를 맛보고 만지는 데에 도움을 준다. 많은 곤충들은 두 개의 곁눈과 머리 중앙에 세 개의 작은 홑눈을 가지고 있다.

핥는 곤충

벌은 다른 곤충과 기본적으로 입 부분이 같지만, 식물이나 먹이를 씹는 것보다는 꿀을 핥는 행위에 적합하다. 위턱뼈는 아랫입술 주위에 튜브 모양의 구조를 형성한다.

빠는 곤충

나비와 나방에는 구멍을 뚫지 않고 액체를 빨도록 변형된 구기가 있다. 위턱뼈는 길고 꼬인 관 모양의 주둥이로 진화했다. 벌레(진딧물, 매미, 노린재), 암컷 모기와 같은 몇몇 곤충은 구멍도 뚫고, 내부의 액체도 빨아먹을 수 있다.

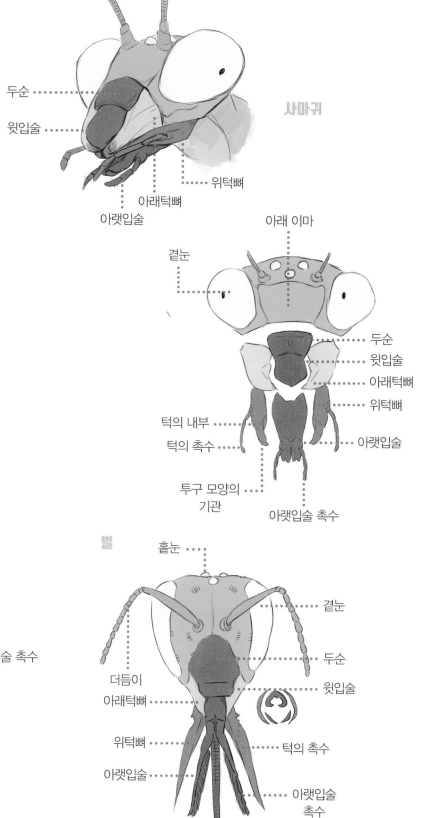

사마귀

두순
윗입술
위턱뼈
아래턱뼈
아랫입술

아래 이마
곁눈
두순
윗입술
아래턱뼈
위턱뼈
턱의 내부
턱의 촉수
아랫입술
투구 모양의 기관
아랫입술 촉수

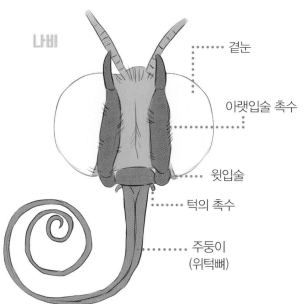

나비

곁눈
아랫입술 촉수
윗입술
턱의 촉수
주둥이
(위턱뼈)

홑눈
곁눈
두순
윗입술
더듬이
아래턱뼈
위턱뼈
아랫입술
턱의 촉수
아랫입술 촉수

곤충 유충

곤충은 라이프 사이클에 따라 분류할 수 있고, 크리처의 라이프 사이클을 생각해 보면 여러분의 디자인에도 독특한 디테일을 더할 수 있다. 몇몇 곤충들은 불완전 변태를 겪는다. 즉, 사마귀나 메뚜기, 매미처럼 번데기 과정을 거치지 않고 유충 단계에서 여러 번 허물을 벗으며 성충으로 성장하는 곤충도 있다는 의미다.

그러나 대부분 곤충은 완전 변태를 겪는다. 곤충이 번데기를 거쳐 성충이 되는 과정이다. 유충은 본질적으로 먹보가 되도록 적응됐다. 일반적으로 성충의 모습과 매우 다르며, 여러 번 허물을 벗으며 성충으로 탈피한다. 그리고 나서, 유충이었을 때 저장한 에너지를 사용하면서 한동안 아무것도 먹지 않는 번데기 단계로 들어가 변태를 거

친다. 그 다음에 성충은 이들 번데기에서 나온다. 유충 단계를 갖는 것은 유용한 전략이다. 왜냐하면 유충은 종종 성충과 완전히 다른 환경과 먹이 공급원에 적응하고, 이렇게 하여 종 간의 경쟁을 줄일 수 있기 때문이다

다족 곤충 유충

다족 곤충 유충은 성충처럼 세 쌍의 다리를 가지고 있지만, 복부를 따라 여러 쌍의 부드러운 '앞다리'도 있다. 이러한 유충을 지닌 곤충의 예로는 나비, 나방, 날도래, 잎벌 등이 있다.

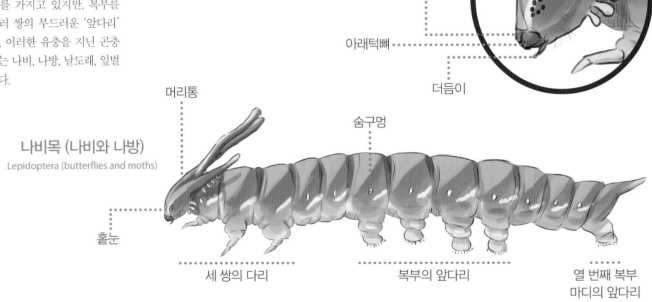

윗입술

아래턱뼈

더듬이

나비목 (나비와 나방)
Lepidoptera (butterflies and moths)

머리통

숨구멍

홑눈

세 쌍의 다리

복부의 앞다리

열 번째 복부 마디의 앞다리

풀잠자리목(풀잠자리)
Neuroptera(lacewings)

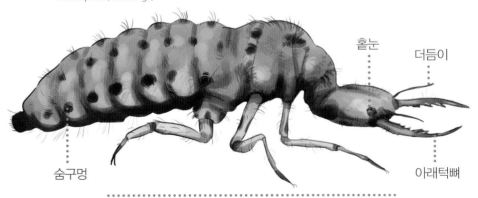

홑눈

더듬이

숨구멍

아래턱뼈

세 쌍의 다리

적은다리 유충

적은다리 유충은 세 쌍의 진짜 다리와 단단하고 발달된 입 부분만을 가지고 있다. 이 명주잠자리처럼, 일부 곤충은 긴 아래턱뼈를 가진 매복 포식자이고, 털로 덮여 있어 지층으로 몸을 숨기는 데 도움이 된다. 적은다리 유충의 예로는 풀잠자리, 풍뎅이, 딱정벌레가 있다.

무족 곤충 유충

어떤 곤충의 유충은 무족동물로 다리
가 전혀 없다. 이 유충은 식물이든 동물
이든, 살아있든 죽었든 상관없이 먹이
라면 구멍을 파도록 변형되었다. 이와
같이 파리 구더기는 한쪽 끝에 단단하
고 작은 이빨을, 다른 쪽 끝에는 호흡을
위한 숨구멍을 가지고 있다. 그들에게
눈은 없지만, 피부를 통해 빛을 감지할
수 있다는 연구 결과는 있다.

파리목(파리)
Diptera (true flies)

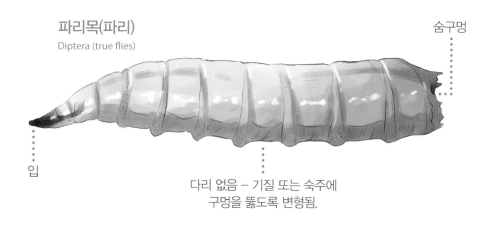

숨구멍

입

다리 없음 – 기질 또는 숙주에
구멍을 뚫도록 변형됨.

상상의 곤충

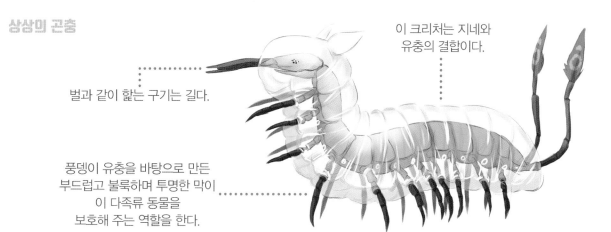

이 크리처는 지네와
유충의 결합이다.

벌과 같이 핥는 구기는 길다.

풍뎅이 유충을 바탕으로 만든
부드럽고 불룩하며 투명한 막이
이 다족류 동물을
보호해 주는 역할을 한다.

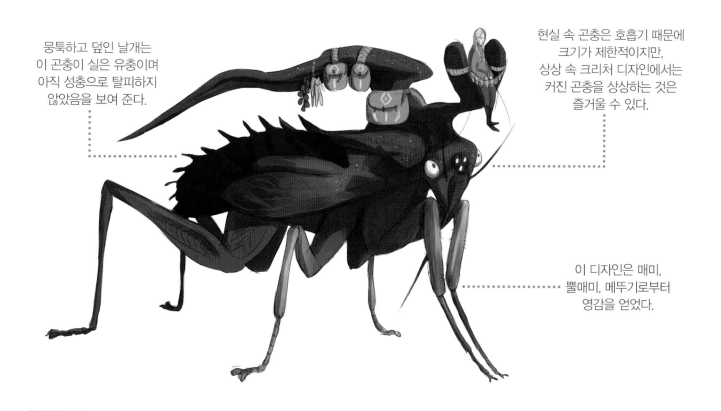

뭉툭하고 덮인 날개는
이 곤충이 실은 유충이며
아직 성충으로 탈피하지
않았음을 보여 준다.

현실 속 곤충은 호흡기 때문에
크기가 제한적이지만,
상상 속 크리처 디자인에서는
커진 곤충을 상상하는 것은
즐거울 수 있다.

이 디자인은 매미,
뿔매미, 메뚜기로부터
영감을 얻었다.

디자인의 일반 원칙

General design principles

아티스트의 청사진

디자인이라는 일이 전부 그러하듯 크리처 디자인 역시 기법에 관한 기본기를 다지는 것이 중요하다. 관객과 성공적인 교감을 나누기 위해서는 지금부터 설명할 원칙을 마스터하는 것이 결정적인 역할을 한다. 어떤 원칙은 단순해 보일 수 있고, 또 어떤 원칙은 복잡할 수도 있다. 그러나 크리처를 제작하는 아티스트라면 이 원칙을 성실히 따라야 '작품'이라는 목적을 달성할 수 있다. 이 챕터에서는 고객에게 아이디어를 전달할 때의 모범 사례만 모아 체크리스트로 만들었다.

이런 원칙을 익히다 보면 여러분의 디자인도 프로젝트의 시각적 요구를 충족할 수 있을 것이다. 다양한 디자인 원칙을 적용한 크리처를 만나보자.

얼굴과 같은 디자인의
주요 영역에
'대조'를 활용하면
관객의 관심을 끌 수 있다.

이 크리처는 크고 둥근 모양의 머리로
더 작고 친근한 느낌을 준다.

소품, 물건,
환경적 요소를 활용해
균형감을 잡았으며,
크리처에
역동성이 더해진다.

반복되는 요소나 색상,
명도는 관객을
디자인으로 끌어들인다.
이는 크리처가
시각적으로 잘 짜여있는
듯한 느낌을 준다.

꼬리가 뒷배경에서 약간 희미해져 보인다. 이렇게 표현한 거리감은 크리처를 더 커보이게 만든다.

모양이나 형태를 통해 크리처가 가진 성격을 관객에게 전달한다. 견고하고 땅딸막한 모양, 건장한 모양을 통해 무게감이 느껴지게 디자인했다.

역동적인 포즈는 크리처에 생명감을 불어넣는다. 액션 포즈는 뻣뻣하고 중립적인 자세보다 크리처의 성격과 행동을 더 많이 보여 준다.

들쭉날쭉하고 뾰족한 지느러미를 반복적으로 그려 위협적이고 짜임새 있는 크리처 디자인으로 완성했다.

아티스트 팁

어려운 일을 시작하기에 앞서 기본기를 다지 자. 디자인을 통해 상상 속의 크리처를 생생하 게 표현하는 것은 흥미로운 일이다. 시간을 갖 고 이 챕터에서 제시하는 원칙을 익힌다면 여 러분은 크리처 디자인에 관한 최고의 토대를 마련하게 될 것이다. 아이디어가 확고하다는 이유로 디자인 원칙을 무시해서는 안 된다. 원 칙을 지속적으로 연습하다 보면 실력이 있는 크리처 디자이너가 될 것이다. 이로 인해 여러 분은 조금 더 효율적으로 일할 수 있으며, 더 훌륭한 커뮤니케이터와 디자이너가 될 것이다.

균형

균형이란 물체의 안정성과 조화를 의미한다. 아티스트는 균형을 적절히 활용해 크리처라는 2차원 이미지 속에서 현실의 무게나 위치, 안정감을 살려내야 한다. 균형은 여러분이 작업하는 동안 반드시 충족해야 하는 디자인의 저글링 공 중 하나라는 것을 기억하자.

균형은 원근법과 함께 디자인을 만들어 나가는 데 필요한 기본 구성 요소다. 초기 단계에서 객관적인 결정을 내릴 수 있는 기반을 제공한다. 또한, 작업하면서 때맞춰 내려야 하는 창의적이고 주관적인 선택을 뒷받침해 준다. 균형감 있게 크리처의 육체적 속성을 나눌 때, 여러분들은 더 매력적이고 몰입감을 주는, 안정적이고 선명한 이미지를 만들 수 있다. 기술적인 측면에서 완벽하게 디자인된 크리처는 주관적인 검토의 단계로 이동한다. 예컨대 '이 크리처의 신체 기능은 어떨까?', '어떤 이야기 속에 등장하는 크리처일까?', '이 캐릭터는 어떻게 읽히지?'

균형은 지루함이나 평범함을 의미하지 않는다. 오히려 그 반대에 더 가깝다. 크고 전통적인 형태는 더 작고 극단적인 디자인 요소와 나란히 놓일 때 안정감이 생긴다. 명도 차가 있을 때는 각 영역을 어떤 면에서 중점을 두고 바라봐야 할지를 결정할 수 있다. 명도와 디테일 요소를 함께 추가하면 균형이 올라가 확고한 디자인을 만들 수 있다.

이 섹션에서는 균형감 있는 크리처를 디자인하기 위한 명도, 색상, 디테일, 포즈 등 다양한 활용법을 안내할 것이다.

갈기는 주로 풍성함을 통해 관객에게 전해진다. 주의를 산만하게 만드는 한 올 한 올의 표현보다 전체적인 털을 의미한다.

디테일 수준

이목을 끌기 위해 머리의 디테일을 더욱 살려 표현했다. 관객들은 원래 크리처의 얼굴에 자연스럽게 끌리는데, 이 테크닉은 그러한 속성을 강화한다.

흐름 및 무게

이 크리처는 S자와 C자 곡선으로 디자인되었다. 이는 자연스러운 포즈를 잡는 데 도움이 된다. 특정한 디자인이 관객의 뇌리에 박히면 디자인의 균형을 무너뜨릴 수 있는데, 이 테크닉은 그러한 가능성을 미연에 방지한다.

큰 다리는 크리처 크기의 절반을 차지하는 것처럼 느껴진다. 주요 형태(전체적인 다리의 구조)뿐만 아니라 몇몇 부차적인 디테일(힘줄과 골판)도 표현했다.

수직으로 세운 꼬리는 크리처의 큰 머리뼈와 균형을 이룬다.

균등하게 나눠 땅에 단단히 자리 잡은 다리는 몸의 중앙에 놓인 몸통과 머리의 무게를 분산시키는 데 도움을 주며, 포즈에 균형을 만든다.

명도의 범위를 좁힌다는 의미는
관객이 초점을 맞춰야 하는 부분에
잘 집중할 수 있도록
하부의 명도를 낮추는 것을
의미한다.

명도 및 대조

색상 및 채도

머리는 관객과
잘 교감할 수 있도록
명도의 범위 측면에서
가장 뚜렷하게 대조된다.
머리의 명도 범위는
관객의 눈길이
머리 쪽으로 가게 한다.

명도와 마찬가지로
채도를 활용해 관객의 눈을
크리처의 얼굴로 향하게 하자.

모양과 모양 사이,
여백의 명도는
크리처 자체의 명도와
충돌하지 않으면서도
작품에 균형을 더해 준다.

팔다리와 꼬리처럼
큰 부분은
디자인 요소가 많으므로
색을 다채롭게
쓰지 않는다.
색을 다채롭게 쓰면
크리처의 나머지 부분에
균형을 깨뜨릴 수 있다.

차분한 색상으로 음영을 넣어
중요도가 낮은 요소를 표현한다.
특정한 컬러는 강조했을 때
조화로움을 이끌어낸다.

균형감 결여

명도의 범위가 몸 전체에 걸쳐
완전히 동일하다.
눈은 초점을 맞출 곳이 없고,
모든 것이 한꺼번에 관객의
관심을 끌려고 경쟁한다.

거대한 팔뚝은 몸체에서
나머지 부분의 해부학적 구조와
동떨어져 있어서
만화적이고 애매하게 느껴진다.
크리처의 다른 어떤 부분도
두드러지지 않아
비율적으로 균형이 깨져 보인다.

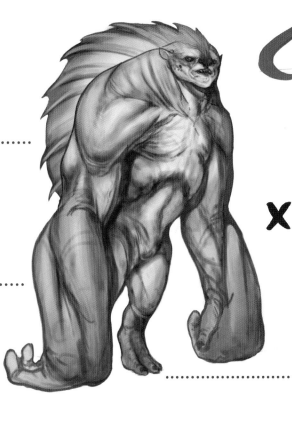

몸의 무게중심 뒤에
발이 있어서
크리처가 앞으로
쓰러질 것만 같다.
이는 말 그대로
디자인의 균형감을
무너뜨린다.

반복

반복은 디자인 전반에 걸쳐 관객의 시선을 유도하는 상징적인 요소다. 우리는 반복되는 부분들을 통해 크리처의 조화로운 리듬을 만들어낼 수 있다. 디자인을 전략적으로 바라보면 어떨까. 이를 통해 우리는 작품을 통합할 수 있다. 극단적인 디자인을 선택하더라도, 특정 요소를 반복하며 크기를 다양하게 제작해 보자. 그러면 작품은 서로 연결될 것이고 짜임새와 목적성 있는 디자인이 완성될 것이다.

건물만큼이나 큰 도마뱀이 있다고 치자. 이 도마뱀의 등에 붙은 뾰족한 형태를 점진적으로 커지게 그릴 수도 있다. 처음에는 동떨어지고 독특하게 느껴지겠지만, 돌연변이가 육식동물의 기괴한 혹처럼 보일 수도 있다. 독립된 디자인 요소들이 뚜렷한 콘셉트 없이 덕지덕지 붙어있는 것을 디자인의 '키메라' 함정이라고 부른다. 반복하는 일은 우리의 디자인이 이러한 함정에 빠지지 않게 돕는다.

반복이라고 하면 우리는 비늘이나 깃털 같은 3차 디자인 요소만을 생각한다. 그러나 근육 같은 2차적 형태 또한 새롭고 흥미로운 해부학적 구조를 만들 수 있다. 그리고 그건 우리의 상상 속 동물에게 신빙성 있는 기능을 추가해 줄 것이다.

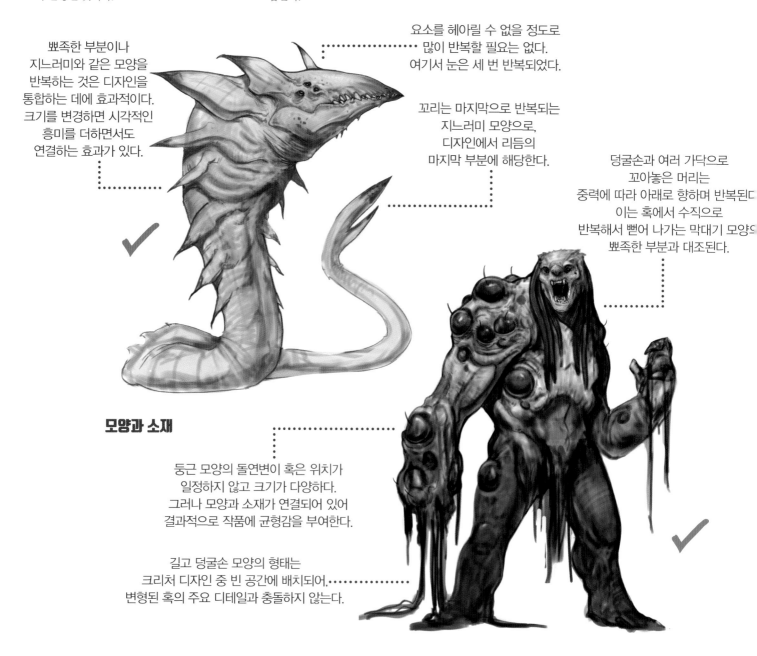

뾰족한 부분이나 지느러미와 같은 모양을 반복하는 것은 디자인을 통합하는 데에 효과적이다. 크기를 변경하면 시각적인 흥미를 더하면서도 연결하는 효과가 있다.

요소를 헤아릴 수 없을 정도로 많이 반복할 필요는 없다. 여기서 눈은 세 번 반복되었다.

꼬리는 마지막으로 반복되는 지느러미 모양으로, 디자인에서 리듬의 마지막 부분에 해당한다.

덩굴손과 여러 가닥으로 꼬아놓은 머리는 중력에 따라 아래로 향하며 반복된다. 이는 혹에서 수직으로 반복해서 뻗어 나가는 막대기 모양의 뾰족한 부분과 대조된다.

모양과 소재

둥근 모양의 돌연변이 혹은 위치가 일정하지 않고 크기가 다양하다. 그러나 모양과 소재가 연결되어 있어 결과적으로 작품에 균형감을 부여한다.

길고 덩굴손 모양의 형태는 크리처 디자인 중 빈 공간에 배치되어, 변형된 혹의 주요 디테일과 충돌하지 않는다.

패턴 및 색상

짙은 오렌지색의 반복적인 패턴으로 이 외계 동물의 피부 표면이 통일성을 띤다.

파란색은 이 디자인에서 지배적인 색상이지만, 디자인 전반에 반복되는 다양한 명도로 나누어져 통일성을 이룬다.

바지 틈 사이에 황금빛 노란 피부의 짧은 반복을 통해 디자인의 윗부분과 아랫부분이 조화를 이룬다. 마찬가지로 황금빛 외계인의 얼굴 안색에 둘러싸인 푸른 눈동자는 푸른 의상과 다시 연결된다.

깃털처럼 생긴 긴 꼬리는 소재뿐만 아니라 색상마저도 동떨어져 있으며, 디자인의 다른 곳에서도 찾아볼 수 없는 요소다.

뒷다리는 발굽 모양의 구조를 가지고 있는 반면, 앞다리는 고양이와 같은 패드와 발톱을 가지고 있다. 이 디자인 차이는 두 요소를 분리시켜 작품의 짜임새를 느끼지 못하게 한다.

아티스트 팁

모든 주름이나 머리카락을 묘사할 필요는 없다. 그러나 타겟 관객은 크리처의 형태와 기능을 완전히 이해할 수 있어야 한다. 타겟 관객에게 불분명하게 전해지는 디자인은 결코 오래갈 수 없다. 모양으로 잘 표현하는 일은 모든 디자인의 성공적인 요소다. 그래서 꼭 형태를 명확하게 보여주는 방식으로 디자인을 담아내기를 바란다.

개별성

녹색 깃털은 이 특정 부분에만 국한되어 있다. 이는 흥미로운 디자인 선택이라기보다는 눈에 띄게 만들기 위해 취한 이상한 방식이다.

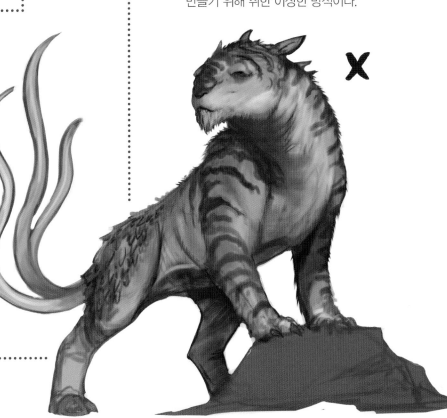

대조

대조는 시각적 흥미를 더하는 요소다. 이미지 하나로 승부를 보는 디자인 레시피에 조미료 역할을 한다. 대조는 다양한 방식으로 표현할 수 있다.

- 이미지의 명도를 대비하는 것은 관객의 주의를 끌어 모은다.

- 대조적인 색은 생기를 넘치게 하거나 그 크리처의 특성을 드러나게 한다.

- 디테일의 대조는 시각적 위안을 준다. 디자이너가 선택한 특정 요소에 관객이 집중할 수 있게 하되, 전체적인 디자인에 필수적이지 않은 요소에서는 쉬는 구간을 만든다.

- 다양한 모양은 시각적인 매력을 위해 서로 대조할 수 있지만, 복잡한 개성을 만드는 데에도 사용될 수 있다.

예컨대, 캐릭터 눈 주위의 정밀한 디테일과 머리의 단순한 구성을 대조했다고 치자. 관객은 이를 통해 명확하고 쉽게 감정을 공유하고 읽을 수 있다. 등에 단단하고 면도날처럼 날카로운 판을 가진 크리처는 부드럽고 살찐 아랫배 부분과 대조하면 흥미롭게 그릴 수 있다.

명도, 색상, 디테일, 모양 등 다양한 요소를 함께 사용해 시각적 대조를 더 분명히 할 수 있다. 관심을 끌고 싶은 부분이 있다면 더 세련된 디테일이나 다채로운 색상을 그렇지 않은 요소와 나란

히 놓는 '대조'를 활용해 보자. 더 많은 다양성을 더할 수 있다. 공격적이고 날카로운 각도는 다양한 명도로 표현한 부드러운 곡선과 대조된다. 이런 부분들은 관객의 눈길을 사로잡기에 충분하다.

이러한 조합을 번갈아 가며 변형하면 셀 수 없이 많은 결과가 나온다. 조합을 활용하는 것은 시각적으로 더 매력적인 작품을 만들 뿐만 아니라, 콘셉트의 실체를 공고히 할 수 있다. 대조는 여러분이 작품을 다루고 관객을 디자인의 세계로 초대하는 핵심 요소다. 말이나 문자로 영향력을 행사할 수 없을 때 아주 중요한 역할을 한다.

명도과 색상

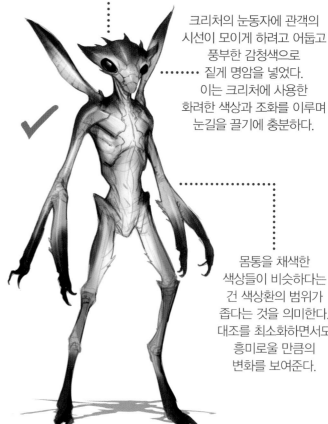

밝은색부터 어두운색까지 가장 넓은 명도의 범위가 캐릭터의 얼굴 안에 표현되어, 관객의 시선을 얼굴로 이끈다.

명도의 차이는 크리처의 발과 꼬리 근처에서 가장 적어진다. 이는 곧 관객의 주의가 필요하지 않은 부분임을 의미한다.

얼굴과 같이 관객의 초점이 필요한 고 대비 영역과 경쟁하거나 충돌하지 않도록 발톱은 제한된 명도의 범위 내에서 유지된다.

보완적인 배색은 시각적으로 매력적인 대조를 이룬다. 이를 크리처에 추가하면 디자인이 조화를 이루고 통일된다.

크리처의 눈동자에 관객의 시선이 모이게 하려고 어둡고 풍부한 감청색으로 짙게 명암을 넣었다. 이는 크리처에 사용한 화려한 색상과 조화를 이루며 눈길을 끌기에 충분하다.

몸통을 채색한 색상들이 비슷하다는 건 색상환의 범위가 좁다는 것을 의미한다. 대조를 최소화하면서도 흥미로울 만큼의 변화를 보여준다.

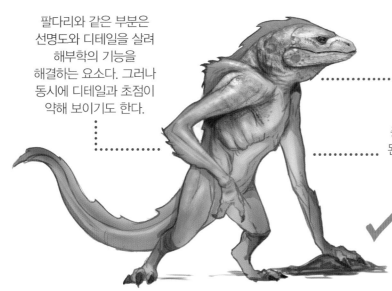

팔다리와 같은 부분은
선명도와 디테일을 살려
해부학의 기능을
해결하는 요소다. 그러나
동시에 디테일과 초점이
약해 보이기도 한다.

디테일과 선명도

관객의 시선을 머리로 끌어모을 수 있도록
크리처 머리 주위로 디테일을 강화했다.

중요도가 낮은 부분은 충분히 표현하지 않아도
된다. 미적인 선택일 뿐 확정적인 규칙이 아니기
때문이다. 디테일과의 충돌을 피하기 위해
시도해 볼 수 있는 방법이다.

이 크리처는 얼굴 모양이 둥글다.
둥근 머리뼈와 턱 주위 각진 판,
귀의 날카로운 각도는
서로 대조를 이룬다.

모양과 형태

날카로운 판은 부드럽고 둥근
디자인의 아랫배 부분과 대조된다.
이는 시각적으로도 매력적이며,
연약함이 가미되어 디자인을 더욱
흥미롭게 만들기도 한다.

발은 살찐 아랫배 일부지만, 발톱의
날카로움과는 대조된다.

짜임새가 엉성한 대조

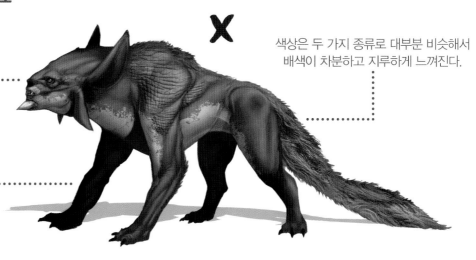

얼굴, 어깨, 꼬리의 디자인 전체에서
동일한 정도의 디테일이 보이고,
관객의 관심을 끌기 위해 경쟁하는
디테일 요소들 사이에는 자연스러운
흐름을 만들기 위한 연결 부분이 없다.

색상은 두 가지 종류로 대부분 비슷해서
배색이 차분하고 지루하게 느껴진다.

모양이나 비율에 뚜렷한 대조가 없다.
모든 것이 동일해서, 중요성 면에서
명확한 우선순위가 없어 보인다.

비율 및 원근법

크리처를 그리다 보면 가장 중요한 디자인 원칙 중 하나인 원근법을 간과할 때가 많다. 원근법이라는 단어를 들으면 사람들은 종종 교육적인 실습을 생각한다. 도시의 거리에서 창문과 문을 표현하기 위해 소실점을 찾는다든지, 자동차의 복잡한 바퀴를 스케치하기 위해 공간 속 타원형을 보여 준다든지. 그러나 학생이나 초보 아티스트는 크리처와 같은 유기적인 스케치로 넘어가는 순간 이 필수적인 디자인 과정을 등한시한다.

초보자는 조직, 근육, 뼈가 서로 감싸고 교차하는 유기적인 형태에 이따금 겁을 먹는다. 그러면서 이들을 3차원 공간에서 어떻게 시각화해야 할지 확신하지 못한다. 원근법으로 상자를 그리는 작업과 복잡한 크리처, 특히 존재하지 않는 것을 구상하는 작업은 완전히 다르다. 그러나 복잡한 형태를 단순한 모양으로 바꾼 뒤, 이러한 모양을 원근법으로 표현해 보자. 꾸준히 연습하다 보면 복잡한 형태에도 원근감을 입힐 수 있을 것이다.

원근법은 크리처의 비율을 보여 주기 위해 필수적이다. 낮은 곳에서 올려다 본 시점에서는 크리처가 거대하게 느껴진다. 반대로, 높은 시점에선 크리처가 더 작아 보일 수 있다. 비율을 설명할 때는 원근법도 중요하지만, 형태의 크기와 디테일, 상호 관계를 고려해 크기를 전달한다. 머리뼈 모양을 거의 채울 정도로 크리처의 눈을 키우면, 그 크리처는 더 작아 보이는 경향이 있다. 주름과 같은 3차 디테일을 극도로 작게 만들거나, 완전히 지워 버리면 크리처는 거대하게 느껴질 수 있다. 특히 비율을 판단할 지표로 환경이나 파트너 캐릭터가 없을 경우, 이러한 요소에 주의를 기울여서 크리처의 적절한 비율를 보여 주기를 바란다.

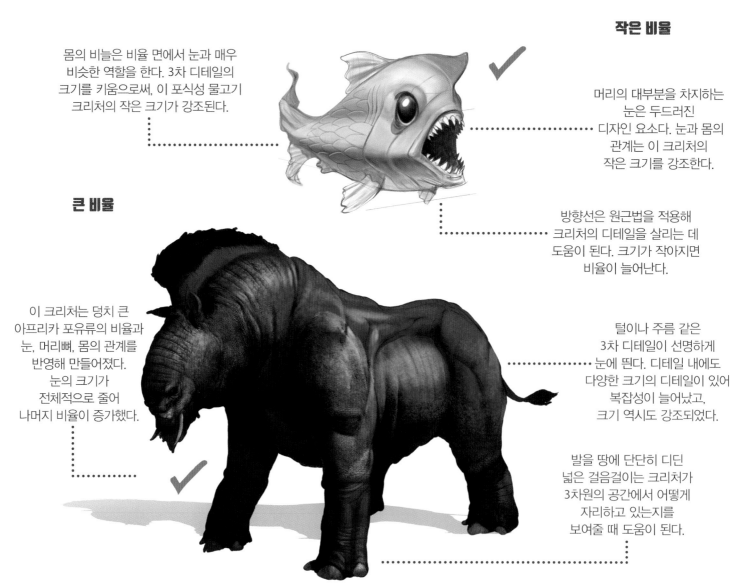

작은 비율

몸의 비늘은 비율 면에서 눈과 매우 비슷한 역할을 한다. 3차 디테일의 크기를 키움으로써, 이 포식성 물고기 크리처의 작은 크기가 강조된다.

머리의 대부분을 차지하는 눈은 두드러진 디자인 요소다. 눈과 몸의 관계는 이 크리처의 작은 크기를 강조한다.

방향선은 원근법을 적용해 크리처의 디테일을 살리는 데 도움이 된다. 크기가 작아지면 비율이 늘어난다.

큰 비율

이 크리처는 덩치 큰 아프리카 포유류의 비율과 눈, 머리뼈, 몸의 관계를 반영해 만들어졌다. 눈의 크기가 전체적으로 줄어 나머지 비율이 증가했다.

털이나 주름 같은 3차 디테일이 선명하게 눈에 띈다. 디테일 내에도 다양한 크기의 디테일이 있어 복잡성이 늘어났고, 크기 역시도 강조되었다.

발을 땅에 단단히 디딘 넓은 걸음걸이는 크리처가 3차원의 공간에서 어떻게 자리하고 있는지를 보여줄 때 도움이 된다.

극적인 관점

크리처의 가장 윗부분인 머리 근처에서 대기 관점이
추가되어, 관객이 낮은 위치에서 바라보는 너무 거대한
크리처의 모습에 대기가 미치는 영향을 보여 준다.

사용한 3점 투시는 크리처의 방향을
강조하고 크리처가 빌딩만큼 크다는
생각을 굳히게 한다.

선명한 그림자는
카이주(Kaiju) 만한
괴물의 엄청난
크기를 느끼게 하고
이 크리처에 영향을
미치는 유일한
광원은 태양이라는
인상을 준다.

시각적 관심

디테일의 비율을 다양화하는 것도
시각적 흥미를 더하는 요소다. 이
를 통해 관객에게 더 매력적이고
흥미로운 디자인을 선보일 수 있
을 것이다. 시각적 관심을 주는 부
분과 그렇지 않은 부분의 균형을
맞춰야 한다는 것을 기억하자. 그
러지 않으면 너무 정신 없고, 산만
해 보이는 결과를 낳는다.

부적합한 비율 및 원근법

털의 가닥과 척추를 따라 있는 판에 주목하자.
크기도 크고, 비율의 변화도 없다.
이러한 요소로 인해
크리처가 의도한 크기보다 작게 느껴진다.

앞장에서도 언급했듯
눈은 비율의 훌륭한 지표다.
그러나 이 크리처의 눈은
머리뼈에 붙어 있는 거대한
형태여서 비율이 이상해 보인다.
어떤 특정한 프로젝트에서는
유용할 수 있지만, 그런 것이
아니라면 우스꽝스러워 보인다.

뒷다리는 시각적으로
기준 평면을 지났으므로
전면에 놓인 다리보다
더 길어 보인다. 이는 일반적인
원근법의 실수이며, 이 디자인이
3차원 세계에서 존재한다는
환상을 깨버린다.

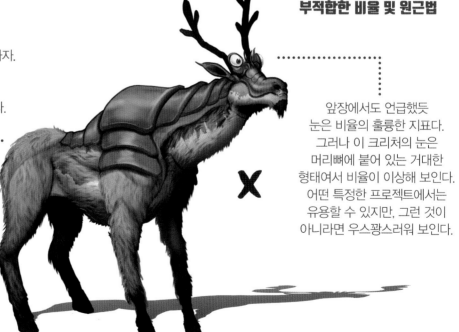

115

모양 표현

모양 표현은 양식화 작업을 위한 도구다. 또한, 애니메이션이나 사진 속에서만 보았던 실감 나는 괴물과 크리처를 디자인하는 출발점이 될 수 있다. 인간인 우리는 이러한 기본적인 모양을 읽는 법을 배웠다. 모양은 무의식적으로 캐릭터나 크리처의 본성을 우리에게 알려준다. 날카로운 각도와 강한 액션 라인으로 크리처를 만들면 위협적이고 공격적이며, 치명적인 디자인으로 거듭

날 수 있다. 만약 각도를 아래로 옮겨 상체가 무거운 역삼각형을 만든다면, 그것으로 용기와 힘을 나타낼 수 있다. 모서리가 곡선이면 자신감과 친절함을 드러낼 수 있고, 우리는 그 캐릭터에게 의지하고 공감하며 그를 신뢰할 수 있을 것이다. 사각형이나 뭉툭한 체격은 안정성, 힘, 안도감을 높인다.

하지만 짐 운반용 외계 동물이나 육식성 곤충을 그릴 때의 모양 표현은 무엇을 의미할까? 모양은 개성을 돋보이게 할 뿐만 아니라, 신뢰, 친절, 두려움과 같은 관객의 감정을 불러일으킬 수도 있다. 크리처의 행동은 이야기 안에서의 기능과 역할을 보여 주는 요소다. 그러나 특별히 디자인된 일련의 모양들 때문에 관객은 한 장면 내에서 크리처의 목적을 정확하게 이해한다.

날카롭고 각진 모양

크리처의 해부학적 구조 대부분은 끝이 뾰족하게 끝나는 공격적이고 들쭉날쭉한 가장자리와 선으로 구성되어 있어, 디자인이 위협적으로 느껴진다.

둥글고 밀집된 근육보다 군살이 없는 해부학적 구조와 늘씬한 근육질을 직선으로 표현한 근육 조직은 죽은 고기를 먹는 크리처의 무시무시한 습성을 보여 주는 데 도움이 된다.

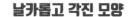

몸통의 해부학적 구조를 부드럽고 둥근 모양으로 묘사하는 대신, 끝을 뾰족하게 끝내 전체적으로 모양을 통일한다.

이 크리처는 힘과 안정성이 떠오르게 하는 사각형을 겹친 조합이다. '짐 운반용 동물'이라는 의도된 느낌을 준다.

견고한 사각형 모양

사각형을 모티프로 디자인한 선택은 흥미로운 도전이 되었다. 엄니는 전통적인 뿔 모양과는 다르게 들쭉날쭉하고 평평한 모양으로 그렸다.

모든 형태를 보여 주기 위해 하나의 모양을 고수할 필요는 없다. 눈 주위 둥근 모양이 함께 섞여 크리처가 유순하고 신뢰할 수 있는 느낌이 들도록 한다.

116

이 크리처는 친절하고 유순한 성격을 즉시 느낄 수 있도록 다양한 원형을 겹쳐서 만들었다.

입과 치아와 같은 요소도 타원형으로 표현하도록 신경을 썼다.

부드럽고 둥근 모양

이 작은 크리처의 꼬리를 장식하는 디자인 요소 역시, 전체적으로 사용한 원형을 본따 표현했다.

부적합한 모양

얼굴에서, 이마와 코 부위는 크리처의 흉포함을 보여 주고자 날카로운 삼각형 모양을 바탕으로 그렸지만, 주변의 갈기는 이러한 의도를 살리지 못했다.

이따금 다른 모양을 조합하는 일은 흥미롭다. 그러나 이 경우에는 모양 조합을 잘못 판단해 날렵하고 위험한 크리처를 만들려던 의도가 사라졌다.

뭉툭한 구조의 다리는 건장하고 튼튼하다. 그러나 빠르고 유연하지는 못하다. 게다가 팔은 다리와 같은 뭉툭한 형태가 아닌, 길고 동그란 모양이다. 이는 디자인의 논리에 혼란만 더할 뿐이다.

역동성

크리처 디자인의 핵심은 의사소통이다. 형태를 망치거나 실루엣에 혼동을 일으키지 않고도 디자인, 개성, 움직임을 표현할 수 있는 좋은 방법이 있다. 바로 역동성을 활용하는 것이다. 디자인의 자세나 위치, 포즈를 조정해 크리처가 가진 에너지를 상당히 많이 전달할 수 있다. 이 과정은 프로젝트의 특정 장면에 캐릭터를 넣는 과정인 키 프레임(key-frame)과는 전혀 다른 개념이다. 혼동하지 말자.

크리처의 극단적인 자세를 강요하기보다는, 분명하고 간결하게 표현하는 것이 더 중요하다. 머리를 약간 돌리고, 팔다리를 내리거나 올리고, 엉덩이를 움직여 대비적 균형에 걸맞은 자세로 서 있다면 디자인에 생기를 더할 수 있다. 머리카락 한 가닥 또는 뚝뚝 떨어지는 침처럼 사소한 디테일을 통해 힘과 방향을 감지할 수도 있다.

팔다리나 꼬리, 뾰족한 부분 또는 깃털과 같은 특징을 배치할 때는 시각적 접촉과의 평행 배치를 피하는 것이 중요하다. 모양이 모두 같은 방향으로 나아가거나, 시각적으로 혼란스러운 방식으로 서로 붙어 있는 것은 안 된다는 의미다. 대신에 모양은 자연스럽게 움직인다는 인상을 주기 위해 겹치고 교차되어야 한다. 디자인의 요소가 방향, 모양, 비율에서 다양하지 않으면 뻣뻣하고 부자연스럽게 느껴질 수 있다.

크리처가 지능적이어야 한다면, 손의 위치를 통해 생명과 에너지가 디자인에 주입될 수 있다. 꼬리와 뾰족한 부분과 같은 요소들 또한 크리처의 감정을 드러내고 활기를 북돋우는 데에 사용될 수 있다. 여러분이 작품에 에너지를 더하기 위한 노력을 많이 하면 할수록, 관객은 그 크리처와 더 많이 공감하고 크리처를 살아 숨쉬는 실체로 구현할 수 있다.

역동적 동작

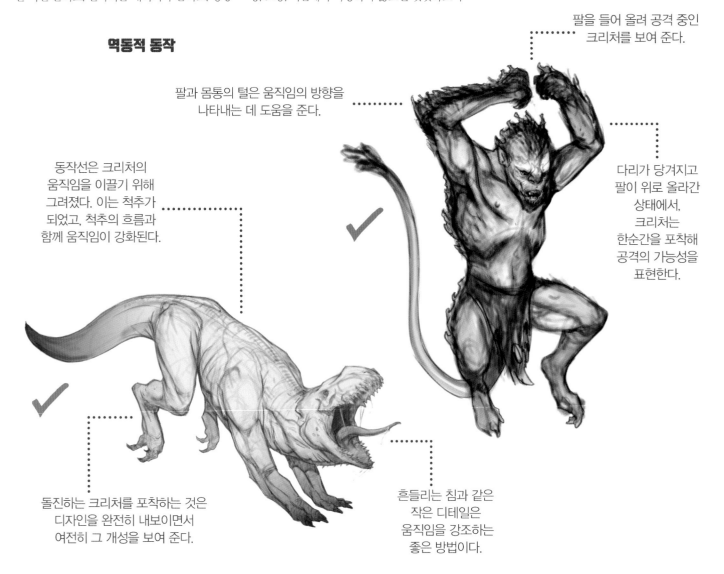

팔을 들어 올려 공격 중인 크리처를 보여 준다.

팔과 몸통의 털은 움직임의 방향을 나타내는 데 도움을 준다.

동작선은 크리처의 움직임을 이끌기 위해 그려졌다. 이는 척추가 되었고, 척추의 흐름과 함께 움직임이 강화된다.

다리가 당겨지고 팔이 위로 올라간 상태에서, 크리처는 한순간을 포착해 공격의 가능성을 표현한다.

돌진하는 크리처를 포착하는 것은 디자인을 완전히 내보이면서 여전히 그 개성을 보여 준다.

흔들리는 침과 같은 작은 디테일은 움직임을 강조하는 좋은 방법이다.

미묘한 흐름

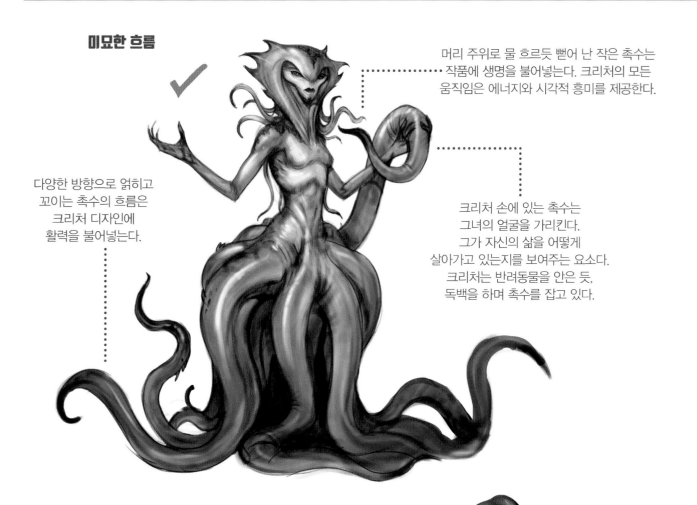

머리 주위로 물 흐르듯 뻗어 난 작은 촉수는 작품에 생명을 불어넣는다. 크리처의 모든 움직임은 에너지와 시각적 흥미를 제공한다.

다양한 방향으로 얽히고 꼬이는 촉수의 흐름은 크리처 디자인에 활력을 불어넣는다.

크리처 손에 있는 촉수는 그녀의 얼굴을 가리킨다. 그가 자신의 삶을 어떻게 살아가고 있는지를 보여주는 요소다. 크리처는 반려동물을 안은 듯, 독백을 하며 촉수를 잡고 있다.

경직 및 부자연

팔을 몸의 측면에 밀착해 디자인이 딱딱하게 느껴진다.

머리를 몸통의 나머지 부분과 같은 방향으로 배치하면 디자인이 딱딱하게 느껴진다. 머리를 약간 기울여 개성을 더해야 한다.

평행한 다리와 발은 어딘가 부자연스럽다. 이로 인해 살아있는 존재라기보다는 조각상처럼 보이게 한다.

아티스트 팁

이 챕터에 표시된 원칙을 활용하면 클라이언트의 디자인에 대한 요구사항을 점검하는 체크리스트를 작성할 수 있다. 클라이언트의 요구를 헤아리지 않는 것은 몰이해와 의사소통의 단절을 나타내며, 여러분이 프로젝트 요구사항에 대해 시각적인 해답을 제공할 수 없다는 것을 의미한다.

엔터테인먼트 업계의 크리처 디자인

Creature design in the industry

"함께 일하는 사람과 작업하는 콘텐츠에 따라,
디자인에 대한 특정한 기대가 있을 것이고
이를 충족시켜야 클라이언트의 지침을 이행할 수 있다."

엔드류 베이커 Andrew Baker

실행 및 예산에 맞춘 디자인

이 챕터에서는 엔터테인먼트 업계에서 사용할 디자인을 제작할 때 고려해야 할 몇 가지 요소를 살필 예정이다. 크리처 디자인 작업이 흥미로운 것은 사실이며, 때때로 한계가 없다고 느껴질 수 있다. 하지만 클라이언트의 요구나, 어떤 프로젝트를 위해 작업할 때는 디자인에서 고려해야 할 많은 도전 과제가 있다.

엔터테인먼트 업계에서 작업할 때는 크리처의 실행뿐만 아니라 예산을 고려하는 것이 무엇보다 중요하다. 왜냐하면 실행과 예산이 최종 결과에 큰 영향을 미치기 때문이다. 대부분의 크리처 디자인은 두 가지 범주로 분류된다. 첫 번째는 물리적 · 실제적 디자인, 두 번째는 디지털 디자인이다.

실제 소재로 크리처를 만드는 물리적 · 실제적 디자인의 한계는 바로 '구현 능력'이다. 여기서 말하는 구현 능력에는 연기자의 몸에 맞는 분장, 인형극 전문 기술, 애니매트로닉스(특수 효과 기술의 일종으로 생물 모방 로봇을 사용해 촬영하는 기술)가 포함된다. 그런데 이는 곧 크리처가 물리적 장치나 인간의 실루엣을 기반으로 만들어져야 한다는 것을 의미한다. 그러므로 크리에이터는 연기자가 할 수 있는 것과 그렇지 않은 것을 모두 고려해야 한다. 이 가능 여부는 크리처가 어떻게 움직이고 서로 교감하는지에 영향을 미치기 때문이다.

분장, 인형극, 애니매트로닉스 조합의 활용 여부를 떠나, 이런 물질적 디자인을 구축하고 유지할 때는 프로젝트 비용 범위 안에서 실행되어야 한다. 물리적 효과의 한계를 넘어선다면 인간 배우를 활용해 놀라운 성과를 얻을 수 있다. 오늘날까지 가장 상징적인 크리처 중 하나는 바로 사람이 직접 분장해 특수 효과 없이 구현한 H.R 기거의 '에일리언'이 있다.

디지털 효과는 움직임이나 디자인의 제한이 적다. 하지만 분명 고려할 부분도 분명 있다. 실감 나는 디자인을 위해 시각적 무게나 물리적 존재감을 만들어야 한다는 점이다. 디지털 효과는 실제 효과처럼 진짜로 존재하는 것이 아니다. 그러므로 실제 생물이나 인간의 움직임이 가진 특성을 연구하는 것은 여러분의 크리처에 시각적 무게와 존재감을 더해주고, 그들이 더 실감 나게 움직이며 행동할 수 있게 할 것이다. 디지털 디자인은 물리적 구축이 필요하지 않지만, 소프트웨어나 하드웨어를 포함해 충분한 자원을 사용할 아티스트 팀은 여전히 필요하다. 모션 캡처 기술은 슈트를 착용한 배우를 컴퓨터 생성 디자인의 토대로 삼아 물리적 세계와 디지털 세계를 결합하는 방식이다.

이 모든 기술이 여러분에게 과제를 제시할 것이다. 그러나 가장 중요한 건 실감 나는 크리처를 만드는 방법이다. 여러분의 디자인은 현실 세계를 바탕으로 해야 한다. 모든 장르나 스타일은 같은 환경에 존재하므로, 모든 참가자가 같은 규칙을 따라야 한다. 그리고 이 규칙은 정당한 이유로 깨져야 한다. 여러분의 디자인이 실제 배우와 함께 등장한다면 어떨까. 크리처의 질감, 무게, 움직임이 스크린을 가득 채울 만큼 신빙성 있는 캐릭터를 만드는 게 중요하다.

섬세한 인간의 특징을 가진 드래곤 디자인

캐릭터 크리처

엔터테인먼트 업계에서 디자인하다 보면 종종 크리처에 지능과 개성을 녹여달라는 요구를 받기도 한다. 크리처의 특성에 관한 요구는 최종 콘셉트를 위한 기준이라고 할 수 있다. 이러한 특성이나 설정을 현실에 빗대어 해석하면, 그 해석이 반영된 크리처는 진짜라는 느낌이 든다. 여러분이 매력적이라고 생각하는 배우나 인물을 찾아, 그들의 연기 스타일 및 외모를 크리처 디자인 안에 포섭하는 연습을 해 보자.

업계에서의 한 가지 예시로는 《호빗》에 등장하는 드래곤, 스마우그를 들 수 있다. 누가 그 역할에 캐스팅되었는지는 알 수 없으나, 여러분은 이 크리처의 주요 특징을 규정할 수 있을 것이다. 원작인 소설을 보면 스마우그의 지적 능력과 말하는 능력을 알 수 있으며, 이 정보를 토대로 디자인을 결정할 수 있다. 예를 들어 부리 모양의 입 대신 약간 부드러운 입술은 그가 특정 소리를 낼 수 있다는 것을 보여주며, 관객이 그의 언어 능력과 지능을 확신하는 데 도움이 될 것이다. 독수리처럼 똑바로 쳐다보는 눈의 능력 또한 스마우그가 일반적인 휴머노이드 신호에 지나치게 의존하지 않는 캐릭터 같은 느낌을 줘서 위협적인 존재라는 생각을 떨치게 된다.

대중 문화는 스마우그와 같은 동물에서부터 요다와 같은 휴머노이드 디자인에 이르기까지 독특한 캐릭터이자 크리처인 디자인으로 가득하다.

캐릭터인 크리처를 탐구한 사례다.
부족의 디자인은 이 캐릭터와 세상에 존재하는
다른 이들 간의 문화를 암시한다.

《BGF》 작업을 위한 준비를
하면서 거인을 디자인하는
나의 개인적인 시도

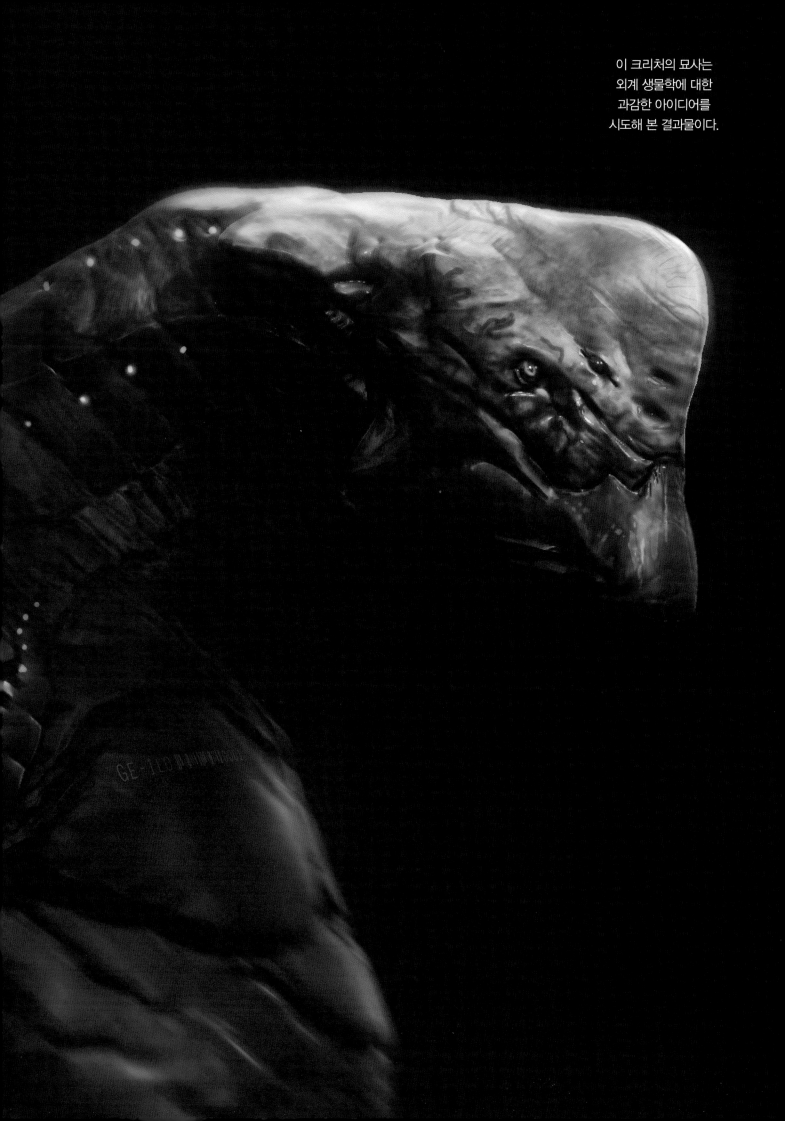

이 크리처의 묘사는
외계 생물학에 대한
과감한 아이디어를
시도해 본 결과물이다.

장르별 디자인

비록 장르는 다르겠지만, 어떤 세계 안에서 살아가는 크리처를 만드는 방식은 비교적 비슷할 수 있다. 크리처는 그들의 생태계를 지배하는 '규칙'을 따라야 한다. 외계행성을 구축할 때, 현실에서 특정 콘셉트를 기반으로 하며 미적 가치를 추구하면 그 행성의 체계와 거주자들이 현실적으로 느껴질 것이다.

판타지 같은 장르가 너무 터무니없다고 생각할 수도 있겠지만, 환상의 크리처는 여전히 현실에 기반을 둔다. 초자연적 장르 및 공포물은 중력이 없거나, 마법 사용 같은 우리 세계의 규칙을 넘어서는 요소들에 대한 더 많은 탐구와 시도를 가능하게 한다. 디자인과 현실의 규칙을 다양하게 시도하면 캐릭터를 풍요롭게 디자인할 수 있고, 우리 세계 저 너머 무언가의 존재로 바꿀 수도 있다. 이러한 경우에도 디자인의 기반을 친근한 모양이나 질감에 두면 크리처를 다른 맥락에 놓고 기존의 틀을 뒤집는다 해도 크리처는 신빙성을 획득할 수 있다. 다양한 장르에 걸쳐 소재, 특징, 질감을 실험할 수도 있다.

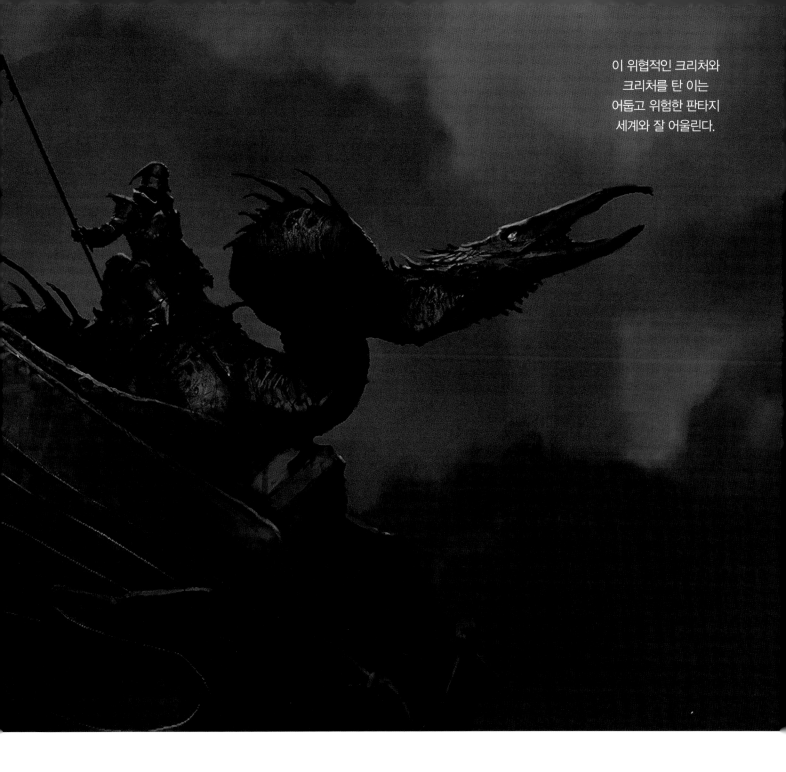

이 위협적인 크리처와
크리처를 탄 이는
어둡고 위험한 판타지
세계와 잘 어울린다.

누구도 예상하지 못한 곳에 무언가를 배치하면
독특하거나 놀라운 디자인을 만들 수 있다. 예를
들어, 털이 많은 크리처나 비늘로 뒤덮이고 뿔이
난 캐릭터를 공상과학 시나리오에 배치할 수 있
는데, 이는 판타지나 공포 장르와 연관된 그들의
전형적인 이미지를 뒤엎는 시도다. 공포 크리처
를 만들 때도 마찬가지로 적용할 수 있다. 공포

크리처에게 미소와 같은 친근한 특성을 부여하
는 것은 오히려 역효과를 낼 수도 있지만, 효과적
으로 사용하면 크리처를 훨씬 더 무서워 보이게
만들 수 있다.

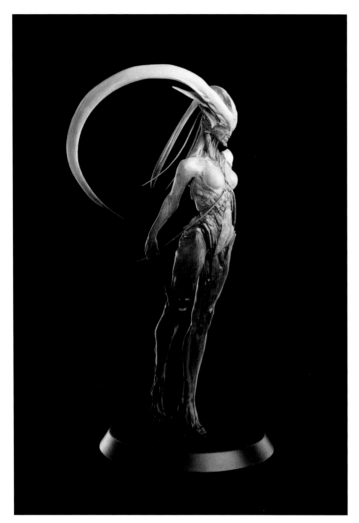
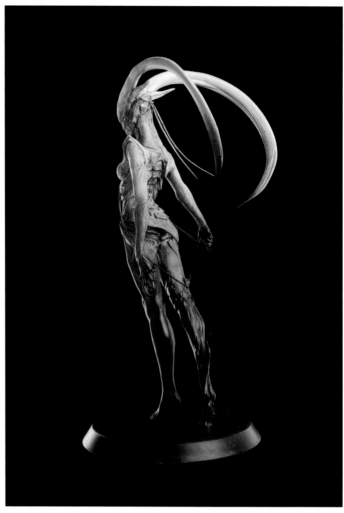

클라이언트별 디자인

특정 클라이언트별 디자인에는 과정이나 결과에 대한 다양한 접근 방식이 존재한다. 함께 일하는 사람이 누구이며, 작업하는 콘텐츠가 무엇인지에 따라 달라지는 것이다. 디자인에 대한 특정한 기대가 있을 것이고, 클라이언트별 지침을 통해 이를 충족해야 한다. 접근 방식은 업계마다, 그리고 기업마다 다르다.

일반적으로 영화 산업은 아이디어를 제시할 때 최종 디자인에 거는 기대가 더 큰 경향이 있다. 이 분야에서는 이러한 기대에 부응하기 위해 콘셉트 단계에서도 3D 소프트웨어를 사용하는 것이 일반적이다. 물론, 이것을 디자인에 접근하는 최고의 방법이라고 말할 수는 없다. 하지만 디자인 과정에서의 생산성을 높일 수 있고, 최종 제품을 만들기까지 더 많은 디자인이 개발되고 검토될 수 있게 한다.

비디오 게임 업계의 디자인에는 다른 접근 방법을 시도해 볼 수 있다. 디자인 과정이 훨씬 더 길고, 초기 아이디어를 최종 디자인으로 천천히 만들어 나갈 충분한 시간이 있다. 완성작을 만드느라 서두르는 대신, 디자인에 대해 오래 생각하고 구체적으로 발전시켜 나가는 과정에 초점을 둔다. 예를 들어 3D 모형 제작자는 캐릭터나 크리처의 뒷모습이 어떻게 보일지 알아야 한다. 그래서 디자인을 다양한 관점에서 철저히 탐구하고 개발한 후, 그다음 단계로 넘어간다.

클라이언트 프레젠테이션을 위해 자세나 상황에 따른 다양한 시도를 해 보는 것도 좋다. 이를 통해 크리처가 카메라 뒤에서 무엇을 하는지 보여 주면 여러분의 디자인에는 서사와 신빙성이 더해질 것이다. 크리처는 어떻게 살아가고 있으며, 또 무엇을 하고, 어떤 모습인지 그려 보면 다른 세계에서 살아가는 크리처가 더 자연스럽게 느껴질지도 모른다. 여러분이 전문적인 디자인 과정에서 이러한 기술을 개발한다면, 개인적인 프로젝트에서 사용할 수 있는 '실감나는' 자신만의 크리처를 만들 수 있다.

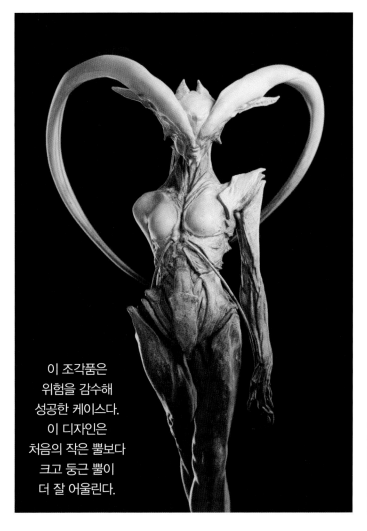

이 조각품은
위험을 감수해
성공한 케이스다.
이 디자인은
처음의 작은 뿔보다
크고 둥근 뿔이
더 잘 어울린다.

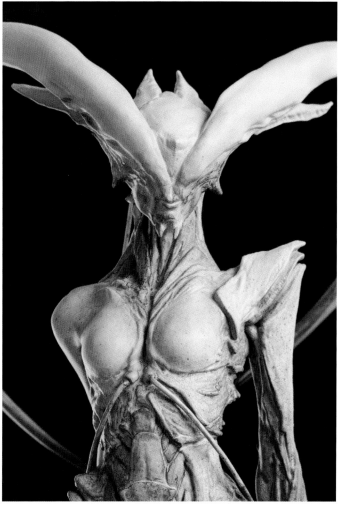

지침 활용법

디자인 지침에 접근하는 가장 좋은 방법은 무엇이며, 이를 통해 어떻게 디자인을 발전시킬 수 있을까? 우선, 디자인 지침을 받으면 긴장을 풀고 약간의 위험을 감수하는 것이 중요하다. 좋은 디자인은 여러분이 평소에 하지 않은 일을 함으로써 나오기 때문이다.

자신에게 디자인 지침을 주는 연습을 해 보자. 처음에는 한계처럼 느껴지다가, 이후에는 해방감을 맛보게 될 것이다. 위에서 보여준 개인 프로젝트 《악녀》를 작업할 때, 나는 꽤 안전한 뿔 디자인을 선택하고서 몇 달 동안 만족하지 못했다. 그러다가 답답한 마음에 3D 모델링 소프트웨어인 Z브러시의 '스네이크 훅' 브러시를 잡고서 뿔을 빼내어

상징적인 고리 모양을 만들었다. 때때로 위험을 감수하는 것은 비논리적으로 보일 수 있지만, 독특한 무언가를 창조하는 데 도움을 줄 수는 있다. 물론, 그것이 절망감에서 비롯된 것은 아니기를 바란다. 아이디어를 조금 더 모색하면 여러분은 최종 디자인에서 무엇이 의미가 있는지 파악하는 데 도움이 된다. 지침에 명시되어 있지 않더라도 크기, 색상, 모양을 가지고 다양하게 시도하다 보면 흥미로운 디자인을 만들어낼 수 있을 것이다.

움직이는 크리처를 디자인할 때는 해부학에 기반을 두는 것이 중요하다. 그러나 해부학적 오류의 위험을 감수하면서 여러 아이디어를 스케치하다 보면 크리처의 디자인적 특징을 얻을 수도

있다. 현실 세계의 생물을 연구하는 시간을 가지되, 연구와 디자인은 분리해서 생각하는 것이 좋다. 연구는 새로운 디자인적 시도를 하기 전, 출발점으로 활용할 수 있는 카탈로그가 되어줄 것이다. 레퍼런스를 수집하고 참조할 수 있도록 핀터레스트를 활용하는 것도 좋다.

물론, 위험을 감수하는 일은 흥미롭다. 하지만 가이드를 너무 많이 벗어나면 디자인을 망치고, 클라이언트의 불만을 살 수도 있다. 이 문제를 피하려면 항상 질문하고, 경청하고, 디자인의 원래 목적을 잊지 않아야 한다. 개인적인 경험으로 볼 때 항상 클라이언트는 여러분이 관심을 보이고, 그 지침을 완전히 이해하려고 애쓰는 노력에 감사를 표한다.

디자인 과정
Design processes

주요 사실

- 나무의 꼭대기에서 평생을 보내는 파충류다.

- 날거나 활공하고 나무 위에 몸을 숨길 수 있다.

- 유인 장치와 위장술을 활용해 먹이를 잡기 때문에 큰 포식자를 피할 수 있다.

- 교목성 파충류는 텃세권 안에서 살아간다. 새로운 나무를 자기 영역이라고 주장할 때는 같은 종의 알을 잡아먹고 둥지를 공격하는 것으로 알려져 있다.

상상하기

이 특별한 크리처를 디자인하기 위해 우리는 새의 속성을 가진 교목성 파충류를 만들 것이다. 키메라처럼 새와 도마뱀을 섞어 놓은 듯한 아이디어는 피해야 한다. 대신, 우리는 조류로 수렴 진화한 파충류 크리처를 디자인할 수 있다. 이는 진화과정에서 이 크리처가 비교 생태적 지위를 차지하고 적응함으로써, 어떻게 새와 비슷한 특징을 발달시켰는지 보여 주는 것을 의미한다.

조류의 가장 큰 특징은 비행 능력이다. 비행뿐만 아니라 새의 행동, 지능, 움직임을 통합해 몇몇 파충류 크리처에 조류의 특성을 더해볼 것이다.

날아다니기는 하나, 파충류이기에 나무 위의 생활에 적응하는 것은 당연하다. 그러나 평생을 나무 꼭대기 위에서 살아가기 위해서는 명심해야 할 몇 가지 도전들이 있기 마련이다. 만약 이 크리처가 기어오를 수 있어야 한다고 치자. 그렇다면 잡기에 적합한 꼬리나 강한 발톱 같은 특징은 나무 위 활동을 고려했을 때 가능한 적응의 특징인 것이다.

또 다른 적응의 특징은 위장술이다. 우리는 카멜레온이나 문어처럼 몸의 색을 바꾸는 능력을 가진 종들로부터 영감을 얻을 수 있다. 위장술에 능하면 울창한 나무 꼭대기 속 어디에 숨어있든 간에, 몸을 숨긴 채 미끼로 먹잇감을 유인하고 사냥할 수 있다. 이러한 색의 변화는 세력권 행동과 짝짓기 의식과 같은 매력적인 행동에도 적용된다. 모든 생물학적 적용 외에도, 이 크리처가 언제, 어디에서 사는지를 아는 것도 중요하다. 신화와 현실에서 영감을 받은 이 디자인은 두 발로 걷는 전설적인 드래곤인 와이번(드래곤의 머리와 날개, 파충류의 몸통, 두 개의 다리, 꼬여있는 꼬리를 가진 전설의 생물)을 연상하게 한다. 이 특별한 와이번은 판타지 배경의 소나무 숲속 나무 꼭대기에서 평생을 보낼지도 모른다.

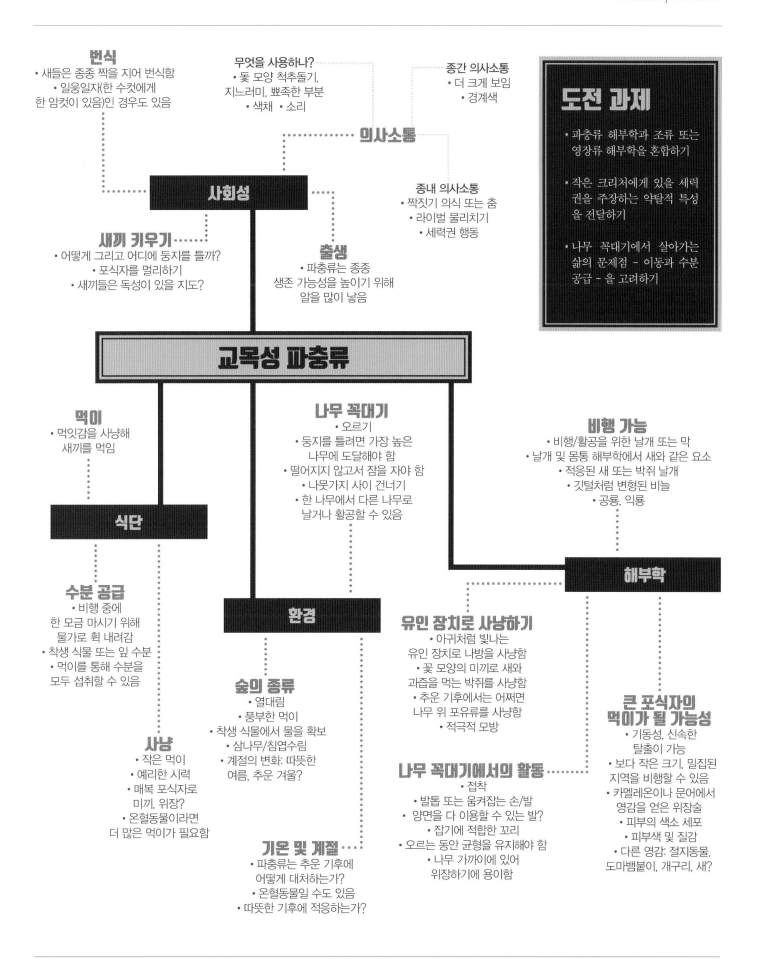

번식
• 새들은 종종 짝을 지어 번식함
• 일웅일자(한 수컷에게
한 암컷이 있음)인 경우도 있음

무엇을 사용하나?
• 돛 모양 척추돌기,
지느러미, 뾰족한 부분
• 색채 • 소리

종간 의사소통
• 더 크게 보임
• 경계색

의사소통

종내 의사소통
• 짝짓기 의식 또는 춤
• 라이벌 물리치기
• 세력권 행동

사회성

새끼 키우기
• 어떻게 그리고 어디에 둥지를 틀까?
• 포식자를 멀리하기
• 새끼들은 독성이 있을 지도?

출생
• 파충류는 종종
생존 가능성을 높이기 위해
알을 많이 낳음

도전 과제
• 파충류 해부학과 조류 또는
영장류 해부학을 혼합하기
• 작은 크리처에게 있을 세력
권을 주장하는 약탈적 특성
을 전달하기
• 나무 꼭대기에서 살아가는
삶의 문제점 – 이동과 수분
공급 – 을 고려하기

교목성 파충류

먹이
• 먹잇감을 사냥해
새끼를 먹임

나무 꼭대기
• 오르기
• 둥지를 틀려면 가장 높은
나무에 도달해야 함
• 떨어지지 않고서 잠을 자야 함
• 나뭇가지 사이 건너기
• 한 나무에서 다른 나무로
날거나 활공할 수 있음

비행 가능
• 비행/활공을 위한 날개 또는 막
• 날개 및 몸통 해부학에서 새와 같은 요소
• 적응된 새 또는 박쥐 날개
• 깃털처럼 변형된 비늘
• 공룡, 익룡

식단

해부학

수분 공급
• 비행 중에
한 모금 마시기 위해
물가로 휙 내려감
• 착생 식물 또는 잎 수분
• 먹이를 통해 수분을
모두 섭취할 수 있음

환경

유인 장치로 사냥하기
• 아귀처럼 빛나는
유인 장치로 나방을 사냥함
• 꽃 모양의 미끼로 새와
과즙을 먹는 박쥐를 사냥함
• 추운 기후에서는 어쩌면
나무 위 포유류를 사냥함
• 적극적 모방

숲의 종류
• 열대림
• 풍부한 먹이
• 착생 식물에서 물을 확보
• 삼나무/침엽수림
• 계절의 변화: 따뜻한
여름, 추운 겨울?

**큰 포식자의
먹이가 될 가능성**
• 기동성, 신속한
탈출이 가능
• 보다 작은 크기, 밀집된
지역을 비행할 수 있음
• 카멜레온이나 문어에서
영감을 얻은 위장술
• 피부의 색소 세포
• 피부색 및 질감
• 다른 영감: 절지동물,
도마뱀붙이, 개구리, 새?

사냥
• 작은 먹이
• 예리한 시력
• 매복 포식자로
미끼, 위장?
• 온혈동물이라면
더 많은 먹이가 필요함

나무 꼭대기에서의 활동
• 접착
• 발톱 또는 움켜잡는 손/발
• 양면을 다 이용할 수 있는 발?
• 잡기에 적합한 꼬리
• 오르는 동안 균형을 유지해야 함
• 나무 가까이에 있어
위장하기에 용이함

기온 및 계절
• 파충류는 추운 기후에
어떻게 대처하는가?
• 온혈동물일 수도 있음
• 따뜻한 기후에 적응하는가?

해부학 연구

파충류

이 크리처는 파충류를 변형한 것이므로, 파충류의 기본적인 해부학을 먼저 연구하는 것이 중요하다. 도마뱀은 나무를 오르기 좋은 독특한 발을 가지고 있는데, 크리처에 적용해도 잘 어울린다. 도마뱀은 뾰족한 부분, 돛 모양 척추돌기, 뿔, 볏과 같은 많은 심미적 특징을 가지고 있다. 그래서 흥미로운 와이번을 디자인하기에 좋다.

파충류는 다양한 모양과 크기로 진화한다. 그래서 진화의 측면에서 보면 가상의 와이번과 유사한 크리처로 진화했을 수도 있다. 도마뱀, 뱀, 새, 해양, 익룡, 날지 않는 공룡 등이 파충류과에 포함되며 이들 모두 서로 다른 모양과 특징을 가지고 있다.

조류

와이번이 가진 새의 특징을 더 신빙성 있게 만들기 위해서는 새가 행동하고 움직이는 방법을 살펴보는 것이 좋다. 날개를 접는 것과 같은 일반적인 새의 자세와 움직임은 '새처럼' 인식되는 일련의 독특한 특징들이다. 일부 도마뱀이 자신의 특징을 과시용으로 사용하듯, 깃털 장식은 짝짓기나 세력권을 차지하기 위한 행동에 사용될 수 있다.

새는 매우 영리하고 전체 동물계에서도 아주 특이한 사냥 전략을 보여 준다. 좋은 예로는 왜가리가 물고기를 잡기 위해 물 위의 낮은 가지에 매달리는 방법이다. 일부는 먹이를 유혹하기 위해 심지어 미끼를 사용하기도 한다.

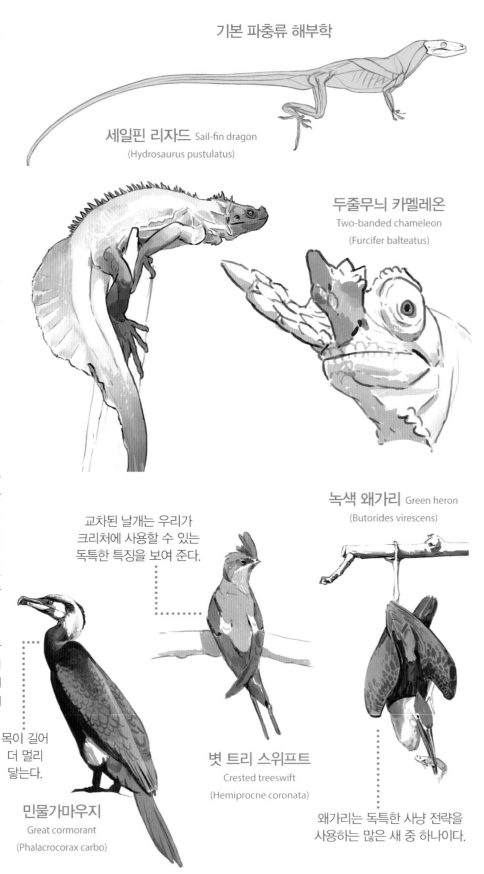

기본 파충류 해부학

세일핀 리자드 Sail-fin dragon
(Hydrosaurus pustulatus)

두줄무늬 카멜레온
Two-banded chameleon
(Furcifer balteatus)

녹색 왜가리 Green heron
(Butorides virescens)

교차된 날개는 우리가 크리처에 사용할 수 있는 독특한 특징을 보여 준다.

목이 길어 더 멀리 닿는다.

민물가마우지
Great cormorant
(Phalacrocorax carbo)

볏 트리 스위프트
Crested treeswift
(Hemiprocne coronata)

왜가리는 독특한 사냥 전략을 사용하는 많은 새 중 하나이다.

날개

여기에 제시한 날짐승인 새, 박쥐, 멸종된 파충류 익룡은 각각 다른 날개 유형의 특징을 가지고 있다.

기본적으로 새의 날개는 '손'과 같은 관절 구조로 이루어진 것을 볼 수 있다. 펼친 손가락에 깃털이 돋아 있는 것과 유사하다. 날개의 해부학적 구조에 대한 자세한 내용은 **86p**를 참고하자.

대조적으로 박쥐의 날개는 통칭 '손 날개'라고 부른다. 이름에서도 알 수 있듯, 손 날개의 특징은 모두 하나의 막으로 연결된 매우 긴 손가락들이 모인 뼈 구조라는 사실이다. 생김새도 손과 비슷하다. 박쥐의 날개는 일반적으로 새의 날개보다 더 유연하므로 기동성이 훨씬 뛰어나다.

익룡의 날개도 막에 의해 형성되었지만, 그 막은 몸통에서 뻗어나와 지나치게 긴 네 번째 손가락 끝까지 뻗어 있다.

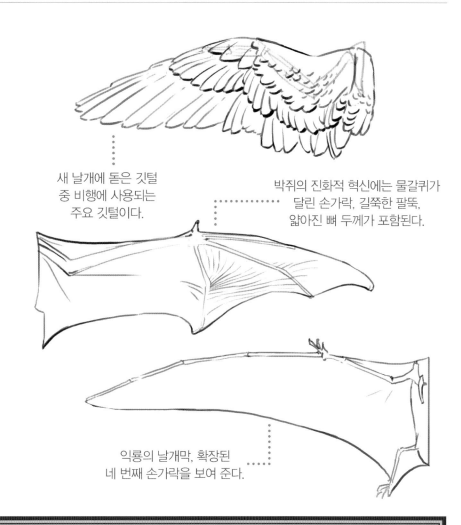

새 날개에 돋은 깃털 중 비행에 사용되는 주요 깃털이다.

박쥐의 진화적 혁신에는 물갈퀴가 달린 손가락, 길쭉한 팔뚝, 얇아진 뼈 두께가 포함된다.

익룡의 날개막, 확장된 네 번째 손가락을 보여 준다.

진화

이상한 날개라는 뜻의 이름을 가진 중국의 공룡 이치는 와이번의 몇몇 특징을 만드는 과정에서 영감을 줄 수 있는 흥미로운 예시다. 이 작은 생물은 박쥐와 유사한 가죽 손 날개, 그리고 드래곤처럼 신화적인 크리처를 연상하게 하는 날개를 가진 동물로 진화했다.

날개 모양이 비행에 적합하지는 않지만, 이 종은 신화 속 드래곤과 공룡의 중간 지점에 놓인다. 조류가 아니라 공룡인 '이치'는 다른 파충류보다 조류와 더 밀접한 연관성이 있으며, 아마도 새처럼 몸이 깃털로 덮여 있었을 것으로 추측된다. 이는 최종 크리처 디자인에 반영할 수 있는 파충류와 조류의 특징 모두를 결합한 또 하나의 독특한 디자인 특징이다.

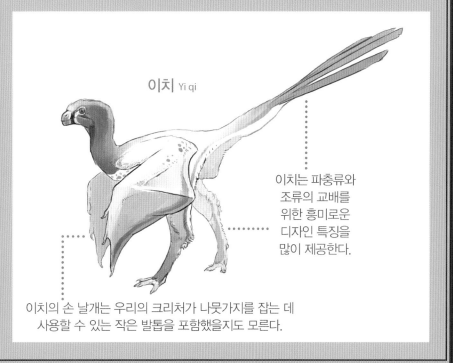

이치 Yi qi

이치는 파충류와 조류의 교배를 위한 흥미로운 디자인 특징을 많이 제공한다.

이치의 손 날개는 우리의 크리처가 나뭇가지를 잡는 데 사용할 수 있는 작은 발톱을 포함했을지도 모른다.

기능 연구

시력

크리처가 지능을 가졌을 것으로 추측하게 만드는 디자인 요소를 고려해 보자. 이때, 눈은 흥미로운 아이디어를 많이 제공하는 요소다. 이 특정한 디자인은 새와 같은 속성이 필요하다. 새의 진화적 특징이 시력이기 때문이다. 사냥하느냐, 사냥당하느냐에 따라 머리 위의 눈이 향하는 방향에 두 가지 뚜렷한 차이가 있다. 예를 들어, 말똥가리는 앞쪽을 향해 바라보는 눈을 가지고 있다. 이는 먹이를 찾을 때 뛰어난 거리 인지 능력을 가능하게 한다. 그러나 비둘기의 눈은 머리 양쪽에 위치한다. 이는 더 넓은 시야를 만들어 포식자를 일찍 발견할 수 있게 해준다.

눈의 방향과 상관없이 모든 새는 순막이라는 제 3의 눈꺼풀을 가지고 있다. 이는 비행할 때나, 물고기를 찾고 다이빙하는 중에 눈을 보호하는 투명한 눈꺼풀이다.

위장

디자인 지침에 따르면, 이 특정한 크리처는 나무 위에서 자신을 숨길 수 있는 능력을 필요로 한다. 피부색을 바꿀 수 있는 몇몇 동물들이 있지만, 이 능력으로 가장 명성이 높은 것은 카멜레온이다.

카멜레온은 위장뿐만 아니라 의사소통을 위해서도 피부색을 바꾼다. 어떤 종은 몸을 숨기기 위해 특정 포식자의 눈에 따라 색깔을 조정할 수 있지만, 가장 일반적으로 같은 종 내 다른 구성원에게 신체적 상태와 의사를 알리기 위해 색을 바꾼다.

위장술은 와이번의 생존을 위해서도 필수적이지만, 의사소통 능력을 보여 줄 때도 중요하다. 세력권을 행사하는 크리처는 공격성을 띠거나 짝짓기 행동을 할 수 있어야 한다. 예컨대 아놀도마뱀은 밝은색의 목 밑에 처진 살을 사용해 라이벌을 겁주거나 짝을 유혹한다. 카멜레온의 위장과 비슷한 위장 능력이 의사소통 능력과 결합해, 와이번은 파충류에 더 가깝게 느껴질 것이다. 이는 디자인 지침의 기준에도 부합한다.

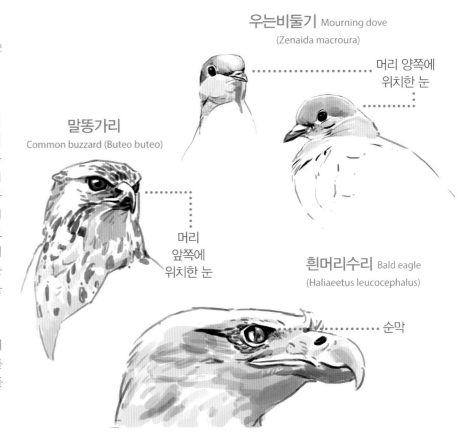

우는비둘기 Mourning dove
(Zenaida macroura)

머리 양쪽에 위치한 눈

말똥가리
Common buzzard (Buteo buteo)

머리 앞쪽에 위치한 눈

흰머리수리 Bald eagle
(Haliaeetus leucocephalus)

순막

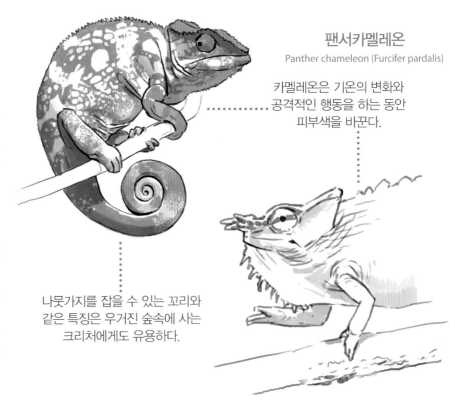

팬서카멜레온
Panther chameleon (Furcifer pardalis)

카멜레온은 기온의 변화와 공격적인 행동을 하는 동안 피부색을 바꾼다.

나뭇가지를 잡을 수 있는 꼬리와 같은 특징은 우거진 숲속에 사는 크리처에게도 유용하다.

사냥

매복 사냥꾼인 와이번의 번성을 생각한다면 위장술만으로는 부족하다. 먹이를 유인하는 기술이 필요한데, 이란의 거미꼬리뿔독사가 좋은 예시다. 이들의 꼬리 끝은 작은 동물을 닮은 것처럼 독특한 생김새를 가졌다. 거미꼬리뿔독사는 이 특별한 꼬리를 이용해 공격하기에 충분히 가까운 거리로 곤충 먹는 새를 유혹한다. 나무 위에서 먹이를 잡기 위해 꼬리를 흔드는 등, 이와 유사한 전략을 와이번에게도 적용할 수 있다. 이는 곤충 모양의 꼬리나 혀 또는 아귀와 같은 포식성 종에서 보이는 유인장치의 형태일 수도 있다.

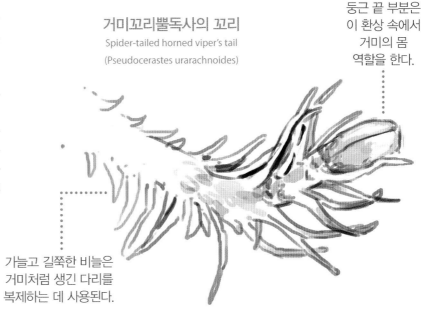

거미꼬리뿔독사의 꼬리
Spider-tailed horned viper's tail
(Pseudocerastes urarachnoides)

둥근 끝 부분은
이 환상 속에서
거미의 몸
역할을 한다.

가늘고 길쭉한 비늘은
거미처럼 생긴 다리를
복제하는 데 사용된다.

천연색

여러분의 크리처가 서식하는 환경과 기후를 고려해 보자. 비슷한 환경에 독특하게 적응한 동물을 검색하는 것은 유용할 수 있다. 호주 본토와 태즈메이니아가 원산지인 개구리입쏙독새는 완벽하고 독특한 위장술을 개발했다. 깃털의 무늬가 나무껍질과 닮아, 이 새는 제자리에서 움직이지 않으면 부러진 나뭇가지의 일부로 보인다.

와이번의 디자인에 이런 종류의 비밀스러운 위장이 포함될 수 있다. 서식하는 소나무 숲의 색깔과 질감을 흉내 내어 피부색을 바꾸고, 먹잇감과 포식자로부터 숨을 수 있다. 또한, 짝짓기의 공격성에 관한 흥미로운 행동을 할 수도 있다. 숲에서 살기 때문에 이 크리처는 갈색과 회색의 다양한 색조를 띤다. 또한, 개구리입쏙독새처럼 나무껍질을 닮은 무늬를 가지고 있다.

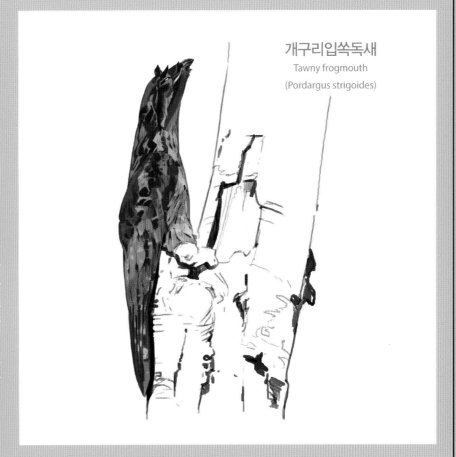

개구리입쏙독새
Tawny frogmouth
(Pordargus strigoides)

섬네일

우리의 목표는 날개가 달린 파충류이자 새처럼 행동하고 움직이는 크리처, '와이번'을 디자인하는 것이다. 이 크리처는 나무 꼭대기에서 일생을 보낼 것이다. 그러므로 디자인할 때 숲속에서 길을 찾고 이동하는 방식에 대해 고려하지 않을 수 없다.

새와 같은 포즈와 모양, 가마우지나 왜가리처럼 우아한 목, 심지어 새의 날개에서 주요한 깃털처럼 작용하는 길쭉한 비늘을 시험 삼아 모색함으로써 잠재적인 해결책을 찾을 수 있다. 날개는 그 크리처가 자신의 환경 속에서 길을 찾아가는 주요한 방법이기 때문에 특히 중요하다. 발톱이나 날개의 접착 패드는 추가될 수 있어 와이번이 나무를 오를 때 유용하다. 눈은 비행에 맞춰 적응할 필요가 있고, 와이번은 사냥에 도움이 되는 거리 인지 능력을 향상시켰어야 했다는 것 또한 꼭 기억해야 한다.

이 크리처는 나무 꼭대기에서 활동적으로 살아가는 생활 방식을 가졌다. 그래서 대부분의 파충류와는 달리 온혈동물이어야 한다. 이들은 생명을 유지하기 위해 많이 먹어야 하므로 효율적인 사냥꾼이 되어야 한다. 가장 눈에 띄는 적응 능력인 위장술은 다른 특징들과 함께 관객에게까지 전달될 수 있을 것이다. 이는 머리, 볏, 뿔, 물건을 잡을 수 있도록 동그랗게 말린 꼬리 등 흥미로운 모양을 그릴 수 있는 방안을 마련한다.

우리의 연구에 따르면 적용해 볼 몇 가지의 사냥 기술이 있다. 한 가지 선택 사항은 거미 모양의 꼬리 끝부분, 혀, 야생성 곤충을 유인하기 위한 부속 기관이다. 또 다른 선택 사항은 새와 같은 행동 방식인데, 곤충이나 견과류를 미끼로 사용해 새, 담비, 다람쥐를 공격할 수 있는 거리 내로 유인하는 것이다.

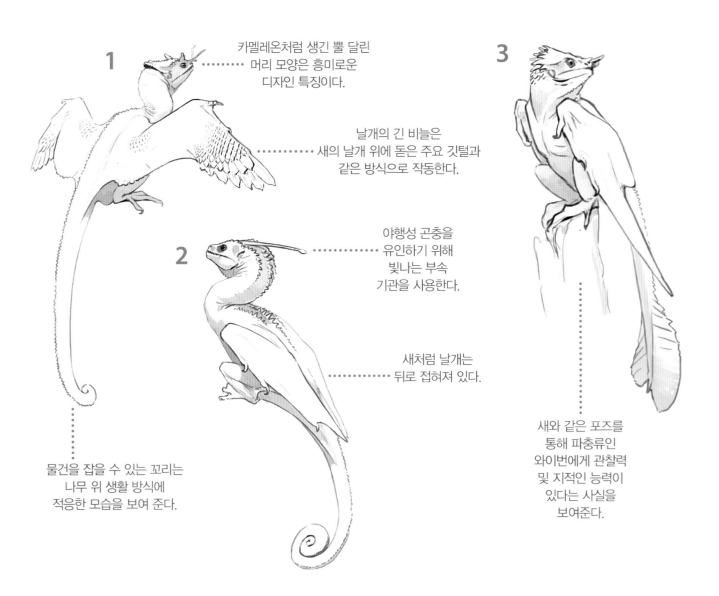

1 카멜레온처럼 생긴 뿔 달린 머리 모양은 흥미로운 디자인 특징이다.

날개의 긴 비늘은 새의 날개 위에 돋은 주요 깃털과 같은 방식으로 작동한다.

물건을 잡을 수 있는 꼬리는 나무 위 생활 방식에 적응한 모습을 보여 준다.

2 야행성 곤충을 유인하기 위해 빛나는 부속 기관을 사용한다.

새처럼 날개는 뒤로 접혀져 있다.

3 새와 같은 포즈를 통해 파충류인 와이번에게 관찰력 및 지적인 능력이 있다는 사실을 보여준다.

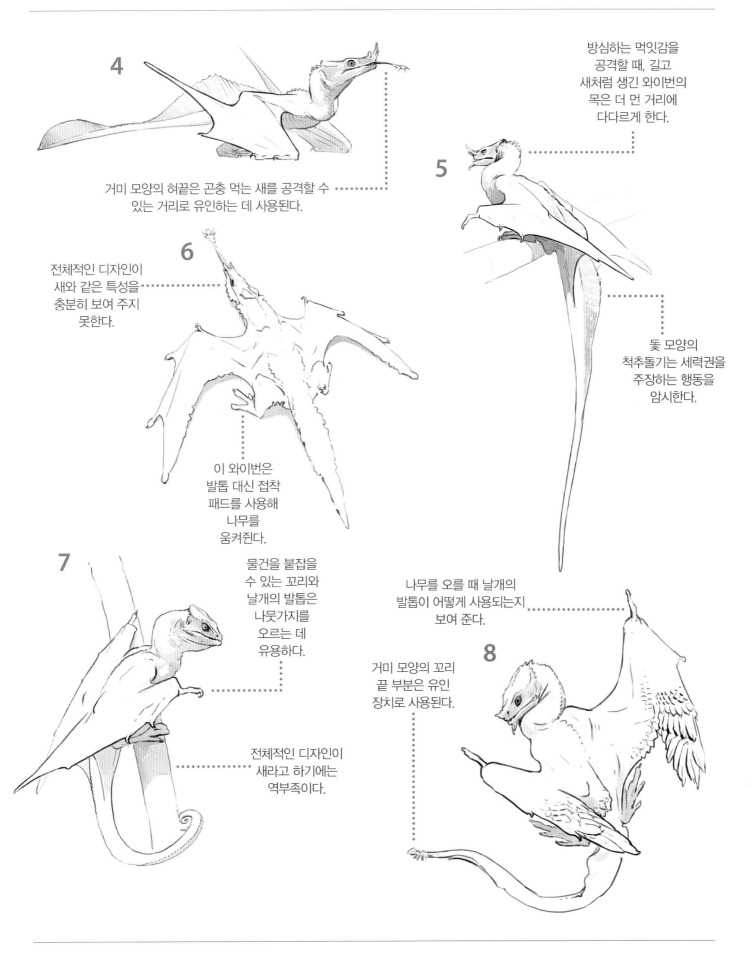

4

거미 모양의 혀끝은 곤충 먹는 새를 공격할 수
있는 거리로 유인하는 데 사용된다.

방심하는 먹잇감을
공격할 때, 길고
새처럼 생긴 와이번의
목은 더 먼 거리에
다다르게 한다.

5

돛 모양의
척추돌기는 세력권을
주장하는 행동을
암시한다.

6

전체적인 디자인이
새와 같은 특성을
충분히 보여 주지
못한다.

이 와이번은
발톱 대신 접착
패드를 사용해
나무를
움켜쥔다.

물건을 붙잡을
수 있는 꼬리와
날개의 발톱은
나뭇가지를
오르는 데
유용하다.

7

나무를 오를 때 날개의
발톱이 어떻게 사용되는지
보여 준다.

거미 모양의 꼬리
끝 부분은 유인
장치로 사용된다.

8

전체적인 디자인이
새라고 하기에는
역부족이다.

전개

그리고 싶은 와이번의 특징과 가장 비슷한 1번 섬네일을 중심으로 디자인해 나가고자 한다. 이 디자인은 키메라가 되지 않을뿐더러, 조류와 파충류의 해부학적 결합이 매끄러워 짜임새 있게 보인다. 이는 와이번이 나무 위의 생태계에서 겪을 적응을 확실히 보여 준다.

카멜레온 모양을 본떠 파충류의 성질과 위장 능력을 표현하기도 했다. 한편, 와이번이 나뭇가지에 앉는 방식과 긴 목, 가늘고 길쭉한 비늘은 조류의 특성을 보여 준다. 이 또한 자신의 환경에 직면하는 도전에 대한 기능적 적응이다. 와이번의 이빨과 발톱을 날카롭게 디자인해 사냥의 필요성을 표현했으며, 이는 육식성 식단을 암시하기도 한다.

뿔, 목 밑에 처진 살과 같은 구조와 피부색을 바꾸는 능력은 와이번이 어떻게 의사소통하는 방법을 발전시켰는지를 보여준다. 이러한 특징을 통해 와이번은 자신의 종 내 구성원과 의사소통하고 세력권을 표시하는 것이 가능하다. 색이 변화하는 능력은 디자인의 색상 단계에서 더욱 두드러지는 요소가 될 것이다.

하늘을 나는 크리처로서, 나무 위를 이동할 때 생기는 문제의 대부분이 해결된다. 와이번은 포식자를 피하기 위해 나무에서 나무로 날아갈 수 있거나, 연못이나 강으로 급강하하여 비행 중에 한 모금 물을 마실 수도 있다. 물건을 잡을 수 있는 꼬리뿐만 아니라, 발톱이 있는 날개와 발은 나무를 오르는 데에 적응이 되었고, 나뭇가지를 잡기 위해서 사용된다.

정면도

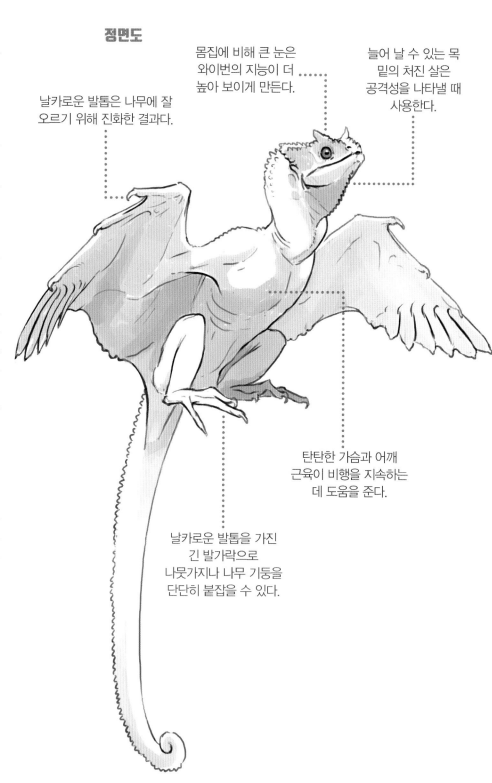

몸집에 비해 큰 눈은 와이번의 지능이 더 높아 보이게 만든다.

늘어 날 수 있는 목 밑의 처진 살은 공격성을 나타낼 때 사용한다.

날카로운 발톱은 나무에 잘 오르기 위해 진화한 결과다.

탄탄한 가슴과 어깨 근육이 비행을 지속하는 데 도움을 준다.

날카로운 발톱을 가진 긴 발가락으로 나뭇가지나 나무 기둥을 단단히 붙잡을 수 있다.

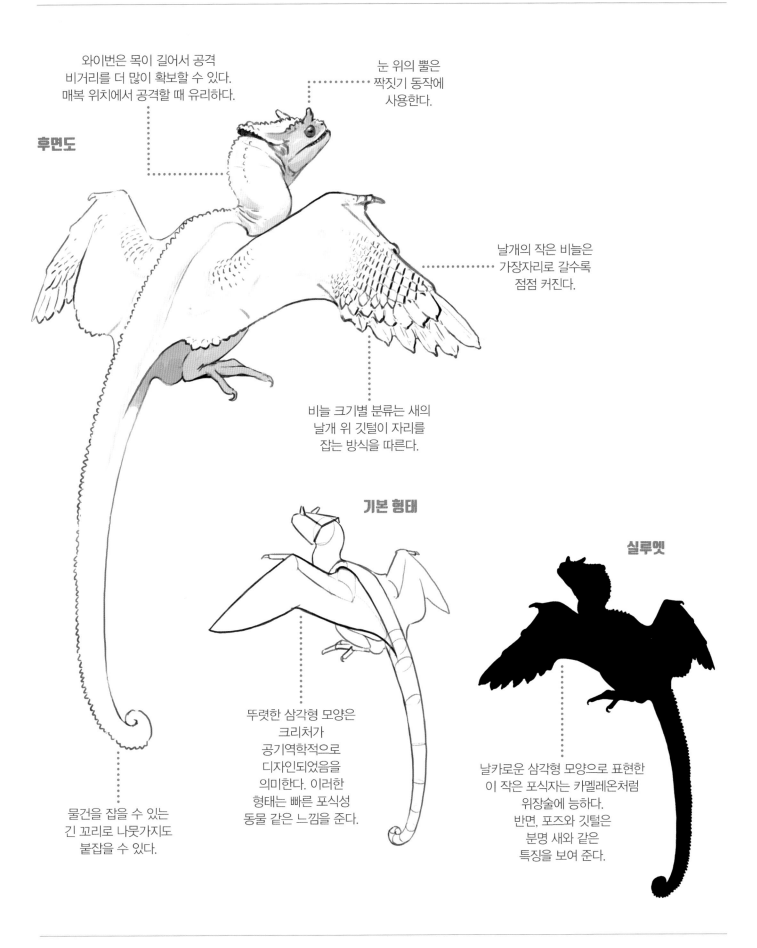

후면도

와이번은 목이 길어서 공격 비거리를 더 많이 확보할 수 있다. 매복 위치에서 공격할 때 유리하다.

눈 위의 뿔은 짝짓기 동작에 사용한다.

날개의 작은 비늘은 가장자리로 갈수록 점점 커진다.

비늘 크기별 분류는 새의 날개 위 깃털이 자리를 잡는 방식을 따른다.

물건을 잡을 수 있는 긴 꼬리로 나뭇가지도 붙잡을 수 있다.

기본 형태

뚜렷한 삼각형 모양은 크리처가 공기역학적으로 디자인되었음을 의미한다. 이러한 형태는 빠른 포식성 동물 같은 느낌을 준다.

실루엣

날카로운 삼각형 모양으로 표현한 이 작은 포식자는 카멜레온처럼 위장술에 능하다. 반면, 포즈와 깃털은 분명 새와 같은 특징을 보여 준다.

포즈

나무 위 생태계에서 살아가는 와이번의 이동 능력을 포즈 드로잉의 기준으로 삼았다. 숲속의 우거진 나무 아래서 길을 찾아갈 때, 와이번은 꼬리를 사용해 균형을 유지한다. 포즈 A는 위장하고 싶을 때 어떻게 꼬리를 사용해 나뭇가지를 꽉 붙잡는지 보여 준다. 나무로 꼬리를 감쌀 수 있는 와이번은 긴 시간 동안 움직이지 않을 수 있다.

포즈 B는 어떻게 와이번이 날개 위 발톱으로 나무를 붙잡고 오를 수 있는지 보여 준다. 포즈 B를 사용할 수 있을 때는 크리처가 먹잇감을 나뭇가지로 유인하기 위해 자신의 위장 능력과 미끼를 사용하는 기발한 사냥 전략을 적용하는 경우다. 이와 같은 강화된 기능이 확보되면 와이번은 나무 꼭대기에 있을 때 안정감을 가질 것이다.

포즈 C는 하늘을 나는 크리처를 보여 준다. 목은 곧게 펴고 꼬리는 길게 뻗으며 다리는 안으로 집어넣어 디자인의 공기 역학적 적응력을 강조했다. 크리처가 날개의 크기와 모양에 맞춰 자연스럽게 적응한 것처럼 보이는 가운데, 공기역학적 적응력 또한 크리처의 비행 능력을 강화한다.

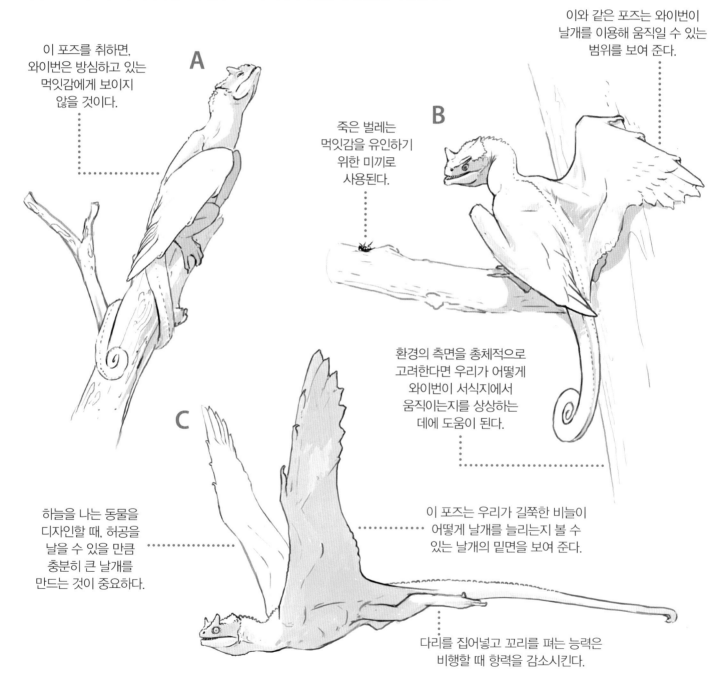

이 포즈를 취하면, 와이번은 방심하고 있는 먹잇감에게 보이지 않을 것이다.

죽은 벌레는 먹잇감을 유인하기 위한 미끼로 사용된다.

이와 같은 포즈는 와이번이 날개를 이용해 움직일 수 있는 범위를 보여 준다.

환경의 측면을 총체적으로 고려한다면 우리가 어떻게 와이번이 서식지에서 움직이는지를 상상하는 데에 도움이 된다.

하늘을 나는 동물을 디자인할 때, 허공을 날을 수 있을 만큼 충분히 큰 날개를 만드는 것이 중요하다.

이 포즈는 우리가 길쭉한 비늘이 어떻게 날개를 늘리는지 볼 수 있는 날개의 밑면을 보여 준다.

다리를 집어넣고 꼬리를 펴는 능력은 비행할 때 항력을 감소시킨다.

색상 및 무늬

와이번이 피부색을 바꿀 수 있는 능력은 다양한 쓰임이 있으며, 디자인을 마무리할 때 반드시 고려되어야 한다. 피부색 변화는 최종 색상으로 표현되어야 할 중요한 행동 패턴인 위장과 위협을 하는 경우에 사용될 수 있다.

컬러 스케치의 목표는 이 크리처와 그의 환경에 가장 논리적인 배색을 찾는 것이다. 아래 이미지에서, 와이번은 날개를 부분적으로 펼치고, 목 밑에 처진 살을 늘려 더 크고 위협적으로 보이게 한다. 피부색을 바꿈으로써, 이러한 행동은 힘을 얻고 더 극적으로 느껴지게 할 수 있다.

효과적으로 환경에 섞이기 위해. 크리처는 자신이 앉아 있는 나무를 모방해야 한다. 갈색과 회색의 조합은 섬세한 무늬 연출을 통해 환경과 어우러지고 나무껍질의 질감을 모방할 수 있게 된다.

밝은 색에 짙은 색의 배합은 카멜레온이 위협을 느낄 때 보내는 경고 신호를 연상시킨다. 디자인에 이 색상을 포함하는 것은 크리처가 경쟁자를 물리치고 세력권 분쟁을 해결하기 위해 위협을 표현하는 방법을 보여 준다. 머리 위 어두운 무늬와 대조적으로 경고를 표시하는 밝은 색상은 이를 가능하게 한다.

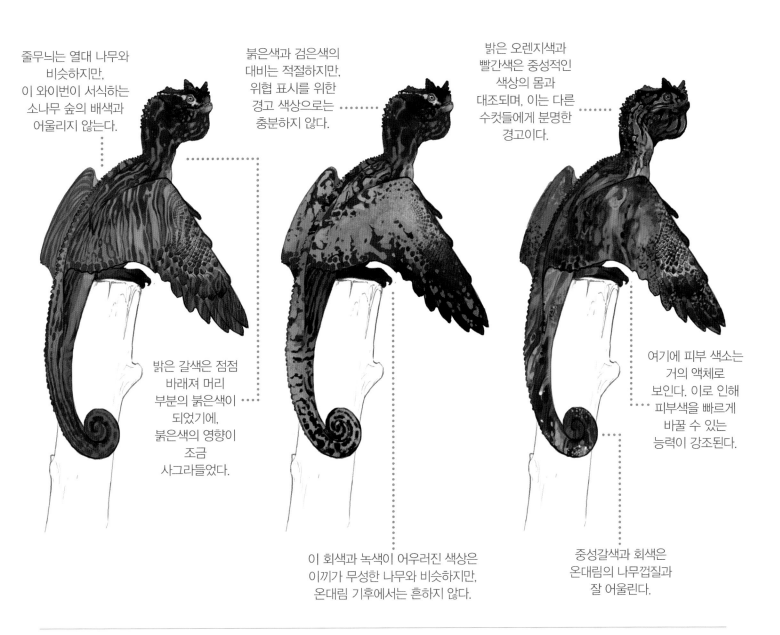

줄무늬는 열대 나무와 비슷하지만, 이 와이번이 서식하는 소나무 숲의 배색과 어울리지 않는다.

밝은 갈색은 점점 바래져 머리 부분의 붉은색이 되었기에, 붉은색의 영향이 조금 사그라들었다.

붉은색과 검은색의 대비는 적절하지만, 위협 표시를 위한 경고 색상으로는 충분하지 않다.

이 회색과 녹색이 어우러진 색상은 이끼가 무성한 나무와 비슷하지만, 온대림 기후에서는 흔하지 않다.

밝은 오렌지색과 빨간색은 중성적인 색상의 몸과 대조되며, 이는 다른 수컷들에게 분명한 경고이다.

여기에 피부 색소는 거의 액체로 보인다. 이로 인해 피부색을 빠르게 바꿀 수 있는 능력이 강조된다.

중성갈색과 회색은 온대림의 나무껍질과 잘 어울린다.

143

최종 디자인

평범한 숲속 와이번의 최종 디자인은 나무 안에 집을 짓고 살아가는 작고 특이한 용이다. 모양과 크기는 여전히 파충류지만, 앉아 있는 자세와 긴 비늘은 조류를 더 닮았다. 민첩하다는 점, 그리고 새를 닮은 모양과 눈에 띄는 노란색 큰 눈 때문에 와이번은 지능이 있는 것처럼 보인다. 연구 과정에서 뱀 같이 생긴 유인 부속기관처럼 독특한 사냥 기술을 다양하게 탐색했지만, 최종 디자인에는 반영하지 않았다. 오히려 먹이를 유인하기 위해 미끼를 모으는 조류의 접근법을 사용할 것이다.

숲속 와이번의 위장 능력을 강조하기 위해 피부는 흐르는 질감으로 디자인했다. 비늘로 뒤덮인 피부 아랫부분은 액체처럼 유동성 있게 모양이 변하는데, 이는 몸의 날카로운 삼각형 구조와 대조를 이룬다.

최종 디자인에는 연구를 통해 알게 된 흥미로운 실제 동물의 특징이 반영되었다. 예컨대, 카멜레온의 몸은 와이번의 나무 위 생활 방식을 보여주는 '잡는꼬리'의 모티프가 되었다. 살아있는 생물과 공룡 이치의 결합에서 영감을 받은 날개 해부학은 비행을 돕는 길쭉한 비늘을 특징으로 한다. 날개 위 발톱은 기어오를 때 적합하며, 우거진 숲속을 이동할 때 추가적인 기동성을 제공하는 동시에 드래곤에 대한 신화적 암시를 떠올리게 한다. 이러한 특징이 결합해 결과적으로 독창적이고 기억에 남는 드래곤 디자인이 되었고, 최초의 설정이 제시한 기준을 충족할 수 있었다.

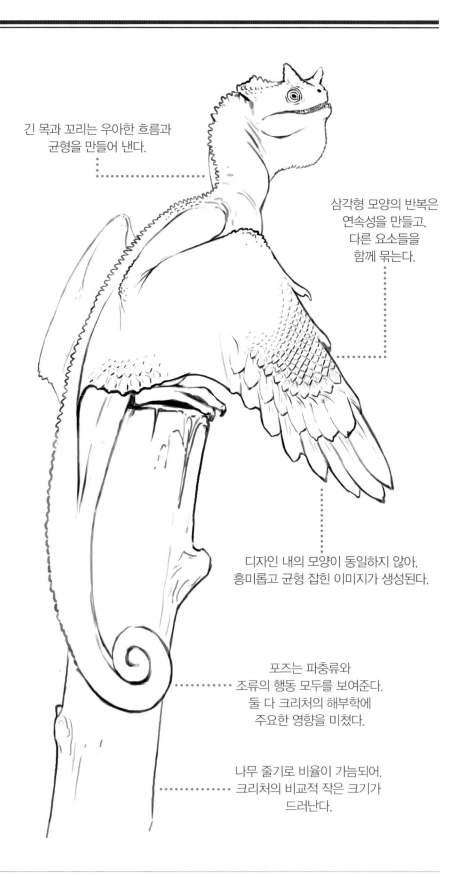

긴 목과 꼬리는 우아한 흐름과 균형을 만들어 낸다.

삼각형 모양의 반복은 연속성을 만들고, 다른 요소들을 함께 묶는다.

디자인 내의 모양이 동일하지 않아, 흥미롭고 균형 잡힌 이미지가 생성된다.

포즈는 파충류와 조류의 행동 모두를 보여준다. 둘 다 크리처의 해부학에 주요한 영향을 미쳤다.

나무 줄기로 비율이 가늠되어, 크리처의 비교적 작은 크기가 드러난다.

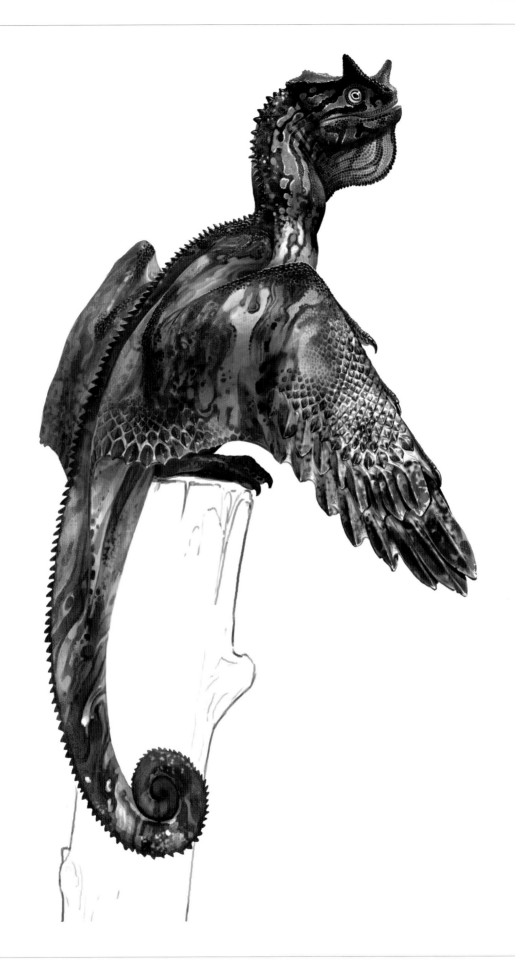

수명 주기 탐색

갓 부화한 새끼

숲속 와이번의 갓 부화한 새끼는 완전히 무력하다. 이들은 먹이 공급과 보호를 위해 부모에게 의존하기 때문에, 비교적 오랫동안 부모 곁을 떠나지 않는 '유소성 기질의 동물'로 알려져 있다.

갓 부화한 새끼는 날 수도, 사냥할 수도, 눈을 뜰 수도 없다. 작은 날개를 가졌으나 식욕은 왕성하다. 와이번은 온혈동물이기 때문에 활동적인 생활을 유지하기 위해 더 많은 먹이가 필요하다.

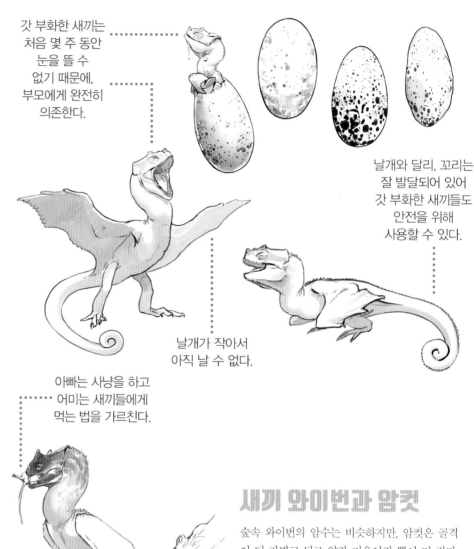

갓 부화한 새끼는 처음 몇 주 동안 눈을 뜰 수 없기 때문에, 부모에게 완전히 의존한다.

날개와 달리, 꼬리는 잘 발달되어 있어 갓 부화한 새끼들도 안전을 위해 사용할 수 있다.

날개가 작아서 아직 날 수 없다.

아빠는 사냥을 하고 어미는 새끼들에게 먹는 법을 가르친다.

어린 새끼들은 잡는꼬리를 이용해 둥지를 움켜쥔다.

부모들이 만든 둥지만으로는 갓 부화한 새끼를 안전하게 지키는 데에 한계가 있다. 어미가 포식자들을 감시한다.

새끼 와이번과 암컷

숲속 와이번의 암수는 비슷하지만, 암컷은 골격이 더 가볍고 뒤로 약간 기울어진 뿔이 더 작다. 일반적으로 숲속 와이번은 암수가 같이 새끼를 기르며, 이들이 독립할 때까지 함께 지낸다.

짝짓기 의식의 하나로, 두 와이번은 소나무의 제일 윗부분에 솔잎, 이끼, 깃털, 막대기를 사용해 함께 둥지를 만든다. 암컷은 3~5개의 알을 낳고, 부화할 때까지 알을 품는다. 알이 부화하면 수컷은 먹이를 사냥하고 암컷은 둥지에 머무르며 새끼에게 먹는 법을 가르치는데, 이때 다른 숲속 와이번이나 포식자로부터 새끼를 보호하는 것도 암컷의 몫이다.

노년

나이 든 와이번은 쉽게 구분할 수 있다. 뿔이 클수록 나이가 많다는 의미이다. 어떤 비늘은 계속 자라서 피부가 나이를 먹을수록 특별한 질감이 난다. 비늘은 선명한 색을 잃기 시작하고, 어떤 경우에는 색소가 남아있지 않게 된다. 나이 든 와이번은 수많은 세력 싸움으로 온통 상처투성이다. 이는 위장 능력에 영향을 끼치기에, 이들은 때때로 사냥 전략을 바꾸기도 한다. 나이 많은 와이번은 더 크고 부피도 크기 때문에, 토끼나 어린 칠면조와 같이 큰 먹이를 제압할 수 있다. 와이번은 산딸기류를 미끼로 삼아 먹이가 접근할 때까지 나뭇가지에서 숲속 바닥을 관찰한 다음, 아래로 급강하해서 먹이를 나무 꼭대기로 옮겨간 후 먹는다.

큰 뿔

웅크린 자세

주름

거친 비늘

상처 입은 피부

아티스트 팁

생물학이나 생태학, 진화의 기본 원리를 알아야 그럴듯한 크리처를 디자인할 수 있다. 모든 동물의 해부학에는 이유가 있다. 예컨대, 박쥐의 청각과 큰 귀는 어두컴컴한 동굴에서 날아다니며 사냥하는 특정한 문제에 대한 해결책이다. 그렇다면 자신에게 물어보자. 왜 내 크리처는 이런 식으로 진화했으며, 먹이는 무엇이고, 어떻게 먹이를 구할 것이며, 어디에 사는지, 어떤 환경적 문제에 직면하고 있으며, 이 문제를 해결하기 위해서 어떻게 적응했는지. 이런 질문을 바탕으로 연구하고, 실제 동물이 비슷한 문제를 어떻게 해결했는지 살펴보면 크리처 디자인은 현실에 기반을 두게 되어 그만큼 더 실감날 것이다.

유제류 초식동물
케이트 파일시프터 KATE PFEILSCHIEFTER

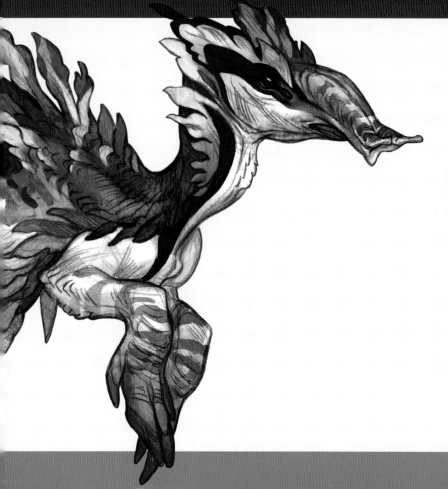

주요 사실

- 유연한 코와 땅을 파기 위한 발톱 같은 발굽을 가진 초식동물은 먹이를 찾으러 나선다.

- 일반적으로 풍부한 식물과 과일이 넘쳐나는 숲이나 초원 지역에 서식한다.

- 독이 있는 식물에 대한 내성이 강한 초식동물은 포식자의 입맛에 맞지 않을 수 있다.

- 대체로 혼자 지내며, 각각의 개체들은 서로의 영역을 존중하는 편이다.

- 시력은 나쁘나, 후각이 발달해 날씨나 시간에 구애받지 않고 먹이를 찾을 수 있다.

- 먹이를 먹는 동안에는 식물을 닮은 특징을 이용해 위장한다.

상상하기

"유제류'하면 위풍당당한 말이나 껑충 뛰어오르는 가젤 떼의 이미지가 떠오른다. 그러나 발굽 달린 포유류를 지칭하는 '유제류'는 다양한 위치에서 다채로운 모양과 크기로 기능하는 종이다. 기술적인 용법만 두고 보면 유제류라는 단어는 단순히 '발굽으로 걸음'을 뜻한다. 발굽은 견인에 유용하며, 보통 뛸 필요는 있어도 먹이를 잡을 필요는 없는 동물에게서 발견된다. 따라서 발굽은 주로 포식자를 많이 둔 초식동물에서 볼 수 있다. 어떤 목적에 따라 적응했다가, 나중에 다른 목적에 맞춰 변형된 동물을 찾는 것은 진화의 역사에서 흔한 일이다. 그리고 이러한 현상을 '굴절 적

응'이라고 부른다. 이 크리처는 이동성을 목적으로 진화한 발굽이 땅을 파는 용도로 변경되었다.

이 크리처는 먹이를 찾을 때 앞발굽을 사용한다. 그래서 대부분의 유제류 동물이 그렇듯, 위협에 처했을 때는 발굽을 움직여 도망가는 대신 위장이나 독성에 의존해 방어한다. 어쩌면 앞발굽이 너무 크고 무거워 뛰지 못할지도 모른다. 이런 특성은 이 크리처가 다른 동물의 먹이가 되는 중간 크기의 초식동물일 것이라 추측할 수 있는 부분이다. 다만, 작은 크리처는 먹이를 먹을 때 더 성공적으로 자신을 숨길 수 있다.

디자인의 비율을 결정하기 위해 작은 유제류에 중점을 두고 연구했다. 그다음, 오소리나 두더지처럼 땅을 파는 고전적인 동물을 통해 발굽 모양을 탐구했다. 후각은 이 크리처가 세상을 파악하는 방식이다. 그러므로 맥, 별코두더지, 큰코영양, 돼지 등 많은 동물의 안면 해부학을 탐구하면 기준점을 잡을 수 있다. 초식동물의 구조는 몸 전체에 걸쳐 흥미로운 피부 구조를 통합하는 재미있는 테마가 될 것이다. 비율은 제외하고, 주둥이와 식물을 모방한 위장이 디자인의 주요 시각적 요소다.

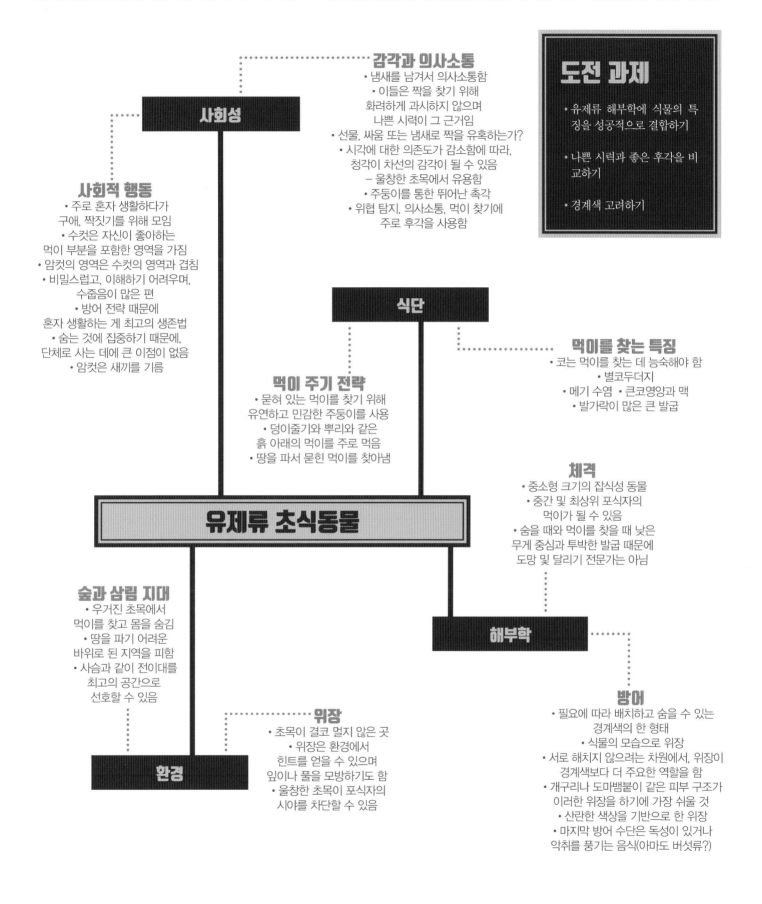

감각과 의사소통
- 냄새를 남겨서 의사소통함
- 이들은 짝을 찾기 위해 화려하게 과시하지 않으며 나쁜 시력이 그 근거임
- 선물, 싸움 또는 냄새로 짝을 유혹하는가?
- 시각에 대한 의존도가 감소함에 따라, 청각이 차선의 감각이 될 수 있음 – 울창한 초목에서 유용함
- 주둥이를 통한 뛰어난 촉각
- 위협 탐지, 의사소통, 먹이 찾기에 주로 후각을 사용함

사회성

도전 과제
- 유제류 해부학에 식물의 특징을 성공적으로 결합하기
- 나쁜 시력과 좋은 후각을 비교하기
- 경계색 고려하기

사회적 행동
- 주로 혼자 생활하다가 구애, 짝짓기를 위해 모임
- 수컷은 자신이 좋아하는 먹이 부분을 포함한 영역을 가짐
- 암컷의 영역은 수컷의 영역과 겹침
- 비밀스럽고, 이해하기 어려우며, 수줍음이 많은 편
- 방어 전략 때문에 혼자 생활하는 게 최고의 생존법
- 숨는 것에 집중하기 때문에, 단체로 사는 데에 큰 이점이 없음
- 암컷은 새끼를 기름

식단

먹이를 찾는 특징
- 코는 먹이를 찾는 데 능숙해야 함
- 별코두더지
- 메기 수염 ・ 큰코영양과 맥
- 발가락이 많은 큰 발굽

먹이 주기 전략
- 묻혀 있는 먹이를 찾기 위해 유연하고 민감한 주둥이를 사용
- 덩이줄기와 뿌리와 같은 흙 아래의 먹이를 주로 먹음
- 땅을 파서 묻힌 먹이를 찾아냄

체격
- 중소형 크기의 잡식성 동물
- 중간 및 최상위 포식자의 먹이가 될 수 있음
- 숨을 때와 먹이를 찾을 때 낮은 무게 중심과 투박한 발굽 때문에 도망 및 달리기 전문가는 아님

유제류 초식동물

숲과 삼림 지대
- 우거진 초목에서 먹이를 찾고 몸을 숨김
- 땅을 파기 어려운 바위로 된 지역을 피함
- 사슴과 같이 전이대를 최고의 공간으로 선호할 수 있음

해부학

위장
- 초목이 결코 멀지 않은 곳
- 위장은 환경에서 힌트를 얻을 수 있으며 잎이나 풀을 모방하기도 함
- 울창한 초목이 포식자의 시야를 차단할 수 있음

환경

방어
- 필요에 따라 배치하고 숨을 수 있는 경계색의 한 형태
- 식물의 모습으로 위장
- 서로 해치지 않으려는 차원에서, 위장이 경계색보다 더 주요한 역할을 함
- 개구리나 도마뱀붙이 같은 피부 구조가 이러한 위장을 하기에 가장 쉬울 것
- 산란한 색상을 기반으로 한 위장
- 마지막 방어 수단은 독성이 있거나 악취를 풍기는 음식(아마도 버섯류?)

해부학 연구

작은 유제류

현존하는 작은 유제류의 일반적인 비율과 해부도는 우리 디자인의 중요한 기준이 될 것이다. 이 기본적인 연구는 유제류 종 전반에 어떤 공통점이 존재하는지, 그리고 이 디자인이 어디에 속하는지 보여준다. 여기에서 딕딕, 푸두, 목도리펙커리를 선보이겠다. 딕딕은 작은 영양의 일종이다. 강한 열기 속에서 공기를 식히는 것으로 추정되는 길고 유연한 주둥이를 가졌다. 푸두는 세계에서 가장 작은 사슴이며, 펙커리는 약간 더 큰 잡식 유제류로 냄새를 맡고 뿌리와 덩이줄기를 캐는 습성이 있다.

푸두와 딕딕의 아기 같은 특징은 배경 요소 없이도 이들의 작은 크기를 표현하는 데 도움이 된다. 왜냐하면 질량의 차이 및 다른 생물학적 고려사항으로 인해 동물의 비율이 똑같이 균일하게 확장되지 않기 때문이다.

딕딕 Dik-dik (Madoqua)

초식성의 주요 지표는 볼록한 위장이다.
고기보다 식물을 섭취했을 때
훨씬 더 많은 처리 능력과 소화 시간을
필요로 하기 때문이다. 대조적으로 매끈하고
오목한 복부는 빠른 육식성 포식자와 관련이 있다.

푸두 Pudú (Pudu)

높은 이마, 구부린 다리, 큰 눈,
그리고 몸의 나머지 부분에 비례해
큰 머리뼈와 같은 특징은
푸두와 딕딕을 작아 보이게 만든다.

목도리펙커리
Collared peccary (Pecari tajacu)

목도리펙커리의 등은 둥글고 볼록하다.
몸의 요소 중 가장 두드러져 보인다.
이는 작은 초식 포유류가 공유하는 특성이며
특히 질량과 연관된 것으로 보인다.
그러니 대형 포유류에서는
이와 반대되는 현상이 나타날 수도 있다.

때때로 두 발로 걷는 동물

큰개미핥기와 천산갑은 자세, 땅 파기, 흥미로운 외피 구조를 구현하고 싶을 때 좋은 영감을 준다. 그중에서도 특히 큰개미핥기는 독특한 체형을 가진 특이한 동물이다. 흰개미언덕을 파헤치기 위해 특수한 주둥이를 가졌으며, 앞다리 같은 특징 역시 디자인 지침과 맞아떨어진다. 강력한 어깨와 팔은 이들이 땅을 파는 데 앞다리에 의존하고 있음을 표현하기에 적절하다. 털이 무성한 꼬리는 전신을 보호하기 위해 몸을 일으킬 때 균형 잡는 역할을 한다. 또한, 뻣뻣한 털은 풀잎이나 무성한 초목을 연상하게 한다. 우리의 디자인에 비슷한 꼬리를 포함하고, 털 대신 식물을 닮은 외피를 사용할 수도 있겠다.

천산갑은 큰개미핥기와 비슷하지만 크기가 작다. 이들은 가벼우므로 필요할 때는 일시적으로 두 발로 걷기도 하며, 규칙적으로 부피가 큰 앞 발톱을 집어 들어 똑바로 걷는다. 천산갑의 비늘도 몸 주위를 감싼 형태다. 큰개미핥기와 비슷한 방식으로 모양을 형성한다.

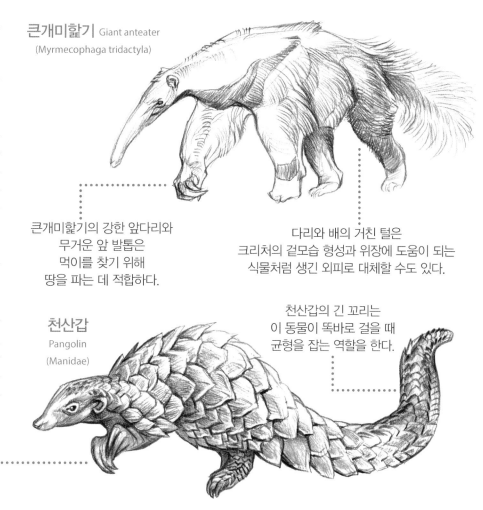

큰개미핥기 Giant anteater
(Myrmecophaga tridactyla)

큰개미핥기의 강한 앞다리와 무거운 앞 발톱은 먹이를 찾기 위해 땅을 파는 데 적합하다.

다리와 배의 거친 털은 크리처의 겉모습 형성과 위장에 도움이 되는 식물처럼 생긴 외피로 대체할 수도 있다.

천산갑의 긴 꼬리는 이 동물이 똑바로 걸을 때 균형을 잡는 역할을 한다.

천산갑
Pangolin
(Manidae)

두 발로 걷는 자세는 앞다리로 땅을 파는 크리처를 그릴 때 좋은 참고 자료가 될 수 있다.

진화

트리케라톱스의 초기 친척인 프시타코사우루스는 조류가 아닌 초식성 공룡이다. 꼬리 윗면을 따라 올라가면 속이 빈 강모의 흔적도 있다. 멸종한 동물은 현재 생존하는 종보다 크리처를 구성하는 방식에 있어 더 좋은 대안을 제시하기도 한다. 고생물학적 발견을 연구하는 것은 새로운 영감의 원천을 찾고, 머릿속 형태 저장소를 확장하는 좋은 방법이다.

프시타코사우루스는 네 발로 걷는 형태에서 유래한 공룡의 한 '속'에 해당하며, 일부 이론은 이들의 어린 개체들이 뒷다리가 충분히 자랄 때까지 완전히 두 발로 걷지 않았다고 주장한다. 우리 크리처의 앞다리는 투박하며, 땅을 파는 데 적합하다. 그러므로 프시타코사우루스처럼 뒷다리로 서서 더 빨리 도망갈 수도 있다. 강모는 식물 구조를 표현하는 또 다른 기준점이 되며, 부리는 질긴 식물을 자를 수 있게 적응한 결과다.

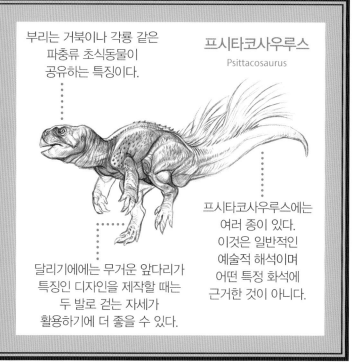

부리는 거북이나 각룡 같은 파충류 초식동물이 공유하는 특징이다.

프시타코사우루스
Psittacosaurus

프시타코사우루스에는 여러 종이 있다. 이것은 일반적인 예술적 해석이며 어떤 특정 화석에 근거한 것이 아니다.

달리기에는 무거운 앞다리가 특징인 디자인을 제작할 때는 두 발로 걷는 자세가 활용하기에 더 좋을 수 있다.

기능 연구

주둥이

냄새는 크리처의 지배적 감각이다. 이들이 세상의 길을 찾아가는 중요한 방법이기도 하다. 코로 먹이를 잘 찾기 위해서는 유연하고 민감해야 할 필요가 있다. 아마도 촉각에 민감한 코의 가장 극단적인 예시 중 하나가 별코두더지일 것이다. 별코두더지는 완전히 어두운 곳에서 곤충을 찾기 위해 촉각의 감각기로 꽉 찬 독특한 코를 활용한다. 이는 매우 효과적이어서 본질적으로 시각의 역할을 하며, 별코두더지가 만진 물체가 먹을 수 있는 것인지 0.008초 이내에 식별할 수 있게 한다. 그러므로 비슷한 구조를 사용하는 것이 우리 크리처의 촉각을 살려 표현하는 데 도움을 줄지도 모른다.

큰코영양의 코는 먼지를 걸러내고 차가운 공기를 데울 뿐만 아니라, 딕딕처럼 더운 날씨에 열을 식히기 위해 사용하는 다목적 구조. 사실 이렇게 큰 부속 기관이 들어갈 공간을 확보하기 위해 아주 높아진 코뼈가 머리뼈의 특징이다. 이러한 특징은 우리의 크리처로 옮겨올 수 있다. 주둥이는 머리뼈 높은 곳에, 긴장을 풀면 코는 큰코영양이나 코끼리처럼 입 위로 돌출되고, 표정을 짓거나 높이 있는 먹이에 닿기 위해 들어올려질 수도 있다.

발굽

발굽은 달리기와 견인을 전담한다. 보통 다리는 관성을 극복하는 데 필요한 힘의 양을 줄이기 위해 몸에서 가장 먼 끝 쪽으로 점점 더 작아지고 가벼워진다. 단단한 지형에 사는 동물 대부분은 그들의 몸무게에 비해 가능한 작은 발굽을 갖는다. 그러나 이 지침상의 크리처는 자기방어를 위해 달리기에 의존하지 않으며, 대신 앞발굽을 먹이 찾는 데에 사용한다. 크리처는 효과적으로 먹이를 찾기 위해 두더지나 오소리의 발처럼 길고 제멋대로 자란 삽 모양의 발굽이 필요하다. 크리처 앞다리의 디자인적 중요성을 침해하지 않고, 전체적으로 활동성을 유지하기 위해서 뒷발굽은 균형을 이루어야 한다.

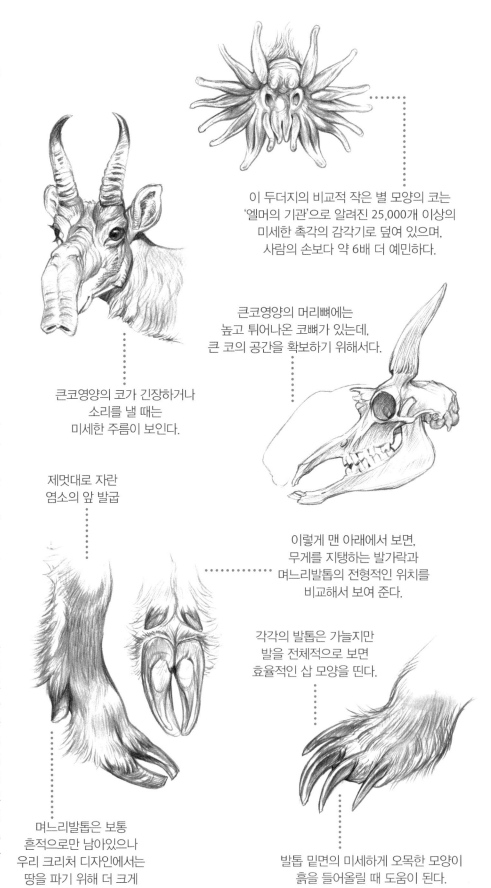

이 두더지의 비교적 작은 별 모양의 코는 '엘머의 기관'으로 알려진 25,000개 이상의 미세한 촉각의 감각기로 덮여 있으며, 사람의 손보다 약 6배 더 예민하다.

큰코영양의 머리뼈에는 높고 튀어나온 코뼈가 있는데, 큰 코의 공간을 확보하기 위해서다.

큰코영양의 코가 긴장하거나 소리를 낼 때는 미세한 주름이 보인다.

제멋대로 자란 염소의 앞 발굽

이렇게 맨 아래에서 보면, 무게를 지탱하는 발가락과 며느리발톱의 전형적인 위치를 비교해서 보여 준다.

각각의 발톱은 가늘지만 발을 전체적으로 보면 효율적인 삽 모양을 띤다.

며느리발톱은 보통 흔적으로만 남아있으나 우리 크리처 디자인에서는 땅을 파기 위해 더 크게 디자인할 것이다.

발톱 밑면의 미세하게 오목한 모양이 흙을 들어올릴 때 도움이 된다.

외피 위장

식물 모양의 외피를 가진 현실 속 동물들은 이 크리처 디자인을 위한 참고 자료로 사용될 수 있다. 예컨대 나뭇잎해룡은 주요 구조나 몸의 연결 방식을, 위장에 능한 도마뱀붙이는 몸의 윤곽을 구성하는 데 사용할 외피 디테일 부분에서 영감을 줄 수 있다. 많은 파충류와 양서류는 가시, 엽, 주름, 뾰족한 부분을 만들기 위해 피부 구조를 사용한다. 우리의 크리처도 마찬가지다. 크리처의 표피는 부드럽게 조화를 이루고, 몸 전체에 식물과 같은 구조를 연결하기 위해 울퉁불퉁한 도마뱀붙이와 같은 표면으로 구성될 것이다.

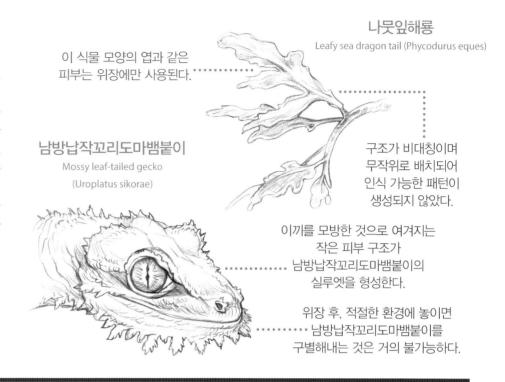

나뭇잎해룡
Leafy sea dragon tail (Phycodurus eques)

이 식물 모양의 엽과 같은 피부는 위장에만 사용된다.

남방납작꼬리도마뱀붙이
Mossy leaf-tailed gecko
(Uroplatus sikorae)

구조가 비대칭이며 무작위로 배치되어 인식 가능한 패턴이 생성되지 않았다.

이끼를 모방한 것으로 여겨지는 작은 피부 구조가 남방납작꼬리도마뱀붙이의 실루엣을 형성한다.

위장 후, 적절한 환경에 놓이면 남방납작꼬리도마뱀붙이를 구별해내는 것은 거의 불가능하다.

색상

이 크리처 디자인은 동물의 색채 영역에서 두 극단에 있는 '경계색'과 '위장'을 신중하게 결합할 필요가 있다. 경계색은 대조적인 명도를 창출하고 주의를 끌며, 위협하는 색채를 의미한다. 반대로 위장은 동물을 배경과 어우러지게 하며 그 반대를 꾀한다. 연구를 통해 이 크리처 디자인은 파충류와 양서류 같은 동물의 왕국 중 파충류학에서 영감을 얻어 도움을 받게 될 것이다. 이는 처음에 제시한 도전 과제를 해결하는 차원에서, 채색 관련 아이디어를 얻기 위해 도마뱀붙이나 도롱뇽같은 동물을 참고하는 것을 의미한다.

불도롱뇽(아래)은 경계색 전술을 사용한다. 이는 어두운 배경 위에 밝은 무늬를 표시해 눈에 잘 띄게 하는 보호색이며, 높은 독성을 경고한다. 남방납작꼬리도마뱀붙이(위)는 몸의 윤곽선을 혼란시키기 위해 팔다리와 얼굴에 불구칙하게 갈색과 검은색의 얼룩점을 뿌렸다. 이러한 위장술을 사용해 자신의 형태를 숨긴다.

남방납작꼬리도마뱀붙이
Mossy leaf-tailed gecko
(Uroplatus sikorae)

어두운 눈의 줄무늬는 얼굴을 숨기기 위해 많은 동물이 사용한다. 남방납작꼬리도마뱀붙이는 심지어 줄무늬 홍채도 있다.

남방납작꼬리도마뱀붙이는 다양한 배경에 적응하기 위해 색소 세포들을 확장하고 수축시킨다.

녹색은 계절에 따라 초목이 변하지 않는 열대 지역에 유용하다.

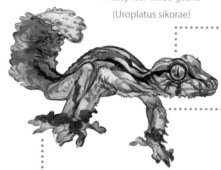

불도롱뇽 Fire salamander
(Salamandra salamandra)

밝은 노란색과 독샘은 일치하는 경향이 있다. 노랑, 빨강은 독을 나타낸다.

어두운 밑면은 노란색을 강조하고 두드러지게 만든다. 카운터셰이딩의 반대다.

섬네일

섬네일의 일반적인 목표는 해부학과 기능 연구를 통해 우리가 배운 것을 활용하고, 식물 구조의 미세한 디테일과 크리처의 크기 및 비율을 모색하고 찾아가는 것이다.

크리처가 주요 방어 수단으로 위장에 의존하는 것이 그럴듯하게 느껴지려면 작은 느낌을 줘야 한다. 크리처가 너무 크거나 튼튼해 보이면 위장과 독성에 기반한 생존 전략을 통해 이루어낸 진화적 적응에 의문을 제기할 수 있기 때문이다. 자연에서 이러한 전략은 도망 혹은 대결이 현실적인 생존 기술이 아닐 때를 위한 방어 기제이기 때문이다.

식물 구조는 크리처의 척추를 따라 몸 전체에 반복되어야 한다. 또한, 뚜렷해야 하며 그 모양이 다양한 편이 좋다. 그렇게 해야 디자인에서 더 크게 두드러질 때마다 그 모양이 이질적인 느낌을 풍기지 않는다. 가장 무성한 잎은 몸 전체의 비늘과 피부엽 같은 3차 디테일에 의해 지탱되어야 한다. 이처럼 비교하거나 대조할 다른 구조가 있다면, 디자인에서 큰 기본 모양이 더 중요하게 느껴질 것이다.

앞다리와 뒷다리의 비율을 다르게 하는 것도 같은 이유다. 뒷다리가 더 날씬한 것은 크리처의 생존을 위해 땅을 파는 다리가 중요하기 때문이다.

주둥이 또한 주요 감각 기능이기 때문에 얼굴에서 많은 공간을 차지해야 한다. 크리처는 수줍고 신경질적인 기질을 가졌다. 또한, 자신에게 이목이 쏠리지 않도록 노력을 기울인다. 꼭 필요할 때만 다른 개체와 만나며, 조심스럽게 주변에 후각적 신호를 남기며 의사소통한다.

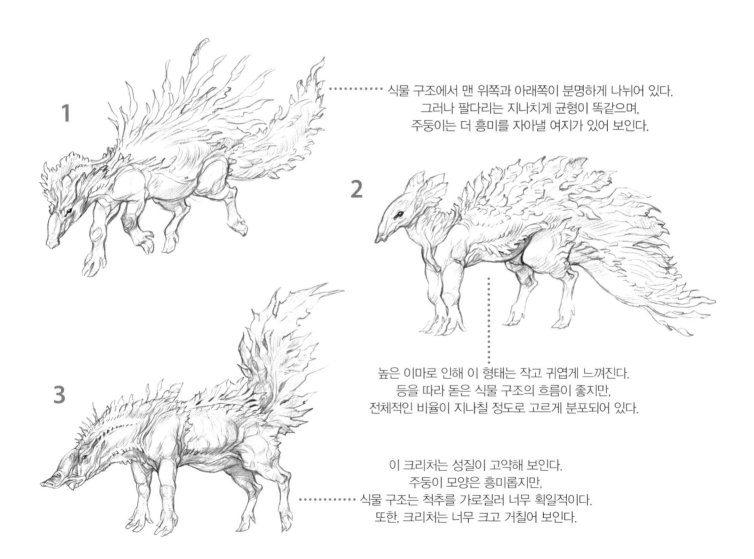

식물 구조에서 맨 위쪽과 아래쪽이 분명하게 나뉘어 있다. 그러나 팔다리는 지나치게 균형이 똑같으며, 주둥이는 더 흥미를 자아낼 여지가 있어 보인다.

높은 이마로 인해 이 형태는 작고 귀엽게 느껴진다. 등을 따라 돋은 식물 구조의 흐름이 좋지만, 전체적인 비율이 지나칠 정도로 고르게 분포되어 있다.

이 크리처는 성질이 고약해 보인다. 주둥이 모양은 흥미롭지만, 식물 구조는 척추를 가로질러 너무 획일적이다. 또한, 크리처는 너무 크고 거칠어 보인다.

4

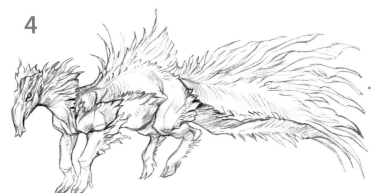

식물 모양과 다양한 비율이 적절해 보인다.
몸 중앙에 그어진 구분선으로
위장 패턴과 경계색을 나누면
······· 디자인에 만족스러운 균형이 잡힐 것이다.

5

두꺼운 앞다리는 이 형태를 너무 무겁게 만들고,
앞발굽은 땅을 파기에 너무 작아 보인다. ·········
모호크식 식물 모양이 재미있기는 하지만
꼬리는 다양한 모양으로 더 길고 무성할 수 있다.

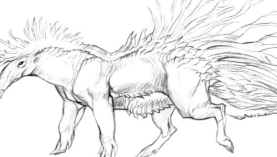

6

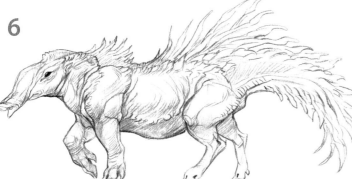

이 크리처의 특징은 돼지와 닮아 흥미롭다.
······· 그러나 몸과 꼬리의 크기가 지나치게 균등하다.
이번 형태는 두툼한 목 때문에 너무 단단해 보인다.

이 디자인은 더욱 짜임새 있게 느껴진다.
머리가 크고 목이 가늘기 때문에 작고 연약해 보이며
각 신체 부분에 흐름이 있다.
앞다리와 뒷다리 사이의 크기 차이가 더 나야 되지만 ·······
이 디자인은 상황에 따라 두 발로 걸을 수 있다.

7

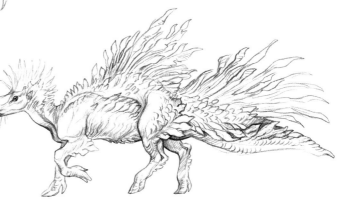

8

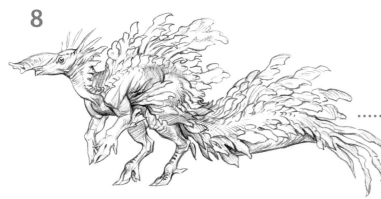

맨 위에서 맨 아래까지 식물 모양이 잘 분리되어 있다.
·········· 식물의 밝은색은 경계색처럼 보이기도 하나,
식물 모양의 복잡한 묘사가 아쉽다.
이 크리처는 필요에 따라 네 발, 두 발로
모두 걸을 수 있을 것처럼 보이기 때문이다.

전개

선택한 디자인 방향은 많은 섬네일 디자인 요소의 결합이다. 크리처를 두 발로 걷게 하면, 앞다리는 음식을 찾는 일만 도맡아 할 수 있다. 이러한 요소는 흥미로운 포즈와 움직임을 가능하게 한다. 왜냐하면 크리처의 활동에 따라 걷는 방법을 바꿀 수 있기 때문이다. 각각의 섬네일은 몸의 부분들이 분명히 구분된다. 또한 목, 몸통, 꼬리 특유의 모양은 그들을 관통하는 식물 구조의 '스루라인'으로 결합되어 있다.

초기 디자인은 크리처의 식물적 구조와 나머지 외피를 매끄럽게 연결하기 위해, 크리처가 파충류의 피부를 가질 것이라는 데에 중점을 뒀다. 크리처의 실루엣은 피부엽에 의해 흐릿하지만, 식

물 구조의 배치와 분배는 기본 해부학적 구조를 따른다.

주둥이는 이 크리처의 주요 감각 기관이다. 그래서 머리의 많은 부분을 주둥이에 할애했다. 머리의 꽤 높은 곳에 위치해 얼굴에서 많이 튀어나와 보이는 주둥이가 전체적인 실루엣을 잡아준다. 눈의 크기는 크리처의 비율에 의해 상쇄될 것이다. 즉, 더 작은 눈은 시력이 나쁘다는 것을 암시할 뿐만 아니라 더 큰 몸의 크기를 잘못 암시할 수도 있다. 대신 전형적인 포유류의 평균 눈 크기보다 약간 작게 만들면서 동시에 사팔뜨기나 코뿔소의 주름살 같은 특징을 추가하는 것이 좋다. 이는 크리처가 너무 크게 표현하지 않으면서 근

시를 암시하는 데 도움이 된다.

위장에 대한 의존성 또한 나타나는 것을 고려해 볼 때, 경계색의 추가는 곤란하다. 위장을 의도한 식물적 구조는 두 가지 목적으로 사용될 수 있다. 상단 배색은 교란하는 위장으로 구성될 것이고, 아랫면에는 필요에 따라 숨기거나 시선을 끌 수 있는 경고의 색깔이 포함된다. 이러한 특징 때문에 두 방어 기능 간의 쉬운 전환이 가능하다.

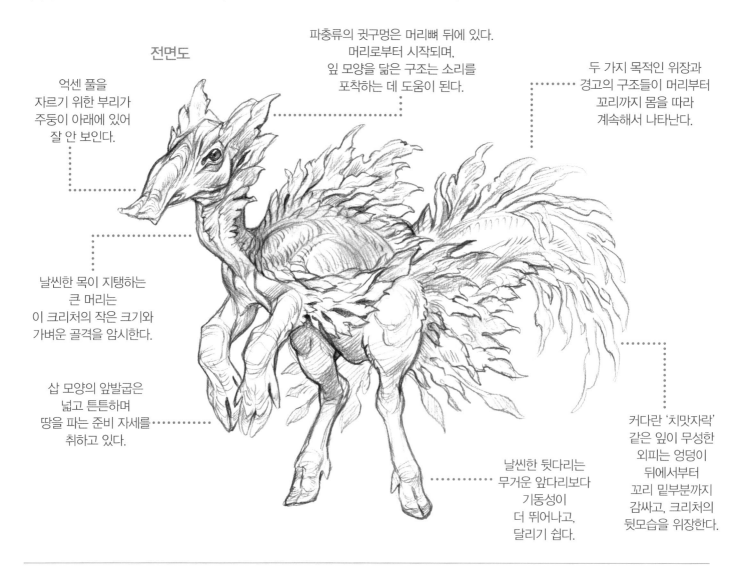

전면도

억센 풀을 자르기 위한 부리가 주둥이 아래에 있어 잘 안 보인다.

파충류의 귓구멍은 머리뼈 뒤에 있다. 머리로부터 시작되며, 잎 모양을 닮은 구조는 소리를 포착하는 데 도움이 된다.

두 가지 목적인 위장과 경고의 구조들이 머리부터 꼬리까지 몸을 따라 계속해서 나타난다.

날씬한 목이 지탱하는 큰 머리는 이 크리처의 작은 크기와 가벼운 골격을 암시한다.

삽 모양의 앞발굽은 넓고 튼튼하며 땅을 파는 준비 자세를 취하고 있다.

날씬한 뒷다리는 무거운 앞다리보다 기동성이 더 뛰어나고, 달리기 쉽다.

커다란 '치맛자락' 같은 잎이 무성한 외피는 엉덩이 뒤에서부터 꼬리 밑부분까지 감싸고, 크리처의 뒷모습을 위장한다.

경추 쪽으로 난 작은 잎 모양의 구조는 보통 머리를 따라 늘어선
큰 구조에 의해 보이지 않는다. 주요 구조가 낮게 드리워져 있어도
이들 구조가 실루엣을 형성하는 역할을 한다.

측면도

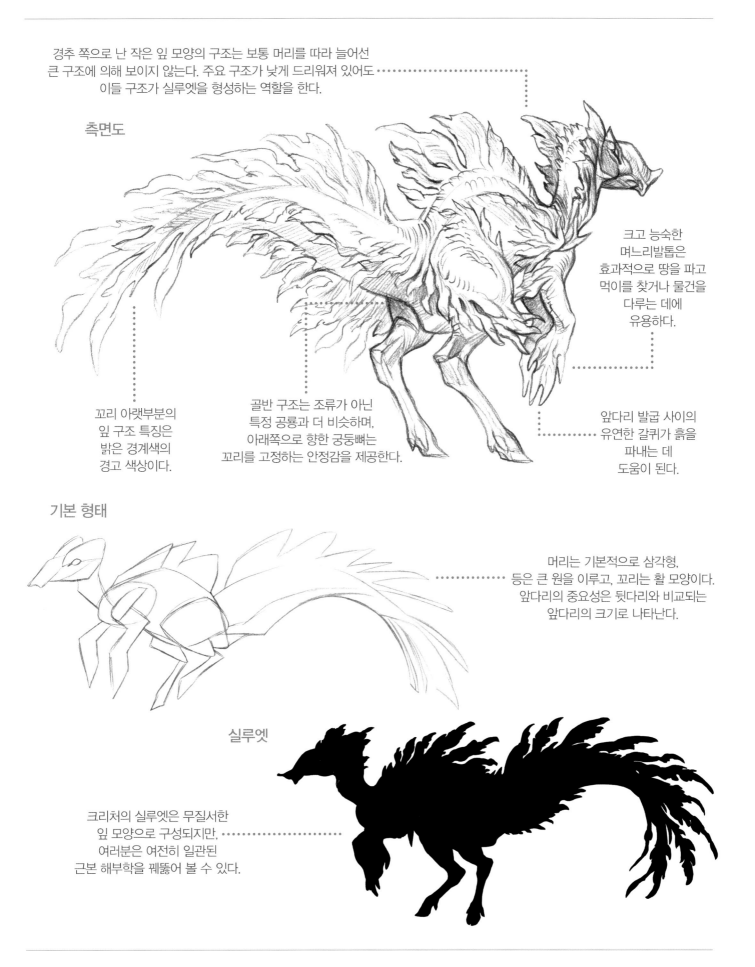

큰 능숙한
며느리발톱은
효과적으로 땅을 파고
먹이를 찾거나 물건을
다루는 데에
유용하다.

꼬리 아랫부분의
잎 구조 특징은
밝은 경계색의
경고 색상이다.

골반 구조는 조류가 아닌
특정 공룡과 더 비슷하며,
아래쪽으로 향한 궁둥뼈는
꼬리를 고정하는 안정감을 제공한다.

앞다리 발굽 사이의
유연한 갈퀴가 흙을
파내는 데
도움이 된다.

기본 형태

머리는 기본적으로 삼각형,
등은 큰 원을 이루고, 꼬리는 활 모양이다.
앞다리의 중요성은 뒷다리와 비교되는
앞다리의 크기로 나타난다.

실루엣

크리처의 실루엣은 무질서한
잎 모양으로 구성되지만,
여러분은 여전히 일관된
근본 해부학을 꿰뚫어 볼 수 있다.

포즈

다음은 일반적인 행동을 묘사한 세 가지 포즈다. 많은 시간 동안 이 크리처는 안전을 위해 주로 위장과 무성한 외피에 의존하며 경계색을 숨긴다. 특히 휴식을 취할 때 더 그렇다. 조심하거나 누워있을 때 '망토'와 '치마' 같은 무성한 잎 구조가 축 늘어져 몸의 윤곽을 감추고, 머리 앞부분의 길게 갈라진 잎 구조는 머리뼈에 딱 붙어 그 아래의 밝은 색상을 감춘다.

먹이를 찾을 때, 이 크리처는 커다란 앞발굽으로 땅을 파고, 그동안 뒷다리로 균형을 잡는다. 크리처의 코는 포식자의 냄새를 맡는 것보다 먹이를 찾아 흙을 파헤치는 데 바빠 이맘때는 코가 취약해진다. 등뼈를 따라 있는 '잎'은 바람에 따라 위로 올라가고 움직이며, 주변 초목의 움직임을 따라하고 심지어 걷는 동안에도 조화를 이루려한다.

위장에 실패해 포식자가 접근한다면, 크리처는 아랫면을 따라 있는 무성한 외피를 들어올려 아래의 밝은 경계색을 펼친다. 크리처는 꼬리를 올려 심하게 흔들다 둥글게 말아 아랫면에 있는 비슷한 색상을 보여준다. 그리고 다리를 넓은 자세로 벌려 자신을 더 크고 위협적으로 보이게 한다. 크리처는 목을 따라 난 잎 모양의 망토를 펄럭이며 포식자를 정신없이 만들 수도 있다. 다른 모든 방법이 실패한다면, 포식자의 크기나 속도에 따라 싸우거나 도망칠 것이다.

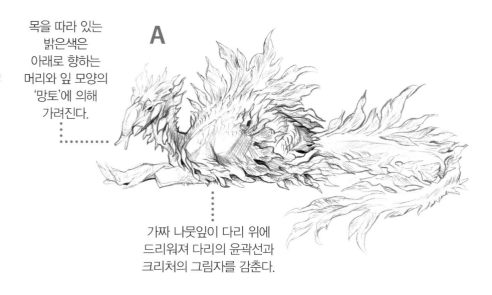

목을 따라 있는 밝은색은 아래로 향하는 머리와 잎 모양의 '망토'에 의해 가려진다.

A

가짜 나뭇잎이 다리 위에 드리워져 다리의 윤곽선과 크리처의 그림자를 감춘다.

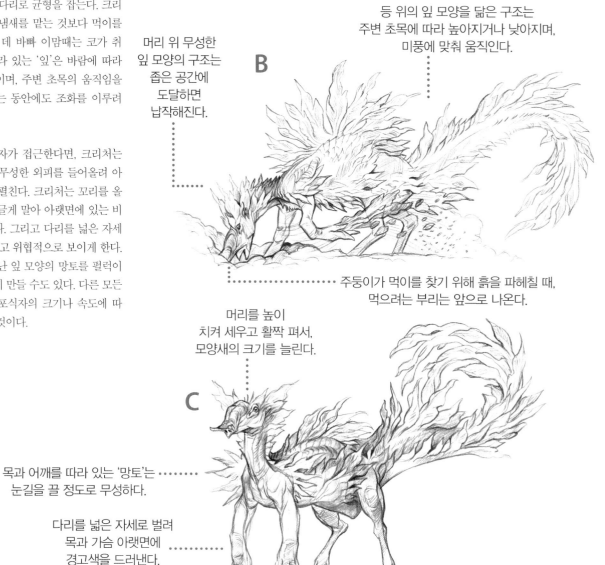

머리 위 무성한 잎 모양의 구조는 좁은 공간에 도달하면 납작해진다.

B

등 위의 잎 모양을 닮은 구조는 주변 초목에 따라 높아지거나 낮아지며, 미풍에 맞춰 움직인다.

주둥이가 먹이를 찾기 위해 흙을 파헤칠 때, 먹으려는 부리는 앞으로 나온다.

머리를 높이 치켜 세우고 활짝 펴서, 모양새의 크기를 늘린다.

C

목과 어깨를 따라 있는 '망토'는 눈길을 끌 정도로 무성하다.

다리를 넓은 자세로 벌려 목과 가슴 아랫면에 경고색을 드러낸다. 위협에 정면으로 맞선다.

색상 및 무늬

여기서 선택한 각 색상은 '위장'이라는 지배적인 생존 전략과 '경계색'이라는 부차적인 생존 전략 간의 균형을 맞추려는 의도로 결정되었다. 차분한 색상 위에 다양한 명도의 줄무늬와 얼룩무늬로 해부학적 형태를 이루면서도, 크리처의 등 표면은 교란을 꾀한 위장술을 선보였다. 반대로 아랫면은 선명하게 대조되거나 밝은 색조를 띠는 색상을 특징으로 한다.

다양한 색상 체계는 여러 환경에서 유용하다. 그러나 잎 모양의 위장 구조가 털이나 색소 세포만큼 쉽게 계절에 따라 변할 수 없다는 점을 고려하면, 이 크리처의 서식지는 적도에 가까운 아열대 지역으로 두는 것이 좋겠다. 녹색의 색채는 아열대 환경에 유용할 수 있지만, 위험에 노출되면 일방적으로 빨간색과 노란색으로 대표되는 경계색의 대조가 되는 기능을 할 필요도 있다.

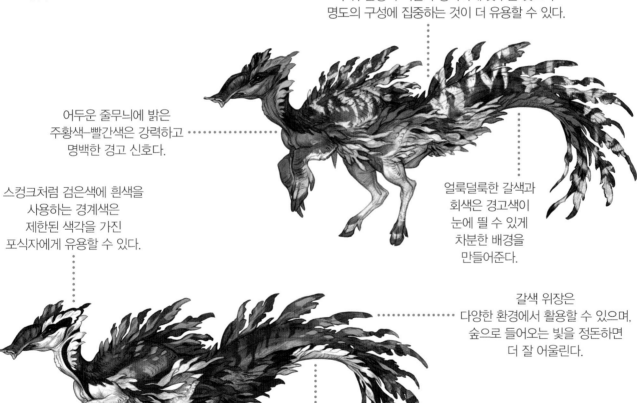

녹색은 숲이 일년 내내 녹색인 환경에서만 유용하며, 보통 갈색인 숲속 바닥에 대해서는 그렇지 않다.

짙은 줄무늬는 노란색을 눈에 띄게 한다. 또한, 머리 위 눈의 위치를 감춘다.

미묘한 줄무늬는 풀밭이나 숲이 우거진 배경에서, 다리를 보이지 않게 경계색 아래로 잘 감추는 역할을 한다.

계절에 따라 변하는 초목에서 위장하는 경우에 주위 환경의 색깔과 정확하게 맞추는 것보다 명도의 구성에 집중하는 것이 더 유용할 수 있다.

어두운 줄무늬에 밝은 주황색─빨간색은 강력하고 명백한 경고 신호다.

스컹크처럼 검은색에 흰색을 사용하는 경계색은 제한된 색각을 가진 포식자에게 유용할 수 있다.

얼룩덜룩한 갈색과 회색은 경고색이 눈에 띌 수 있게 차분한 배경을 만들어준다.

갈색 위장은 다양한 환경에서 활용할 수 있으며, 숲으로 들어오는 빛을 정돈하면 더 잘 어울린다.

옅은 흰색 아랫면은 카운터 셰이딩 역할을 할 뿐만 아니라, 어두운 색과 대조를 이룰 유용한 배경이 된다.

최종 디자인

이 디자인은 크리처의 설정을 따라 흥미롭고 독창적인 디자인을 어떻게 만들 수 있는지 보여주는 좋은 예시다. 설정의 다양한 측면과 관련한 내용을 깊이 파고들수록 이 크리처에 대한 참고 자료와 그에 따른 영향은 폭넓어졌다. 최종 디자인은 설정 및 유제류 초식동물의 첫인상이나 해석과는 거리가 멀었다. 대신, 결과물로 '브램블스누트(bramblesnoot)'라는 이름의 재미있고 작은 크리처가 나왔다.

공룡처럼 두 발로 걷는 파충류와 특정 포유류의 해부학적 특성이, 짜임새 있는 크리처를 디자인하는 데 사용되었다. 천산갑과 큰개미핥기처럼 비슷한 비율과 생활 방식을 가진 포유류에 대한 연구는 이 크리처를 두 발로 걷는 디자인으로 만들었고, 꼬리와 잎 모양 구조에 적용한 비율에도 영향을 끼쳤다.

볼품없는 주둥이, 큰 머리, 가는 목, 크리처가 조심스럽게 앞다리를 가슴에 꺼안는 모습은 겸손한 성격을 전달한다. 아마도 이 크리처는 싸움을 피하기를 원하며, 약간은 우스꽝스럽기도 하다. 그러나 머리에 나부끼는 경고색과 약간의 삼각형 형태는 위협이 발생했을 때 물러서지 않을 준비가 되어 있음을 보여준다. 가상의 환경에서 캐릭터가 우연히 밟은 나뭇잎이나 식물을 통해 이 크리처를 마주칠 수 있으며, 그리고 나서 크리처는 놀라 뛰쳐나오며 꽥꽥 소리를 내거나 찍찍거리고 덤불 속으로 돌진한다.

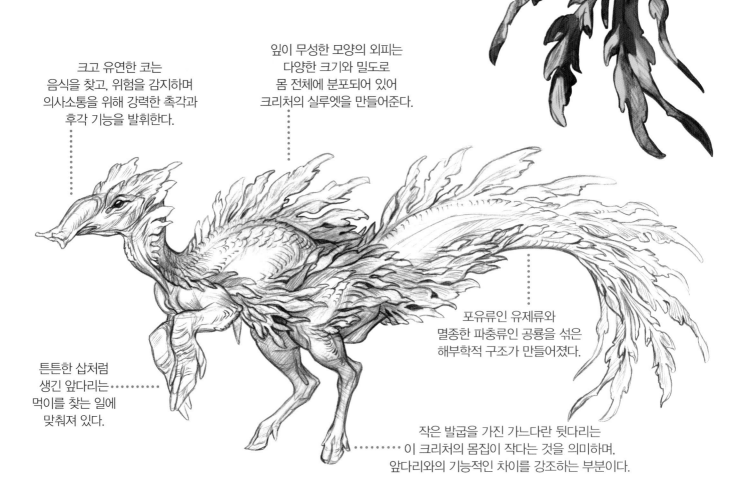

크고 유연한 코는
음식을 찾고, 위험을 감지하며
의사소통을 위해 강력한 촉각과
후각 기능을 발휘한다.

잎이 무성한 모양의 외피는
다양한 크기와 밀도로
몸 전체에 분포되어 있어
크리처의 실루엣을 만들어준다.

포유류인 유제류와
멸종한 파충류인 공룡을 섞은
해부학적 구조가 만들어졌다.

튼튼한 삽처럼
생긴 앞다리는
먹이를 찾는 일에
맞춰져 있다.

작은 발굽을 가진 가느다란 뒷다리는
이 크리처의 몸집이 작다는 것을 의미하며,
앞다리와의 기능적인 차이를 강조하는 부분이다.

최종 배색의 특징은 노란색과 빨간색의 경고색 및
선명하게 대비되는 옅은 녹색 위장 패턴이다.

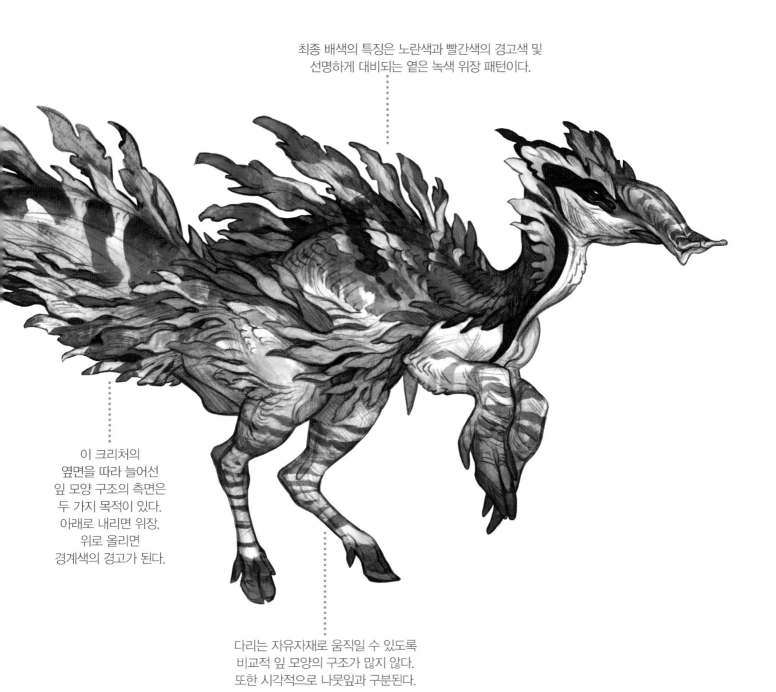

이 크리처의
옆면을 따라 늘어선
잎 모양 구조의 측면은
두 가지 목적이 있다.
아래로 내리면 위장,
위로 올리면
경계색의 경고가 된다.

다리는 자유자재로 움직일 수 있도록
비교적 잎 모양의 구조가 많지 않다.
또한 시각적으로 나뭇잎과 구분된다.

적응

사막

사막형 크리처(아래)는 초목이 드문드문한 뜨거운 관목지에 서식하며, 환경적인 특성상 숨을 곳이 많이 없으므로 더 큰 몸으로 자신을 방어한다. 외피 구조는 진화해, 사막 현지 식물인 용설란 잎을 닮은 모습이다. 용설란 잎은 그늘을 제공하고 선인장 사이에서 크리처가 보이지 않도록 하며, 추가로 뾰족한 부분으로 방어 역할도 한다. 주둥이는 더 커서 먼지를 걸러내는 데 도움을 주고, 앞발굽은 크고 단단해 압축된 마른 흙과 돌을 부수기 좋다.

훨씬 더 큰 코는 먼지와 흙을 걸러내는 데 도움이 된다.

사막 식물인 용설란 잎을 닮아 뾰족하게 생긴 구조를 띤다.

앞발굽이 더 크고 단단해 마른 관목지의 흙을 파는 데 유용하다.

아티스트 팁

어떤 관심 분야든지 그와 별로 관계가 없어 보이는 주제를 따라가서, 그것이 어디로 이르는지 보자. 크리처 디자인은 해부학에서 시작하지만, 생물학이나 생태학, 고생물학, 생물 역학, 자연도태, 추측생물학으로 세분화할 수 있다. 실제 동물이 형성되는 요소를 더 많이 배우면 배울수록, 다양한 디자인 선택사항이 주어질 것이다. 이는 곧 빠른 의사 결정으로 연결된다. 상상력 발휘는 여러분이 알고 있는 범위에서 가능한 것이기에 학습하고 새로운 정보에 자신을 노출하면 여러분의 디자인에 더 많은 창의력이 묻어날 것이다. 허구보다 자연이 항상 더 색다르다. 심화 단계로, 위장과 경계색의 균형을 맞추는 이번 예시처럼 모순되어 보이는 요청을 담은 설정을 따라야 할 때도 있을 것이다. 그럴 때는 '영웅'적 특성의 한 가지 요인을 분리해 이에 집중하려고 노력하자. 모든 특성이 대조할 대상 없이 균등하게 표현된다면 어떤 요소도 중요하게 느껴지지 않을 것이다.

위장술에 대한 모티프는
민들레의 꽃과 잎에서 얻었다.

좁은 주둥이는
도시 환경의 틈을
살피는 데 적합하다.

뒷발가락으로
더 가볍고 민첩한
자세를 취할 수 있다.

도시

도시형 크리처(위)는 눈에 안 띄기 위해 야행성이 되거나, 몸의 크기를 줄이는 선택을 해야 했다. 머리 주위에 집중된 경고색은 밝은 노란색이며 민들레꽃을 닮았다. 나머지 식물 형태의 구조는 민들레 잎을 닮게 했다. 주둥이는 인간의 구조물인 작은 틈을 살피기 위해 더 가늘게 디자인했다. 크리처는 뒷다리의 네 발가락에 모두 무게를 싣게 되어 울퉁불퉁한 표면을 오를 때 더 능숙하게 오를 수 있다.

수컷

수컷(오른쪽)은 짝을 유혹하거나 경쟁자를 겁주기 위해 소리를 내는 큰 주둥이가 있다. 머리 주위의 활짝 핀 잎 모양의 커다란 구조는 짝짓기 목적이라서 암컷보다 더 크다. 또한, 포식자에게 경고하고 라이벌을 위협하기 위해 사용한다.

그러나 수컷과 암컷의 주된 차이점은 수컷의 꼬리 끝에 있는 둥글납작한 냄새샘의 여부다. 수컷은 라이벌에게 자신의 존재를 알리고, 암컷을 유혹하기 위해 꼬리를 땅에 끈다. 수컷은 경쟁자를 성공적으로 겁주면 자신에게 유리하게 상황을 바꿀 수 있다. 다만, 암컷은 일반적으로 수컷의 다툼에 관심이 없다. 최고의 향기가 나는 짝을 선택할 뿐이다.

수컷 블램블스누트의
커다란 코에서는
큰 소리가 나온다.

수컷의 꼬리는 땅을 따라 끄는
냄새샘을 특징으로 한다.

잎 모양의 구조는
짝짓기 및 경고 목적으로
암컷보다 크다.

고래 헌터
조던 K. 워커 JORDAN K. WALKER

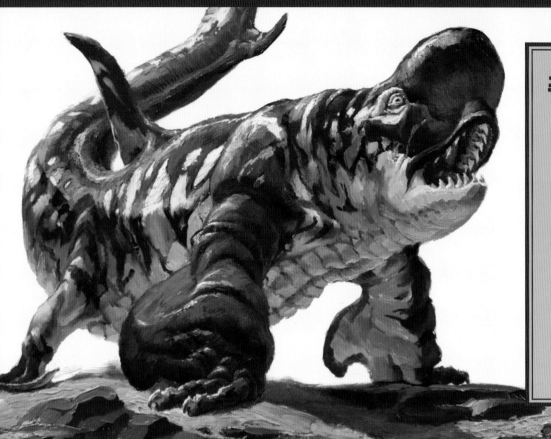

주요 사실

- 네 개의 다리 또는 흔적으로만 남은 뒷다리를 가진 육식성 고래 크리처다.

- 바다에 살지만 짧은 시간 동안은 육지에서도 이동할 수 있다.

- 작은 무리를 지어 살고, 무리가 함께 사냥한다. 짝을 지어서 살거나 혼자 살 수도 있지만 무리로 사는 것이 번성에 더 유리하기 때문이다.

- 수컷은 암컷보다 약간 크다. 수컷과 암컷 모두 무리와 어린 개체들을 위험으로부터 보호하며 새끼들을 악착같이 지킨다.

상상하기

지금의 고래류는 풍부한 진화의 역사를 가진 매혹적인 동물이다. 이 동물군에는 고래, 쇠돌고래, 돌고래가 포함된다. 고래들은 대부분 지능이 매우 높고, 일생에 걸쳐 가족 간에 긴밀한 유대감을 유지하며 살아간다. 그들의 조상은 땅 위를 걸었다. 그래서 적절한 환경 조건이 형성되면 이 분류군의 새로운 종이 진화해 미래에 똑같이 땅 위를 걸을 수도 있다. 이 시나리오를 염두에 둔 우리의 목표는 매우 사회적이고 육지에서 편안하게 이동하는 양서류 고래를 디자인하는 것이다. 크리처는 이러한 속성을 사용해 먹이를 사냥하고 어린 개체를 보호한다. 이런 종은 워싱턴주의

살리시해와 브리티시 컬럼비아 같은 군도로 가득 찬 천해에서 진화했을지도 모른다. 엘크처럼 커다란 동물은 이 섬들에서 간간이 서식하며, 초육식동물의 훌륭한 먹잇감이 될 것이다. 디자인은 이 지역에서 발견되는 현재의 고래 종인 범고래의 해부학에 영향을 받았다. 범고래는 먹이를 잡기 위해 해변에 미끄러져 접근하는 것으로 알려져 있으며, 이러한 행동은 범고래가 궁극적으로 양서류인 헌터로 변화해 간다고 믿는 근거가 될 수 있다.

물에서 살지만 육지에서 많은 시간을 보내는 다

른 척추 동물로는 악어와 거북이, 특정 종의 물고기가 있다. 이 동물들의 해부학적 측면은 나의 '고래 헌터' 디자인에, 특히 다리 발달 부분에 영향을 미칠 것이다.

많은 종의 고래가 무리라는 가족 집단 형태로 살아간다. 고래 헌터는 육지에 매복해 있다가 먹잇감을 발견하면 바다로 몰아넣는다. 은신처인 암초와 해초에서 새끼를 기르고, 교대로 지역을 정찰한다. 영토와 자원을 놓고 라이벌 무리 간의 경쟁이 치열하므로 크리처는 자신을 지키기 위한 수단을 갖춰야 한다.

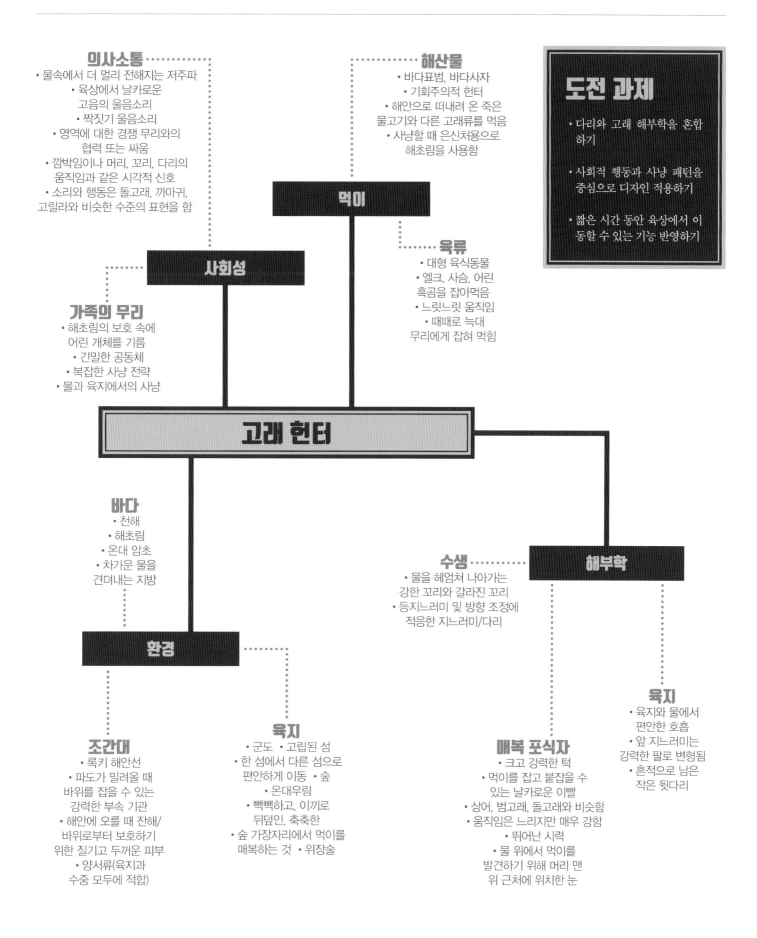

의사소통
- 물속에서 더 멀리 전해지는 저주파
- 육상에서 날카로운 고음의 울음소리
- 짝짓기 울음소리
- 영역에 대한 경쟁 무리와의 협력 또는 싸움
- 깜박임이나 머리, 꼬리, 다리의 움직임과 같은 시각적 신호
- 소리와 행동은 돌고래, 까마귀, 고릴라와 비슷한 수준의 표현을 함

해산물
- 바다표범, 바다사자
- 기회주의적 헌터
- 해안으로 떠내려 온 죽은 물고기와 다른 고래류를 먹음
- 사냥할 때 은신처용으로 해초림을 사용함

도전 과제
- 다리와 고래 해부학을 혼합하기
- 사회적 행동과 사냥 패턴을 중심으로 디자인 적용하기
- 짧은 시간 동안 육상에서 이동할 수 있는 기능 반영하기

먹이

육류
- 대형 육식동물
- 엘크, 사슴, 어린 흑곰을 잡아먹음
- 느릿느릿 움직임
- 때때로 늑대 무리에게 잡혀 먹힘

사회성

가족의 무리
- 해초림의 보호 속에 어린 개체를 기름
- 긴밀한 공동체
- 복잡한 사냥 전략
- 물과 육지에서의 사냥

고래 헌터

바다
- 천해
- 해초림
- 온대 암초
- 차가운 물을 견뎌내는 지방

수생
- 물을 헤엄쳐 나아가는 강한 꼬리와 갈라진 꼬리
- 등지느러미 및 방향 조정에 적응한 지느러미/다리

해부학

환경

조간대
- 록키 해안선
- 파도가 밀려올 때 바위를 잡을 수 있는 강력한 부속 기관
- 해안에 오를 때 잔해/바위로부터 보호하기 위한 질기고 두꺼운 피부
- 양서류(육지과 수중 모두에 적합)

육지
- 군도 · 고립된 섬
- 한 섬에서 다른 섬으로 편안하게 이동 · 숲
- 온대우림
- 빽빽하고, 이끼로 뒤덮인, 축축한
- 숲 가장자리에서 먹이를 매복하는 것 · 위장술

매복 포식자
- 크고 강력한 턱
- 먹이를 잡고 붙잡을 수 있는 날카로운 이빨
- 상어, 범고래, 돌고래와 비슷함
- 움직임은 느리지만 매우 강함
- 뛰어난 시력
- 물 위에서 먹이를 발견하기 위해 머리 맨 위 근처에 위치한 눈

육지
- 육지와 물에서 편안한 호흡
- 앞 지느러미는 강력한 팔로 변형됨
- 흔적으로 남은 작은 뒷다리

해부학 연구

범고래

고래 헌터는 범고래의 직계 후손이 될 것이므로 무엇보다 범고래 해부학의 이해가 중요하다. 범고래는 '킬러 고래'로 알려진 포식성 고래류로, 전 세계 바다에 많은 아종이 존재한다. 범고래의 몸은 유선형이며, 유체역학적이다. 그래서 빠르고 쉽게 먼 거리를 헤엄치는 것이 가능하다. 범고래는 갈라지는 꼬리를 위아래로 움직여 앞으로 나아간다. 또한, 실제로 변형된 '손'인 가슴지느러미로 방향을 조종한다. 현재 많은 고래류와 마찬가지로, 범고래는 이마에 큰 '멜론'이라는 기관이 있다. 이를 이용해 소나와 소리를 생성해 물속의 방해물, 먹잇감의 위치를 음파 탐지로 찾아낸다. 고래 헌터는 물속뿐만 아니라 육지에서도 이 능력을 사용할 수 있다.

범고래의 몸은 유선형이며, 날렵하므로 수영할 때의 항력을 줄여준다.

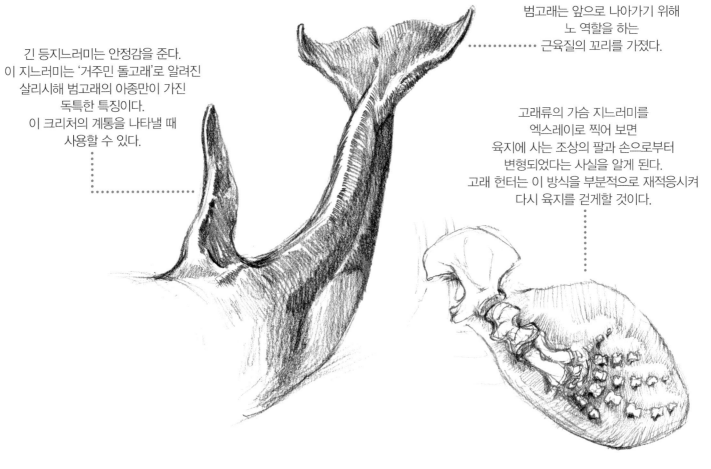

긴 등지느러미는 안정감을 준다. 이 지느러미는 '거주민 돌고래'로 알려진 살리시해 범고래의 아종만이 가진 독특한 특징이다. 이 크리처의 계통을 나타낼 때 사용할 수 있다.

범고래는 앞으로 나아가기 위해 노 역할을 하는 근육질의 꼬리를 가졌다.

고래류의 가슴 지느러미를 엑스레이로 찍어 보면 육지에 사는 조상의 팔과 손으로부터 변형되었다는 사실을 알게 된다. 고래 헌터는 이 방식을 부분적으로 재적응시켜 다시 육지를 걷게 할 것이다.

말뚝망둥어

지금 고래의 조상들이 이 땅을 배회하기 전에 그들의 수생 조상들은 먼저 물을 떠나야 했다. 수생 어류와 육지 양서류 사이의 과도기에 속한 동물을 보여주는 화석 증거는 풍부하나, 매우 유사한 방식으로 살아가는 지금의 동물들도 있다. 말뚝 망둥어는 긴 시간, 물을 떠나 있을 수 있는 놀라운 물고기다. 포식자를 피하고 짝을 찾기 위해 상당히 변형된 가슴지느러미로 육지에서 몸을 질질 끌며 이동한다.

말뚝망둥어는 가슴지느러미 주위에 강한 근육을 이용해 진흙을 헤쳐 나갈 수 있다.

큰 말뚝망둥어는 잠재적인 짝짓기 상대에게 깊은 인상을 심어 주기 위해 육지에서 우뚝 선다.

이러한 유형의 팔다리 해부학을 보면 고래 헌터가 양서류처럼 보인다는 말은 더 그럴듯하게 느껴진다.

거북이

고래 헌터는 말뚝망둥어처럼 육지에서 움직인다. 그러므로 거칠고 바위가 많은 지형에서 길을 찾을 때 배 밑을 보호해야 한다. 현재의 고래류는 두꺼운 지방층과 차가운 물에서 자신을 보호하는 튼튼한 피부를 가지고 있다. 지방을 포함하는 것도 적절하기는 하나, 디자인적으로 생각했을 때는 다른 방법을 모색하는 편이 좋다.

거북이는 뼈로 구성된 멋진 껍데기로 몸통의 윗부분과 아랫부분을 모두 보호한다. 늑대거북의 아랫면에 보이는 판들은 서로 잘 맞물려 있는데, 거북이가 거친 통나무 바위 위를 기어갈 때 생기는 모든 손상을 막아준다. 비록 거북이의 껍데기는 뼈로 이루어져 있지만, 많은 포유류는 케라틴이라는 단단한 구조의 단백질을 가지고 있다. 사람의 손톱이나 코뿔소의 뿔이 대표적인 예시다. 이 케라틴은 크리처 밑면에 있는 보호판의 기반이 될 예정이다.

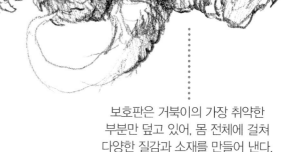

늑대거북은 많은 주름과 울퉁불퉁한 피부층을 가지고 있어, 디자인에 시각적 흥미를 보탠다.

보호판은 거북이의 가장 취약한 부분만 덮고 있어, 몸 전체에 걸쳐 다양한 질감과 소재를 만들어 낸다.

기능 연구

시력

이 크리처는 양서류 매복 포식자여서 비슷한 생활 방식을 가진 현대 동물들의 영향을 받지 않을 수 없다. 같은 양서류 포식자인 악어는 눈의 위치 덕에 성공적으로 살아남은 동물이다. 머리 위에 있는 눈의 위치상, 몸이 물에 잠겨도 눈은 여전히 물 밖에 있어 방심하고 있는 주변의 먹이를 살필 수 있기 때문이다. 먹이는 악어의 공격 가능 범위 내에서 정신없이 돌아다니다가 뭔가 잘못되었다는 걸 깨닫게 될지도 모른다. 이런 사냥 방법은 무리를 지어 다니는 고래류에 특별히 유용하다. 메마른 땅에서, 더 많은 구성원이 잠복하고 있는 물을 향해 먹잇감을 몰아갈 수도 있다. 말뚝망둥어, 개구리, 하마 등 다른 양서류 동물들도 비슷한 곳에 눈이 있다.

포식자

이빨고래는 드넓은 바다의 무시무시한 포식자다. 물고기, 두족류, 다른 해양 포유류를 먹고 산다. 범고래와 같은 고래류의 이빨은 미끄러운 먹이를 붙잡기 위해 약간 휘어 있으며, 뒤로 비스듬하다. 그들이 한 입 먹을 때마다 먹이는 커다란 조각으로 나뉜다. 이 동물의 턱 또한 믿을 수 없을 정도로 두껍고 강력하며, 엄청난 압력을 가해 뼈에 금이 가게 할 수도 있다. 지금까지 살았던 가장 큰 이빨고래인 리비아탄 멜빌레이는 3미터에 달하는 턱과 30센티미터 두께의 이빨을 가진 선사시대의 거대 동물이다. 이는 현존하는 어떤 동물보다도 가장 강력하게 먹이를 물어뜯을 수 있는 조건이다. 고래 헌터는 엄청난 진화 계통에서 파생한 턱의 위력을 잘 활용할 것이다. 그리고 이 해부학적 이점을 육지에 사는 먹잇감에도 적용할 것이다.

소리와 의사소통

고래류는 소리로 의사소통을 하며 음파로 주변 환경을 감지한다. 돌고래, 범고래, 이빨고래는 이마에 '멜론'이라는 기관을 가지고 있는데, 소리를 증폭하는 기관이다. 특히 딸깍거리는 소리에는 더 예민하게 반응한다. 고래가 소나의 형태로 길게 연속해 딸깍하는 소리를 내면, 그 소리는 음파 탐지 과정을 통해 주위 물체에 부딪혀 튕겨 나와 고래의 턱을 통과해 수신된다. 이것은 어둡거나 해초가 가득한 물속에서 먹잇감이나 장애물을 확인할 때 유용하다. 우리의 크리처는 육지에서 내는 소리를 증폭하기 위해 매우 큰 멜론을 사용할 것이다. 특화된 멜론은 먹이를 찾는 데 도움이 될 뿐만 아니라, 쫓기는 먹잇감이 방향을 잃고 심지어 무력하게 될 정도로 소리를 키우고 증폭할 것이다.

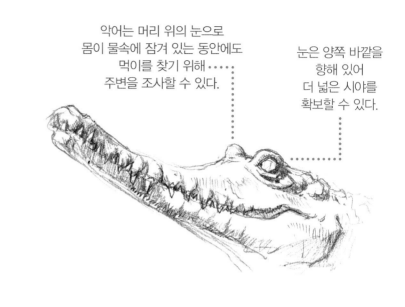

악어는 머리 위의 눈으로 몸이 물속에 잠겨 있는 동안에도 먹이를 찾기 위해 주변을 조사할 수 있다.

눈은 양쪽 바깥을 향해 있어 더 넓은 시야를 확보할 수 있다.

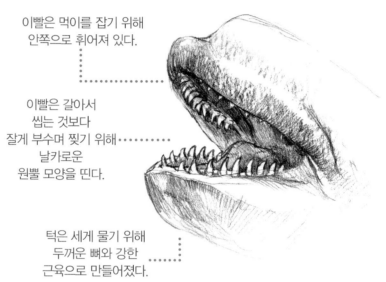

이빨은 먹이를 잡기 위해 안쪽으로 휘어져 있다.

이빨은 갈아서 씹는 것보다 잘게 부수며 찢기 위해 날카로운 원뿔 모양을 띤다.

턱은 세게 물기 위해 두꺼운 뼈와 강한 근육으로 만들어졌다.

멜론은 이빨고래가 내는 소리를 증폭하고 집약시키는 기관으로, 아주 크고 경랍으로 가득 차 있다.

멜론은 이마의 많은 부분을 차지하며, 이빨고래의 실루엣에 큰 영향을 미친다.

알려진 바에 의하면 쇠돌고래의 멜론은 개체마다 달라서 많은 디자인 변화를 가능하게 한다.

진화

로드호세투스는 에오세 전기에 살던 원시 고래의 조상이다. 지금의 파키스탄 영토에서 화석이 발견되었다. 이들은 육지에 거주하는 포식성 포유동물에서, 완전한 수생 고래로의 전환을 보여 주는 중요한 예시다. 팔과 다리는 헤엄에 적합하게 변형되었고, 발가락에는 물갈퀴가 있었다. 손에 있는 다섯 손가락 중 세 손가락은 육지에서 무게를 지탱할 수 있었다. 두 손가락은 수영을 위해 몸과 물갈퀴의 부속기관으로 남겨졌다. 엉덩이 뼈가 척추에서 떨어지게 되어 물속에서의 유연성이 더 좋아질 수 있었다. 로드호세투스는 일생의 대부분을 바다에서 보냈으나, 짧은 시간 동안에는 육지에서의 활동도 가능했다. 이러한 생활 방식은 고래 헌터의 앞다리 및 손가락의 최종 디자인에 반영될 것이다.

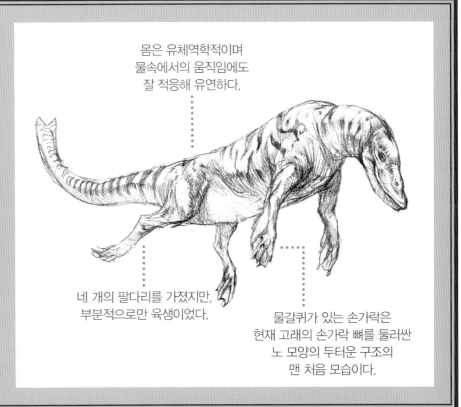

몸은 유체역학적이며 물속에서의 움직임에도 잘 적응해 유연하다.

네 개의 팔다리를 가졌지만, 부분적으로만 육생이었다.

물갈퀴가 있는 손가락은 현재 고래의 손가락 뼈를 둘러싼 노 모양의 두터운 구조의 맨 처음 모습이다.

색상

고래 헌터는 매복 포식자다. 그러므로 '위장'은 이번 디자인의 핵심 요소다. 육생이든 수생이든 울창한 숲에 사는 많은 동물은 시선을 교란하는 몸의 패턴이 있고, 그것을 이용해 주위 환경에 잘 어우러져 숨는다. 이러한 보호색은 울창한 숲을 통과하는 빛의 효과와 비슷한 선명한 고리, 점, 줄무늬의 형태로도 나타난다.

벵골호랑이(오른쪽)는 보호색 효과의 좋은 예다. 그들의 세로줄 무늬는 숲속 나무나 사바나의 무성한 풀과 비슷하다. 그래서 이러한 환경에서 먹이로부터 자신을 쉽게 숨길 수 있다. 고래 헌터는 사냥을 위해서 뿐만 아니라 해초림에서 새끼들을 경쟁자로부터 숨기기 위해서도 보호색을 사용한다.

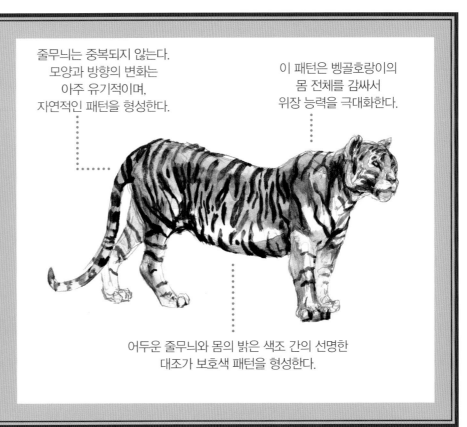

줄무늬는 중복되지 않는다. 모양과 방향의 변화는 아주 유기적이며, 자연적인 패턴을 형성한다.

이 패턴은 벵골호랑이의 몸 전체를 감싸서 위장 능력을 극대화한다.

어두운 줄무늬와 몸의 밝은 색조 간의 선명한 대조가 보호색 패턴을 형성한다.

섬네일

디자인에 영향을 줄 수 있는 실제 동물을 연구했으니, 이제 고래 헌터의 해부학적 구조를 마련해야 할 차례다. 이 크리처는 북미 북서 해안에 사는 범고래의 직계 후손이다. 그러므로 몸의 모양 대부분이 범고래와 비슷한 형태를 띨 것이다. 수중 이동에 필수적이며, 종의 식별자로 특색 있는 큰 꼬리지느러미와 등지느러미도 있다.

이 크리처의 가장 큰 특징은 육지에서도 이동할 수 있게 하는 '발달한 다리'다. 이 크리처의 앞다리는 로드호세투스의 다리와 닮았다. 특히 무게를 지탱하기 위한 손가락과 노의 기능을 담당하는 그 외의 손가락이 그렇다.

오늘날의 범고래는 조상들이 가지고 있던 뒷다리의 모든 뼈 구조를 잃었다. 그래서 이 크리처의 뒷다리는 근육과 연골의 재배치가 이루어졌다. 이들의 뒷다리는 앞다리와 비교했을 때 아주 발달하지 못했고, 말뚝망둥어의 부속 기관과 더 비슷하다. 뒷다리는 앞다리처럼 수중 이동을 위해 지느러미나 노 역할을 하는 기관을 갖춰야 한다.

종종 태평양 북서부의 바위와 유목이 많은 해안에서 몸을 질질 끌며 다니므로 늑대거북의 뼈 껍데기를 연상하게 하는 두꺼운 피부와 보호 등갑이 아랫면에도 필요하다. 반수생의 매복 포식자인 고래 헌터는 악어처럼 눈이 머리 맨 꼭대기에 있어야 한다. 포식 동물의 큰 턱은 중요한 특징이므로 크리처 머리에 있는 특수한 멜론 구조가 독특한 실루엣을 만들어낼 것이다.

이들은 서로 경쟁하고 충돌하는 습성을 가지고 있다. 그래서 주도권을 위한 전투나 새끼를 보호하는 데 사용할 수 있는 공격적인 구조를 특징으로 하는 것이 흥미롭다. 몸의 전체적인 모양과 다리의 배열을 고민해 보자. 우리는 여러 요소를 해부학 내에서 배치해 흥미롭고 독특한 크리처를 만들면서 동시에 진화의 계통을 따라야 한다.

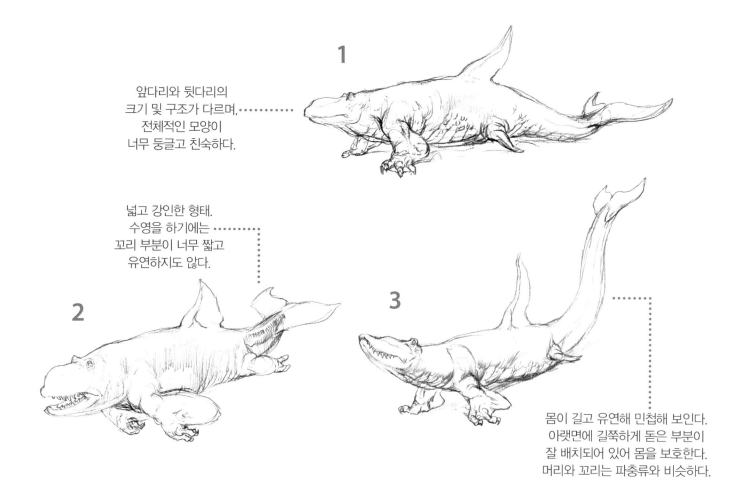

1

앞다리와 뒷다리의 크기 및 구조가 다르며, 전체적인 모양이 너무 둥글고 친숙하다.

넓고 강인한 형태. 수영을 하기에는 꼬리 부분이 너무 짧고 유연하지도 않다.

2

3

몸이 길고 유연해 민첩해 보인다. 아랫면에 길쭉하게 돋은 부분이 잘 배치되어 있어 몸을 보호한다. 머리와 꼬리는 파충류와 비슷하다.

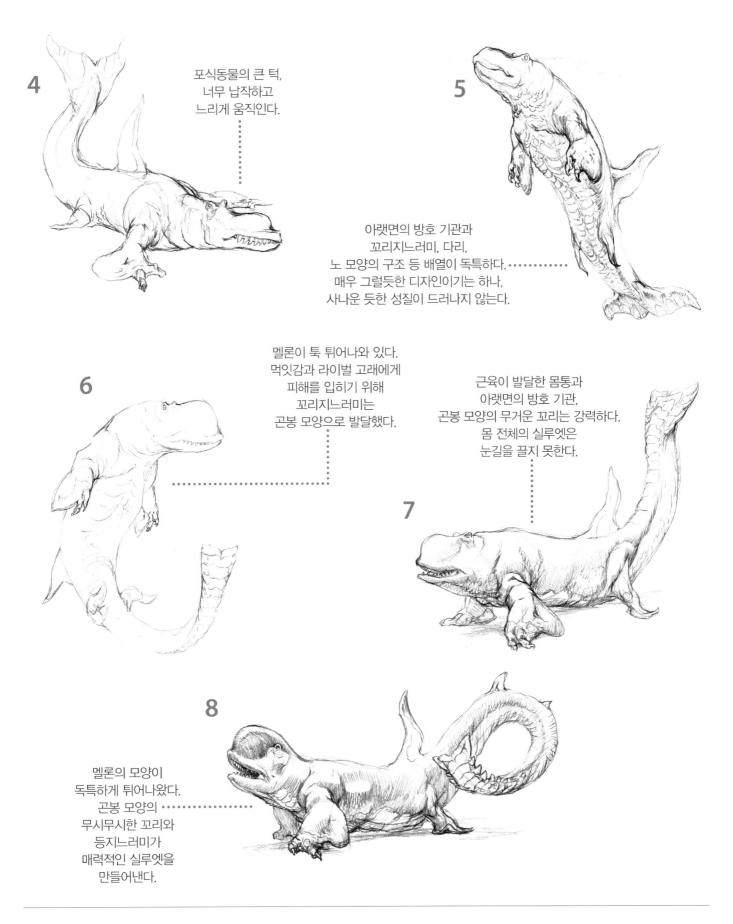

4

포식동물의 큰 턱,
너무 납작하고
느리게 움직인다.

5

아랫면의 방호 기관과
꼬리지느러미, 다리,
노 모양의 구조 등 배열이 독특하다.
매우 그럴듯한 디자인이기는 하나,
사나운 듯한 성질이 드러나지 않는다.

6

멜론이 툭 튀어나와 있다.
먹잇감과 라이벌 고래에게
피해를 입히기 위해
꼬리지느러미는
곤봉 모양으로 발달했다.

근육이 발달한 몸통과
아랫면의 방호 기관,
곤봉 모양의 무거운 꼬리는 강력하다.
몸 전체의 실루엣은
눈길을 끌지 못한다.

7

8

멜론의 모양이
독특하게 튀어나왔다.
곤봉 모양의
무시무시한 꼬리와
등지느러미가
매력적인 실루엣을
만들어낸다.

전개

섬네일 8은 디자인 지침에 맞는 가장 흥미로운 해부학적 요소가 표현되어 있다. 헤엄을 치던 크리처가 육지 위에서 걷는 가장 효과적인 방법의 하나이기 때문이다. 모든 디자인 중에서 섬네일 8의 다리 구성이 가장 그럴듯하며, 독특한 멜론과 곤봉 모양의 꼬리는 디자인에 흥미로운 초점을 더한다. 나는 드로잉을 하면서 이전 섬네일의 가장 좋은 아이디어를 새로운 섬네일에 결합하는 경향이 있다. 섬네일 8이 내가 작업한 마지막 섬네일이었기 때문에, 8은 가장 좋은 디자인 기능을 가졌다.

현재의 고래류는 여전히 지느러미에 앞다리의 흔적이 있다. 또한, 고래 헌터는 조상의 숨겨진 팔과 손가락뼈를 다시 기능하는 팔로 변형했다.

아주 오래전, 걸어다니는 고래였던 로드호세투스처럼 몇몇 손가락들은 무게를 견디도록 적응했지만, 다른 손가락은 여전히 노처럼 생긴 구조로 기능한다. 뒷다리에는 근육과 연골이 있으며, 이는 말뚝망둥어의 가슴지느러미와 비슷한 구조다.

고래 헌터는 자신의 무리와 강한 유대관계를 형성한다. 또한, 성공적인 사냥을 위해 가족 구성원들과 협력한다. 그들은 더 커진 멜론을 사용해 간단한 언어를 대신하는 복잡한 주파수의 소리를 낼 수 있고, 또한 이 소리를 조절해 먹잇감이 방향을 잃고 무력하게 되는 음파를 만들 수 있다. 땅 위의 몇몇 크리처는 무리의 나머지 구성원이 기다리는 물 쪽으로 먹잇감을 몰아간다. 이때 발생하는 진동을 통해 개체들은 종종 함께 일을 하

기도 한다. 자원이 부족해지고 무리 간의 경쟁이 치열해지면 이들은 새끼를 보호하고 주도권을 쟁탈하기 위해 무시무시한 꼬리를 사용할 것이다.

고래 헌터의 앞다리는 다양한 조건하에 육지에서 앞으로 나아갈 수 있을 정도로 강력하다. 손가락은 필요할 때 바위투성이의 표면을 잡을 수 있고, 이 크리처의 아랫면에 있는 케라틴 막은 거친 지형에서 몸이 긁히는 것을 막아준다. 제대로 발달하지 못한 뒷다리는 일반적으로 몸을 밀거나 좁은 공간을 빠져나오는 데 도움이 되는 부속품처럼 사용되지만, 먹이를 쫓을 때는 짧은 단거리 달리기를 위해 무게를 지탱하는 다리로 사용될 만큼 강하다.

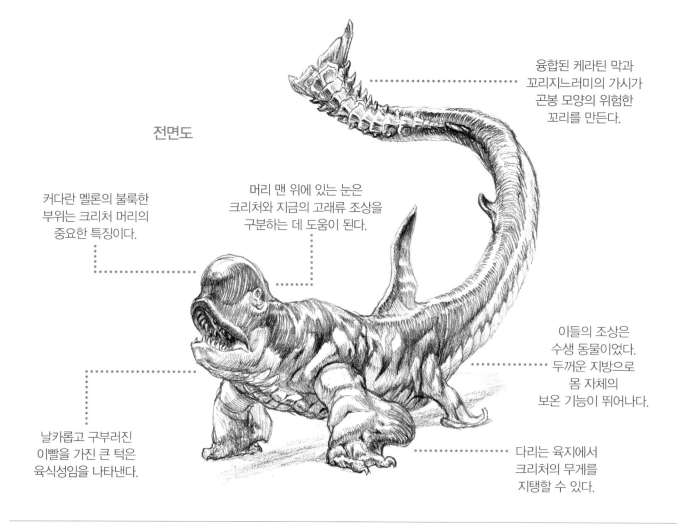

전면도

융합된 케라틴 막과 꼬리지느러미의 가시가 곤봉 모양의 위험한 꼬리를 만든다.

커다란 멜론의 불룩한 부위는 크리처 머리의 중요한 특징이다.

머리 맨 위에 있는 눈은 크리처와 지금의 고래류 조상을 구분하는 데 도움이 된다.

이들의 조상은 수생 동물이었다. 두꺼운 지방으로 몸 자체의 보온 기능이 뛰어나다.

날카롭고 구부러진 이빨을 가진 큰 턱은 육식성임을 나타낸다.

다리는 육지에서 크리처의 무게를 지탱할 수 있다.

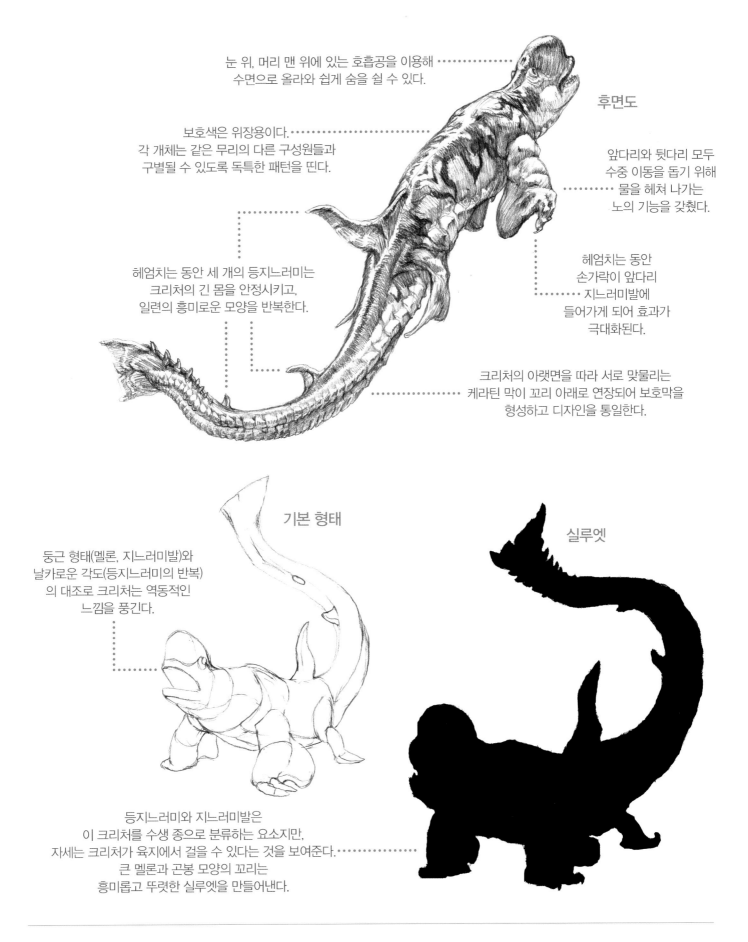

눈 위, 머리 맨 위에 있는 호흡공을 이용해
수면으로 올라와 쉽게 숨을 쉴 수 있다.

보호색은 위장용이다.
각 개체는 같은 무리의 다른 구성원들과
구별될 수 있도록 독특한 패턴을 띤다.

헤엄치는 동안 세 개의 등지느러미는
크리처의 긴 몸을 안정시키고,
일련의 흥미로운 모양을 반복한다.

후면도

앞다리와 뒷다리 모두
수중 이동을 돕기 위해
물을 헤쳐 나가는
노의 기능을 갖췄다.

헤엄치는 동안
손가락이 앞다리
지느러미발에
들어가게 되어 효과가
극대화된다.

크리처의 아랫면을 따라 서로 맞물리는
케라틴 막이 꼬리 아래로 연장되어 보호막을
형성하고 디자인을 통일한다.

기본 형태

실루엣

둥근 형태(멜론, 지느러미발)와
날카로운 각도(등지느러미의 반복)
의 대조로 크리처는 역동적인
느낌을 풍긴다.

등지느러미와 지느러미발은
이 크리처를 수생 종으로 분류하는 요소지만,
자세는 크리처가 육지에서 걸을 수 있다는 것을 보여준다.
큰 멜론과 곤봉 모양의 꼬리는
흥미롭고 뚜렷한 실루엣을 만들어낸다.

포즈

고래 헌터를 다양한 환경에서 편하게 움직일 수 있게 하려면 그만큼 많은 포즈 드로잉이 필요하다. 이 크리처는 물속에서 부드럽게 헤엄칠 수 있을 만큼 유연해야 하고, 지느러미를 다양한 방식으로 활용할 수 있어야 한다. 등지느러미나 곤봉 모양의 꼬리 같은 몇 가지 요소가 어색한 곳에 놓이면 움직임을 방해할 수 있고, 이러한 제약의 가능성을 시험해 보는 것이 좋다.

고래 헌터는 바위가 많은 해안가에서 오랜 시간을 보낸다. 그러므로 표면을 안전하게 잡을 수 있어야 할 것이다. 포즈 A는 앞다리의 강한 손가락과 그럭저럭 물건을 잡을 수 있는 긴꼬리를 사용해 바위를 꽉 잡은 모습이다. 이러한 변형을 거친 크리처는 폭풍이 몰아치는 날씨에도 사나운 파도에 휩쓸리지 않는다.

포즈 B는 꼬리 몽둥이를 휘두를 때 크리처가 내는 힘을 보여 준다. 크리처는 뒷다리로 밀어내고, 등을 구부리며, 근육질의 꼬리를 흔들어 무시무시한 무기를 빠른 속도로 몰고 갈 수 있다. 꼬리의 무거운 무게는 시계추처럼 작용할 수 있다. 그래서 종종 꼬리를 크게 흔들고 나면 몸의 나머지 부분이 균형을 잃게 된다. 이럴 때도 크리처의 아랫면에 있는 보호막이 유용할 수 있다. 이 꼬리를 흔드는 전술은 때로 육지에 사는 먹이를 제압하기 위해 사용되나, 육지에 첫발을 내딛는 방법을 배우는 어린 개체들을 보호하는 데 더 자주 사용한다.

고래 헌터는 육지에서 크고 무겁지만, 짧은 순간 빠른 속도에 다다를 수 있다. 포즈 C에서 볼 수 있듯 앞다리는 어깨의 도움으로 회전할 수 있고, 뒷다리의 근육 구조는 휘어질 수 있다. 그러므로 크리처는 배를 땅 위로 올린 채 똑바로 서서 짧은 시간 동안 '빠른 걸음'을 걸을 수 있다. 이는 현재의 악어에서 관찰할 수 있는 행동이며, 음파 때문에 무력화한 먹이를 크리처가 더 효과적으로 쫓을 수 있게 해줄 것이다.

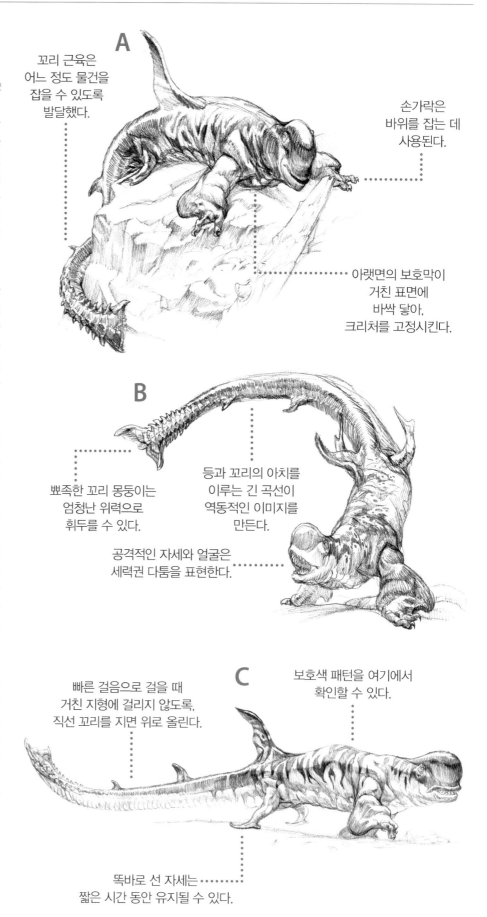

A

꼬리 근육은 어느 정도 물건을 잡을 수 있도록 발달했다.

손가락은 바위를 잡는 데 사용된다.

아랫면의 보호막이 거친 표면에 바싹 닿아, 크리처를 고정시킨다.

B

뾰족한 꼬리 몽둥이는 엄청난 위력으로 휘두를 수 있다.

등과 꼬리의 아치를 이루는 긴 곡선이 역동적인 이미지를 만든다.

공격적인 자세와 얼굴은 세력권 다툼을 표현한다.

C

빠른 걸음으로 걸을 때 거친 지형에 걸리지 않도록, 직선 꼬리를 지면 위로 올린다.

보호색 패턴을 여기에서 확인할 수 있다.

똑바로 선 자세는 짧은 시간 동안 유지될 수 있다.

색상 및 무늬

매복 포식자인 고래 헌터는 먹이로부터 몸을 숨기기 위해 보호색을 사용할 것이다. 이런 유형의 패턴은 해초림에 숨어 있는 어린 생물을 포식자나 라이벌 무리로부터 보호할 때도 도움이 된다. 특히 해양 환경 조건에서 크리처의 또 다른 위장법은 바로 카운터셰이딩이다. 아랫배 부분에 밝은색을 띠는 크리처는 아래에서 볼 때 수면에 비치는 빛 속으로 사라지게 된다. 또한, 등에 있는

어두운 색조 때문에 위에서 발견하기가 어렵다. 이 크리처의 일반적인 패턴은 종의 특성으로 인식될 수 있어야 한다. 그러나 같은 무리의 다른 구성원이 무늬를 쉽게 구별할 수 없도록 개체 간에 충분한 차이를 띠며 복잡해야 한다. 어두움과 밝음의 대조는 이 무늬에서 중요하고, 색의 변화와 모양의 디자인도 함께 탐색할 여지가 있다.

첫 번째 색상 스케치는 현재의 범고래를 떠올리게 한다. 크리처의 옆구리를 강한 보호 패턴으로 장식하고, 카운터셰이딩 감각은 뛰어나다. 얼룩덜룩한 녹색과 갈색은 두 번째 색상 스케치의 바탕이 되고, 이 색조들은 우거진 숲속 환경에서 몸을 숨길 때 도움이 된다. 세 번째 스케치는 고리형 보호 패턴에 중점을 두며, 독특한 외형을 만들어낸다.

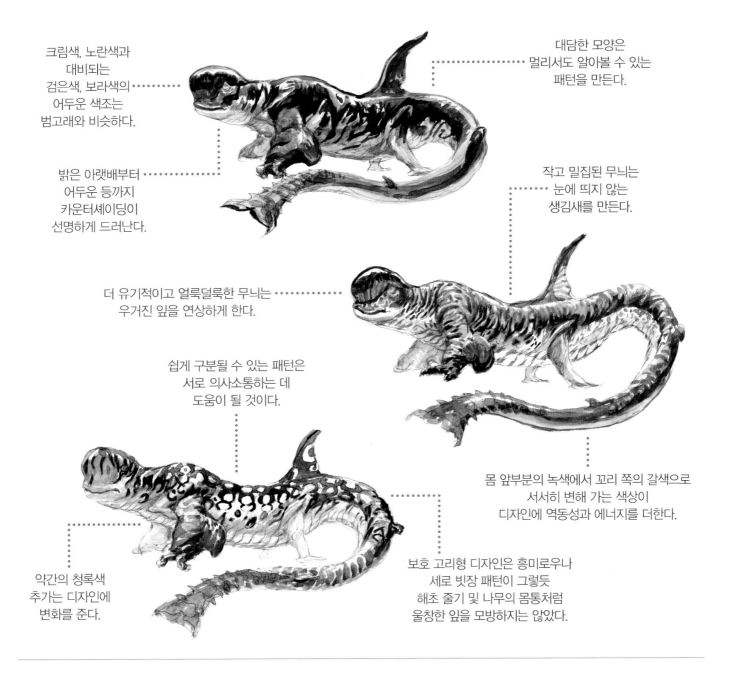

크림색, 노란색과 대비되는 검은색, 보라색의 어두운 색조는 범고래와 비슷하다.

밝은 아랫배부터 어두운 등까지 카운터셰이딩이 선명하게 드러난다.

대담한 모양은 멀리서도 알아볼 수 있는 패턴을 만든다.

작고 밀집된 무늬는 눈에 띄지 않는 생김새를 만든다.

더 유기적이고 얼룩덜룩한 무늬는 우거진 잎을 연상하게 한다.

쉽게 구분될 수 있는 패턴은 서로 의사소통하는 데 도움이 될 것이다.

몸 앞부분의 녹색에서 꼬리 쪽의 갈색으로 서서히 변해 가는 색상이 디자인에 역동성과 에너지를 더한다.

약간의 청록색 추가는 디자인에 변화를 준다.

보호 고리형 디자인은 흥미로우나 세로 빗장 패턴이 그렇듯 해초 줄기 및 나무의 몸통처럼 울창한 잎을 모방하지는 않았다.

최종 디자인

이전의 콘셉트로부터 최고의 요소를 모두 반영해 최종 디자인을 만들었으며, 양서류의 공격적인 성질을 부각했다. 고래 헌터는 등지느러미와 꼬리지느러미를 가진 오랜 기원의 수생 동물임이 분명하지만, 육지에서는 강력한 자세로 변형한 다리를 이용해 서 있는 모습으로 그려진다. 현대와 선사시대의 고래, 말뚝망둑어, 악어에서 나온 참고 자료는 크리처가 친숙하고 그럴듯해 보이도록 영향을 미치지만, 크리처는 여전히 자신만의 해부학적 구조를 가진 독특한 종이다.

이 크리처는 아랫배 부분의 케라틴 보호막을 통해 거친 지형에 잘 적응했다. 이 단단한 막은 못이 박힌 두꺼운 피부층으로 덮여 있어, 크리처가 헤엄칠 때 항력을 일으키지 않는다. 몸 전체의 보호 무늬는 위장과 개체 간 의사소통을 돕는다. 현재의 고래류는 아주 지능적이고 사회성이 높은 동물로 알려져 있다. 고래 헌터도 예외는 아니다. 이 크리처가 가진 독특하고 커다란 멜론은 사냥 전략에 필수적이며, 사냥할 때 사용되는 간단한 표현을 나타내는 광범위한 소리를 낸다. 크리처는 먹잇감이 빠져나갈 수 없는 강력한 매복을 꾸밀 수 있다. 이는 멜론을 사용해 큰 소리를 만들어 먹이를 혼란에 빠뜨리고, 그 결과 온대림에서 무리의 다른 구성원이 잠복한 곳을 향해 먹이를 몰고 갈 수 있다. 포식 동물인 크리처의 큰 턱은 먹이를 재빨리 해치우는데, 범고래 조상의 턱과 상당한 유사성을 보인다.

어린 개체는 수중 해초림의 안전한 곳에서 성장한다. 그러나 육지에서 걷고 사냥하는 방법을 배워야 하는 시기가 반드시 온다. 이때가 고래 헌터의 수명 주기 중 가장 위험한 시기다. 왜냐하면 새끼는 어미보다 훨씬 작고, 늑대나 라이벌 고래 무리와 같은 포식자로부터 보호가 필요하기 때문이다.

최종 디자인의 주인공은 공격적인 자세로 새끼를 방어하는 큰 수컷이다. 크리처는 위협적으로 가시 돋힌 몽둥이 모양의 꼬리를 휘두른다. 어깨와 목에 있는 뚜렷한 상처는 과거에 승리했던 전투의 표시다.

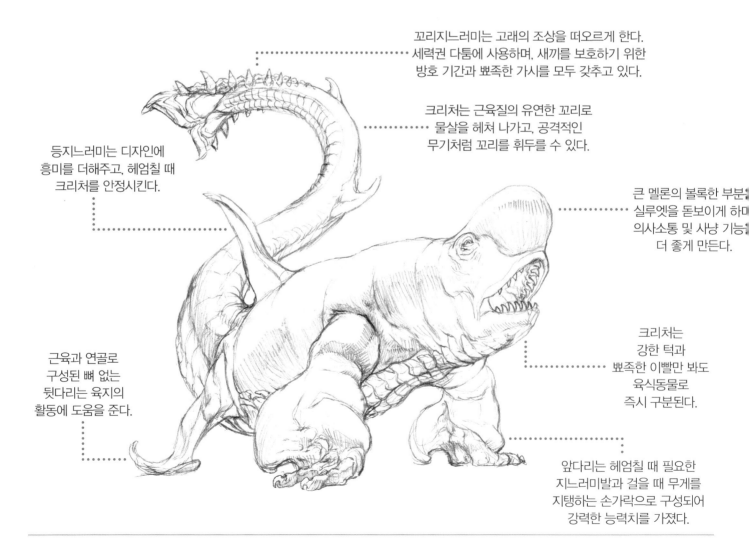

꼬리지느러미는 고래의 조상을 떠오르게 한다. 세력권 다툼에 사용하며, 새끼를 보호하기 위한 방호 기간과 뾰족한 가시를 모두 갖추고 있다.

크리처는 근육질의 유연한 꼬리로 물살을 헤쳐 나가고, 공격적인 무기처럼 꼬리를 휘두를 수 있다.

등지느러미는 디자인에 흥미를 더해주고, 헤엄칠 때 크리처를 안정시킨다.

큰 멜론의 볼록한 부분은 실루엣을 돋보이게 하며 의사소통 및 사냥 기능을 더 좋게 만든다.

근육과 연골로 구성된 뼈 없는 뒷다리는 육지의 활동에 도움을 준다.

크리처는 강한 턱과 뾰족한 이빨만 봐도 육식동물로 즉시 구분된다.

앞다리는 헤엄칠 때 필요한 지느러미발과 걸을 때 무게를 지탱하는 손가락으로 구성되어 강력한 능력치를 가졌다.

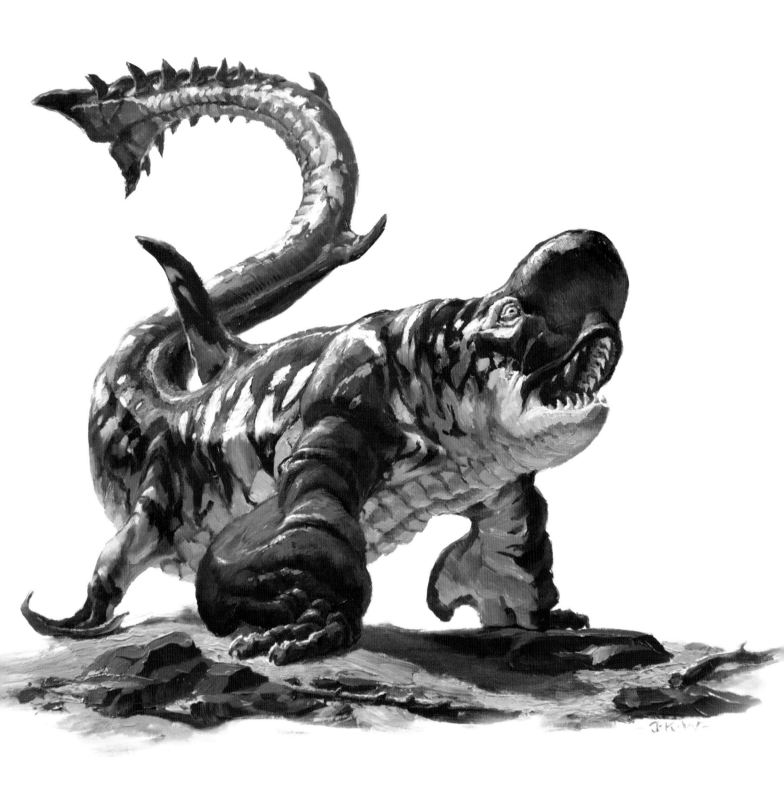

진화

이 섹션은 바다의 환경에 변화함에 따라(아마도 인간이 불러일으킨 해양 산성화로 인해) 현재 범고래의 후손이 육지의 자원을 이용하기 위해 진화했다는 공상적 디자인에 중점을 둔다.

진화적으로 고래류는 비교적 새로운 종이다. 최초의 고래 중 일부는 약 5천만 년 전에 진화했으며, 이들은 현재 하마와 공통 조상을 가졌다. 습지 환경에서 사냥하고 평생을 보내면서 육지와 물을 편안하게 넘나들었다. 시간이 지나면서 이 동물들은 물기가 많은 환경을 이용하기 위해 적응했다. 암불로케투스라는 종은 갯벌에서 해양 환경으로 이동한 최초의 종이다. 턱은 물속에서 소리를 귀로 전달할 수 있도록 진화했다. 눈이 머리 맨 위쪽에 있으면 물속에서 먹이를 쉽게 매복할 수 있었을 것이다.

로드호세투스를 비롯한 다른 수생 고래 종이 발달했고, 일부 고래 종은 바다로 완전히 옮겨갔다. 도루돈은 지금의 고래와 비슷한 몸으로 진화한 최초의 고래다. 앞다리는 지느러미로 바뀌었지만, 도루돈은 흔적만이 남아있는 뒷다리를 여전히 간직하고 있었다. 아마도 혼자 살았으며 공해에서 물고기를 잡아먹었을 것이다. 해양 환경이 변하자 두 개의 독특한 무리가 발달할 수 있었다. 한 그룹은 여러 섭식을 하는 수염고래, 다른 그룹은 이빨고래다. 이 시기 이후 이빨고래의 해부학에서 멜론이 나타나기 시작했다. 멜론으로 인해 음파탐지를 할 수 있었던 이빨고래는 이후 매우 성공적인 포식자가 되었다. 복잡한 사회적 행동은 결국 범고래와 같은 현재의 이빨고래에서 분명히 드러났고, 이는 사냥 전략과 강력한 가족 유대의 기초를 제공했다.

시간이 지남에 따른 동물의 환경 적응 방식을 고민해 보자. 이러한 지식은 고래의 계통을 미래로 확장할 수 있게 한다. 이 크리처는 육지에서의 삶에 적응하기 위해 앞다리를 발달시킴으로써 두 발로 걷는 자세를 취할 수 있게 되었다. 크리처의 큰 멜론은 먹이를 무력화하는 음파를 증폭, 조정할 수 있다. 유체역학적인 몸을 유지할 필요가 없는 크리처는 이제 보호 역할을 하는 두터운 지방층과 얼룩덜룩한 털 부분으로 덮여 있다. 미래의 태평양 북서부의 이 무시무시한 포식 동물은 언뜻 보기에는 고래를 거의 닮지 않았지만, 진화의 역사를 거슬러 올라가면 그 유사성이 점점 명백해진다.

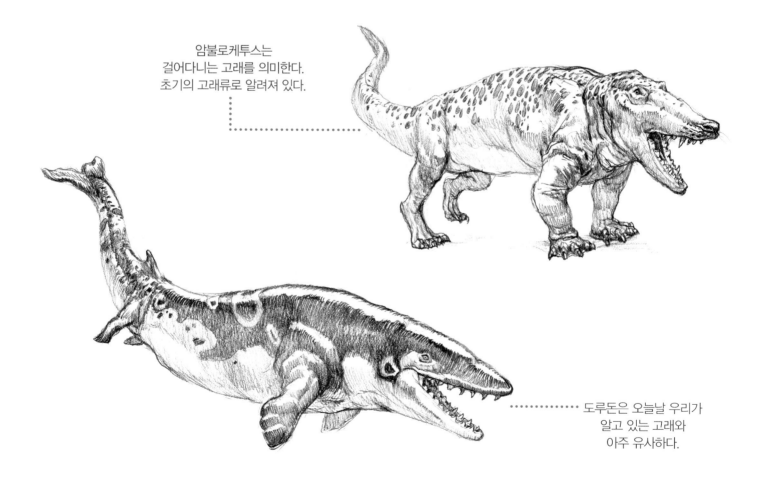

암불로케투스는 걸어다니는 고래를 의미한다. 초기의 고래류로 알려져 있다.

도루돈은 오늘날 우리가 알고 있는 고래와 아주 유사하다.

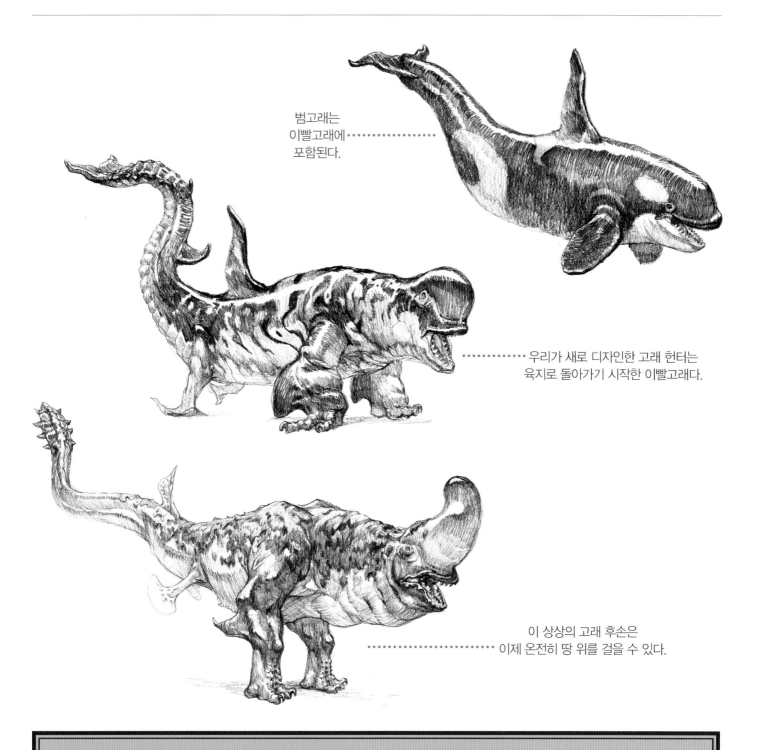

범고래는
이빨고래에
포함된다.

우리가 새로 디자인한 고래 헌터는
육지로 돌아가기 시작한 이빨고래다.

이 상상의 고래 후손은
이제 온전히 땅 위를 걸을 수 있다.

아티스트 팁

화석 기록은 크리처 디자인에 관한 영감을 얻고 싶을 때 탐색하기에 멋진 곳이다. 지구상에 살던 많은 매력적인 유기체들이 오래전에 죽었지만, 그렇다고 여러분이 세심히 살피고 연구할 수 없다는 것을 의미하지는 않는다. 화석 유적이나 아티스트의 복원품을 가까이서 검토하는 것이 최선이다. 다음에 여러분이 스케치하기 좋은 장소를 찾을 때, 자연사 박물관을 방문해 소장품을 공부하기를 바란다. 이렇게 하면 시각적 자료를 구축할 때 도움이 되고, 특정 크리처에 필요한 디자인 요소를 찾아야 할 때 참조하기도 좋다.

죽은 고기 처리자

크리스티나 렉소바 KRISTINA LEXOVA

주요 사실

- 기후변화로 인한 극심한 더위 때문에 방치된 도시 지역을 포함해 다양한 환경에서 생활하는 조류 크리처다.

- 썩은 고기를 처리하고 때때로 작은 먹이를 잡기도 한다. 무거운 부리와 강력한 발톱은 버려진 뼈도 부술 수 있다.

- 부모가 둥지를 보호한다. 새끼들이 스스로 사냥을 할 수 있을 때까지 먹이를 가져다준다.

- 다른 생물을 쫓아내기 위해 큰 소리로 육체적 위협을 가할 수 있다.

상상하기

자연 속에서 살아가는 이 조류의 먹이는 죽은 유기체다. 즉, 죽은 동물을 먹는 동물이라는 의미다. 이런 종류의 독특한 식단은 가끔 위험을 동반하기도 한다. 동물이 충분한 먹이 공급원을 찾지 못하면 소멸할 것이기 때문이다. 그래서 소위 죽은 동물을 전문적으로 처리하는 동물은 제한된 자원을 최대한 활용하도록 적응한다. 이러한 경향은 크게 두 가지의 특징으로 나누어진다.

- 첫 번째는 먹이와 만날 확률을 높이기 위한 특성이다. 즉, 포식자가 스스로 먹이를 구하기 위해 마주치는 사체의 수를 높이

는 것이다. 잘 발달한 감각, 미끄러지듯 장거리를 날아갈 수 있는 효율적 이동 방법, 먹이를 먹는 간격이 길어져도 견딜 수 있는 힘은 생존에 유리하다.

- 두 번째는 먹이를 발견하고 처리하는 시간에 대한 특성이다. 이들은 먹이를 구한 뒤 최대한 많은 영양소를 추출하도록 효율적으로 시간을 활용한다. 경쟁 상대를 위협하기 위한 시각적, 청각적 표현은 물론이고 음식을 빠르게 찢고 삼키는 능력, 그리고 뼈와 썩은 고기를 처리할 수 있는

능력 역시 이에 해당한다.

크리처에게 이런 속성이 많으면 많을수록 죽은 고기 처리자에 관한 더 상세한 설정을 입힐 수 있다.

마지막으로 우리는 이 크리처가 살아가는 환경이 외형과 행동에 끼치는 영향을 생각해야 한다. 이 특별한 디자인을 위해 우리는 더위와 도시 환경에 초점을 맞출 것이다.

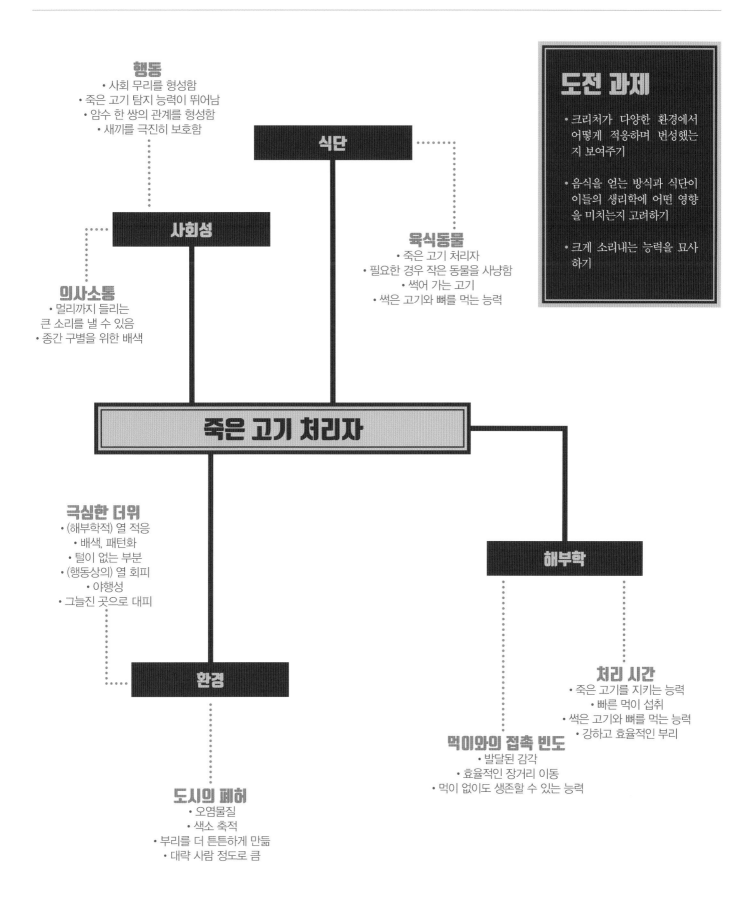

행동
• 사회 무리를 형성함
• 죽은 고기 탐지 능력이 뛰어남
• 암수 한 쌍의 관계를 형성함
• 새끼를 극진히 보호함

식단

사회성

도전 과제
• 크리처가 다양한 환경에서 어떻게 적응하며 번성했는지 보여주기
• 음식을 얻는 방식과 식단이 이들의 생리학에 어떤 영향을 미치는지 고려하기
• 크게 소리내는 능력을 묘사하기

육식동물
• 죽은 고기 처리자
• 필요한 경우 작은 동물을 사냥함
• 썩어 가는 고기
• 썩은 고기와 뼈를 먹는 능력

의사소통
• 멀리까지 들리는 큰 소리를 낼 수 있음
• 종간 구별을 위한 배색

죽은 고기 처리자

극심한 더위
• (해부학적) 열 적응
• 배색, 패턴화
• 털이 없는 부분
• (행동상의) 열 회피
• 야행성
• 그늘진 곳으로 대피

해부학

환경

처리 시간
• 죽은 고기를 지키는 능력
• 빠른 먹이 섭취
• 썩은 고기와 뼈를 먹는 능력
• 강하고 효율적인 부리

먹이와의 접촉 빈도
• 발달된 감각
• 효율적인 장거리 이동
• 먹이 없이도 생존할 수 있는 능력

도시의 폐허
• 오염물질
• 색소 축적
• 부리를 더 튼튼하게 만듦
• 대략 사람 정도로 큼

181

해부학 연구

조류 날개 해부학

새나 박쥐처럼 날아다니는 동물은 비행에 잘 적응한 몸을 가지고 있다. 이들에게 날개는 아주 중요한 기관이며, 뼈는 가늘고 가볍다. 마치 이들의 몸 전체가 조류 해부학의 결정판인 것처럼 말이다. 어떤 뼈는 체중을 줄이기 위해 합쳐지거나 완전히 소실되기도 했다. 큰 가슴뼈는 비행 근육의 부가 장치 역할을 하며, 빗장뼈 역시 비행에는 필수적이다.

날개의 연조직과 관련해 꼭 기억해야 할 몇 가지 특징이 있다. 첫 번째는 비행을 담당하는 두 개의 주요 근육 중 하나인 가슴 근육이다. 이 거대한 근육 때문에 가슴의 모양은 둥글다. 긴 날개막은 어깨 부위에서 손목까지 이어지는 섬유 조직이다. 또한, 날개 앞쪽 가장자리의 모양을 담당하므로 디자인적으로 유의미하다.

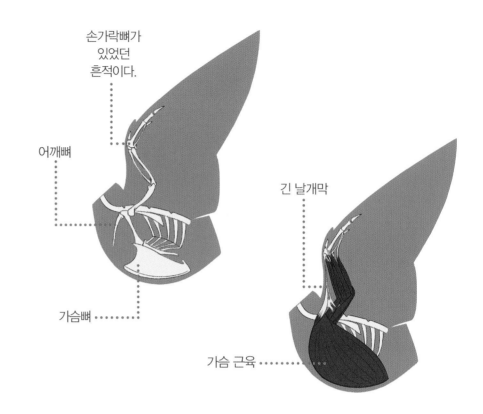

손가락뼈가 있었던 흔적이다.

어깨뼈

가슴뼈

긴 날개막

가슴 근육

진화

앨버트로스 새와 큰남극바다제비(오른쪽) 같은 '슴새'는 곤충과 조류를 잇는 시각적인 연관성을 가지고 있다.

슴새의 부리는 튜브 모양의 콧구멍을 포함해, 여러 개의 뿔이 있는 뼈판으로 이루어져 있다. 엄밀히 말하면 새의 부리와 곤충의 머리 위 뼈판은 아무런 연관이 없지만, 이 요소만으로도 아주 다른 두 동물군이 합쳐질 수 있을 정도로 생김새가 비슷하다. 게다가 앞서 언급한 튜브 모양의 코는 우리의 크리처가 죽은 고기의 위치를 찾는 데 필요한 뛰어난 후각을 제공한다.

튜브 모양의 콧구멍으로 후각이 뛰어나다.

큰남극바다제비
Giant petrel (Macronectes)

부리는 7개에서 9개의 뼈판으로 구성되어 있다.

곤충의 입 부분

음식을 먹을 때를 생각해 보면 곤충의 입 부분(오른쪽)보다 더 효율적인 구조는 없다. 우리 크리처의 입에 곤충의 특징을 더하면 크리처는 몇 분 안에 사체를 잘게 부술 수 있는 입을 가지게 된다. **101p**에도 언급했듯, 모든 곤충의 입 부분은 각각 개체의 생활 방식에 맞춰 늘려지고 삐딱해지지만, 기본적인 부분은 똑같이 구성되어 있다.

• 윗입술 - 음식을 담기 위해 위쪽 '입술' 역할을 하는 판

• 아래턱뼈 - 음식을 으깨기 위한 한 쌍의 턱

• 위턱뼈 - 감각 기관이 부착되어 있고, 먹이를 다루는 날카로운 부분과 매우 유사한 역할을 하는 한 쌍의 부속 기관

• 아랫 인두 - '혀' 역할을 하며, 먹이에 침을 섞음

• 아랫입술 - 음식을 담는 아랫 '입술'의 역할

오른쪽 사진은 씹는 입 부분으로, 각각의 부속 기관들이 다소 깔끔하게 정리되어 있어 기억하기가 쉽다.

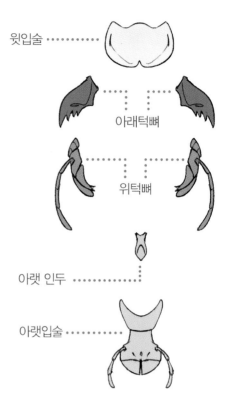

윗입술

아래턱뼈

위턱뼈

아랫 인두

아랫입술

입 부속 기관을 정리한 '샌드위치식 관점'

조류의 머리 구조

이 크리처의 조류 해부학에 곤충의 특징을 혼합하기 위해서는 새의 머리와 부리의 기본 구조를 이해하는 것이 도움이 될 것이다. 새의 머리뼈는 크게 세 부분으로 나눌 수 있다.

• 머리뼈의 뒤쪽은 목, 척추뼈와 연결된다. 또한 눈구멍과 귓구멍이 있는 곳이기도 하다.

• 위턱은 콧구멍이 포함되어 있고, 유연한 경계를 따라 머리뼈 부위와 연결된다.

• 힌지 메커니즘은 부리를 벌렸을 때 앞으로 튀어나오는 세 개의 뼈로 구성되어 있다. 위턱을 올리면, 융합한 턱이 벌어지는 가능 범위보다 더 넓게 입을 벌릴 수 있다. 이는 먹이를 통째로 삼킬 때 유용하며, 우리는 이 챕터의 뒷부분에서 논의할 것이다.

위턱과 아래턱은 머리뼈의 콧구멍 바로 앞에서 끝나는 람포테카(각질화된 부리 덮개)로 덮여 있고, 종마다 상당히 다채로운 색을 띤다.

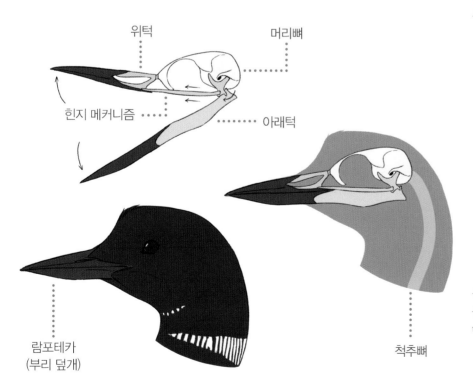

위턱

머리뼈

힌지 메커니즘

아래턱

람포테카 (부리 덮개)

척추뼈

기능 연구

새 날개의 종류

새가 나는 스타일은 날개 모양에 따라 달라진다. 조류에게는 크게 네 가지 종류의 날개가 있다.

- 활공하는 날개 - 바람의 흐름에 따라 활강하기 위해 길고 날씬하게 뻗은 날개

- 비상하는 날개 - 공기 상승 온난 기류에 비상하기 위한 폭이 넓고 일자형인 날개

- 빠른 속도의 날개 - 속도를 내기 위해 짧고 뾰족한 날개

- 타원형의 날개 - 짧고 넓어서 빠른 속도로 날아오를 수 있는 기동성을 갖춘 날개

우리가 디자인할 크리처는 활공하는 날개나 비상하는 날개가 어울린다. 날개는 크리처가 먹이를 구하러 높이 오르게 하며, 이동에 에너지를 덜 쓰게 한다. 다만, 다른 날개여도 괜찮다. 오늘날 도시에 가장 잘 적응한 조류인 '송골매'는 빠른 속도의 날개로 비좁은 도시 환경에서 능숙하게 길을 찾는다. 타원형 날개면 어떤가. 우리 크리처에게 알맞은 이점이 있을 것이다.

더위 적응

이 크리처는 기후의 극단적인 변화가 찾아온 종말론적 환경에서 살아간다. 황무지나 도시의 폐허에서 살 수도 있고, 소수의 남은 사람들과 함께 경쟁하며 살아가기도 한다. 도시 사막의 찌는 듯한 더위 아래 살아남기 위해서는 몸이 과열하는 것을 막아야 한다. 즉, 체온 조절이 필요한 것이다. 동물들이 체온을 조절하는 방법에는 여러 가지가 있다. 이 크리처는 그중 하나인 '피부의 역할'에 중점을 맞춰 보고자 한다. 흥미로운 시각적 자료가 만들어질 것이다.

피부는 모든 동물의 외피다. 그래서 환경과 직접 접촉하기 때문에 체온을 조절하는 요소다. 동물의 몸은 체온을 조절하기 위해 피부로 가는 피의 흐름을 조절한다. 피가 표면 근처의 혈관을 통해 흐르기 때문에 피부는 주위 환경에 열을 빼앗기고, 결과적으로 체온이 식는다. 털이 없는 부분은 독수리나 흰 따오기에서 발견되듯 짝짓기 목적으로 사용하기도 한다.

동물은 덥거나 추운 온도 모두에서 살아남아야 한다. 그러므로 많은 혈관으로 가득 차 있어 체온 조절 장치 역할을 할 수 있도록 털이 없는 부분을 선택적으로 가져야 할 것이다.

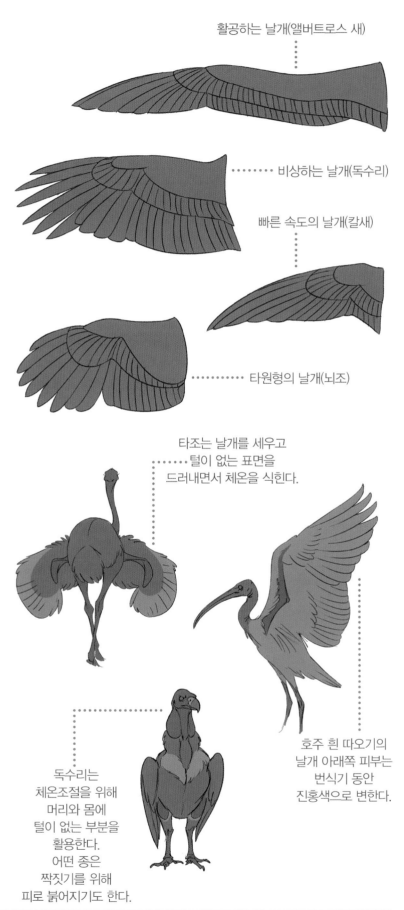

활공하는 날개(앨버트로스 새)

비상하는 날개(독수리)

빠른 속도의 날개(칼새)

타원형의 날개(뇌조)

타조는 날개를 세우고 털이 없는 표면을 드러내면서 체온을 식힌다.

호주 흰 따오기의 날개 아래쪽 피부는 번식기 동안 진홍색으로 변한다.

독수리는 체온조절을 위해 머리와 몸에 털이 없는 부분을 활용한다. 어떤 종은 짝짓기를 위해 피로 붉어지기도 한다.

소화기 계통

죽은 동물 처리자의 소화 시스템은 해부학에서 다룰 중요한 측면 중 하나다. 또한, 그 동물의 겉모습에 약간의 영향을 미친다. 부리부터 살펴보면 새들은 무거운 이빨을 더 가볍고 약한 부리로 대체했다. 그 결과, 먹이를 씹을 수는 없지만 찢거나 으깬 후 삼킨다. 죽은 동물 처리자는 노출되지 않은 장소에서 소화하기를 원한다면, 목 주머니에 먹이를 저장하거나 모이주머니로 이동시켜 음식을 저장할 수 있다.

섭취한 음식은 소화를 위해 조류의 식도 밑에 있는 부분인 '전위'로 이동한다. 이곳에서는 많은 양의 산이 분비되는데, 먹이를 분해하는 시작점이라고 할 수 있다. 독수리는 이 산의 부식성이 아주 강하다. 이로 인해 대부분의 병원체를 죽일 수 있어 썩은 고기를 먹고도 병에 걸리지 않을 수 있다.

먹이는 마지막으로 위의 두 번째 부분인 모래주머니로 전달된다. 모래주머니에는 근육으로 발달한 두꺼운 벽이 있다. 이 부위가 음식의 분쇄를 도와주기 때문에 이빨의 효과적인 대체물이라고 할 수 있다. 또한, 무게 중심을 새의 앞에서 뒤로 이동시켜 비행을 위한 또 다른 이점을 가져온다.

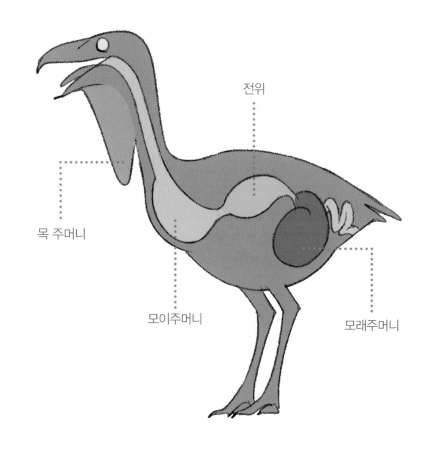

전위

목 주머니

모이주머니

모래주머니

색상

우리의 크리처에 어두운 얼굴 패턴을 적용하는 것은 크리처가 사막에 사는 것처럼 보이는 데 도움이 된다. 그리고 이들 무늬는 실제 동물들 사이에서도 몇 가지 기능적인 용도가 있다.

얼굴의 줄무늬는 크리처의 눈을 숨기는 데에 효과적이어서 포식자의 공격을 막아낼 수 있다. 사막에 사는 동물의 경우, 눈 주위의 어두운 부분은 일부 스포츠에서 사용하는 '아이 블랙'과 같이 이글거리는 눈빛의 반짝거림을 줄여주는 용도다.

마지막으로 이러한 패턴은 포식자를 피하기 위한 경계색의 한 형태가 될 수 있고, 또한 같은 종의 구성원이 서로를 알아볼 수 있도록 도와준다.

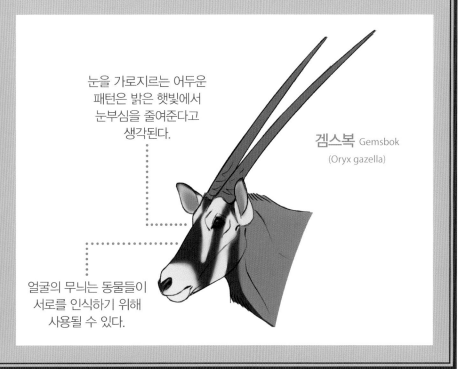

눈을 가로지르는 어두운 패턴은 밝은 햇빛에서 눈부심을 줄여준다고 생각된다.

겜스복 Gemsbok
(Oryx gazella)

얼굴의 무늬는 동물들이 서로를 인식하기 위해 사용될 수 있다.

섬네일

틀에 갇히지 않아야 좋은 결과가 나온다. 이 특정한 디자인을 위해 섬네일을 그린 뒤 참고 자료를 살펴봤다. 계획을 철저하게 짰음에도 드로잉이 딱딱하고 재미없다면, 그건 여러분의 뇌가 한 번에 너무 많은 것에 집중했기 때문일 것이다.

디자인하는 과정에서의 섬네일은 대략적이고 즉흥적일 수 있다. 나중에 디테일을 고민해 수정하면 되므로 걱정하지 않아도 된다. 먼저 섬네일을 제작하는 과정을 통해 하나의 단계에 압도되지 않고, 전략적으로 집중해 보자. 디자인 과정을 효과적으로 나눠주는 것이다. 모든 아티스트는 크리처를 디자인하는 접근 방식에 차이가 있다. 한 가지 방식이 모든 경우에 적용되지 않는다는 뜻이다. 여러분은 일을 진행하며 다양한 출처를 알게 될 것이고, 선택할 것이며, 시행착오를 겪게 될

것이다. 그러나 이를 통해 가장 만족스러운 최고의 성과를 내는 방법을 배울 수 있다.

섬네일을 그릴 때는 좋은 제스처, 흥미로운 모양, 아이디어에 초점을 맞추며 즐겨 보기를 바란다. 여러분이 그린 섬네일에 만족하면 섬네일을 다시 확인하며 해부학에 따라 수정하면 되고, 어쩌면 시간이 지남에 따라 이 단계가 필요하지 않을 수도 있다. 머릿속에 가져다 쓸 시각적 자료가 충분하다면 자유롭게 스케치를 하더라도 큰 실수는 하지 않을 것이다.

섬네일을 그릴 때는 주어진 조건에 대해 가능한 해법을 찾아 묘사하는 것이 중요하다. 그것이 최상의 디자인임을 분명히 하자. 상업적인 상황에서는 처음부터 넓은 그물망을 던져 다양한 방안

을 찾아보고, 고객이 진행 방법을 선택할 수 있게 하면 더 큰 만족감을 줄 수 있다. 물론, 이런 말을 듣기 싫어하는 클라이언트도 있겠지만 우리는 절대로 종이 한 장 위에 모든 옵션을 담을 수 없다. 다만, 우리의 목표는 디자인을 진행하기 위해 충분히 환상적인 선택지를 제공하는 것이다.

이 섬네일은 '죽은 고기 처리자'라는 상위 개념을 두고, 디자인에서 생각할 수 있는 많은 방향을 보여 줌으로써 다양성을 확보했다. 곤충 모양의 입부분은 특히 흥미를 유발하기 때문에 비슷한 디자인에 많이 등장하기도 한다. 날카로운 삼각형 모양은 크리처에게 위험의 기운을 주기 위한 요소의 하나다.

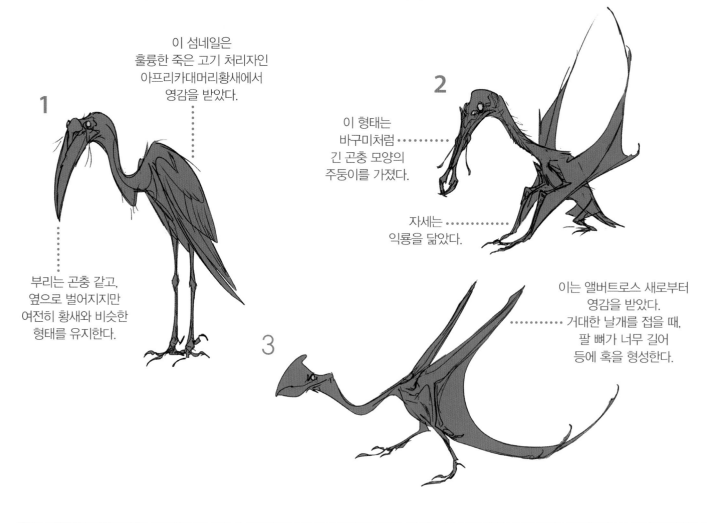

1 이 섬네일은 훌륭한 죽은 고기 처리자인 아프리카대머리황새에서 영감을 받았다.

부리는 곤충 같고, 옆으로 벌어지지만 여전히 황새와 비슷한 형태를 유지한다.

2 이 형태는 바구미처럼 긴 곤충 모양의 주둥이를 가졌다.

자세는 익룡을 닮았다.

이는 앨버트로스 새로부터 영감을 받았다. 거대한 날개를 접을 때, 팔 뼈가 너무 길어 등에 혹을 형성한다.

3

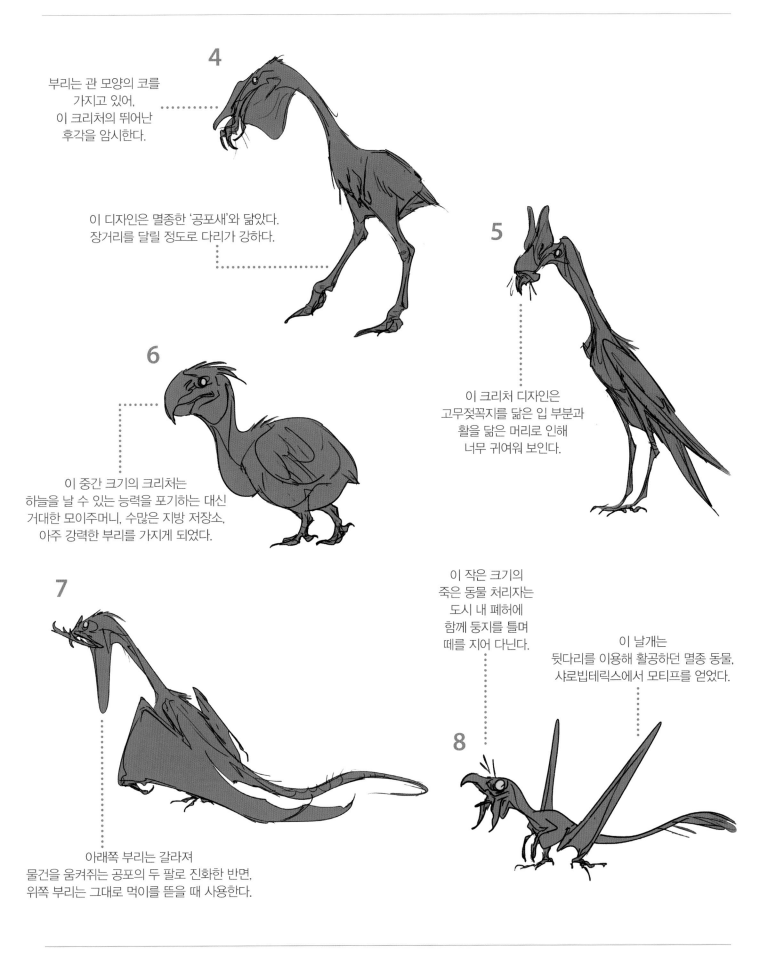

4

부리는 관 모양의 코를 가지고 있어, 이 크리처의 뛰어난 후각을 암시한다.

이 디자인은 멸종한 '공포새'와 닮았다. 장거리를 달릴 정도로 다리가 강하다.

5

이 크리처 디자인은 고무젖꼭지를 닮은 입 부분과 활을 닮은 머리로 인해 너무 귀여워 보인다.

6

이 중간 크기의 크리처는 하늘을 날 수 있는 능력을 포기하는 대신 거대한 모이주머니, 수많은 지방 저장소, 아주 강력한 부리를 가지게 되었다.

7

아래쪽 부리는 갈라져 물건을 움켜쥐는 공포의 두 팔로 진화한 반면, 위쪽 부리는 그대로 먹이를 뜯을 때 사용한다.

이 작은 크기의 죽은 동물 처리자는 도시 내 폐허에 함께 둥지를 틀며 떼를 지어 다닌다.

이 날개는 뒷다리를 이용해 활공하던 멸종 동물, 샤로빕테릭스에서 모티프를 얻었다.

8

전개

섬네일 4는 독수리와는 다른 사체 처리자를 독창적이고 흥미롭게 해석했다. 또한, 모든 섬네일을 통틀어 부리가 가장 매력적이고 참신하다. 곤충 모양뿐만 아니라 후각, 짝짓기, 울음소리 증폭 기능이 모두 들어가게 디자인했다.

섬네일 4는 디자인이 복잡하지 않으며, 그 흐름을 방해하지도 않는다. 그러면서도 환경상의 적응을 담아내는 데 성공했다. 극한 기온에 대처하기 위해 크리처는 육수(肉垂 : 칠면조·닭 따위의 목 부분에 늘어져 있는 붉은 피부)와 털이 없는 부분으로 열을 발산할 수 있다. 도시 환경적인 측면을 반영해 인간만큼 커진 크리처는 출입구와 폐허 사이에서 쉽게 길을 찾을 수 있을 것이다.

이 디자인에 영향을 준 요소들 중에서, 사체 처리자의 생활 방식이 주요 초점인 부리에 미치는 영향 때문에 가장 두드러지게 표현되었다. 곤충의 입 부분으로 인해 이 크리처는 사체를 기록적인 속도로 분해하여 모이주머니를 채우고, 먹이를 소화하기 위해 시원한 곳으로 피할 수 있게 되었다.

이 크리처의 청각적 측면은 숨어 있다. 추가로 묘사하면 디자인이 복잡해지고, 이미 크리처가 가진 디자인적 요소와 경쟁할 것이기 때문이다. 그러나 존재감이 없는 것은 아니다. 볏은 짝짓기 기능뿐만 아니라 소리를 증폭하는 역할도 하고, 목주머니도 비슷한 두 가지 기능을 가지고 있어 소리를 내기 위해 부풀어 오른다.

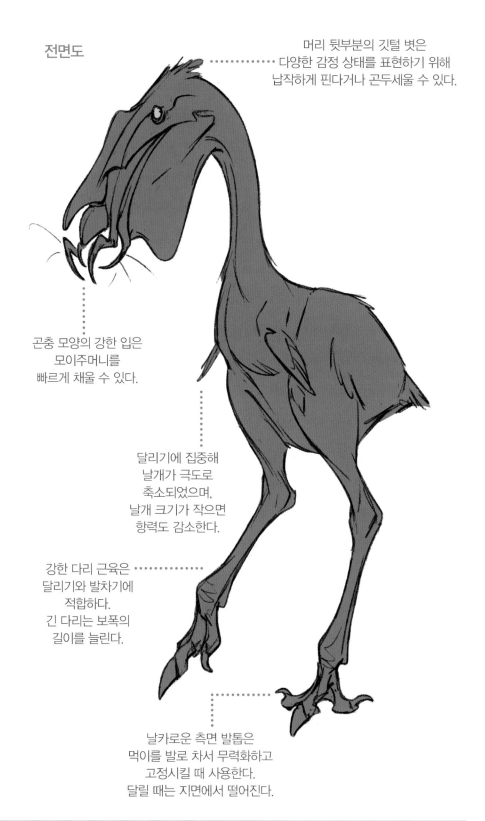

전면도

머리 뒷부분의 깃털 볏은 다양한 감정 상태를 표현하기 위해 납작하게 핀다거나 곤두세울 수 있다.

곤충 모양의 강한 입은 모이주머니를 빠르게 채울 수 있다.

달리기에 집중해 날개가 극도로 축소되었으며, 날개 크기가 작으면 항력도 감소한다.

강한 다리 근육은 달리기와 발차기에 적합하다. 긴 다리는 보폭의 길이를 늘린다.

날카로운 측면 발톱은 먹이를 발로 차서 무력화하고 고정시킬 때 사용한다. 달릴 때는 지면에서 떨어진다.

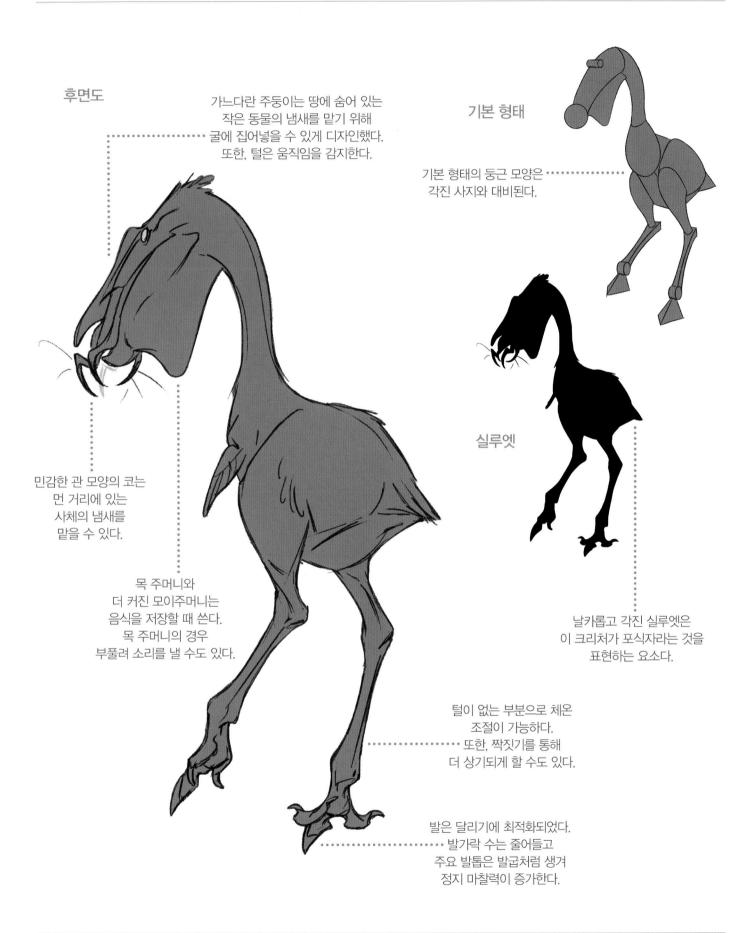

후면도

가느다란 주둥이는 땅에 숨어 있는
작은 동물의 냄새를 맡기 위해
굴에 집어넣을 수 있게 디자인했다.
또한, 털은 움직임을 감지한다.

기본 형태

기본 형태의 둥근 모양은
각진 사지와 대비된다.

민감한 관 모양의 코는
먼 거리에 있는
사체의 냄새를
맡을 수 있다.

실루엣

목 주머니와
더 커진 모이주머니는
음식을 저장할 때 쓴다.
목 주머니의 경우
부풀려 소리를 낼 수도 있다.

날카롭고 각진 실루엣은
이 크리처가 포식자라는 것을
표현하는 요소다.

털이 없는 부분으로 체온
조절이 가능하다.
또한, 짝짓기를 통해
더 상기되게 할 수도 있다.

발은 달리기에 최적화되었다.
발가락 수는 줄어들고
주요 발톱은 발굽처럼 생겨
정지 마찰력이 증가한다.

포즈

크리처의 포즈를 선택할 때 고려해야 할 몇 가지 사항이 있다. 여러분은 두 크리처가 싸우는 장면이나 사냥 장면처럼 역동적이고, 액션이 가득하며, 동작이 많은 무언가를 좋아할 수 있다. 어쩌면 크리처가 휴식을 취하거나, 목초를 뜯거나, 깃털을 고르는 등의 좀 더 차분한 장면을 선택해 디자인할 수도 있다. 이처럼 포즈는 크리처의 어떤 면을 보여주고 싶은지에 따라 달라진다.

포즈 A는 전자에 속한다. 이 크리처는 작은 도마뱀을 추적해 사냥하고 있는데, 이것은 썩은 고기를 주식으로 먹는 이들의 보충 식품이다. 뒷다리는 뒤로 쭉 뻗어 있어서 마치 크리처가 자신을 발사하는 듯하고, 앞다리는 도마뱀을 발로 차고 제압할 태세를 갖췄다. 입은 이미 벌어져 있으며, 먹이를 잡은 즉시 물어뜯을 준비가 되어 있다.

이와 반대로 포즈 B는 차분하다. 먹을 사체를 발견하거나, 훔친 순간의 크리처를 잘 보여 주는 부분이다. 목을 쭉 뻗어 머리를 들어 올린 포즈를 취하고 있다. 또한, 먹이를 먹기 전 주변에 다른 크리처가 없는지 확인하기 위해 냄새를 들이마시는 중이다.

가장 차분한 포즈인 C는 그늘진 곳에서 쉬고 있는 크리처를 묘사했다. 크리처는 불룩한 모이주머니로도 증명할 수 있듯이, 막 식사를 마치고 타는 듯한 태양 광선을 피하고 먹이를 소화하기 위해 그늘로 피했다. 크리처는 편안한 상태지만, 경계심을 늦추지 않는다. 여러분을 자세히 관찰하고 있으며, 여러분이 어떤 종류의 위협도 가할 수 없다는 것을 잘 알고 있다.

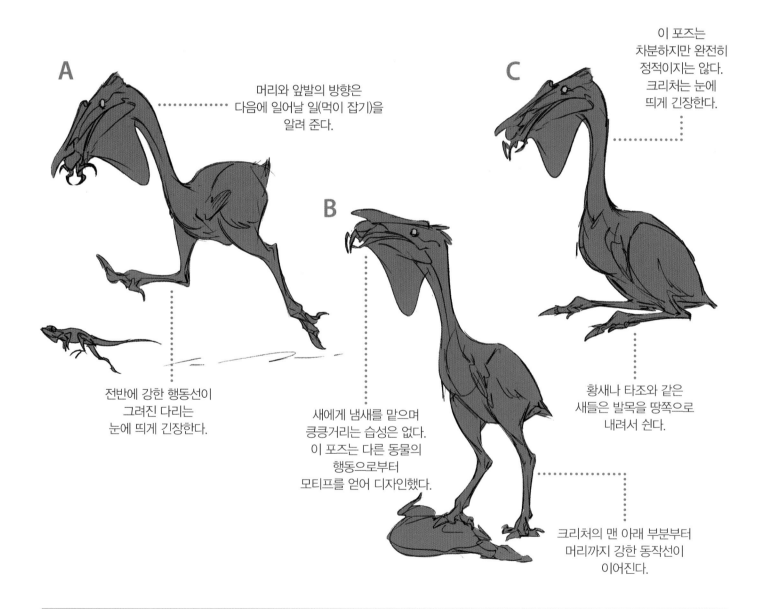

A

머리와 앞발의 방향은 다음에 일어날 일(먹이 잡기)을 알려 준다.

전반에 강한 행동선이 그려진 다리는 눈에 띄게 긴장한다.

B

새에게 냄새를 맡으며 킁킁거리는 습성은 없다. 이 포즈는 다른 동물의 행동으로부터 모티프를 얻어 디자인했다.

C

이 포즈는 차분하지만 완전히 정적이지는 않다. 크리처는 눈에 띄게 긴장한다.

황새나 타조와 같은 새들은 발목을 땅쪽으로 내려서 쉰다.

크리처의 맨 아래 부분부터 머리까지 강한 동작선이 이어진다.

색상 및 패턴

자연에서 흔히 보는 새는 부리의 다양성부터 활기찬 패턴이나 색깔에 이르기까지 크리처 디자인에 엄청난 영감을 준다. 여러분이 생각할 수 있는 가능한 모든 색상 조합이나 패턴은 이미 자연의 새가 가지고 있다고 해도 과언이 아니다. 그리고 만약 그런 새가 없다면 분명 물고기, 도마뱀, 곤충이 가지고 있을 것이다. 그래서 크리처 색상을 만드는 일에 관한 한 원하는 거의 모든 것을 할 수 있다.

명심해야 할 한 가지 사항은 이미 그려놓은 디자인과 배색이 잘 어울려야 한다는 점이다. 이상적인 배색은 눈이나 부리 같은 핵심 부위를 분명히 드러내고 강조하며, 배나 등을 흑백으로 칠해 불분명한 부분을 명확하게 하는 것이다. 또한, 나머지 디자인과 함께 조화를 이뤄야 한다.

크리처를 디자인할 때 가장 좋은 방법은 실제 동물을 보는 것이다. 자연에 우리의 두뇌를 노출해

시각적으로 매력적인 것을 찾아보자. 색상과 패턴 역시 예외는 아니며, 만약 여러분이 이 과정이나 다른 과정에서 막히게 된다면 영감을 얻기 위해 실제 동물을 보기를 바란다.

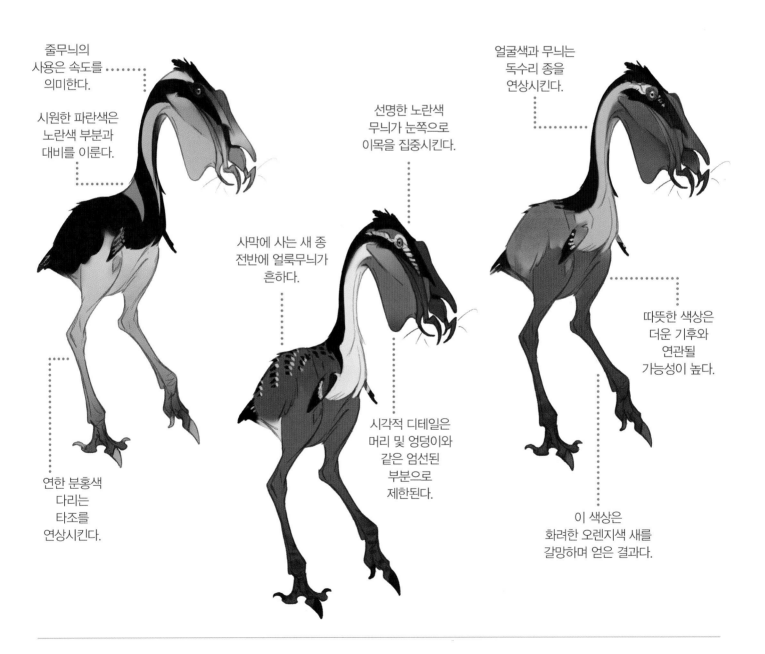

줄무늬의 사용은 속도를 의미한다.

시원한 파란색은 노란색 부분과 대비를 이룬다.

연한 분홍색 다리는 타조를 연상시킨다.

사막에 사는 새 종 전반에 얼룩무늬가 흔하다.

선명한 노란색 무늬가 눈쪽으로 이목을 집중시킨다.

시각적 디테일은 머리 및 엉덩이와 같은 엄선된 부분으로 제한된다.

얼굴색과 무늬는 독수리 종을 연상시킨다.

따뜻한 색상은 더운 기후와 연관될 가능성이 높다.

이 색상은 화려한 오렌지색 새를 갈망하며 얻은 결과다.

191

최종 디자인

다양한 요소를 반영해 성공적인 최종 디자인을 제작했다. 우선 가장 기본적인 구성 요소를 보면 디자인에는 멋진 제스처와 흐름이 있다. 부리 끝에서 다리에 이르기까지 가느다란 머리, 목, 다리와 결합한 덩치 큰 몸은 대비를 이루며 전체적인 힘과 기동성을 만들어낸다. 부리처럼 엄선한 부분에 복잡성이 더해지면서 실루엣도 한층 뚜렷해졌다.

생물학 정보와 심미적 요소를 잘 결합한 디자인은 분명한 사실주의로 치우치지 않으면서도 신빙성을 더한다. 죽은 고기 처리자의 생물학적 특성을 연구하고, 그 사실들을 이 크리처의 가장 기본적인 구성 요소로 삼아 디자인했다. 전체적으로 '프랑켄슈타인'처럼 보이지 않으면서 그러한 부분이 디자인에 조금씩 반영될 수 있었다. 이 크리처의 신체적 형태는 그들이 수행하는 기능을 정확하게 반영한다. 조류와 곤충의 요소가 완벽히 혼합되어 위협적이고 유능해 보이나, 여전히 새의 우아함을 유지한 크리처를 만나볼 수 있다. 털이 없는 부분, 깃털이 있는 부분, 부리처럼 단단한 표면이 질감의 다양성 측면에서 흥미를 더한다. 색상 및 패턴화는 과정의 초기 단계에서 확립한 디자인 요소를 더 강조한다.

보기에 만족스럽고 개성 있는 최종본이 완성되었다. 모든 요소를 잘 결합한 결과다. 만약 이 디자인을 통해 크리처가 달리는 장면이나 꽥꽥거리며 먹이를 주는 장면, 새끼 돌보는 장면이 떠오른다면 이는 성공적인 디자인이라 할 수 있다. 크리처 디자인의 가장 슬픈 현실은 이 창작물을 실물로 만나볼 수 없다는 것이지만, 예술의 경계 안에서 가능한 한 가깝게 다가갈 수 있다는 사실에 위안을 찾을 수 있다.

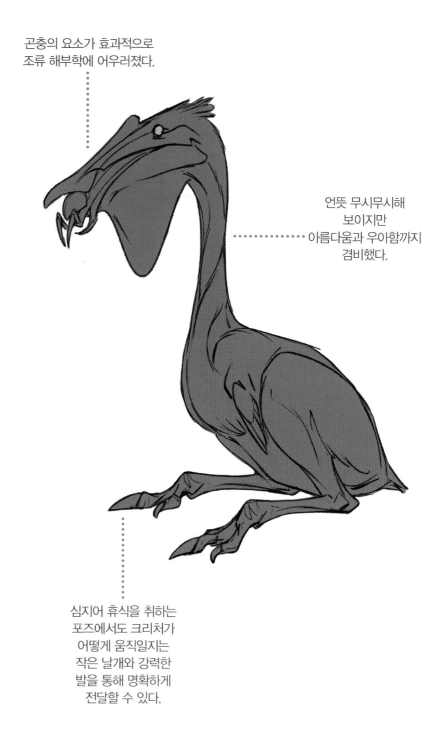

곤충의 요소가 효과적으로 조류 해부학에 어우러졌다.

언뜻 무시무시해 보이지만 아름다움과 우아함까지 겸비했다.

심지어 휴식을 취하는 포즈에서도 크리처가 어떻게 움직일지는 작은 날개와 강력한 발을 통해 명확하게 전달할 수 있다.

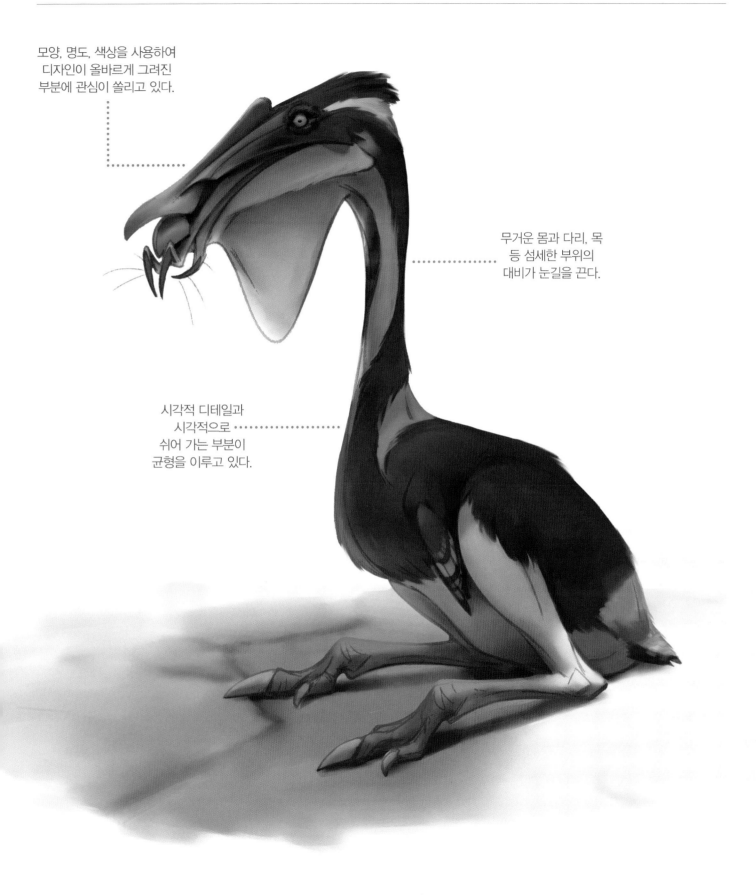

모양, 명도, 색상을 사용하여
디자인이 올바르게 그려진
부분에 관심이 쏠리고 있다.

무거운 몸과 다리, 목
등 섬세한 부위의
대비가 눈길을 끈다.

시각적 디테일과
시각적으로
쉬어 가는 부분이
균형을 이루고 있다.

변형

산악 지대

이 종은 더 춥고 험한 산악 지대에 적응해 살아
남았다. 따뜻한 기후에 사는 종보다 키가 땅딸막
하고, 볏과 육수도 작으며, 목과 다리도 더 짧다.
이는 앨런이 정립한 생물학 법칙 때문이다. '앨런
의 법칙'에 따르면 추운 기후에 적응한 동물은 추
위에 노출되는 표면적을 최소화하고 열을 보존
하기 위해 다리와 부속기관의 길이가 짧아진다.

이 종의 몸은 따뜻한 깃털에 덮여 있다. 심지어
콧구멍을 덮는 깃털이 있어 숨을 들이마실 때 차
가운 공기를 데운다. 발은 적응을 해서 스노우 슈
즈 역할을 한다. 마지막으로 부리는 꽁꽁 언 사체
를 먹을 수 있어야 하기 때문에 모든 죽은 동물
을 먹는 조류 중 가장 강하다.

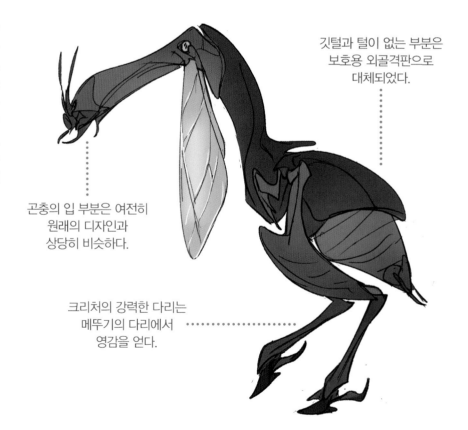

땅딸막한 키는 추운 기후에서
열을 보존하는 데 도움이 된다.

크리처는 강하고 힘 센
부리로 얼어붙은
썩은 고기를 먹을 수 있다.

두꺼운 깃털과 큰 발은 눈이 오는
환경에서 생활하기에 적합하다.

곤충형

이 변형은 다른 두 형태처럼 사실주의에 초점을
맞추기보다, 기본 크리처 디자인의 모양을 사용
해 곤충의 형태로 탈바꿈했다. 잘 살펴보면 주요
모양은 모두 그대로지만, 새로운 해부학적 구조
를 반영하기 위해 성질은 바뀌었다. 목과 가슴은
단단한 외골격판으로 이루어졌고, 육수는 한 쌍
의 곤충 날개와 비슷하다. 날개는 사마귀의 팔을,
다리는 메뚜기의 다리 모양을 본떠 그렸다. 복부
도 이제는 사실상 분명한 곤충의 형태다. 여기서
크게 변하지 않은 기능은 입뿐이다.

깃털과 털이 없는 부분은
보호용 외골격판으로
대체되었다.

곤충의 입 부분은 여전히
원래의 디자인과
상당히 비슷하다.

크리처의 강력한 다리는
메뚜기의 다리에서
영감을 얻다.

194

열대 지방

이 종은 울창한 열대우림에 적응해 살아간다. 가장 큰 특징은 머리 위 더 커진 볏이다. 이 크리처가 목을 길게 뺀 채 숲을 가로질러 달릴 때, 볏이 덤불을 갈라 쉽게 지나갈 수 있도록 했다. 또한 볏은 같은 종의 다른 구성원들이 우는 소리를 감지할 때도, 자신의 소리를 증폭할 때도 쓴다.

가시와 나뭇가지로부터 보호하기 위해 몸은 거칠고 두꺼운 깃털로 덮여 있다. 이 크리처의 눈은 같은 종 중에서 가장 크며, 이로 인해 어두침침한 숲속에서도 잘 볼 수 있다. 마지막으로 이 종의 육수는 사용하지 않을 때 뭔가에 걸리지 않도록 목 부분에 완전히 접혀 들어간다.

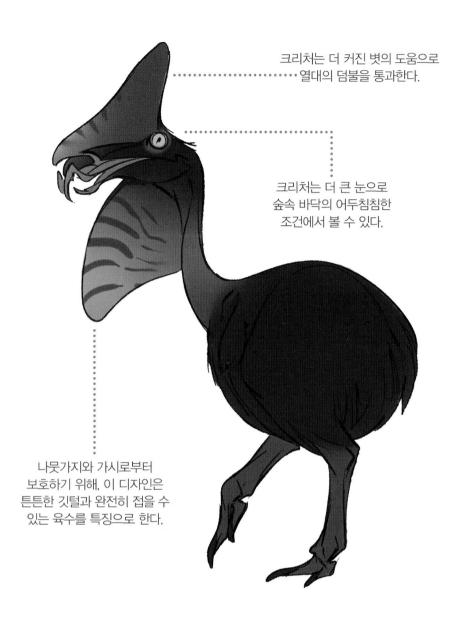

크리처는 더 커진 볏의 도움으로 열대의 덤불을 통과한다.

크리처는 더 큰 눈으로 숲속 바닥의 어두침침한 조건에서 볼 수 있다.

나뭇가지와 가시로부터 보호하기 위해, 이 디자인은 튼튼한 깃털과 완전히 접을 수 있는 육수를 특징으로 한다.

아티스트 팁

'멋진 디자인이 아니라면, 사람들은 디자인을 과학적으로 혹은 해부학적으로 정확하게 만들기 위해 얼마나 많은 연구와 노력을 기울였던 그것을 좋아하지 않을 것이다.'

내가 상업적인 크리처 아트에 입문했을 때 터득해야 했던, 좌절감을 주는 가장 중요한 교훈이었다. 처음에는 여러분의 모든 노력이 아무 의미가 없는 것처럼 느껴질 수 있다. 겉모양으로만 판단받는 것은 너무 끔찍하지 않은가. 하지만 이것이 크리처 아트의 과학적 측면을 버려야 한다는 것을 의미하는 건 아니다. 좋은 디자인의 장점은 멋지게 보이는 무언가를 구현하는 데 있다. 좋은 비주얼은 사람들을 끌어들인다. 여러분의 디자인에 관심을 가지게 하고, 기억에 남게 한다. 크리처 디자인은 이 두 가지 측면의 결합이며 완벽한 균형을 위해 노력해야만 한다.

외계 거대 동물

앨리슨 테우스 ALLISON THEUS

주요 사실

- 다리가 길고 키가 크며 아래턱뼈는 곤충 모양이다. 몸을 보호하는 껍질이 있다.

- 지구의 생물학적 특성과는 다를 수 있는 외계 환경의 목초지와 초원에서 번성한다.

- 아주 높은 곳에 살며, 아래턱뼈로 먹이를 먹는 초식동물이다.

- 같은 종족끼리 소규모로 무리를 이뤄 함께 살아간다. 이동하는 생활에 만족하며, 혼자 있는 경우는 드물다. 느린 속도와 온화한 본성은 다른 작은 생물들이 이들 곁에 살도록 한다.

상상하기

크리처에 대한 설정을 읽고 무언가 떠올랐다면, 그 첫인상을 곧바로 메모하자. 이는 우리가 크리처의 설정에 관한 가장 좋은 디자인을 떠올릴 수 있게 한다. '거대동물'이라는 용어는 말 그대로 어떤 지역에 사는 크고 거대한 동물을 부르는 말이다. 이번 디자인을 처음 구상할 때 섬세한 껍질이나 쭉 뻗은 목, 매력적인 턱을 가진 크고 긴 다리의 기린 모티프 캐릭터를 그리고자 했다. 그리고 거기에 외계 요소를 더하는 것이 목표였다. 그러나 더 많은 영감을 얻기 위해 현재 유제류의 계통발생학을 찾아보았다. 그리고 그곳에서 방목하는 포유류의 진화에 관한 유용한 정보를 열을 수

있었다. 오늘날 잘 알려진 거대 동물 중 하나가 바로 코끼리다. 코끼리의 큰 키와 둥근 몸은 처음 생각했던 길고 가느다란 크리처와는 대조적이다. 곤충, 특히 하늘소를 세분화하면 흥미롭고 다양한 실루엣을 수집할 수 있고 외계 동물의 먹는 과정을 그리는 데 좋은 자료가 된다.

신빙성 있는 크리처를 디자인하기 위해서는 그들을 환경에 적응하게 해야 한다. 크리처가 중력에 어떻게 반응하는지, 계절 변화에 어떻게 적응하는지, 먹이 사슬에서의 위치, 생태계에 미치는 영향, 생존하고 번식하기 위해 보여주는 행동을 고

려해야 한다. 이 크리처는 초식동물이다. 그래서 소수로 모여 가족을 꾸려 살고, 주요 먹이원을 쫓아 계절에 따라 이동하는 반추 동물이다. 더 높은 곳의 먹이를 먹기 위해 아주 긴 코를 가졌고, 메뚜기처럼 식물을 효율적으로 먹어 치우기도 한다. 딱정벌레에서 영감을 받은 방호 기관은 키틴 또는 뼈로 장식되어 있다. 그만큼 딱딱하므로 하늘의 포식자로부터 방어할 수 있으며, 이동이 필요할 때는 최적의 유연성을 유지한다. 어릴 때는 연약했던 껍질이 점점 성숙하며 딱딱해진다.

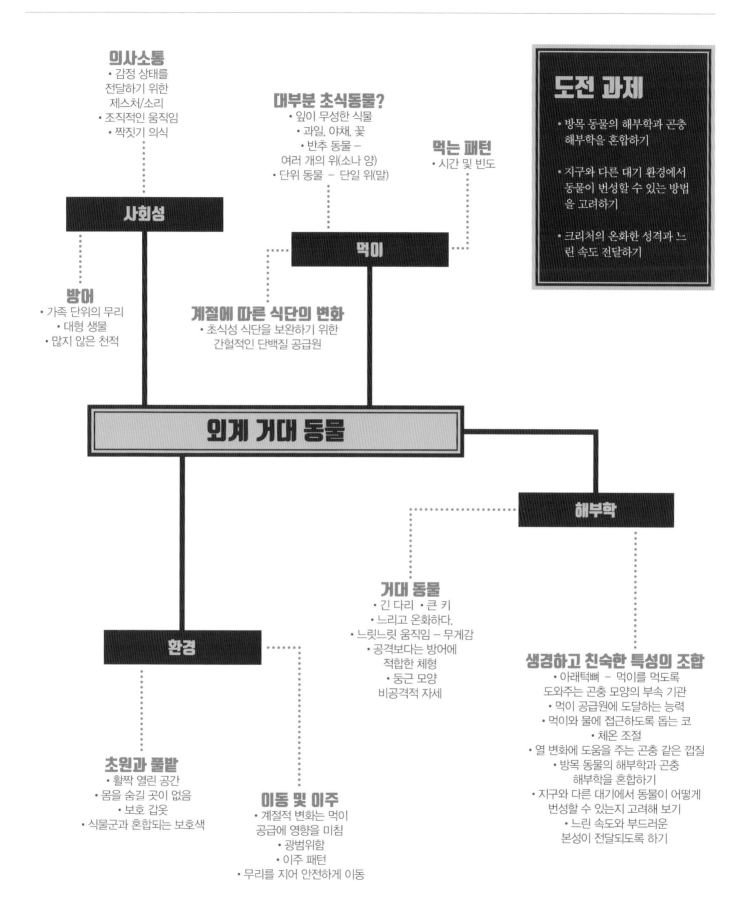

의사소통
• 감정 상태를 전달하기 위한 제스처/소리
• 조직적인 움직임
• 짝짓기 의식

대부분 초식동물?
• 잎이 무성한 식물
• 과일, 야채, 꽃
• 반추 동물 – 여러 개의 위(소나 양)
• 단위 동물 – 단일 위(말)

먹는 패턴
• 시간 및 빈도

도전 과제
• 방목 동물의 해부학과 곤충 해부학을 혼합하기
• 지구와 다른 대기 환경에서 동물이 번성할 수 있는 방법을 고려하기
• 크리처의 온화한 성격과 느린 속도 전달하기

사회성

먹이

방어
• 가족 단위의 무리
• 대형 생물
• 많지 않은 천적

계절에 따른 식단의 변화
• 초식성 식단을 보완하기 위한 간헐적인 단백질 공급원

외계 거대 동물

해부학

거대 동물
• 긴 다리 • 큰 키
• 느리고 온화하다.
• 느릿느릿 움직임 – 무게감
• 공격보다는 방어에 적합한 체형
• 둥근 모양 비공격적 자세

생경하고 친숙한 특성의 조합
• 아래턱뼈 – 먹이를 먹도록 도와주는 곤충 모양의 부속 기관
• 먹이 공급원에 도달하는 능력
• 먹이와 물에 접근하도록 돕는 코
• 체온 조절
• 열 변화에 도움을 주는 곤충 같은 껍질
• 방목 동물의 해부학과 곤충 해부학을 혼합하기
• 지구와 다른 대기에서 동물이 어떻게 번성할 수 있는지 고려해 보기
• 느린 속도와 부드러운 본성이 전달되도록 하기

환경

초원과 풀밭
• 활짝 열린 공간
• 몸을 숨길 곳이 없음
• 보호 갑옷
• 식물군과 혼합되는 보호색

이동 및 이주
• 계절적 변화는 먹이 공급에 영향을 미침
• 광범위함
• 이주 패턴
• 무리를 지어 안전하게 이동

해부학 연구

체중 분배

중력을 극복하는 건 쉬운 일이 아니다. 자연을 살펴보면 키가 크고 덩치가 거대한 동물일수록 척추가 짧고 단단하다는 것을 알 수 있다. 기린은 척추가 긴 목을 지지하고, 코끼리는 척추가 이빨, 엄니, 코를 지탱하는 거대한 머리 근육을 떠받친다. 무거운 들소는 풀을 뜯는 동안 큰 머리를 지탱하는 인상적인 목 근육을 사용해 움직인다. 생물의 머리뼈가 지탱되는 방식, 다리로 균형을 잡는 방식, 배를 늘어뜨리는 방식은 모두 무게감을 디자인할 때 고려해야 할 중요한 요소들이다. 이러한 측면은 여러분이 '크고 느린' 느낌을 불러일으키기에 충분하다.

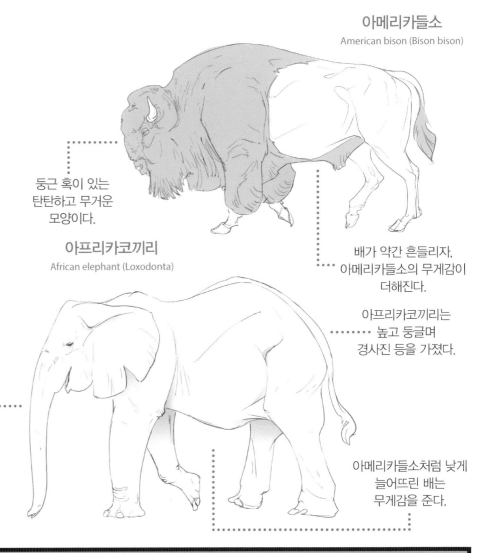

아메리카들소
American bison (Bison bison)

둥근 혹이 있는 탄탄하고 무거운 모양이다.

배가 약간 흔들리자, 아메리카들소의 무게감이 더해진다.

아프리카코끼리
African elephant (Loxodonta)

아프리카코끼리는 높고 둥글며 경사진 등을 가졌다.

아프리카코끼리의 둥근 머리는 아래로 숙어져 길고 유연한 코로 이어진다.

아메리카들소처럼 낮게 늘어뜨린 배는 무게감을 준다.

진화

기린의 친척인 '사모테리움'은 이미 멸종한 동물이다. 오카피와 기린의 중간 길이였던 길쭉한 목을 가지고 있었다. 먹이와 짝짓기 싸움 때문에 자연 도태되어 남은 개체는 목이 더 길어졌고, 그에 따라 세분화한 종이 기린이라는 설이 있다. 우리의 거대 동물 크리처를 그린 디자인은 생존하기 위한 비슷한 진화 과정을 보여줄 수 있다. 엄청난 양의 음식을 섭취해야 하는 동물은 되도록 가장 영양가 있는 식물을 먹거나, 다른 동물이 먹을 수 없는 곳에 있는 음식을 먹도록 적응해 영양가를 보충할 수 있다.

사모테리움
Samotherium

기린과 오카피의 중간쯤 되는 목의 길이를 가졌다.

먹이를 먹기 위해 혀는 길고 강력하다.

곤충 아래턱뼈

101p에서 언급했듯이 구멍을 뚫거나 빨아서 먹이를 먹는 곤충과는 다르게 '씹는 곤충'은 많은 입을 가지고 있다. 먹는 음식의 종류와 방어하고자 하는 대상에 따라 씹는 곤충의 턱은 잡거나, 자르거나, 으깨는 등 목적에 맞게 그 모양이 달라진다. 게다가 곤충은 위턱뼈를 공격이나 방어의 수단으로 사용할 수 있다. 디자인 중인 크리처는 먹이와 그들이 직면할 수 있는 위협을 고려하는 것이 중요하다. 입이 무기로써 종종 사용되기 때문이다.

다리

크리처의 발 모양은 다리의 크기와 모양, 서로 얼마나 가까운지, 얼마나 많은 무게를 지탱해야 하는지에 따라 결정된다. 지구의 모든 거대 동물들은 다양한 방식으로 발에 무게를 지탱한다. 코끼리는 체중의 대부분을 발 바깥쪽에 두는 반면, 코뿔소는 체중을 발 안쪽으로 옮겼다. 둘 다 발가락 뒤에 상당한 패드로 체중 분배를 돕는 반면, 기린은 다리를 지탱하는 현수 인대가 있어 길고 가는 다리를 유지할 수 있다.

곤충은 내부 골격에 부착되지 않고 외골격 내부에 붙어 있는 가로무늬근만 있다. 다리는 근육이 없어도 자극에 반응하는 관절의 힘으로 움직일 수 있다.

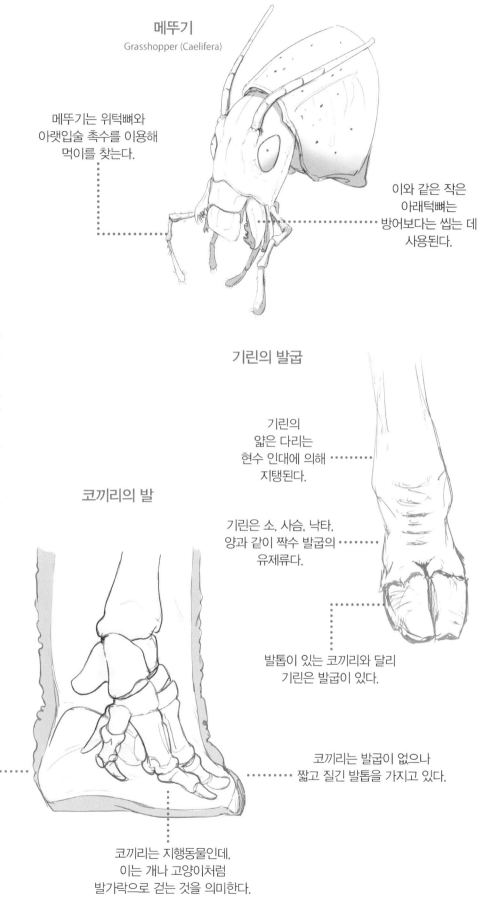

메뚜기
Grasshopper (Caelifera)

메뚜기는 위턱뼈와 아랫입술 촉수를 이용해 먹이를 찾는다.

이와 같은 작은 아래턱뼈는 방어보다는 씹는 데 사용된다.

기린의 발굽

기린의 얇은 다리는 현수 인대에 의해 지탱된다.

기린은 소, 사슴, 낙타, 양과 같이 짝수 발굽의 유제류다.

발톱이 있는 코끼리와 달리 기린은 발굽이 있다.

코끼리의 발

코끼리는 체중 분배를 돕기 위해 발가락 뒤에 상당한 패드가 있다.

코끼리는 발굽이 없으나 짧고 질긴 발톱을 가지고 있다.

코끼리는 지행동물인데, 이는 개나 고양이처럼 발가락으로 걷는 것을 의미한다.

기능 연구

뿔과 엄니

뿔과 엄니는 먹이 찾기, 방어, 짝짓기에 있어 다양한 도움을 준다. 엄니는 길쭉한 이빨이고 뿔은 일반적으로 머리에 있다. 코뿔소에서 장수풍뎅이에 이르기까지, 크리처의 뿔 모양은 각 개체의 싸움 스타일을 만들어낸다. 길쭉한 뿔은 맞붙어 싸울 때, 구부러진 뿔은 들이받는 행동에 익숙해 보인다. 매끄럽고 곧은 뿔은 상처를 입힐 때 사용하기도 한다. 동물이 먹이를 찾는 유형은 이 세분화한 이빨의 모양에 영향을 미칠 가능성이 크다. 엄니에 대해서도 마찬가지다. 곧은 엄니와 딱정벌레 뿔의 장식적인 측면들이 어우러져 이 크리처는 매력적인 모습을 띠며, 눈길을 끄는 사회적 행동을 수행할 수 있다.

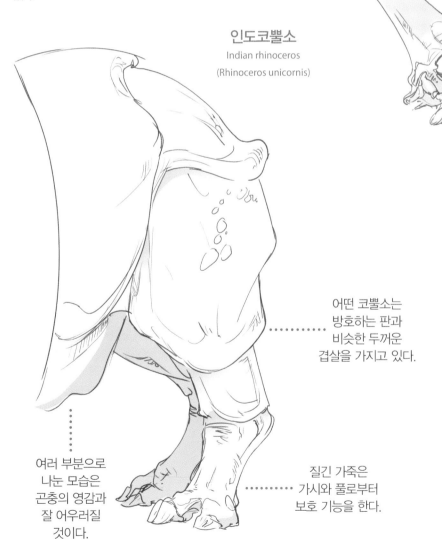

뿔은 흥미로운 실루엣을 만드는 요소다.

장수풍뎅이
Rhinoceros beetle (Dynastinae)

딱정벌레는 이 장수풍뎅이처럼 뿔 모양이 다양하다.

뿔은 공격, 방어, 그리고 사회적인 짝짓기에 사용될 수 있다.

인도코뿔소
Indian rhinoceros
(Rhinoceros unicornis)

어떤 코뿔소는 방호하는 판과 비슷한 두꺼운 겹살을 가지고 있다.

여러 부분으로 나눈 모습은 곤충의 영감과 잘 어우러질 것이다.

질긴 가죽은 가시와 풀로부터 보호 기능을 한다.

방호 기관

많은 포유류는 가시와 날카로운 풀로부터 자신을 보호하기 위해 두꺼운 피부를 가지도록 진화했다. 곤충은 대부분 튼튼한 외골격으로 자신을 충분히 보호할 수 있지만, 몸이 딱딱하지 않은 곤충은 나름대로 그들만의 방호 기관을 가지고 있다. 예를 들어 깍지벌레는 밀랍 같은 물질을 분비해 다양한 포식자를 막는 방패로 활용한다.

방호 기관은 방어하는 수단 외에도 체온 조절에 도움을 줄 수 있다. 아메리카 대륙의 아르마딜로, 중앙·남아메리카 지역의 안경카이만은 거북이나 새에게 있는 '뼈판'이라는 기관을 가졌다. 딱딱한 가죽 딱지인 뼈판에는 혈관이 많으므로 체온 조절에 도움을 줄 수 있다. 악어들은 오랜 기간 물에 잠겨 이산화탄소가 축적될 때 뼈판의 도움으로 산성화를 방지한다. 체온 조절은 모든 생물의 활동 단계에서 가장 중요한 역할을 하기 때문에 키틴 껍질과 뼈판의 혼합은 크리처에게 신빙성을 더하는 흥미로운 모양과 다양한 질감을 만들어낼 수 있다.

의사소통

기린, 코끼리, 악어와 같은 대형 동물들은 의사소통하기 위해 초저주파 음을 활용한다. 이 저주파 소리는 화산 폭발, 뇌우, 지진과 같은 자연 현상에서 발생할 수도 있고, 지리적으로 또는 대기에 문제가 발생했을 때도 생성될 수 있다. 이러한 주파수를 들을 수 있는 동물들은 그렇지 않은 동물에 비해 확실한 이점을 갖는다.

저주파 소리는 십수 킬로미터 밖에서도 들을 수 있으므로 고립된 무리는 '메시지'를 주고받으며 먹이, 짝짓기, 계절적 이동 등을 조정한다. 초저주파는 호랑이의 포효처럼 다른 동물을 위협하거나, 가까운 곳에 있는 동물을 기절시키는 데 사용할 수도 있다. 이 거대한 초식동물이 먼 거리에 있는 다른 가족과 의사소통하거나, 더 작은 공격자를 막기 위해 강력한 초저주파를 사용한다는 설정은 꽤나 자연스럽다. 앞서 언급한 코끼리의 예시처럼 연구 중인 동물로부터 시각적인 단서를 얻었다면, 이 크리처도 비슷한 초저주파 소리를 낼 수 있다는 것을 의미한다.

호랑이나 코끼리는 의사소통을 위해 저주파 음을 사용할 수 있다.

크리처의 폭발적인 초저주파 소리는 호랑이처럼 공격에 사용하거나 방어용으로 사용할 수 있다.

저주파 소리는 다양한 지형을 따라 먼 거리까지 전달된다.

색상

동물은 눈에 띄지 않기 위해 수수께끼 같은 다양한 능력을 발휘한다. 상대를 교란하는 '위장'은 이에 해당하며, 선명한 패턴으로 자신의 실루엣을 흐트러뜨리는 방법이다. 이는 포식자와 먹이 모두가 활용할 수 있다. 주로 배 표면에는 밝은색이, 등을 따라서는 어두운색이 드러나는 카운터셰이딩이나 자연과 비슷한 무늬가 결합할 때 특히 뛰어난 효과를 발휘하며, 이는 결과적으로 교란 작용을 한다. 이러한 조합은 일반적으로 먹잇감과 포식자의 예리한 시력에 맞춰진다. 예컨대 사슴의 시력은 움직임과 어둠 속에서의 가시성에 기반한다. 사슴은 색의 중간과 낮은 파장을 볼 수 있는 능력이 제한적이고, 본질적으로는 색맹이어서 호랑이나 사냥꾼 조끼의 오렌지색을 식별할 수 없다. 동물의 이러한 기능을 알면 신빙성 있는 크리처를 디자인하는 데 도움이 될 것이다.

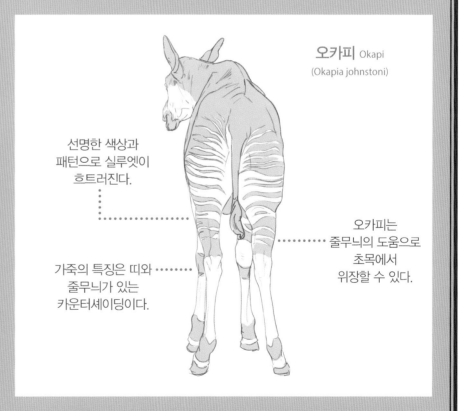

오카피 Okapi
(Okapia johnstoni)

선명한 색상과 패턴으로 실루엣이 흐트러진다.

가죽의 특징은 띠와 줄무늬가 있는 카운터셰이딩이다.

오카피는 줄무늬의 도움으로 초목에서 위장할 수 있다.

섬네일

더 크고 느린 크리처를 디자인할 때 고려할 특징은 머리뼈의 위치, 골반의 모양, 다리의 간격, 그리고 몸을 지탱하는 방법이다. 지면에서 아주 가까운 머리뼈는 무게감을 더해주지만, 예측 불가능한 공격성을 표현하는 것으로 해석될 수도 있다. 이 크리처의 생김새는 유순하고 온화하다. 그러므로 짧은 목과 더 높은 위치의 머리 구성은 이 디자인에 잘 어울릴 수 있다.

척추의 유연성은 크리처가 얼마나 빨리 움직이는지에 영향을 미친다. 우리는 연구를 통해 척추 길이가 동물의 키에 의해 영향을 받을 수 있다는 사실을 알게 되었다. 다시 말해, 동물의 키가 클수록 척추는 짧아진다.

등이 짧으면, 작고 움직임이 감소되는 느낌을 주어, 크리처 몸집이 풍기는 위협을 줄인다. 등이 방어용 뿔이나 껍질로 장식된다면, 주로 방어 수단으로 해석될 것이다. 디자인에 둥근 모양이 반영되면, 부드러운 성격이 한층 강조된다.

크리처의 덩치가 커서 그 비율을 표현하기 어려울 수 있다. 크리처의 무게는 큰 다리로 지탱되어야 하지만, 크리처가 지구와 유사한 중력에 산다면 외계 동물의 긴 다리는 눈에 띄지 않을 수 있다. 몸의 길이는 이와 같은 특성에 일조하거나 혼동을 준다. 짧은 몸은 긴 다리를 강조할 것이며, 더 긴 몸은 똑같은 다리라도 더 짧아 보이게 할 가능성이 있다. 더 작은 머리는 부피감을 주며 그

무거운 느낌은 우리가 목표로 삼은 '느림'의 느낌을 줄 것이다.

디자인의 친숙도에 따라 긴 목, 또는 긴 코가 높은 곳에 있는 나뭇잎에 도달하는 가장 간단한 방법이 될 것이다. 코끼리의 코 모양을 닮았지만, 대신 아주 긴 식도를 따라 맨 끝에 아래턱뼈가 있는 텔레스코핑 디자인의 코는 크리처가 높은 곳에 있는 먹이를 먹을 수 있게 한다.

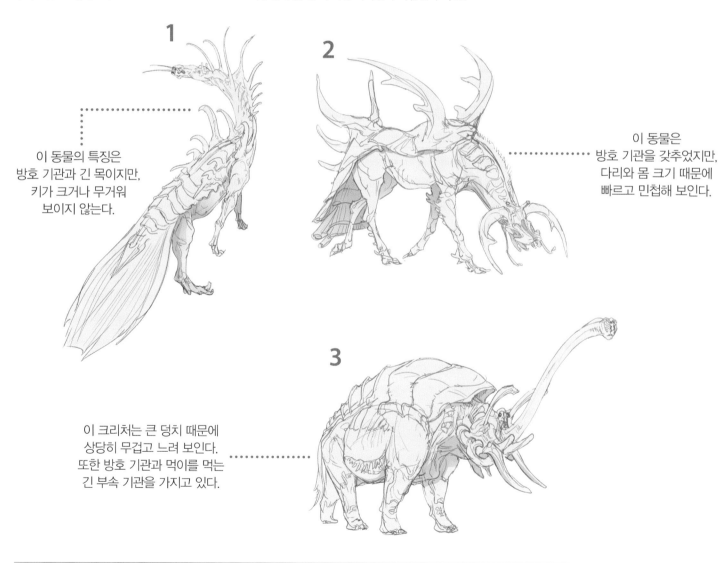

1

이 동물의 특징은 방호 기관과 긴 목이지만, 키가 크거나 무거워 보이지 않는다.

2

이 동물은 방호 기관을 갖추었지만, 다리와 몸 크기 때문에 빠르고 민첩해 보인다.

3

이 크리처는 큰 덩치 때문에 상당히 무겁고 느려 보인다. 또한 방호 기관과 먹이를 먹는 긴 부속 기관을 가지고 있다.

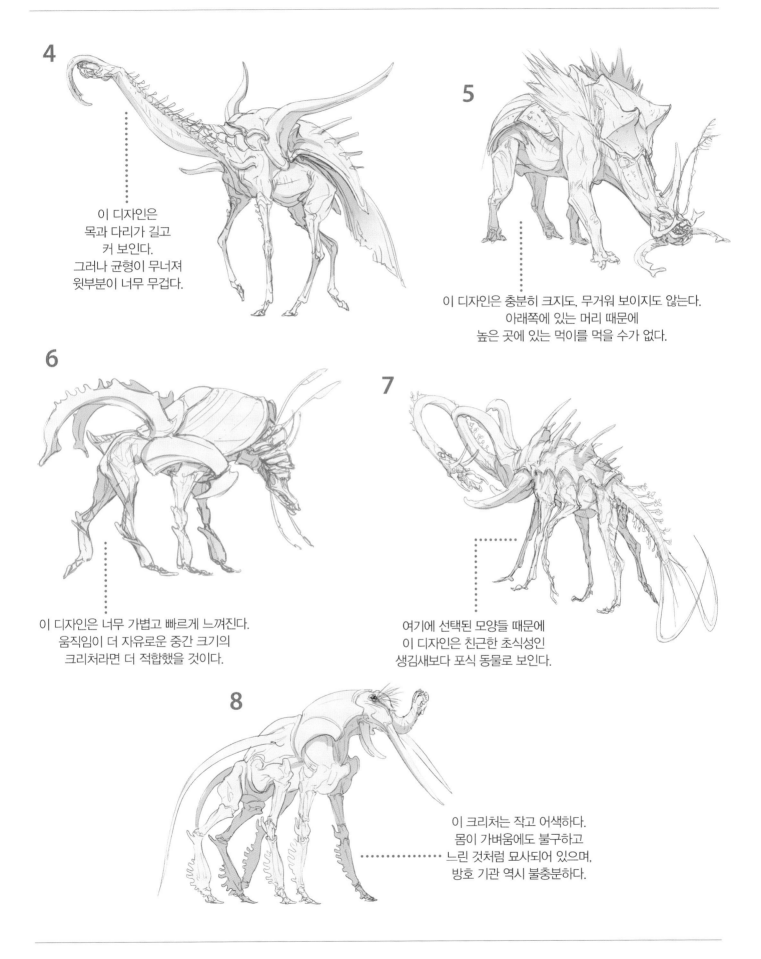

4

이 디자인은
목과 다리가 길고
커 보인다.
그러나 균형이 무너져
윗부분이 너무 무겁다.

5

이 디자인은 충분히 크지도, 무거워 보이지도 않는다.
아래쪽에 있는 머리 때문에
높은 곳에 있는 먹이를 먹을 수가 없다.

6

이 디자인은 너무 가볍고 빠르게 느껴진다.
움직임이 더 자유로운 중간 크기의
크리처라면 더 적합했을 것이다.

7

여기에 선택된 모양들 때문에
이 디자인은 친근한 초식성인
생김새보다 포식 동물로 보인다.

8

이 크리처는 작고 어색하다.
몸이 가벼움에도 불구하고
느린 것처럼 묘사되어 있으며,
방호 기관 역시 불충분하다.

전개

섬네일 3의 코끼리 같은 실루엣은 크리처의 크기를 분명하게 전달한다. 크리처는 크고 느리며 친근해 보이지만, 필요시 자기방어 능력 역시도 가지고 있는 것처럼 보인다. 작은 눈과 느릿느릿 움직이는 걸음걸이를 통해 유순한 성격 역시도 전해진다. 크리처는 격렬하거나 공격할 준비가 되어 있지 않고, 대신 주로 무관심해 보인다.

혈관이 많이 형성된 뼈판과 외피의 도움으로 이 크리처는 열을 빠르게 냈다가 식힐 수 있다. 그래서 변화하는 기후 조건에서도 먹이를 연속적으로 먹을 수 있다. 그 결과, 온도 변화보다는 무리의 필요성과 먹이의 가용성에 따라 서식지를 옮기는 이주 형태를 보이게 되었다. 등과 측면의 껍데기는 더 작은 동물에게 몸을 숨길 곳과 그늘을

제공한다. 이로 인해 등은 기생충이 없는 상태를 유지할 수 있다. 전체적으로 크리처는 온화하며, 조화를 이루려는 본성을 발산한다. 이와 동시에 투박하면서도 야생에서 생존할 수 있을 법한 느낌을 준다.

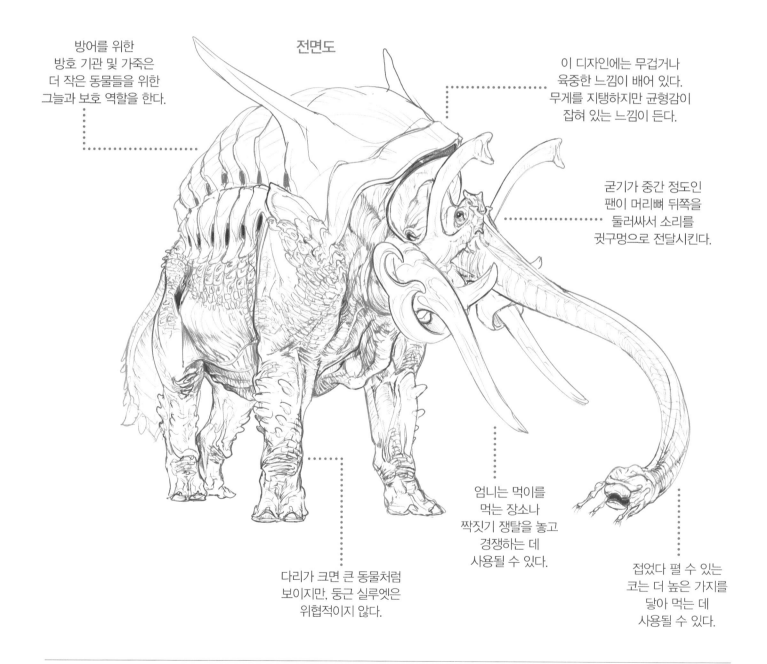

방어를 위한 방호 기관 및 가죽은 더 작은 동물들을 위한 그늘과 보호 역할을 한다.

전면도

이 디자인에는 무겁거나 육중한 느낌이 배어 있다. 무게를 지탱하지만 균형감이 잡혀 있는 느낌이 든다.

굳기가 중간 정도인 팬이 머리뼈 뒤쪽을 둘러싸서 소리를 귓구멍으로 전달시킨다.

엄니는 먹이를 먹는 장소나 짝짓기 쟁탈을 놓고 경쟁하는 데 사용될 수 있다.

다리가 크면 큰 동물처럼 보이지만, 둥근 실루엣은 위협적이지 않다.

접었다 펼 수 있는 코는 더 높은 가지를 닿아 먹는 데 사용될 수 있다.

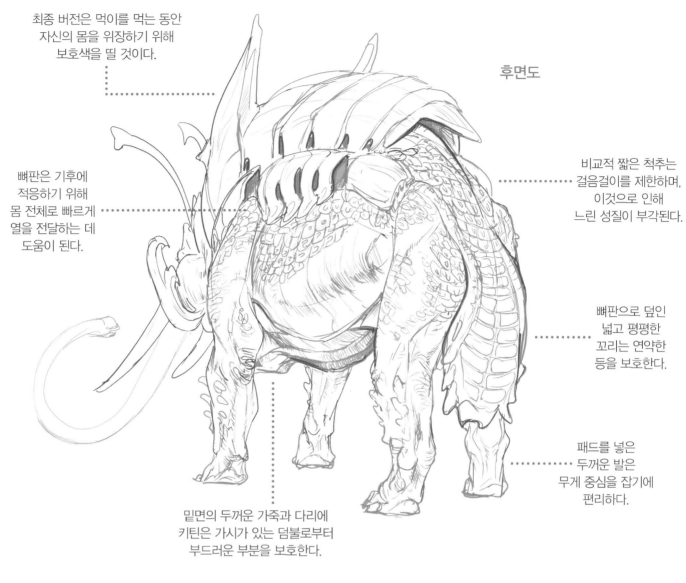

최종 버전은 먹이를 먹는 동안 자신의 몸을 위장하기 위해 보호색을 띨 것이다.

후면도

뼈판은 기후에 적응하기 위해 몸 전체로 빠르게 열을 전달하는 데 도움이 된다.

비교적 짧은 척추는 걸음걸이를 제한하며, 이것으로 인해 느린 성질이 부각된다.

뼈판으로 덮인 넓고 평평한 꼬리는 연약한 등을 보호한다.

패드를 넣은 두꺼운 발은 무게 중심을 잡기에 편리하다.

밑면의 두꺼운 가죽과 다리에 키틴은 가시가 있는 덤불로부터 부드러운 부분을 보호한다.

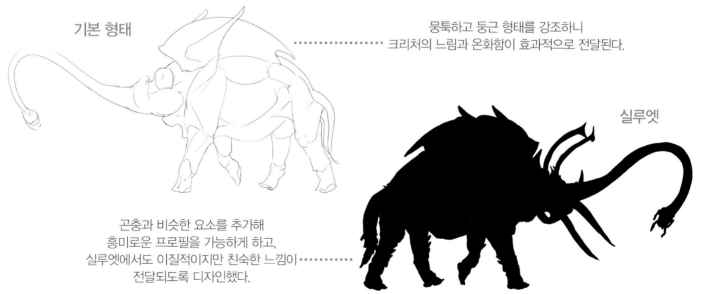

기본 형태

뭉툭하고 둥근 형태를 강조하니 크리처의 느림과 온화함이 효과적으로 전달된다.

실루엣

곤충과 비슷한 요소를 추가해 흥미로운 프로필을 가능하게 하고, 실루엣에서도 이질적이지만 친숙한 느낌이 전달되도록 디자인했다.

포즈

이제 크리처가 서식지 안에서 행동하는 다양한 포즈를 떠올려 볼 수 있다. 느릿느릿한 걸음 이외에 움직임의 범위는 제한적이다. 키는 크지만, 앉은키가 작은 크리처는 일생의 대부분을 걸어 다니며, 거의 눕지 않는다.

땅바닥에 눕기 위해서는 다리를 특정한 방식으로 구부려야 한다. 우선 무릎부터 시작하며, 일단 앉기만 하면 몸을 앞으로 움직여 바닥에 대고 누울 수 있다. 탈진이나 부상이 이런 특정한 행동을 불러일으키는 주요 원인일 수 있지만, 가끔 눕는 자세를 통해 날지 못하는 작은 동물들은 크리처의 등에 있는 속이 빈 방호 기관에 집을 지을 수 있다.

이 크리처는 척추가 단단해서 달리거나 질주할 수 없다. 그러나 급히 가기 위해 발을 빠르게 이리저리 움직일 수는 있다. 돌격은 주로 경쟁자에 대한 위협이나, 공격하려는 포식자를 막는 데 사용할 것이다. 늘였다 줄였다 할 수 있는 입은 안전한 엄니 뒤쪽으로 완전히 접어 넣을 수 있어 부상을 방지할 수 있다. 이는 아래턱뼈가 물어뜯고 싸우기에 적합하지 않기 때문이다. 오히려 접전하기에는 한 쌍의 둘째 엄니와 그 주변에 툭튀어나온 뼈를 활용하는 것이 더 적합하다.

이 크리처는 거대한 몸을 유지하기 위해 먹이를 먹는 일에 하루 대부분을 보낸다. 확장된 식도의 기능을 하는 코 밑에는 아래턱뼈가 있는데, 이 기관은 풀잎을 수확하고 주위에 분절된 근육에 도움을 받아 먹이를 모두 몸 안으로 이동시킨다. 일단 식도가 물질로 가득 차면 음식을 훨씬 더 빨리 위로 밀어내기 위해 수축 기능을 사용할 수도 있다.

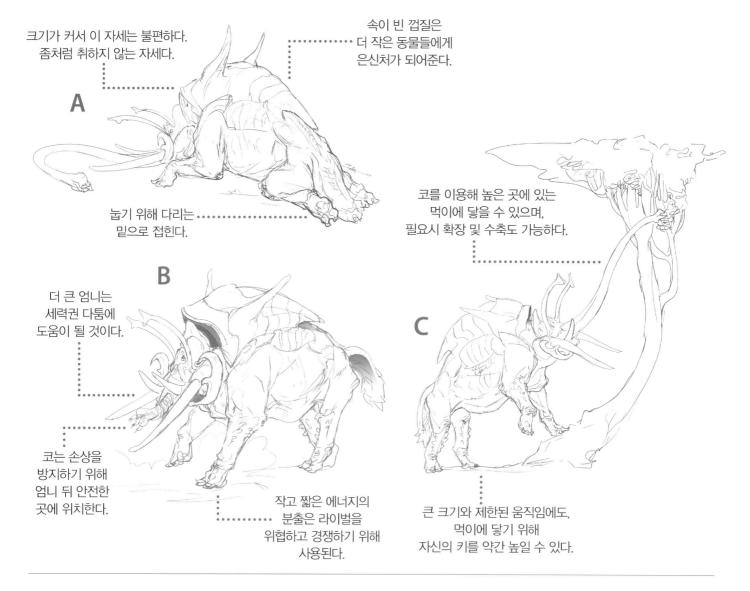

크기가 커서 이 자세는 불편하다. 좀처럼 취하지 않는 자세다.

속이 빈 껍질은 더 작은 동물들에게 은신처가 되어준다.

A

눕기 위해 다리는 밑으로 접힌다.

코를 이용해 높은 곳에 있는 먹이에 닿을 수 있으며, 필요시 확장 및 수축도 가능하다.

B

더 큰 엄니는 세력권 다툼에 도움이 될 것이다.

코는 손상을 방지하기 위해 엄니 뒤 안전한 곳에 위치한다.

C

작고 짧은 에너지의 분출은 라이벌을 위협하고 경쟁하기 위해 사용된다.

큰 크기와 제한된 움직임에도, 먹이에 닿기 위해 자신의 키를 약간 높일 수 있다.

색상 및 무늬

색상을 확정할 때는 크리처가 살아가는 환경과 배색의 어울림을 고려해야 한다. 이 크리처는 여러 가지 색상 조합이 가능하다. 이렇게 큰 크리처는 중립적인 기본 색조로 칠하는 것이 가장 적합하며, 먹이를 먹는 장면에서는 나뭇잎과 잘 섞이도록 무늬를 넣어줄 수도 있겠다. 밝지 않은 색과 무늬는 눈길을 끌 수 없다. 그러나 지나치게 밝은 색은 이 크리처의 설정과 어울리지 않게 위협이나 지배력을 암시한다. 카운터셰이딩은 위장하기 위해 그림자 속으로 들어갈 때 유용할 수 있다. 이로 인해, 크리처의 많은 부속 기관들이 눈에 띄지 않을 수 있기 때문이다. 두꺼우며, 질감이 느껴지는 가죽을 보완하고 때로는 두드러지게 하는 반점과 오렌지, 노란색, 갈색이 어우러진 흙빛 색상은 여기에 적합할 수 있다.

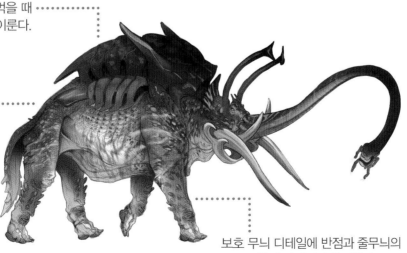

전체적인 단색과 밝은 줄무늬 때문에 너무 두드러져 보인다.

기본 색조가 풍부해서 조화롭지 못하다. 혼합된 모습이 더 적절할 것이다.

아랫면의 카운터셰이딩은 그림자를 형성할 때 도움이 되지만 디자인 자체에는 거의 도움이 되지 않는다.

더 어두운 등은 추운 날씨에 열을 모으는 추가적인 이점이 있다.

밝지 않은 파란색은 흥미롭지만 주변 환경에 비해 너무 두드러진다.

이 작은 보호 패턴의 디테일은 위장에 충분하지 않다.

어두운 등의 반점 무늬는 크리처가 먹이를 먹을 때 나뭇잎과 조화를 이룬다.

밝지 않은 노란색과 갈색은 초원 환경에 더 어울린다.

보호 무늬 디테일에 반점과 줄무늬의 조합이 가미되어 흥미롭다.

최종 디자인

최종 디자인은 코끼리, 코뿔소, 딱정벌레, 다양한 방호 기관을 가진 크리처 요소를 결합해 느리고 피해를 주지 않는 방목 동물로 완성했다. 이 크리처는 수백에서 수천 년에 걸쳐 사람 손에 길들면서 점차 가축화가 진행될 것이다. 다만, 성격 자체는 이미 유순하므로 더 작은 크기로 개량하거나 순종적인 기질을 훈련하는 대신, 다양한 색상과 무늬를 입혀 겉모습을 변화하는 방식으로 길들여질 것이다.

이 크리처는 질긴 가죽과 방호 판으로 온몸이 덮여 있어, 자연에서 충분히 생존할 수 있을 만큼 강인해 보인다. 가죽은 크리처가 먹이로 삼는 식물과 어울리는 무늬를 띤다. 이는 단조로운 색을 입혔을 때보다 훨씬 강한 흥미를 불러일으킨다. 이 크리처를 관찰하는 일은 이들이 서식하는 환경, 그곳에서 살아가는 동물이나 포식자에 대한 추가적인 질문으로 이어질 것이다.

등을 방호하는 속이 빈 판은 작은 생물들에게 보호와 은신처를 제공한다.

자갈처럼 생긴 뼈판은 열을 조절하고, 크리처의 측면을 유연하게 보호한다.

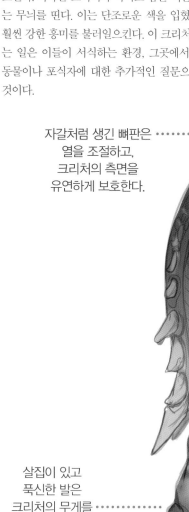

살집이 있고 푹신한 발은 크리처의 무게를 분산한다.

코끼리처럼 두꺼운 다리는 느린 걸음걸이와 육중한 무게감을 전한다.

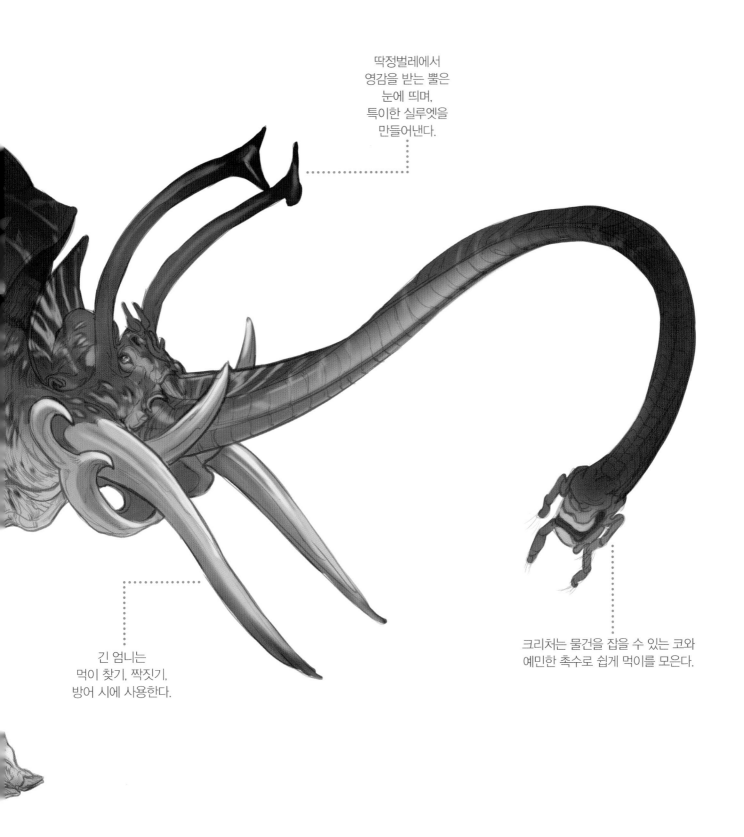

딱정벌레에서
영감을 받는 뿔은
눈에 띄며,
특이한 실루엣을
만들어낸다.

긴 엄니는
먹이 찾기, 짝짓기,
방어 시에 사용한다.

크리처는 물건을 잡을 수 있는 코와
예민한 촉수로 쉽게 먹이를 모은다.

적응

숲속에 사는 동물

숲에 사는 이 크리처의 아종(오른쪽)은 키가 더 작고 날씬하다. 나뭇가지와 잎 사이에 몸을 숨길 수 있어 같은 종 중에서 가장 적은 방호 기관을 가지고 있다. 가죽은 나뭇가지 사이를 쉽게 지나 도록 더 매끄러우며 덜 두껍다. 나뭇잎이 풍부한 그늘을 제공하기 때문에 더위를 피할 필요가 없 으며, 이로 인해 등 껍데기는 몸쪽으로 더 가까이 집어넣을 수 있다. 엄니와 뿔의 모양은 덤불을 통 과하기 편하도록 유선형을 띤다. 또한, 이 엄니의 구조는 먹이와 짝을 얻기 위한 쟁탈전이 벌어질 때 격렬하게 몸싸움을 벌이는 데 맞춰져 있다.

육식동물

육식성 형태(아래)는 빠르게 움직이기 위해 더 짧고 마른 몸, 유연한 등이 필요하다. 크리처를 더 가볍게 만들기 위해서는 가시가 있는 털로 강 조한 날렵한 생김새가 필요하다. 조금 더 넓은 발 과 덜 거친 가죽으로 움직임에 제약이 적으며, 엄 니는 격투에 더 적합한 형태다. 육식성 크리처이 기 때문에 코를 많이 활용하지 않아, 길이도 많이 짧아졌다. 아래턱뼈는 큰 집게처럼 생긴 발로 먹 잇감을 붙잡고 있을 수 있다. 날카로운 엄니 모양 의 위턱뼈는 앞으로 나와 있어 빠르게 치명적인 타격을 입히기 좋다. 다리는 위험한 덤불로부터 보호하는 차원에서 같은 키틴질의 돌기로 가볍 게 무장했다.

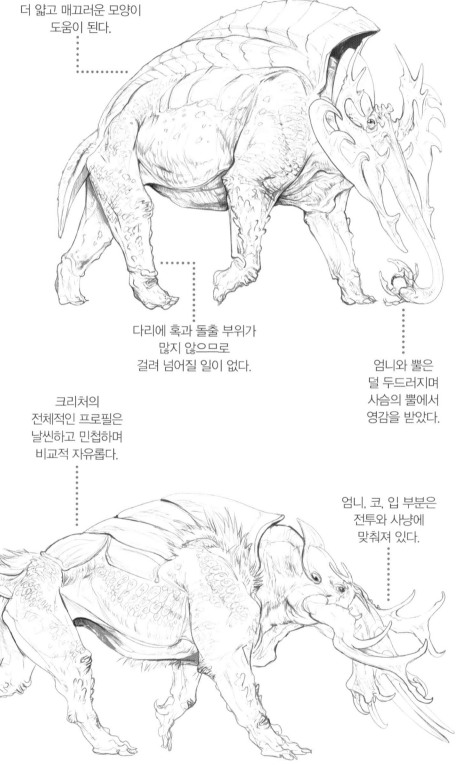

숲속을 거닐 때는 더 얇고 매끄러운 모양이 도움이 된다.

다리에 혹과 돌출 부위가 많지 않으므로 걸려 넘어질 일이 없다.

엄니와 뿔은 덜 두드러지며 사슴의 뿔에서 영감을 받았다.

크리처의 전체적인 프로필은 날씬하고 민첩하며 비교적 자유롭다.

엄니, 코, 입 부분은 전투와 사냥에 맞춰져 있다.

방호 기관 대신 뻣뻣한 털 때문에 크리처는 더 가벼워 보인다.

가축화

이 크리처의 가축화 형태(아래)는 더 둥글고 부드러운 모양을 띨 것이다. 방호 기능이 떨어지며, 살이 많고 이전보다 더 유순하다. 가축화에는 크리처의 특정한 속성이 요구될 수 있다. 어떤 경우에는 큰 엄니를 위해, 또 다른 경우에는 심미적인 이유로 사육할 수도 있다. 먹이에 더 쉽게 접근할 수 있는 동물의 몸은 더 부드럽고 연약해진다. 늘일 수 있는 코는 더 이상 나무에 닿을 필요가 없으므로 상당히 짧아질 것이다. 입 역시 단순화해 민감한 촉수를 잃고, 덥수룩한 수염이 생길 수도 있다.

이 크리처는 더 둥글고 멋스러우며, 심미적 특성 때문에 사육되는 것 같다.

껍질과 가죽이 더 매끄럽고 부드러워 보호 기능이 떨어진다.

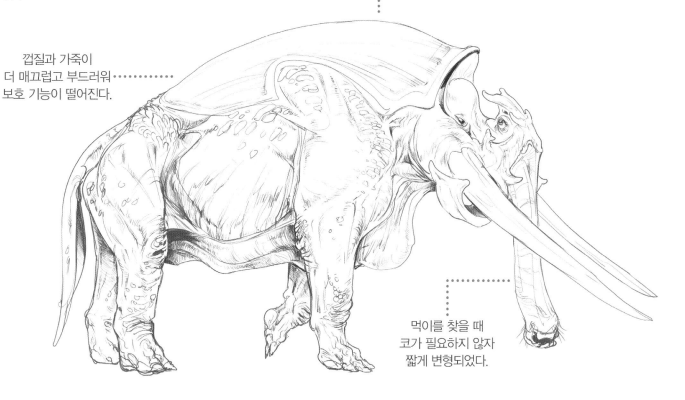

먹이를 찾을 때 코가 필요하지 않자 짧게 변형되었다.

아티스트 팁

참고 자료는 여러분의 가장 좋은 친구다. 자연은 아주 특이하므로, 여러분이 충분히 연구한다면 디자인에 도움이 될 법한 풍부한 정보를 발견할 수 있을 것이다. 게임 디자인에 착수할 때 처음 몇 번의 시도나, 여러분이 정말 좋아하는 디자인에 매몰되지 않아야 한다. 대신, 그 지침에 맞는 무언가를 찾기 위해 시도할 준비와 의지를 다져 보자. 각각의 시도는 여러분의 선택사항을 탐색할 기회다. 여러분이 동물을 좋아하고 계속해서 동물에 대해 배운다면, 여러분의 디자인 지식이 방대해지는 것은 물론 아이디어 역시 샘솟을 것이다. 특히 관객에게 느낌을 전달하기 위해 특정 동물을 사용할 때는 반드시 동물 해부학에 대한 상당한 기초 지식을 갖도록 하자. 여러분은 동물의 모양을 여러 번 되풀이하면서 색다른 무언가를 만들기 위해 얼마나 왜곡이 가능한 지, 가늠할 수 있어야 한다.

세기말 늪 물고기
다미엔 맘몰리티 DAMIEN MAMMOLITI

상상하기

물고기는 물속에서만 숨을 쉬며 살아가지만, 파충류는 공기를 들이마시며 숨을 쉰다. 소화와 생존을 위해 체온을 조절해야 하는 지상 생물이기 때문이다. 그러나 물고기와 악어는 '물'이라는 같은 환경에서 먹고 살아간다. 그들은 비늘이나 물갈퀴 같은 기이한 해부학적 특징을 공유한다. 악어의 포식 본능 또한 깜깜한 어둠 속에서 사냥하는 아귀와 같은 심해어의 특성이다. 아귀에게서 영감을 얻었기에 물고기와 악어의 특징이 합쳐질 수 있었다. 크리처의 기괴한 외모는 돌연변이와 질감, 해부학의 변화를 보여주는 흥미로운 결과다.

독성과 방사선의 가능성으로 인해 돌연변이가 되어 뒤틀린 외모가 이 크리처의 특징이다. 크리처는 탁하고 더러운 물에서 가능한 모든 것을(심지어 자신의 짝까지도) 사냥하고 먹어 치우면서 변성할 것이다. 악어와 물고기 해부학을 결합하는 효과를 거두기 위해 두 가지 비늘을 혼합하는 것은 그 둘의 변형된 돌연변이를 확실히 이해하는 데 중요하다. 더 단단한 등 비늘은 방호 기관의 역할을 할 수 있고, 더 부드러운 물고기 모양의 아랫배와 결합한다.

탐색할 주제에는 비늘 패턴, 파충류-어류 결합

해부학을 이해하기 쉽도록 만들어진 전체 실루엣, 식량 부족의 가능성으로 포악함과 굶주림을 표현하는 방법이 포함될 것이다. 돌연변이와 방사선으로 이 크리처의 DNA가 원래 형태와는 다르게 변화할 것이기 때문에, 그 종에 내재되지 않은 독특한 해부학 또한 포함될 수 있다.

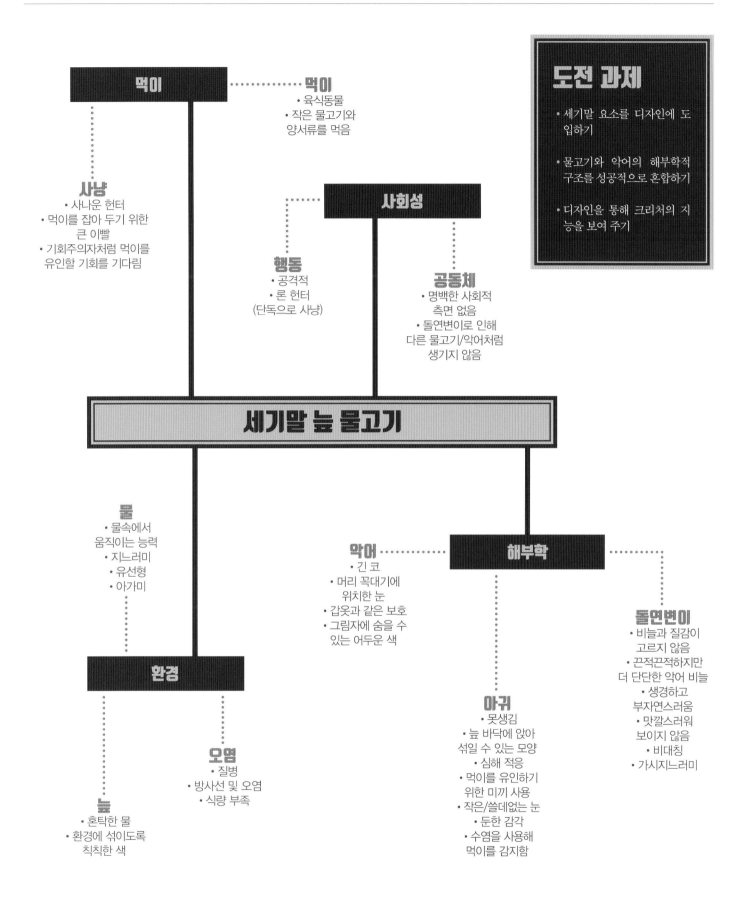

먹이

먹이
- 육식동물
- 작은 물고기와 양서류를 먹음

사냥
- 사나운 헌터
- 먹이를 잡아 두기 위한 큰 이빨
- 기회주의자처럼 먹이를 유인할 기회를 기다림

사회성

행동
- 공격적
- 론 헌터 (단독으로 사냥)

공동체
- 명백한 사회적 측면 없음
- 돌연변이로 인해 다른 물고기/악어처럼 생기지 않음

도전 과제
- 세기말 요소를 디자인에 도입하기
- 물고기와 악어의 해부학적 구조를 성공적으로 혼합하기
- 디자인을 통해 크리처의 지능을 보여 주기

세기말 늪 물고기

물
- 물속에서 움직이는 능력
- 지느러미
- 유선형
- 아가미

악어
- 긴 코
- 머리 꼭대기에 위치한 눈
- 갑옷과 같은 보호
- 그림자에 숨을 수 있는 어두운 색

해부학

돌연변이
- 비늘과 질감이 고르지 않음
- 끈적끈적하지만 더 단단한 악어 비늘
- 생경하고 부자연스러움
- 맛깔스러워 보이지 않음
- 비대칭
- 가시지느러미

환경

오염
- 질병
- 방사선 및 오염
- 식량 부족

늪
- 혼탁한 물
- 환경에 섞이도록 칙칙한 색

아귀
- 못생김
- 늪 바닥에 앉아 섞일 수 있는 모양
- 심해 적응
- 먹이를 유인하기 위한 미끼 사용
- 작은/쓸데없는 눈
- 둔한 감각
- 수염을 사용해 먹이를 감지함

해부학 연구

아귀

물고기는 습지 생태계에서도 잘 살아간다. 그러나 이번에는 가장 환상적이고 기괴한 형태를 찾아내기 위해 더 깊은 바다, 심해를 살펴보려고 한다. 아귀는 바다에서 가장 깊고 어두운 곳에서 일생을 보내는 종이다. 태양을 본 적도 없고, 비늘조차 없다. 대신 그들의 몸은 매끄럽고 살이 많다.

우리는 아귀의 기괴한 외모를 통해 물고기가 햇볕을 쬐지 못하고 먹이를 먹지 못하는 등 스트레스 요인을 직면했을 때의 돌연변이를 이해하게 될 것이다. 아귀는 많은 시간을 얼굴과 몸 주위에 난 자그마한 감각적 '수염'으로 사냥을 하며 보낸다. 따라서 실제로 눈은 거의 쓸모가 없다. 아귀는 이러한 부속 기관을 통해 먹이를 유인하며, 새로운 크리처 디자인에 이와 같은 디자인이 적용될 수 있다.

악어

악어는 먹이를 사냥하기 위해 습지 같은 얕은 강에서 많은 시간을 보내는 매복 포식자다. 큰 몸집에도 불구하고 그들은 칙칙한 몸의 색상으로 인해 탁한 물속에서 위장할 수 있고, 잠수해서도 물위를 볼 수 있는 능력을 가졌다.

악어는 껍질이 질기고 단단해서 자기보다 훨씬 큰 먹잇감이 요동쳐도 몸을 잘 보호해 준다. 껍질은 같은 종 내의 다른 구성원들과 세력권 다툼을 할 때도 다치지 않게 보호한다.

악어는 피부와 턱 밑 민감한 구멍을 통해 감각을 느낄 수 있다. 먹잇감이 탁한 물속에서 자신의 굶주린 입 근처를 지나가는 걸 느낄 수 있을 정도다.

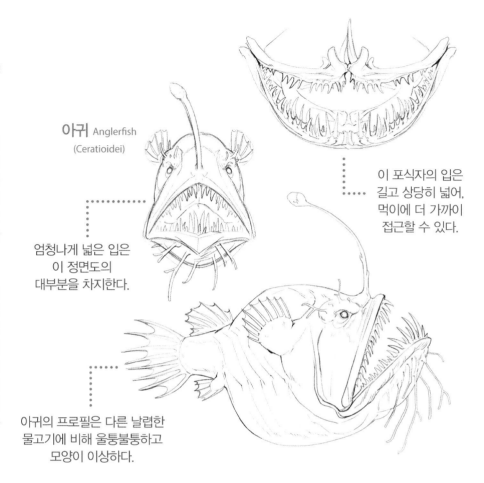

아귀 Anglerfish
(Ceratioidei)

이 포식자의 입은 길고 상당히 넓어, 먹이에 더 가까이 접근할 수 있다.

엄청나게 넓은 입은 이 정면도의 대부분을 차지한다.

아귀의 프로필은 다른 날렵한 물고기에 비해 울퉁불퉁하고 모양이 이상하다.

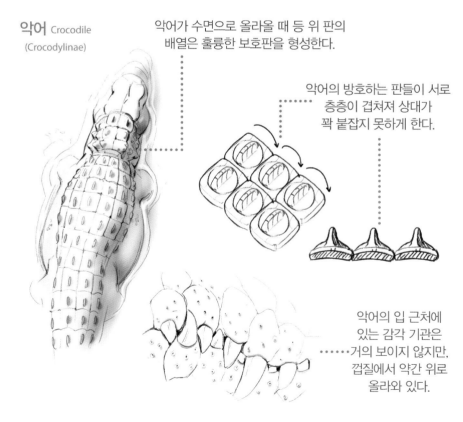

악어 Crocodile
(Crocodylinae)

악어가 수면으로 올라올 때 등 위 판의 배열은 훌륭한 보호판을 형성한다.

악어의 방호하는 판들이 서로 층층이 겹쳐져 상대가 꽉 붙잡지 못하게 한다.

악어의 입 근처에 있는 감각 기관은 거의 보이지 않지만, 껍질에서 약간 위로 올라와 있다.

전기뱀장어

뱀장어는 습지를 포함해 물이 많은 모든 환경에서 살아갈 수 있다. 그중에서도 전기뱀장어는 피부에 전기 발생 기관을 가지고 있는데, 이번에는 이 특정 뱀장어에 초점을 맞춰보겠다. 전기뱀장어는 방어적이면서 공격적으로 자기 피부를 활용하는 물고기다. 그래서 이번 디자인과 잘 어울리는 모티프라고 할 수 있겠다. 또한, 뱀장어 역시 악어나 아귀처럼 주변 환경을 감지하는 수단으로 피부를 사용한다.

보통 크리처를 디자인할 때 전기를 환상적으로 표현하고는 한다. 하지만 실질적으로 우리는 전기의 파동을 눈으로 볼 수 없다. 전기뱀장어는 우리 눈에 보이지 않는 치명적인 전기를 만들어낸다. 이러한 요소를 크리처를 디자인할 때 반영하면 그 생물의 사나움이 더해질 것이다.

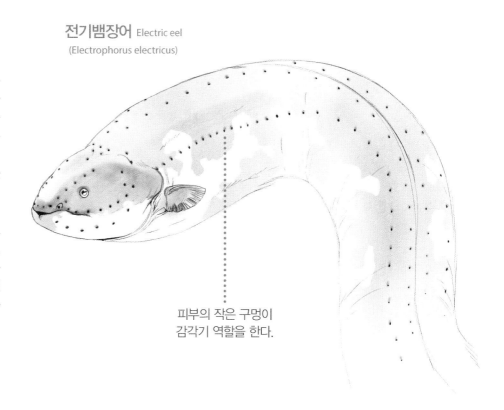

전기뱀장어 Electric eel
(Electrophorus electricus)

피부의 작은 구멍이
감각기 역할을 한다.

진화

크리처가 세기말 환경에서 어떻게 진화했는지 이해하기 위해서는 육지를 걷게 된 물고기의 계통학을 연구하는 것이 중요하다. 어류가 네 발 달린 양서류로 진화한 사례의 하나로 3억 7천 5백만 년 전에 멸종한 총기류, '틱타알릭'을 들 수 있다. 틱타알릭은 꼴격상으로도, 해부학적으로도 육지에서 스스로를 지탱할 수 있을 정도로 튼튼한 다리를 가진 최초의 물고기 화석이다. 또한, 틱타알릭은 머리 위에 높게 위치한 눈, 얼굴의 대부분을 차지하는 큰 입을 가졌다. 이는 우리가 다른 실제 사례에서 논의했던 수많은 변형을 특징으로 한다. 틱타알릭의 해부학에 따라 얕은 물을 걷는 능력이 어떻게 밝혀지는지가 우리의 크리처 디자인에 큰 영감을 줄 것이다.

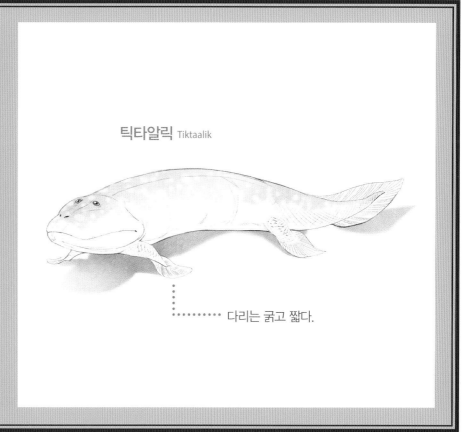

틱타알릭 Tiktaalik

다리는 굵고 짧다.

기능 연구

다리

알려진 바에 의하면 진화를 거쳐 육지에서 '걷게' 된 많은 유형의 물고기가 있다. 폐어는 이들 중 하나로, 트라이아스기의 살아있는 화석 격인 생물이다. 이들의 지느러미는 골격 구도가 잘 발달해 있어, 다리의 역할을 할 수도 있다. 우리의 디자인 속 크리처는 이와 비슷한 능력을 갖추어야 한다. 작은 물웅덩이에서 다른 물웅덩이로 걸어가야 할 필요성도 있기 때문이다. 또한, 세기말 환경은 물이 아주 부족하다. 크리처가 먹이를 구하러 육지에서 잠깐 이동해야 할 수밖에 없을지도 모른다. 폐어의 지느러미 해부학에 따라 촉수 같은 생김새가 크리처 디자인의 돌연변이를 표현하기 위한 훌륭한 시각 자료로 활용될 것이다.

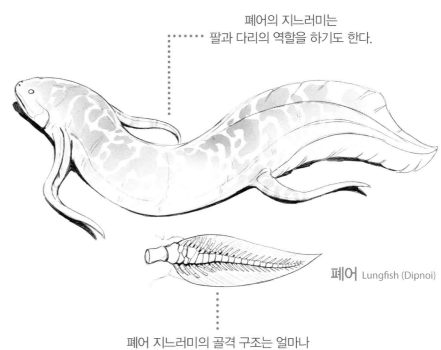

폐어의 지느러미는 팔과 다리의 역할을 하기도 한다.

폐어 Lungfish (Dipnoi)

폐어 지느러미의 골격 구조는 얼마나 튼튼하고 쓰임새가 다양한지를 보여준다.

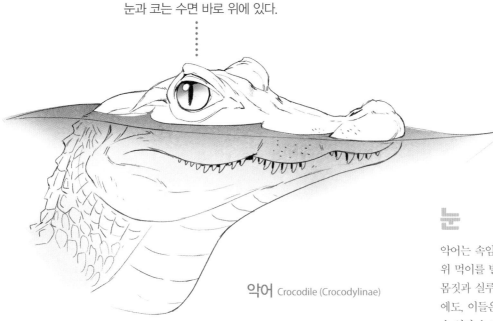

눈과 코는 수면 바로 위에 있다.

악어 Crocodile (Crocodylinae)

눈

악어는 속임수를 활용해 눈에 띄지 않고도 육지 위 먹이를 발견하는 전문 헌터다. 악어의 거대한 몸짓과 실루엣이 수면 아래에 숨겨져 있는 동안에도, 이들은 수면 위 먹이를 물색하고 숨을 쉴 수 있다. 눈과 코의 위치가 변형을 거쳤기 때문이다. 이 해부학적 디테일은 우리 크리처의 잠재적 사냥 능력을 표현하는 데 도움이 될 것이다. 머리 위에 높이 위치해 앞으로 향한 눈은 우리의 포식자가 육지에서 멀리 떨어져 있는 동물을 보고 몰래 접근할 수 있다는 인상을 줄 것이다.

유인 장치

악어거북은 우리 크리처에게 디자인 영감을 제공하는 습지의 또 다른 포식자다. 이들은 종종 입을 크게 벌린 채 오랫동안 꼼짝도 안 하고 습지 바닥에 앉아 기다린다. 악어거북은 아귀와 비슷한 기술로 먹이를 더 가까이 접근하게 하는데, 그러한 기관이 바로 혀다. 악어거북의 혀는 어둠 속에서 꿈틀거리는 벌레처럼 보이기 때문이다. 우리 크리처는 아마도 먹이를 잡기 위해 이와 같은 유인 방법을 사용할 것이다.

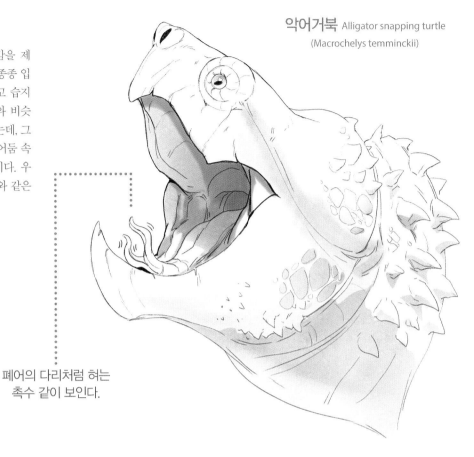

악어거북 Alligator snapping turtle (Macrochelys temminckii)

폐어의 다리처럼 혀는 촉수 같이 보인다.

색상

습지에 서식하는 생물은 좀처럼 화려하지 않다. 사실, 탁한 물에 사는 포식자들이 겪는 색상의 변화 대부분이 비슷하다. 위장하려는 포식자들은 파도 속 자신의 형태와 물을 통과하는 빛을 분산하는 약간의 줄무늬가 있다. 그들의 등에 비해 밝은 배 또한 모든 방향에서 먹이에 혼동을 일으킨다. 먹이가 아래에 있으면 포식자의 밝은 배 때문에 실루엣이 작아지며, 등 쪽이 더 어두우면 위에서도 같은 효과가 나타난다. 악어는 포식자의 색상이 어떻게 환경에 적응해 왔는지에 대한 좋은 예시다.

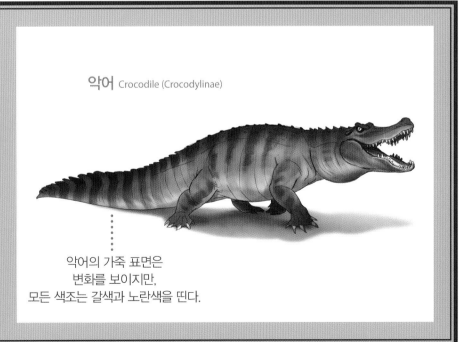

악어 Crocodile (Crocodylinae)

악어의 가죽 표면은 변화를 보이지만, 모든 색조는 갈색과 노란색을 띤다.

섬네일

지금껏 연구한 생물에 대한 지식을 종합하면 세기말 배경의 방사능 오염수에서 발생했을 돌연변이를 예상할 수 있다. 그리고 우리는 그 포식성 늪 물고기를 시각적으로 구현했다. 고려해야 할 주요 측면은 포식성 변형에서 비롯된 유인 장치, 긴 이빨에 큰 입, 정면을 향하고 머리 꼭대기에 있는 눈, 한 웅덩이에서 다른 웅덩이로 이동할 수 있을 만큼 강한 지느러미, 다른 돌연변이 크리처와 세력권 다툼을 벌이는 동안 자신을 보호하기 위한 등의 방호 기관 등이 있다.

크리처에게 기괴한 성격을 부여하기 위해 아귀의 큰 입, 매끈하고 땅딸막한 몸을 차용해 디자인했다. 다른 포식자의 여러 측면을 활용해 신빙성 있는 방식으로 돌연변이를 시도하기도 했다. 이 작업을 하며 가장 경계했던 부분은 크리처가 비현실적이거나 믿기 힘든 돌연변이의 모습으로 탄생하지 않을까 하는 부분이었다. 디자인의 모습과 기능에 영향을 미칠 수 있는 환경적 요인을 염두에 둔다면, 해부학적으로도 제대로 기능하는 동물을 만들어낼 수 있을 것이다.

크리처 디자인의 관점에서 생각했을 때 거대한 돌연변이 괴물은 아주 훌륭하다. 그러나 상상 속의 세상에서 반복적으로 보게 된다면, 현실성은 줄어들기 시작할 것이다. 같은 습지에서 이러한 동물의 다양한 변형을 지켜보며 그들이 함께 그 생태계에서 존재하고 활동하게 한다면 훨씬 사실적으로 보일 수 있다.

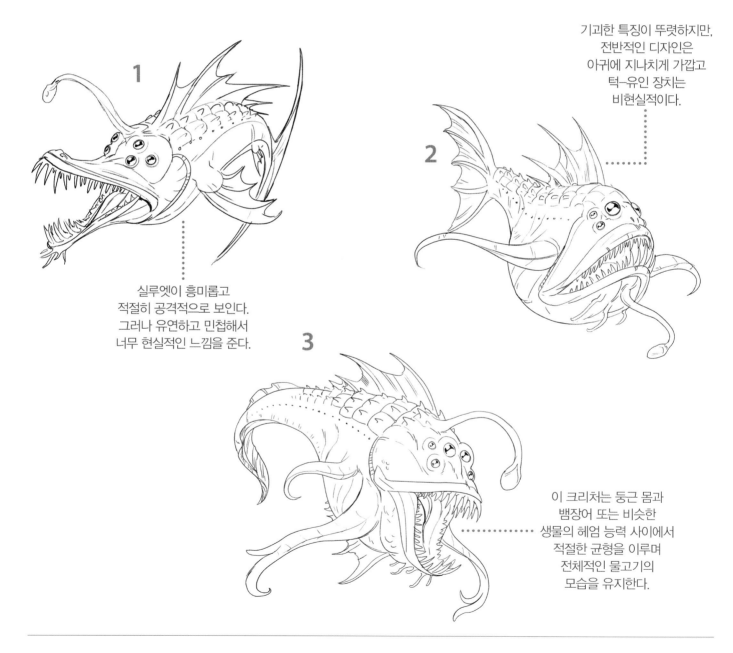

기괴한 특징이 뚜렷하지만, 전반적인 디자인은 아귀에 지나치게 가깝고 턱-유인 장치는 비현실적이다.

실루엣이 흥미롭고 적절히 공격적으로 보인다. 그러나 유연하고 민첩해서 너무 현실적인 느낌을 준다.

이 크리처는 둥근 몸과 뱀장어 또는 비슷한 생물의 헤엄 능력 사이에서 적절한 균형을 이루며 전체적인 물고기의 모습을 유지한다.

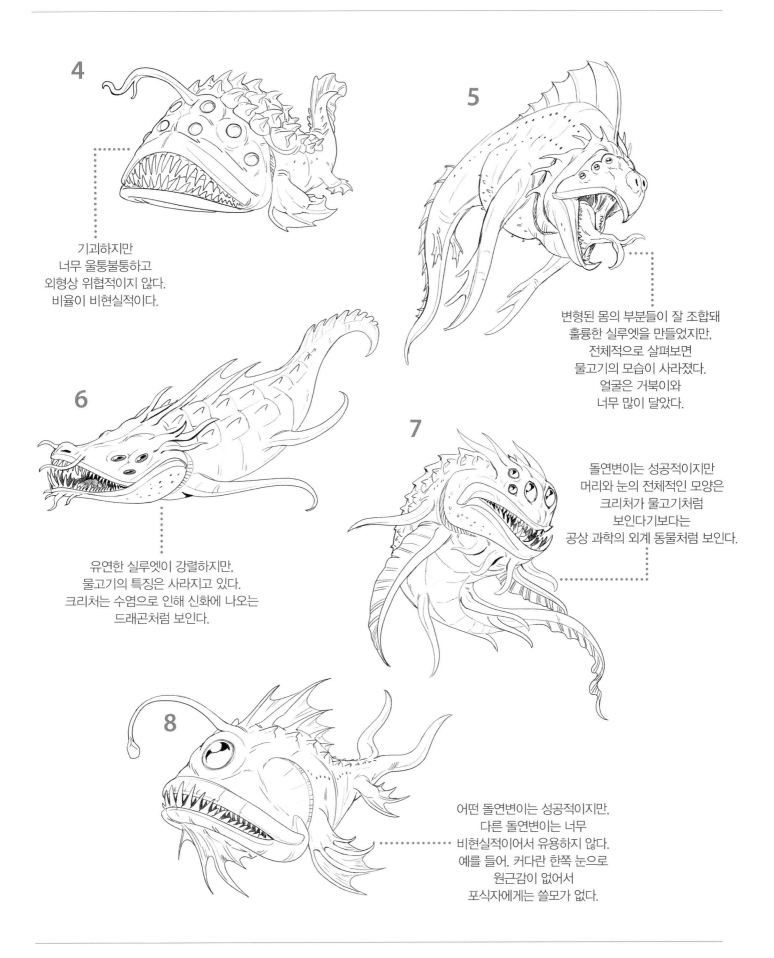

4

기괴하지만
너무 울퉁불퉁하고
외형상 위협적이지 않다.
비율이 비현실적이다.

5

변형된 몸의 부분들이 잘 조합돼
훌륭한 실루엣을 만들었지만,
전체적으로 살펴보면
물고기의 모습이 사라졌다.
얼굴은 거북이와
너무 많이 달았다.

6

유연한 실루엣이 강렬하지만,
물고기의 특징은 사라지고 있다.
크리처는 수염으로 인해 신화에 나오는
드래곤처럼 보인다.

7

돌연변이는 성공적이지만
머리와 눈의 전체적인 모양은
크리처가 물고기처럼
보인다기보다는
공상 과학의 외계 동물처럼 보인다.

8

어떤 돌연변이는 성공적이지만,
다른 돌연변이는 너무
비현실적이어서 유용하지 않다.
예를 들어, 커다란 한쪽 눈으로
원근감이 없어서
포식자에게는 쓸모가 없다.

전개

앞서 설명한 디자인 과정의 기준과 일치하는 섬네일 3을 선택했다. 물고기의 핵심적인 모습은 유지하면서도 늪에 사는 동물의 다양한 특징을 함께 혼합하면서 돌연변이가 탄생한 것이다. 섬네일 3은 돌연변이임을 드러내는 '촉수'처럼 생긴 다리와 수많은 눈을 특징으로 한다. 촉수 같은 수많은 부속 기관이 크리처를 기형으로 보이게 하나, 신빙성이 없어 보일 정도는 아니다. 크리처는 여전히 세기말 환경에서 사냥하고 번성할 수 있다.

이 크리처의 특징은 물고기와 악어의 해부학 모두를 바탕으로 한 포식 동물의 표상이다. 비늘 모양을 결합하면 크리처는 악어처럼 판으로 덮은 듯한 모습을 띠며, 머리 꼭대기에 있는 눈으로 수면 아래에서부터 먹이를 몰래 접근할 수 있다. 물고기 요소는 실루엣에서 유지된다. 전체적인 형태는 여전히 물고기처럼 보이지만, 뱀장어나 악어를 심하게 닮진 않았고, 지느러미와 아가미가 곁들여져서 크리처가 너무 파충류처럼 보이게 하지도 않았다.

정면을 바라보는 눈, 유연하고 강력한 꼬리, 부착된 유인 장치의 도움으로 크리처는 포식 동물의 높은 지능을 가졌다. 크리처는 늪 바닥에 잔해 더미나 긴 잡초 사이에 숨어서 먹이가 걸려 넘어지기를 기다린다.

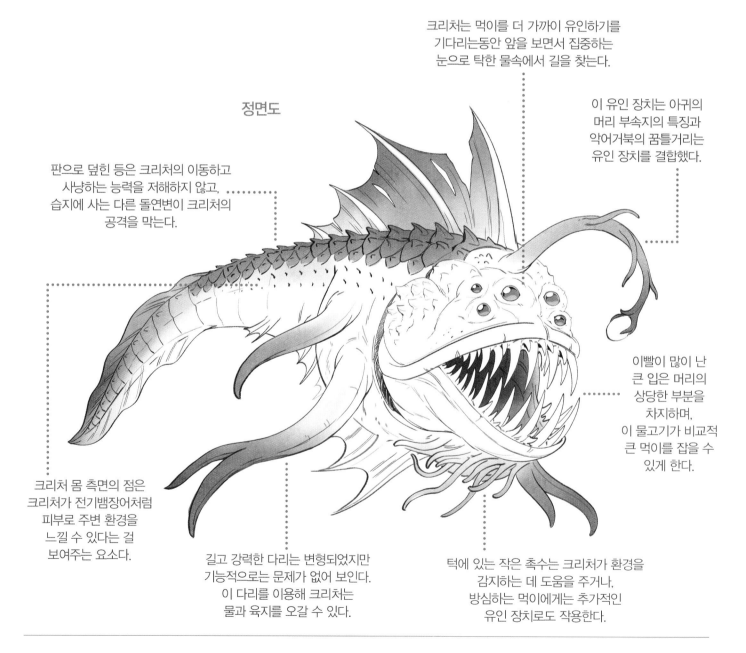

정면도

크리처는 먹이를 더 가까이 유인하기를 기다리는동안 앞을 보면서 집중하는 눈으로 탁한 물속에서 길을 찾는다.

이 유인 장치는 아귀의 머리 부속지의 특징과 악어거북의 꿈틀거리는 유인 장치를 결합했다.

판으로 덮힌 등은 크리처의 이동하고 사냥하는 능력을 저해하지 않고, 습지에 사는 다른 돌연변이 크리처의 공격을 막는다.

이빨이 많이 난 큰 입은 머리의 상당한 부분을 차지하며, 이 물고기가 비교적 큰 먹이를 잡을 수 있게 한다.

크리처 몸 측면의 점은 크리처가 전기뱀장어처럼 피부로 주변 환경을 느낄 수 있다는 걸 보여주는 요소다.

길고 강력한 다리는 변형되었지만 기능적으로는 문제가 없어 보인다. 이 다리를 이용해 크리처는 물과 육지를 오갈 수 있다.

턱에 있는 작은 촉수는 크리처가 환경을 감지하는 데 도움을 주거나, 방심하는 먹이에게는 추가적인 유인 장치로도 작용한다.

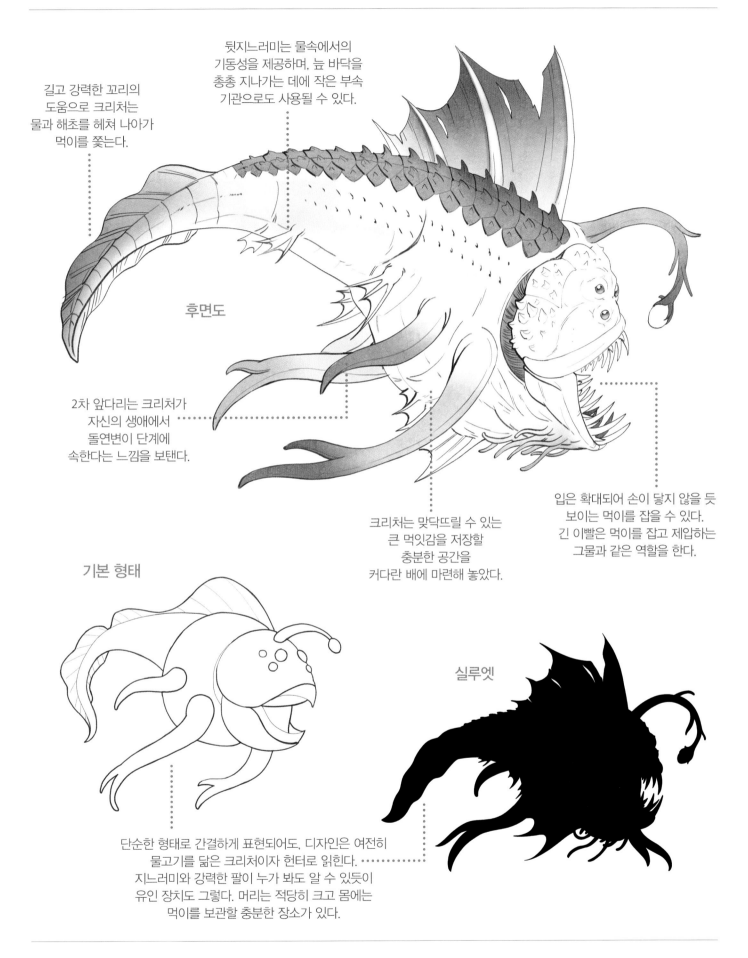

뒷지느러미는 물속에서의 기동성을 제공하며, 늪 바닥을 총총 지나가는 데에 작은 부속 기관으로도 사용될 수 있다.

길고 강력한 꼬리의 도움으로 크리처는 물과 해초를 헤쳐 나아가 먹이를 쫓는다.

후면도

2차 앞다리는 크리처가 자신의 생애에서 돌연변이 단계에 속한다는 느낌을 보탠다.

크리처는 맞닥뜨릴 수 있는 큰 먹잇감을 저장할 충분한 공간을 커다란 배에 마련해 놓았다.

입은 확대되어 손이 닿지 않을 듯 보이는 먹이를 잡을 수 있다. 긴 이빨은 먹이를 잡고 제압하는 그물과 같은 역할을 한다.

기본 형태

실루엣

단순한 형태로 간결하게 표현되어도, 디자인은 여전히 물고기를 닮은 크리처이자 헌터로 읽힌다. 지느러미와 강력한 팔이 누가 봐도 알 수 있듯이 유인 장치도 그렇다. 머리는 적당히 크고 몸에는 먹이를 보관할 충분한 장소가 있다.

포즈

다양한 환경에서 디자인을 실험하는 것은 움직이는 크리처의 잠재적인 모든 문제를 해결하는 데 도움이 된다. 첫 번째 포즈는 물고기의 헤엄 능력을 시험하고, 두 번째 포즈는 물고기의 매복 능력을 시험하며, 세 번째 포즈는 방어 조치를 시험한다. 이 동물은 이 세 포즈로 수많은 생활의 조건을 충족하는 듯하며, 이는 긍정적인 신호다.

포즈 A는 물고기가 어떻게 다리를 배열해 헤엄치는지, 또 유체역학적으로 물에서 폭발적인 속도를 내는지 보여준다. 강한 힘을 가진 꼬리와 지느러미는 필요에 따라 회전하고, 이리저리 빠져나갈 수 있는 배의 키 역할을 한다. 이 크리처의 모든 부속 기관은 물과의 마찰을 줄이기 위해 몸쪽으로 깔끔하게 접을 수 있다.

포즈 B의 매복 자세는 먹이를 기다리는 크리처의 자세를 상상한 결과다. 강력한 앞다리는 크리처가 먹이를 잡는 데 지렛대 역할을 할 수 있으며, 꼬리는 평행추의 역할을 한다.

포즈 C의 방어 자세는 크리처가 어떻게 자기 몸을 방어할 수 있는지 보여준다. 단지 피부의 전기적 특성만이 디자인의 주요 특징은 아니다. 포식성을 강화하기 위해 크리처의 다른 장점을 부각할 수도 있다. 거대한 입은 충분히 위협적으로 보이며, 방호 기관으로 덮인 등은 자신의 목숨을 위협하는 어떠한 공격도 전부 막아낼 수 있다.

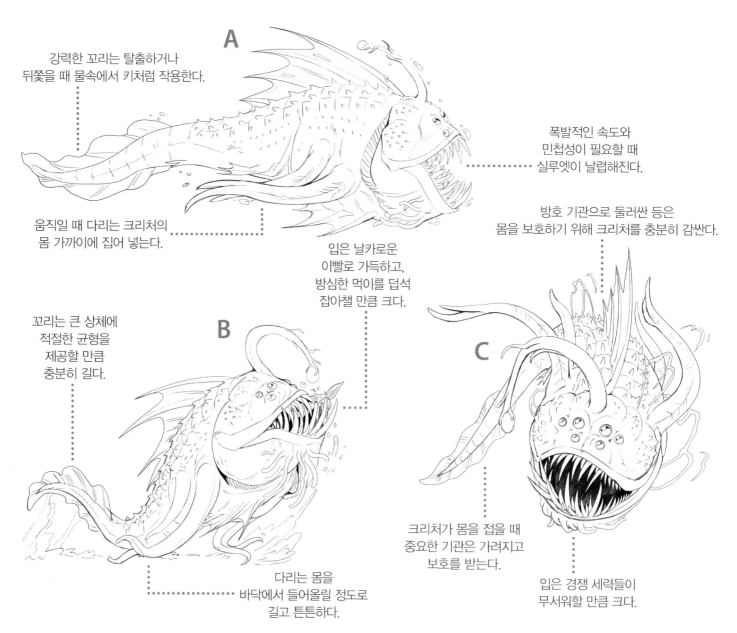

강력한 꼬리는 탈출하거나 뒤쫓을 때 물속에서 키처럼 작용한다.

움직일 때 다리는 크리처의 몸 가까이에 집어 넣는다.

폭발적인 속도와 민첩성이 필요할 때 실루엣이 날렵해진다.

방호 기관으로 둘러싼 등은 몸을 보호하기 위해 크리처를 충분히 감싼다.

꼬리는 큰 상체에 적절한 균형을 제공할 만큼 충분히 길다.

입은 날카로운 이빨로 가득하고, 방심한 먹이를 덥석 잡아챌 만큼 크다.

다리는 몸을 바닥에서 들어올릴 정도로 길고 튼튼하다.

크리처가 몸을 접을 때 중요한 기관은 가려지고 보호를 받는다.

입은 경쟁 세력들이 무서워할 만큼 크다.

색상 및 무늬

습지 생물은 환경에 어울리도록 미묘하게 색을 조합하는 경향이 있다. 늪에 사는 동물의 주요 배색은 갈색, 노란색, 때로는 녹색과 노란색 사이의 스펙트럼 선상에 있는 색상인 듯하다.

크리처의 색상을 결정할 때 우리는 어떻게 크리처가 포식자로서뿐만 아니라 흥미로운 디자인으로 기능하는지 생각해야 한다. 습지 포식자들이 위장을 위해 노란색과 갈색을 띠는 것은 실물과 똑같지만, 또한 상당히 따분한 디자인이다. 따라서 배색할 때는 주의해야 한다. 이 디자인은 '세

기말 환경'이라는 흥미로운 요소가 배색에 영향을 미쳤으며, 이는 배색 과정에서 추가적인 이점으로 작용했다.

우리가 유명한 포식자의 색상 특성을 이 디자인에 적용한다면 악어와 비슷할 것이다. 크리처는 어두운 등과 밝은 배를 가지고 있어, 앞서 제시한 악어의 사례를 반영하기도 한다. 탐색할 또 다른 방향은 아귀와 심해 동물들이다. 파란색은 크리처의 전기적 특성을, 카운터셰이딩 요소는 몰래 접근하는 포식성 성향을 강화한다. 점은 먹잇감

을 쫓을 때 물고기의 실루엣을 만든다. 어두운 물속에서의 위장술인 것이다.

더 환상적인 색을 찾고, 이를 자연의 색과 결합하면 더 독특한 배색을 할 수 있다. 푸른 줄무늬는 적들에게 크리처의 위험한 본성을 경고한다. 줄무늬 또한 어두운 등과 밝은 배의 카운터셰이딩과 잘 어울린다.

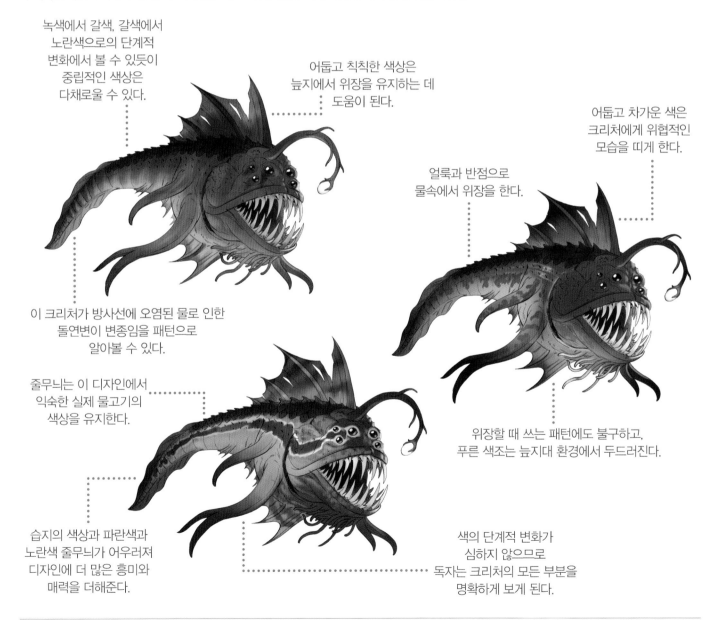

녹색에서 갈색, 갈색에서 노란색으로의 단계적 변화에서 볼 수 있듯이 중립적인 색상은 다채로울 수 있다.

어둡고 칙칙한 색상은 늪지에서 위장을 유지하는 데 도움이 된다.

어둡고 차가운 색은 크리처에게 위협적인 모습을 띠게 한다.

얼룩과 반점으로 물속에서 위장을 한다.

이 크리처가 방사선에 오염된 물로 인한 돌연변이 변종임을 패턴으로 알아볼 수 있다.

줄무늬는 이 디자인에서 익숙한 실제 물고기의 색상을 유지한다.

위장할 때 쓰는 패턴에도 불구하고, 푸른 색조는 늪지대 환경에서 두드러진다.

습지의 색상과 파란색과 노란색 줄무늬가 어우러져 디자인에 더 많은 흥미와 매력을 더해준다.

색의 단계적 변화가 심하지 않으므로 독자는 크리처의 모든 부분을 명확하게 보게 된다.

최종 디자인

최종 디자인에서는 연구 단계를 거쳐 얻은 다양한 요소를 모두 적용했다. 방호 기관, 다리, 지느러미, 디자인의 전체적 흐름은 크리처가 원래 가지고 있던 것처럼 자연스러워 보인다. 디자인은 우연한 것이 아니다. 연구와 실행을 통해 방향을 찾아내고, 자연스럽게 함께 맞추는 것이다.

이번 디자인은 다양한 동물을 연구한 결과, 독특한 요소나 다양한 변형 요소를 수용할 수 있었다.

예를 들어 페어의 긴 관형 지느러미는 팔 대신이며, 물고기에게서는 잘 볼 수 없는 두꺼운 방호 기관도 있다. 이와 같은 작은 디테일은 세기말 환경에 걸맞은 끔찍하고 약탈적인 특징을 이유로 삼으며 그 신빙성을 높였다.

사나운 이미지와 눈부신 색상이 어우러지면서 관중들은 크리처의 속성을 쉽게 알아챌 수 있다. 독특한 디자인은 결국 해부학 지식과 패턴, 배색

같은 디자인 요소가 얼마나 서로 잘 어우러지는가에 따라 결정된다. 우리는 크리처의 몸에 다양한 질감과 패턴을 시각적으로 구현했다. 이는 관객들에게 다른 동물에게서는 본 적 없는 독특한 디자인으로 각인될 것이다. 뚜렷한 패턴과 형태는 위대하고 기억에 남는 크리처 디자인에 필수적이다.

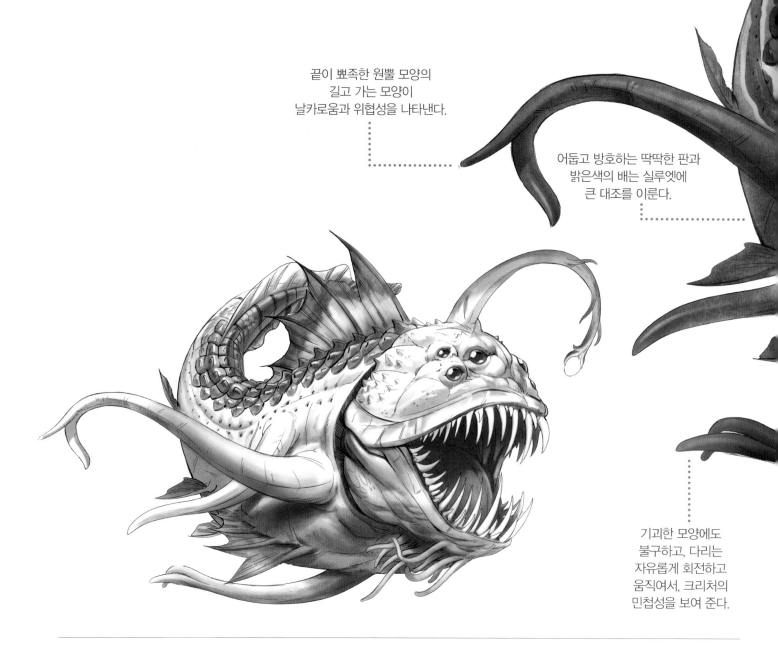

끝이 뾰족한 원뿔 모양의 길고 가는 모양이 날카로움과 위협성을 나타낸다.

어둡고 방호하는 딱딱한 판과 밝은색의 배는 실루엣에 큰 대조를 이룬다.

기괴한 모양에도 불구하고, 다리는 자유롭게 회전하고 움직여서, 크리처의 민첩성을 보여 준다.

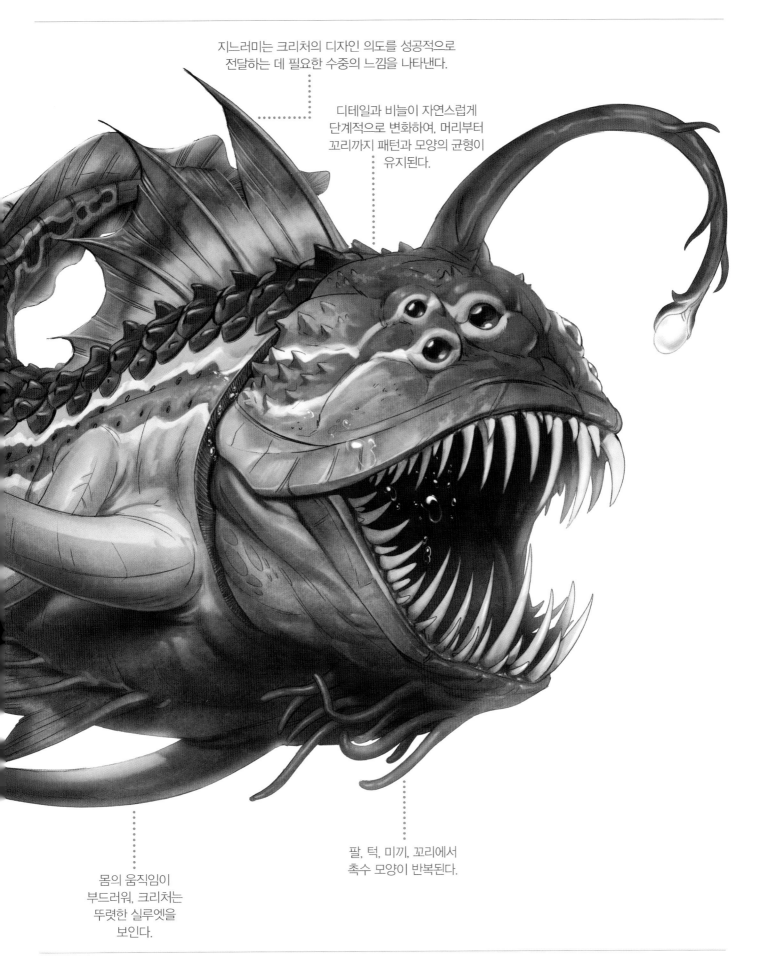

지느러미는 크리처의 디자인 의도를 성공적으로
전달하는 데 필요한 수중의 느낌을 나타낸다.

디테일과 비늘이 자연스럽게
단계적으로 변화하여, 머리부터
꼬리까지 패턴과 모양의 균형이
유지된다.

팔, 턱, 미끼, 꼬리에서
촉수 모양이 반복된다.

몸의 움직임이
부드러워, 크리처는
뚜렷한 실루엣을
보인다.

적응

육지

이 크리처의 육지 형태는 물고기라기보다는 오히려 악어처럼 보인다. 악어의 특징은 긴 주둥이와 짧은 다리인데, 이로 인해 지느러미가 손톱과 물갈퀴가 있는 손처럼 보이게 한다. 악어에게서 볼 수 있듯, 크리처의 뒷다리는 약간 구부러져 있다. 또한, 엉덩이에는 파충류의 흔적도 있다. 판과 같은 방호 기관은 꼬리 끝까지 내려와서 몸을 감싸고 전신을 보호한다.

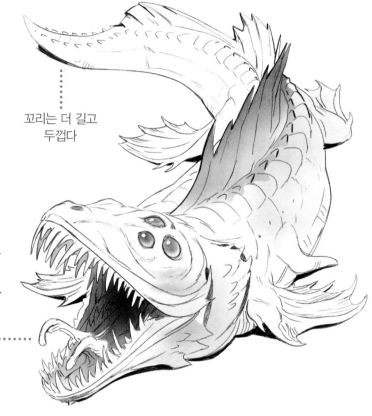

꼬리는 더 길고 두껍다

입의 유인 장치는 머리에 있는 유인 장치보다 육지에서 사냥을 하는 데 더 효과적이다.

산호초

산호는 암초 사이에 불규칙한 패턴으로 밀집해 있다. 그래서 몸집이 큰 포식자는 암초 사이에서 움직이기가 어렵다. 작은 먹이들은 포식자로부터 탈출할 때 암초의 구멍을 이용한다. 그래서 세 기말 크리처는 먹이에 접근하려면 더 길고 날씬해야 한다. 크리처의 감각 부속 기관은 외관상 산호처럼 보이며, 암초 틈에 숨어 있는 크리처를 위장시킨다. 몸 자체가 길고 유연하므로 더 이상 긴 다리는 필요하지 않다. 지느러미는 더 짧게, 좁은 공간에서는 몸을 접어 넣을 수 있도록 했다.

그 유인 장치는 더 신비로운 형태를 가지고 있어 암초에서 눈에 띄지 않는다.

226

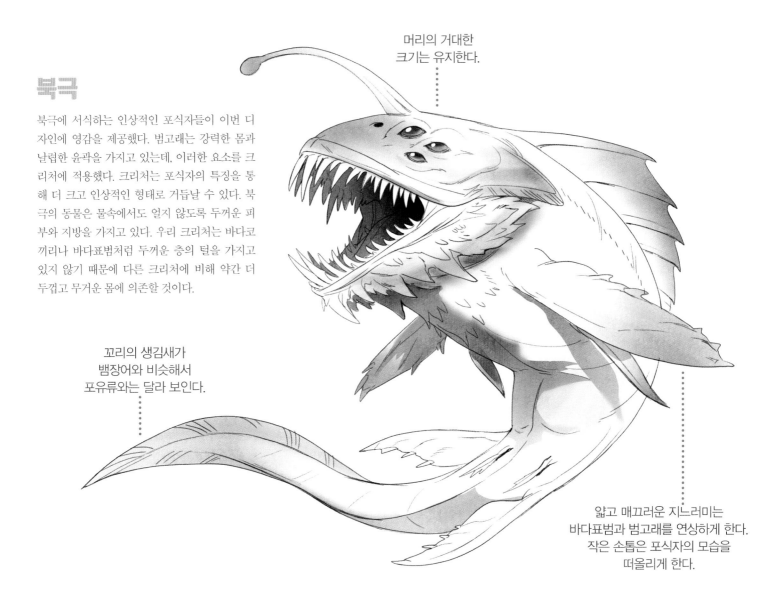

북극

북극에 서식하는 인상적인 포식자들이 이번 디자인에 영감을 제공했다. 범고래는 강력한 몸과 날렵한 윤곽을 가지고 있는데, 이러한 요소를 크리처에 적용했다. 크리처는 포식자의 특징을 통해 더 크고 인상적인 형태로 거듭날 수 있다. 북극의 동물은 물속에서도 얼지 않도록 두꺼운 피부와 지방을 가지고 있다. 우리 크리처는 바다코끼리나 바다표범처럼 두꺼운 층의 털을 가지고 있지 않기 때문에 다른 크리처에 비해 약간 더 두껍고 무거운 몸에 의존할 것이다.

머리의 거대한
크기는 유지한다.

꼬리의 생김새가
뱀장어와 비슷해서
포유류와는 달라 보인다.

얇고 매끄러운 지느러미는
바다표범과 범고래를 연상하게 한다.
작은 손톱은 포식자의 모습을
떠올리게 한다.

아티스트 팁

콘셉트 아트 디렉터나 일러스트레이터에게 가장 중요한 건 바로 '이미지의 가독성'이다. 이미지가 잘 읽히게 하기 위해서는 작업하는 매체마다 요구하는 특징이 무엇인지 알아야 한다. 예를 들어 게임 캐릭터와 출판을 위한 캐릭터는 디자인할 때 고려할 사항 자체가 다르다.

게임에 등장하는 크리처는 실루엣과 패턴이 분명히 식별될 정도로 가독성이 좋아야 한다. 왜냐하면 플레이어가 다른 크리처에게 다가갈 때 적인지 친구인지 즉시 알아차리고, 그에 따라 행동할 수 있어야 하기 때문이다.

책을 포함해 대화형이 아닌 매체는 일러스트를 그릴 때 무조건 독자에게 미치는 영향에 초점을 두어야 한다. 기억에 남아야 하기 때문이다. 아름답거나 사나운 것을 만든다면 여러분의 디자인은 기억에 남게 될 것이다. 이는 잠재적인 지적 재산권 때문에 특히 중요하다.

여러분의 디자인이 게임, 출판, 영화의 디자인과 어떻게 다른지 생각하자. 그 디자인들에 익숙한 사람이라면 누구나 바로 알아볼 수 있는 독특한 특징은 또 무엇일까. 이런 질문들은 여러분이 디자인 작업을 하는 과정의 단계마다 스스로에게 물어봐야 한다.

외계 갑각류 동물

오리아나 메넨데즈 ORIANA MENENDEZ

주요 사실

- 건조하고 먼지가 많은 환경에서도 잘 살아갈 수 있다.

- 부족의 장식, 무기, 이족 보행, 표현, 의사소통 방식, 사회적 행동 및 계급은 의인화된 특성이다.

- 잡식성이다.

- 영장류의 특성은 인간과 더욱 비슷해 보이게 만드는 요소다.

- 갑각류의 특성은 방호 기관의 역할을 한다.

상상하기

이 외계 전사는 갑각류와 영장류 사이의 적절한 균형이 중요하다. 그 균형은 이질적으로 느껴지지만 우리와 감정을 교류할 수 있는 디자인을 확보할 수 있기 때문이다. 크리처가 관객과 빠르게 의사소통하기 위해서는 얼굴에 인간과 비슷한 특징을 가지고 있어야 한다. 반면에 갑각류의 외골격과 사회적 행동은 크리처의 특이함을 부각해 크리처가 인간과 너무 가까워지지 않게 만든다. 이족 보행과 건조한 기후에서도 잘 서식하는 특성은 영장류에서나 볼 수 있는 특징이다. 그러므로 전체적인 몸의 기본 형식을 갖출 때 영장류 해부학은 반드시 살펴봐야 할 요소다.

인간 및 많은 유인원은 건조한 사바나 지역에서 진화했다. 반면 갑각류는 대부분 물에서 살아간다. 심지어 육지로 올라와 살아가는 게도 번식을 위해서는 바다로 돌아간다.

이 종은 인간과 비슷한 지능을 가졌다. 그래서 순수한 생물학적 적응에 기대기보다 협업과 발명을 통해 건조한 초원 지대에서 살아갈 방법을 찾을 것이다. 무기, 도구, 예술처럼 다양한 문화적 요소는 그 환경적인 압력에서 나온다. 인간이 아닌 영장류 또한 건조 기후에 적응하며 숨겨진 물을 찾고 무리와 협력한다.

크리처는 갑각류처럼 생긴 외골격과 전사에 걸맞은 사나운 생김새를 가졌다. 딱총새우를 비롯한 일부 갑각류는 진(眞)사회성이라는 흥미로운 사회 행동을 한다. 이 크리처는 위 집단의 병사 계급에 속하며, 침략자로부터 집을 지킨다. 진사회성과 계급제도는 **233p**에서 더 자세히 설명하겠다. 딱총새우는 해면동물과 공생하며 살기 때문에 이들을 은신처와 먹이로 이용한다. 춥고 건조한 초원 지대에서 살아남기 위해 크리처 집단은 움직이지 못하는 거대한 식물이나 해면동물 같은 유기체를 은신처로 삼는다. 이 디자인은 거기서부터 시작할 수 있다.

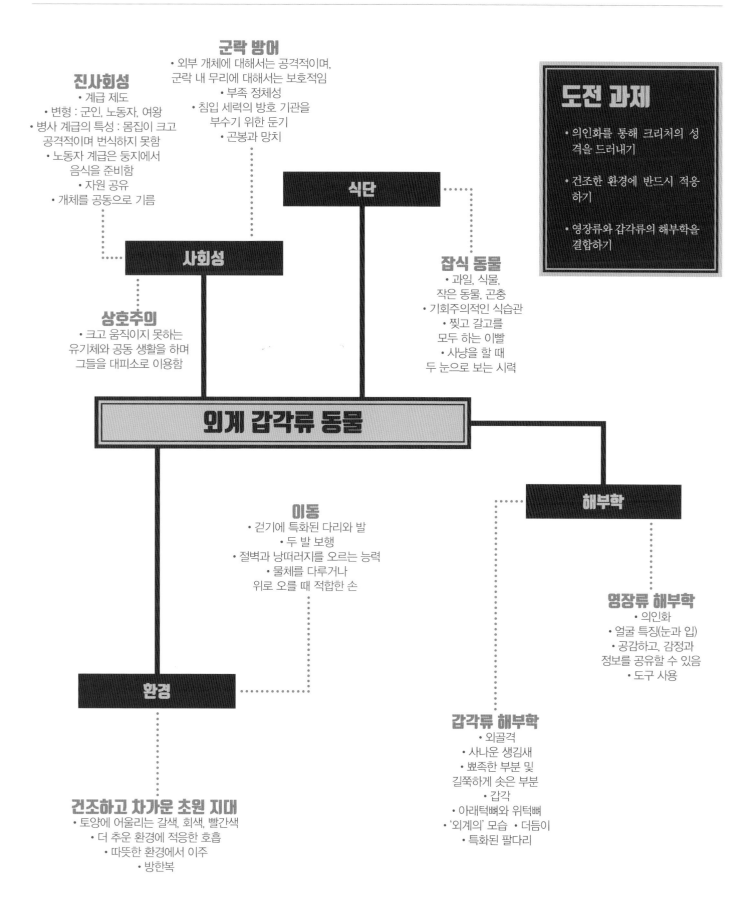

군락 방어
• 외부 개체에 대해서는 공격적이며,
군락 내 무리에 대해서는 보호적임
• 부족 정체성
• 침입 세력의 방호 기관을
부수기 위한 둔기
• 곤봉과 망치

진사회성
• 계급 제도
• 변형 : 군인, 노동자, 여왕
• 병사 계급의 특성 : 몸집이 크고
공격적이며 번식하지 못함
• 노동자 계급은 둥지에서
음식을 준비함
• 자원 공유
• 개체를 공동으로 기름

식단

도전 과제
• 의인화를 통해 크리처의 성
격을 드러내기
• 건조한 환경에 반드시 적응
하기
• 영장류와 갑각류의 해부학을
결합하기

사회성

잡식 동물
• 과일, 식물,
작은 동물, 곤충
• 기회주의적인 식습관
• 찢고 갈고를
모두 하는 이빨
• 사냥을 할 때
두 눈으로 보는 시력

상호주의
• 크고 움직이지 못하는
유기체와 공동 생활을 하며
그들을 대피소로 이용함

외계 갑각류 동물

이동
• 걷기에 특화된 다리와 발
• 두 발 보행
• 절벽과 낭떠러지를 오르는 능력
• 물체를 다루거나
위로 오를 때 적합한 손

해부학

영장류 해부학
• 의인화
• 얼굴 특징(눈과 입)
• 공감하고, 감정과
정보를 공유할 수 있음
• 도구 사용

환경

갑각류 해부학
• 외골격
• 사나운 생김새
• 뾰족한 부분 및
길쭉하게 솟은 부분
• 갑각
• 아래턱뼈와 위턱뼈
• '외계의' 모습 • 더듬이
• 특화된 팔다리

건조하고 차가운 초원 지대
• 토양에 어울리는 갈색, 회색, 빨간색
• 더 추운 환경에 적응한 호흡
• 따뜻한 환경에서 이주
• 방한복

해부학 연구

인간의 두 발 보행

두 발 보행을 위한 체형의 변화는 인체 해부학에서 배울 수 있다. 여기에는 척추 부분의 S자 곡선, 넓은 골반, 체중을 지탱하기 위한 긴 뒷다리 등이 포함된다. 인간은 다른 유인원이나 네 발로 걷는 동물에 비해 훨씬 적은 에너지를 사용해 지구력 있게 이동할 수 있다. 에너지를 절약하기 위해서는 골격의 균형이 잘 잡혀 있어야 한다. 인간의 넙다리뼈는 안쪽으로 향해 있는데, 균형을 유지하기 위해서는 그 각도가 아주 중요하다. 또한 인간의 골격에서 독특한 시각적 특징이 되기도 한다. 인간의 발은 큰 발꿈치와 발바닥의 오목한 부분이 있어 충격 흡수를 잘 할 수 있으며, 이로 인해 걷기에 적합하다.

인간의 앞다리는 더 이상 무게를 지탱할 필요가 없다. 그래서 작고 유연하게 발달해왔다. 이로 인해 물건을 다루고 던지는 일에 특화될 수 있었다.

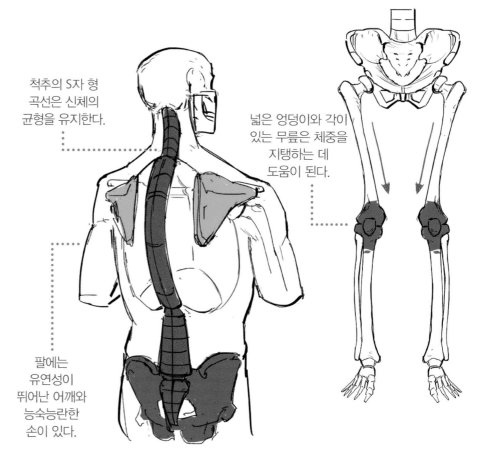

척추의 S자 형 곡선은 신체의 균형을 유지한다.

넓은 엉덩이와 각이 있는 무릎은 체중을 지탱하는 데 도움이 된다.

팔에는 유연성이 뛰어난 어깨와 능숙능란한 손이 있다.

영장류 해부학

영장류 안에는 다양한 동물군이 있다. 그중에서도 보노보, 침팬지, 고릴라, 오랑우탄 같은 유인원은 해부학적 구조상 인간과 상당히 가깝다. 이에 비해 개코원숭이, 마카크, 타마린, 랑구르 같은 원숭이들은 고양이와 비슷한 해부학적 구조를 가졌다. 예컨대 네 발을 가진 동물은 일반적으로 갈비뼈 옆에 어깨뼈가 자리잡고 있는데, 이 원숭이들 역시도 마찬가지다.

인간 이외의 영장류 역시 다양한 환경에 적응하며 진화해왔다. 그러면서 이들은 인간과 유사한 신체적 기능을 가지게 되었는데, 이는 크리처를 디자인할 때 좋은 영감의 원천이 된다. 이와 같은 한 가지 예시는 손이다. 어떤 개코원숭이는 그들이 서식하는 초원 지대의 바위와 절벽을 오를 뿐만 아니라, 지상에서 먹이를 찾기에도 적합한 손과 발을 가지고 있다. 비록 고릴라 대부분이 땅에서 살지만 손과 발을 이용해 나무 위를 올라갈 수 있다.

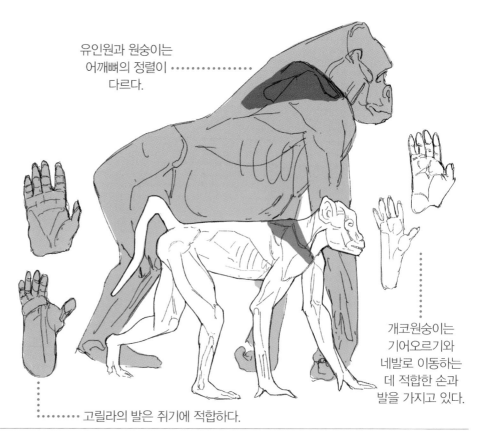

유인원과 원숭이는 어깨뼈의 정렬이 다르다.

개코원숭이는 기어오르기와 네발로 이동하는 데 적합한 손과 발을 가지고 있다.

고릴라의 발은 쥐기에 적합하다.

갑각류 해부학

갑각류의 외골격은 포식자로부터 몸을 보호한다. 또한, 그 내부는 부드러워 안정감을 준다. 두 발로 걷는 크리처를 위한 천연 방탄복을 디자인하기 위해서는 관절의 모양과 특정 지점을 연구하는 것이 중요하다.

여기에 나오는 바닷가재는 복부에 체절이 반복적으로 존재하며, 두흉부에는 융합된 판이 있다. 여러 쌍의 관절로 연결된 다리는 발톱, 걷는 다리, 때로는 게의 노 모양을 닮은 한 쌍의 헤엄치는 다리로 나뉘어 있다. 복부 아래에 깃털 모양으로 생긴 헤엄다리는 이동할 때 암컷이 알을 품는 곳이다. 이러한 특징은 특이하거나 이질적인 요소를 이 종에 더할 수 있다.

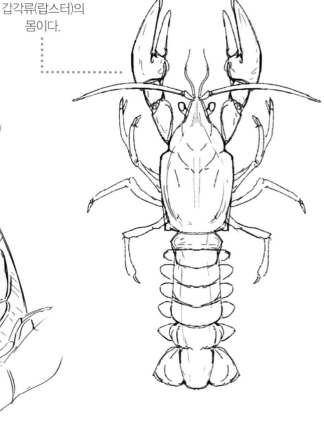

전형적인 갑각류(랍스터)의 몸이다.

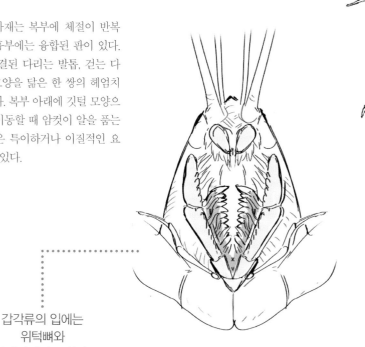

갑각류의 입에는 위턱뼈와 아래턱뼈가 보인다.

진화

인간을 포함한 대부분의 영장류는 표정, 몸짓, 소리로 의사소통을 한다. 예를 들어 눈과 입은 비언어적으로 풍부한 표현을 할 수 있게 하고, 의인화의 좋은 근거가 되기도 한다. 오른쪽 그림의 젤라다처럼 일부 종은 종족 개체 간의 평화를 위해 집단의 지도자가 위협적인 표정을 지어 의사를 전달하기도 한다. 이러한 진화적 적응은 인간 관객과 기본적인 수준의 의사소통을 가능하게 하고, 인간이 아닌 대상과 감정적으로 연결하는 데 도움이 된다.

젤라다 Gelada
(Theropithecus gelada)

잇몸과 눈꺼풀의 흰자를 보이면서 위협을 나타낸다.

231

기능 연구

갑각류

바닷가재, 새우, 게를 포함해 갑각류의 종은 믿을 수 없을 만큼 다양하다. 갑각류는 원래 동물이 분화해 다양화를 드러내던 시기인 캄브리아기 폭발 때 발달했다. 결과적으로 갑각류에서 모양과 디자인에 대한 풍부한 영감을 얻을 수 있다. 예컨대, 게 종류의 대부분은 포식자로부터 자신을 보호하기 위해 긴 척추나 외골격의 서로 다른 특징을 가지고 있다. 비록 여기 그림상의 종은 작은 동물이지만, 그들을 방어하는 껍질은 방호 기관이 자연에서 어떻게 진화하는지를 보여주는 흥미로운 대목이다. 게의 가시 돋친 껍질은 외계 전사의 사나운 성격을 표현할 수 있는 요소이기도 하다.

모래게 또는 두더지게
Sand or mole crab (Albunea)

삽처럼 생긴 발톱은
모래를 팔 때
도움이 된다.

롤리팝 크랩
Lollipop crab (Ixa cylindrus)

원통형 마디가 이 게의
껍질을 기억에 남는
독특한 모양으로 만든다.

플로리다 가시 긴집게발게
Florida thorny decorator crab
(Macrocoeloma camptocerum)

긴집게발게의 껍질은
위장하기 위해 보통
해초와 잔해로 덮여 있다.

기술 발명

이 외계 동물은 인간의 지능을 가진 전사다. 부족에 소속되어 있다는 설정이므로, 다양한 인간 문화와 인간이 어떻게 적대적인 환경에 적응했는지를 살피면 디자인에 도움이 된다. 예를 들어 직물, 농업, 건축, 금속공학은 모두 환경에 적응하고자 했던 인간의 중요한 발명품이었다.

기술 발명에 관한 연구는 외계 동물의 독특한 문화를 암시하는 옷이나 다른 요소에 영감을 줄 수 있다. 이 특별한 종은 생물학적으로 사막 환경에 적응하고, 나중에 추운 초원 지대로 이동했을 수도 있다. 그들은 털이나 더 두꺼운 껍질을 개발하는 것보다, 생존하기 위해 옷을 만들고 생활 공간을 바꿀 수 있었다. 비슷한 환경에서 적응한 민족들을 연구한다면, 이 종이 번성하기 위해 무엇을 발명했을지 우리는 알게 될 것이다.

지위를 나타내는
깃털 장식이다.

게르만 족장

훈족의 궁수

추운 기후에
적합한 양모, 린넨
또는 모피로 만든
철기 시대의
의복이다.

청동 버클과
걸쇠는 금속
세공술을
보여 준다.

진사회성

벌과 흰개미 같은 진사회성 동물은 집단행동을 한다. 성체들은 둥지를 유지하기 위해 함께 살고 협력한다. 여기서 진사회성 동물이란 한마디로 노동을 분업하는 동물이라고 할 수 있다. 한 개체 (여왕)가 번식을 담당하고 다른 개체는 침입자로부터 둥지와 어린 개체를 보호하는 것이다. 이들은 혼자라면 실패했을 테지만, 집단의 협력을 통해 서식지에서 번성한다.

진사회성을 가진 크리처를 디자인할 때 이들의 사회적 행동을 고려하면 전체 종을 하나의 특성으로 정의하는 것을 막을 수 있다. 예컨대 이 크리처는 외계 동물이며 전사라는 설정 안에 있으므로, 이들은 그 역할에 적합한 특성을 가진 전사 혹은 보호자 카스트에 속할 것이다.

딱총새우
Snapping shrimp (Alpheidae)

형태학적 차이가 진사회성의 딱총새우에서 보인다.

큰 집게발에는 물을 분출할 수 있는 큰 발톱이 있다.

여왕 새우가 알을 품고 있다.

색상

농게는 짝짓기, 위장, 체온 조절, 낯선 개체와 이웃을 구별하는 방법의 하나로 몸의 색을 바꾼다. 갑오징어나 카멜레온과 비슷하며, 고정적인 색 구성으로는 해결할 수 없는 많은 디자인 문제를 해결할 수 있다. 디자인의 시각적 요소 가운데 가장 유의미한 용도는 바로 신분 확인이다. 진사회성 크리처이므로 각 계급은 그 역할을 나타내는 독특한 색깔을 가질 수 있다. 각 무리는 그들의 등딱지에 특정한 표식을 하기도 한다. 또한, 동종의 구성원들 간에 보이는 다양한 패턴과 함께 이 색상을 바꾸는 능력은 외계 크리처가 추운 환경에 적응하는 문제까지도 해결할 수 있을 것이다.

오스트레일리아 농게
Australian fiddler crab
(Uca capricornis)

오스트레일리아 농게의 색상 변화를 살펴 보자.

게는 무늬로 다른 개체를 식별한다.

섬네일

이 디자인에 성공하기 위해서는 외계 전사라는 요소와 의상, 무기 간의 좋은 시각적 균형이 필요하다. 이들 중 어느 요소든 너무 부각하거나 무시한다면 잊지 못할 외계 크리처로써 그리고 명확한 역할을 맡은 각각의 캐릭터로써 디자인의 유효성이 떨어질 수 있다. 이 섬네일들은 크리처의 모든 조건을 고려했을 때 나올 수 있는 다양한 비율과 모습을 탐구한 결과다. 갑각류의 단단한 껍질과 인간 및 영장류의 자세에서 영감을 얻었다. 전사든 군사든 이 디자인은 강인하고 갑각으로 뒤덮은 몸, 그리고 종에 상관없이 적에 대항하는 효과적인 무기가 필요하다.

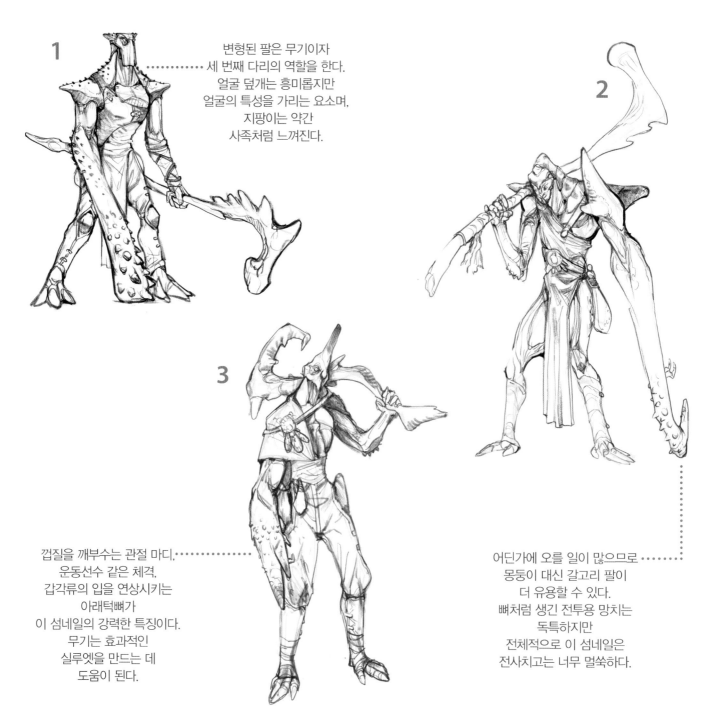

1 변형된 팔은 무기이자 세 번째 다리의 역할을 한다. 얼굴 덮개는 흥미롭지만 얼굴의 특성을 가리는 요소며, 지팡이는 약간 사족처럼 느껴진다.

2

3 껍질을 깨부수는 관절 마디, 운동선수 같은 체격, 갑각류의 입을 연상시키는 아래턱뼈가 이 섬네일의 강력한 특징이다. 무기는 효과적인 실루엣을 만드는 데 도움이 된다.

어딘가에 오를 일이 많으므로 몽둥이 대신 갈고리 팔이 더 유용할 수 있다. 뼈처럼 생긴 전투용 망치는 독특하지만 전체적으로 이 섬네일은 전사치고는 너무 멀쑥하다.

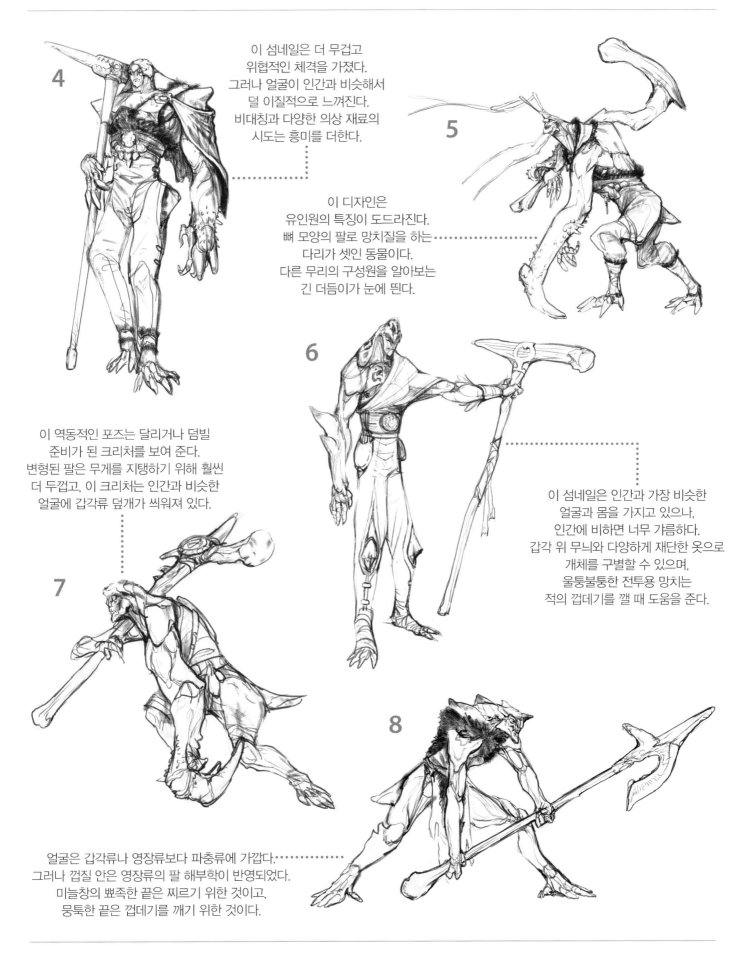

4

이 섬네일은 더 무겁고
위협적인 체격을 가졌다.
그러나 얼굴이 인간과 비슷해서
덜 이질적으로 느껴진다.
비대칭과 다양한 의상 재료의
시도는 흥미를 더한다.

5

이 디자인은
유인원의 특징이 도드라진다.
뼈 모양의 팔로 망치질을 하는
다리가 셋인 동물이다.
다른 무리의 구성원을 알아보는
긴 더듬이가 눈에 띈다.

6

이 역동적인 포즈는 달리거나 덤빌
준비가 된 크리처를 보여 준다.
변형된 팔은 무게를 지탱하기 위해 훨씬
더 두껍고, 이 크리처는 인간과 비슷한
얼굴에 갑각류 덮개가 씌워져 있다.

이 섬네일은 인간과 가장 비슷한
얼굴과 몸을 가지고 있으나,
인간에 비하면 너무 갸름하다.
갑각 위 무늬와 다양하게 재단한 옷으로
개체를 구별할 수 있으며,
울퉁불퉁한 전투용 망치는
적의 껍데기를 깰 때 도움을 준다.

7

8

얼굴은 갑각류나 영장류보다 파충류에 가깝다.
그러나 껍질 안은 영장류의 팔 해부학이 반영되었다.
미늘창의 뾰족한 끝은 찌르기 위한 것이고,
뭉툭한 끝은 껍데기를 깨기 위한 것이다.

전개

섬네일 3은 인간과 갑각류 사이의 균형도 적절하고 전사의 모습까지 가지고 있다. 이 섬네일의 실루엣은 가장 강력하고, 동시에 무기와 갑옷이 만들어낸 갈고리 모양의 모티프가 흥미롭게 느껴지기도 한다.

의인화는 크리처가 가진 마음가짐을 표현할 수 있게 하는 도구다. 더 구체적으로 생각해 보자. 크리처는 괴물만의 이질적인 특성을 유지하면서, 의인화 요소를 통해 자신만의 방식으로 감정을 표현할 수 있게 된다. 뚜렷한 눈은 감정을 표현하는 기회가 된다. 두 발로 걷는 몸의 기본 형식은 인간과 비슷한 몸짓을 가능하게 하고, 외계 동물의 개성을 전달하는 또 다른 방식이 되기도 한다.

정확히 말하면 갑각류는 물에 사는 수생 동물이다. 그러나 몸 외부를 뒤덮은 갑각에 수분을 보존하는 일부 절지동물은 사막에서도 생존할 수 있다. 이 경우, 크리처의 사막 생존 능력을 키우는 '물을 담는 바가지', '주머니' 등은 사회 구조와 지능의 증거다. 또한, 큰 무리를 이뤄 공동생활을 하며 건조한 기후에서도 잘 살아갈 수 있다.

영장류와 갑각류의 특징을 섞어서 설명하기는 어렵지만, 두 발로 걷는 몸의 기본 형태와 갑각류의 껍데기를 조합하는 것만으로도 충분하다. 갑각류로부터 영감을 받아 디자인한 질감과 패턴, 인간이나 영장류로부터 시작된 자세와 비율을 살펴보는 일은 꽤 흥미롭다.

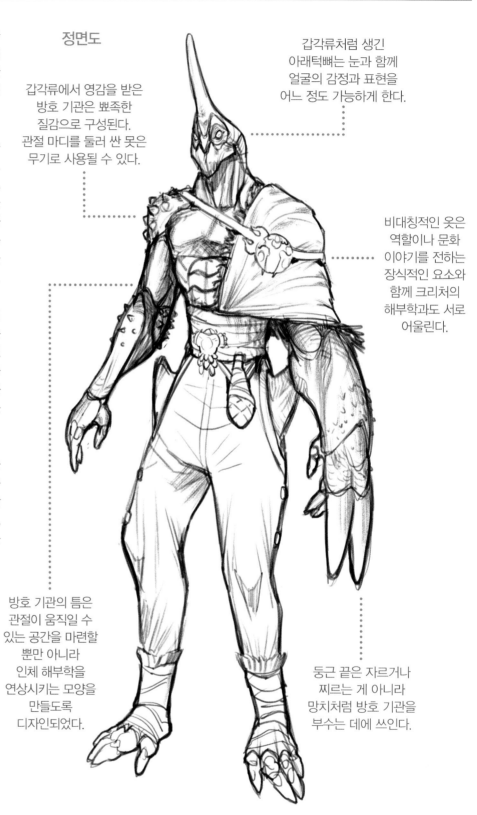

정면도

갑각류에서 영감을 받은 방호 기관은 뾰족한 질감으로 구성된다. 관절 마디를 둘러 싼 못은 무기로 사용될 수 있다.

갑각류처럼 생긴 아래턱뼈는 눈과 함께 얼굴의 감정과 표현을 어느 정도 가능하게 한다.

비대칭적인 옷은 역할이나 문화 이야기를 전하는 장식적인 요소와 함께 크리처의 해부학과도 서로 어울린다.

방호 기관의 틈은 관절이 움직일 수 있는 공간을 마련할 뿐만 아니라 인체 해부학을 연상시키는 모양을 만들도록 디자인되었다.

둥근 끝은 자르거나 찌르는 게 아니라 망치처럼 방호 기관을 부수는 데에 쓰인다.

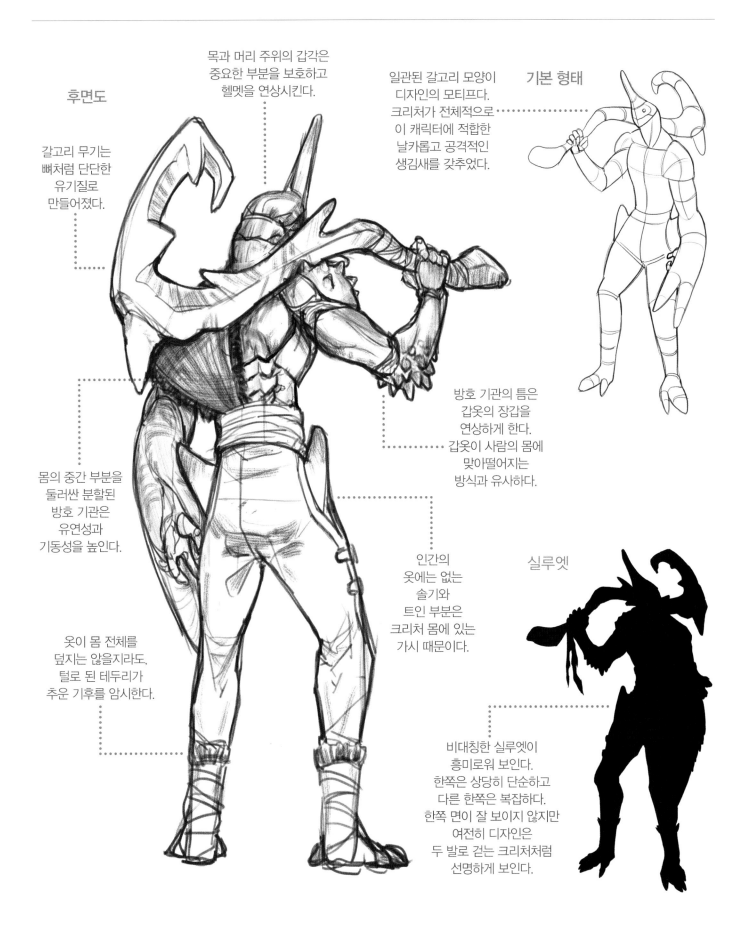

후면도

갈고리 무기는 뼈처럼 단단한 유기질로 만들어졌다.

목과 머리 주위의 갑각은 중요한 부분을 보호하고 헬멧을 연상시킨다.

일관된 갈고리 모양이 디자인의 모티프다. 크리처가 전체적으로 이 캐릭터에 적합한 날카롭고 공격적인 생김새를 갖추었다.

기본 형태

방호 기관의 틈은 갑옷의 장갑을 연상하게 한다. 갑옷이 사람의 몸에 맞아떨어지는 방식과 유사하다.

몸의 중간 부분을 둘러싼 분할된 방호 기관은 유연성과 기동성을 높인다.

인간의 옷에는 없는 솔기와 트인 부분은 크리처 몸에 있는 가시 때문이다.

실루엣

옷이 몸 전체를 덮지는 않을지라도, 털로 된 테두리가 추운 기후를 암시한다.

비대칭한 실루엣이 흥미로워 보인다. 한쪽은 상당히 단순하고 다른 한쪽은 복잡하다. 한쪽 면이 잘 보이지 않지만 여전히 디자인은 두 발로 걷는 크리처처럼 선명하게 보인다.

포즈

캐릭터의 다양한 포즈는 디자인의 성공 가능성을 가늠하는 데 도움이 된다. 갑각류 전사는 얼굴뿐만 아니라 몸짓을 통해 감정을 표현하는 것도 중요하다. 좀 더 실용적인 관점에서, 전사는 부득이한 경우 싸워야 할 만큼 충분히 유연하고 민첩해야 한다. 이 포즈들은 자세를 탐색하고 동시에 크리처의 활동 범위를 시험할 것이다.

논의가 필요한 요소 중 하나가 바로 크리처의 공격성이다. 이 크리처는 무리를 보호하기 위한 목적으로 공격성을 드러내는 캐릭터다. 특정 시나리오를 상상하면 뻔하지 않은 포즈를 구상하는 데 도움이 될 수 있다. 포즈 A는 적을 겁주기 위한 공격 및 위협 표시다. 어깨와 팔꿈치 관절을 둘러싼 껍질이 어떻게 움직이고 있는지 시험하고, 입이 아래턱뼈 아래에서는 어떻게 생겼을지 생각해 본다. 중립적인 포즈에서는 보이지 않지만 포즈 A는 입이 영장류처럼 생긴 개와 갑각류의 아래턱뼈가 섞인 모습이다. 또한, 이 포즈는 다리를 쫙 뻗어 펼칠 경우 더욱 굳건해 보인다.

포즈 B는 다부지며, 웅크린 자세다. 무장한 큰 다리를 지지대나 어딘가에 오르는 용도로 사용하겠다는 이전의 아이디어가 반영된 결과다. 보통 두 발로 움직이는 크리처에게 가짜 세 발 포즈가 얼마나 자연스러워 보이는지를 시험한다. 다양한 위치에서 어떻게 엉치뼈가 몸에 들어 맞을 수 있는지 살펴보는 것도 도움이 된다. 좀 더 극적인 큰 가시의 실루엣을 만들기 위해 갑각류의 특성을 더했으나, 이러한 요소는 제대로 관찰해 넣지 않으면 전체적으로 봤을 때 방해가 될 수 있다.

포즈 C는 어깨를 뒤로 젖힌 채 똑바로 서서 경계하는 자세다. 이 포즈는 뒷모습을 상상하며 디자인했다. 이 디자인처럼 큰 다리를 연출할 때 다양한 포즈에서 실루엣의 전체적인 선명도가 방해받지 않도록 하는 것이 중요하다.

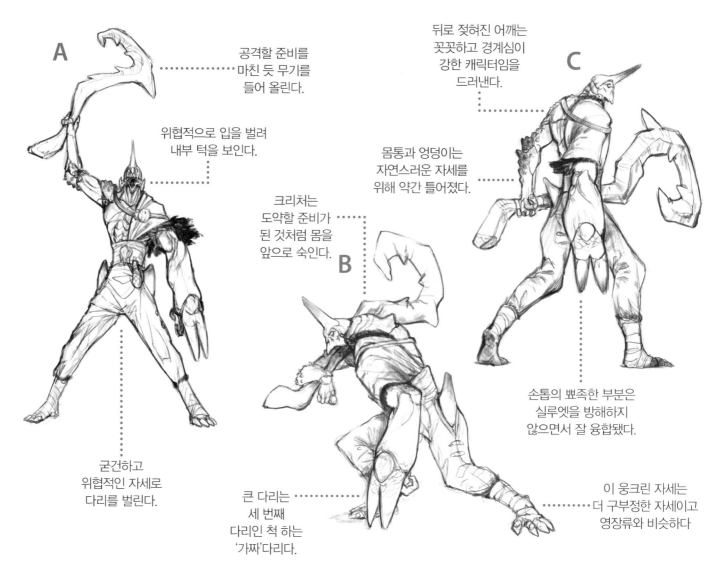

공격할 준비를 마친 듯 무기를 들어 올린다.

위협적으로 입을 벌려 내부 턱을 보인다.

굳건하고 위협적인 자세로 다리를 벌린다.

크리처는 도약할 준비가 된 것처럼 몸을 앞으로 숙인다.

큰 다리는 세 번째 다리인 척 하는 '가짜'다리다.

뒤로 젖혀진 어깨는 꼿꼿하고 경계심이 강한 캐릭터임을 드러낸다.

몸통과 엉덩이는 자연스러운 자세를 위해 약간 틀어졌다.

손톱의 뾰족한 부분은 실루엣을 방해하지 않으면서 잘 융합됐다.

이 웅크린 자세는 더 구부정한 자세이고 영장류와 비슷하다

색상 및 무늬

갑각류의 색은 밝고 화려해서 디자인에 영감을 준다. 그러므로 좀 더 화사한 디자인을 선택하는 것도 좋겠다. 하지만 이 크리처는 건조한 환경에서 살아간다. 따라서 환경에 맞춘 신빙성 있는 배색이 중요하다. 크리처 무리는 추운 초원 지대에서 살아갈 것이므로 바위나 먼지가 많은 서식지를 연상하게 하는 '회색'이 위장에 가장 적합하다. 그러나 이는 반드시 모든 색이 어두워야 한다는 걸 의미하지는 않는다. 기본적으로 갑각류의 전사는 경비요원이지, 헌터가 아니다. 따라서 잠재적인 공격자를 위협하기 위해서는 밝은 경고용 색상을 띠는 것이 더 좋을지도 모른다. 이것은 몇몇 영장류 종에서 발견할 수 있는 특징으로, 보통 더 밝은색을 띤 개체가 더 우세하다.

처음 두 가지 옵션은 밝은 피부와 밝지 않은 기본 껍질 색을 혼합해 위장에 적합하게 칠했다. 세 번째는 더 강렬한 색의 조합으로, 가까이 오지 말라는 메시지를 내포했다. 이 배색에는 회색 돌과 먼지를 비교해 더 쉽게 볼 수 있는 무지갯빛 흰색이 포함된다. 아마도 이 변형은 그 종에서 희귀하고 극단적인 배색일 수 있다.

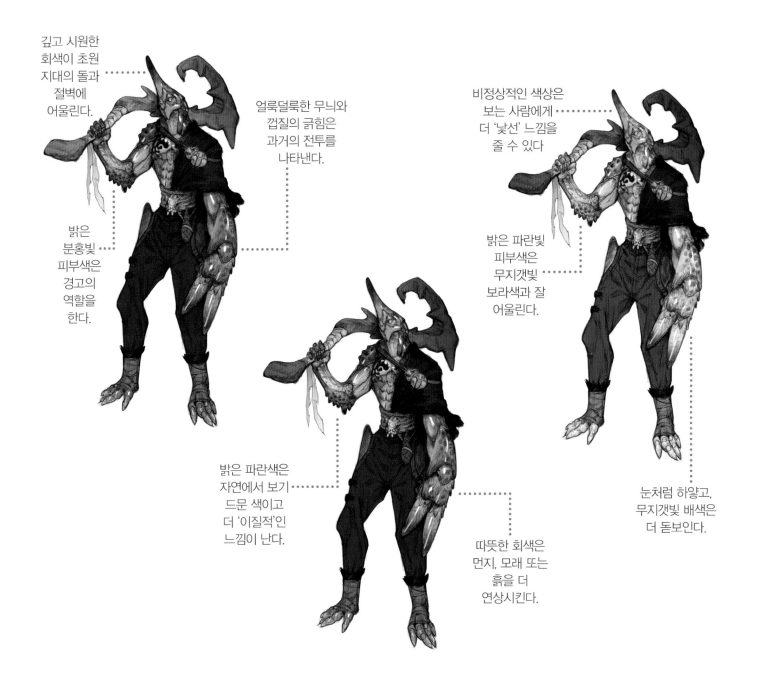

깊고 시원한 회색이 초원 지대의 돌과 절벽에 어울린다.

얼룩덜룩한 무늬와 껍질의 긁힘은 과거의 전투를 나타낸다.

밝은 분홍빛 피부색은 경고의 역할을 한다.

비정상적인 색상은 보는 사람에게 더 '낯선' 느낌을 줄 수 있다

밝은 파란빛 피부색은 무지갯빛 보라색과 잘 어울린다.

밝은 파란색은 자연에서 보기 드문 색이고 더 '이질적'인 느낌이 난다.

따뜻한 회색은 먼지, 모래 또는 흙을 더 연상시킨다.

눈처럼 하얗고, 무지갯빛 배색은 더 돋보인다.

최종 디자인

최종 디자인은 다양한 동물의 특징을 혼합한 외계인 부족 전사다. 의류, 장식, 도구를 사용할 수 있게 만들어 이들이 거대 사회의 일부임을 표현했다. 몸의 기본적인 형태는 인간과 매우 가깝다. 그러나 다른 세상에서 왔다는 모습을 보여주는 다양한 디테일이 있다. 아래턱뼈와 갑각류의 껍데기는 이들을 가장 이질적으로 만드는 요소다. 눈은 얼굴에서 가장 도드라져 보인다. 인간과 외계 동물 사이의 균형을 잡은 크리처는 감정을 표현할 수 있고, 자기 생각을 보여주기도 한다. 크리처의 색상은 친숙한 흙빛 톤과 좀 더 이질적인 밝은 파란색을 혼합했다. 이처럼 대담한 색상을 시도했지만, 결코 신빙성이 떨어지지 않는다.

크리처가 취한 자세는 비교적 편안해 보이면서도 개성이 넘친다. 날카로운 갈고리 모티프는 선택한 도구와 껍질의 뾰족한 가시 부분 모두에 반영되어 공격적인 모습으로 재탄생했다. 비대칭적인 자세는 공격에 사용하는 더 크고 무거운 다리에 체중을 부여하는 동시에, 뚜렷한 실루엣을 연출하게 한다.

진사회성을 가진 전사의 요소는 생물학적, 문화적 표시를 통해 드러냈다. 가장 두드러진 것은 큰다리다. 특수한 무늬들은 계급을 표현한다. 옷은해부학에 맞춰 만들었고, 다리와 엉덩이 부분에튀어나온 큰 가시를 수용했다. 털은 추운 초원 지대에서의 삶에 적응한 혹한의 고대 전사 이미지를 떠올리는 데 도움이 된다. 금속 장식은 예술의창조를 나타내며, 지능과 솜씨를 암시한다. 액체주머니 또한 유용한 요소다. 물이 희박하고 건조한 서식지에서 크리처가 어떻게 적응하고 이동했는지를 보여주는 도구이기 때문이다.

환경, 사회, 개성이라는 요소가 함께 어우러지면독특한 디자인이 탄생한다. 연구와 아이디어가구체적이면 구체적일수록 이미지에 사로잡히지않기가 더 쉬워진다.

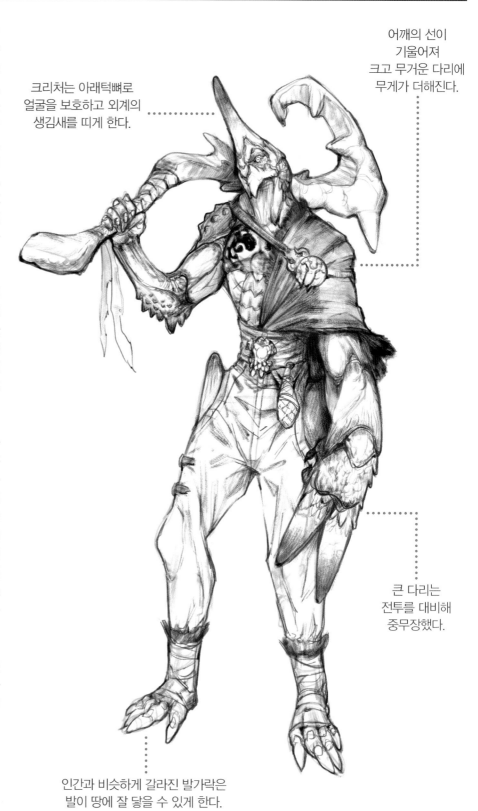

어깨의 선이 기울어져 크고 무거운 다리에 무게가 더해진다.

크리처는 아래턱뼈로 얼굴을 보호하고 외계의 생김새를 띠게 한다.

큰 다리는 전투를 대비해 중무장했다.

인간과 비슷하게 갈라진 발가락은 발이 땅에 잘 닿을 수 있게 한다.

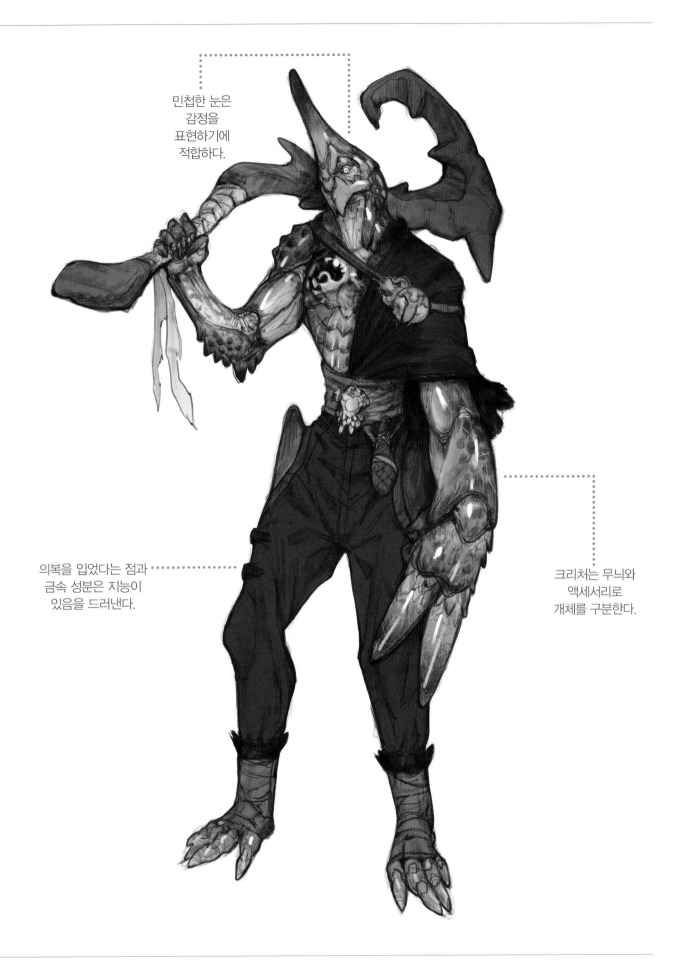

민첩한 눈은
감정을
표현하기에
적합하다.

의복을 입었다는 점과
금속 성분은 지능이
있음을 드러낸다.

크리처는 무늬와
액세서리로
개체를 구분한다.

변형

신하

부족 전사의 초기 섬네일을 본따 변형한 신하는 더 마른 체격이다. 얼굴에는 덮개가 있고 군집 내에서 서로 다른 사회적 역할을 수행한다. 진사회적 곤충의 여왕은 자신을 돌보는 개체가 존재한다. 이 신하라는 개념이 여기서 비롯된다. 이 크리처는 일반적인 일꾼 형태의 개체라기보다는 군집의 여왕을 돌보는 특정한 역할을 한다. 전사보다 더 신비롭고 유순한 생김새가 어울린다.

어린 개체

어린 갑각류는 성체와 그 모습이 비슷하며, 탈피를 통해 성체가 된다. 이 크리처의 어린 개체를 그리고자 할 때는 인간의 비율을 살피는 것이 오히려 더 유용하다. 다른 종이나 계급이 아닌 '어린 개체'로 보이는 형태를 만들 때도 도움이 되는 방법이다. 이 디자인의 비율은 가장 일반적이고 기본적이다. 어린 외계 크리처는 두 발로 걷는 몸의 기본적인 형식을 갖추고 나중에 성장하면서 다양한 역할에 맞게 세분화한다. 갑각에는 판 사이에 큰 틈이 있다. 이는 인간의 아기가 성장하면서 융합하는 숨구멍, 또는 머리뼈의 굳지 않은 곳에서 영감을 받았다.

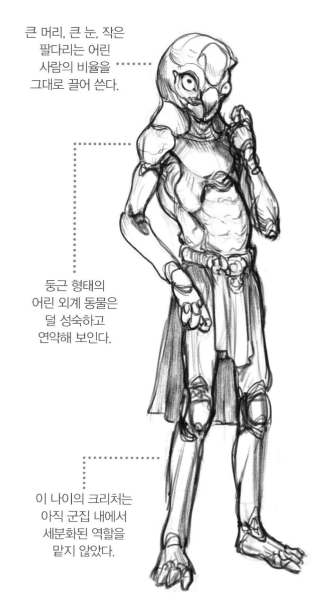

가려진 얼굴은 군집 내 희소한 역할에 걸맞는 신비한 분위기를 풍긴다.

중무장하지 않았으며 팔 자체도 가늘기 때문에 전사라기보다는 보호자를 연상시킨다.

다소 의례적인 모습에서 알 수 있듯이, 신하의 디자인은 여왕과 결부되어 있다.

큰 머리, 큰 눈, 작은 팔다리는 어린 사람의 비율을 그대로 끌어 쓴다.

둥근 형태의 어린 외계 동물은 덜 성숙하고 연약해 보인다.

이 나이의 크리처는 아직 군집 내에서 세분화된 역할을 맡지 않았다.

여왕

크리처를 변형할 때 진사회성 동물의 주요 특성인 '번식에만 전념하는 여왕'을 포함하는 것은 너무나 당연하다. 그녀의 앞주머니와 갑옷은 알을 품는 데 사용하는 게, 딱총새우의 분할된 복부에서 영감을 받았다. 여왕은 종종 다른 무리보다 몸집이 커서 특별히 큰 크기를 표현하기 위해 더 작은 얼굴과 손을 가진다. 높은 그녀의 사회적 지위는 의례적인 복장과 권위적인 포즈에서도 암시된다.

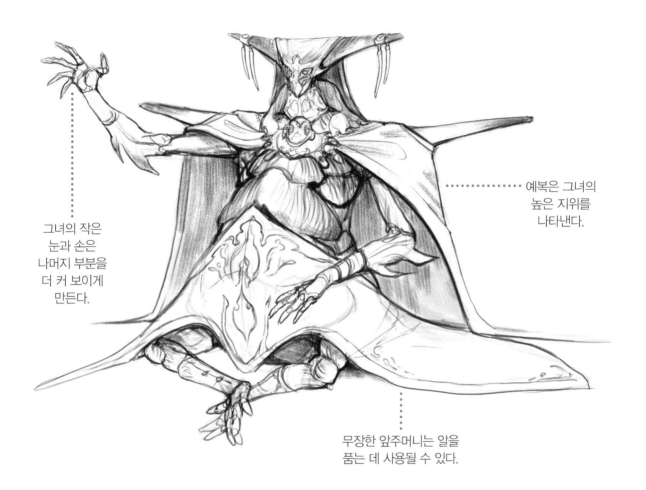

그녀의 작은 눈과 손은 나머지 부분을 더 커 보이게 만든다.

예복은 그녀의 높은 지위를 나타낸다.

무장한 앞주머니는 알을 품는 데 사용될 수 있다.

아티스트 팁

크리처 디자인에 접근하는 가장 좋은 방법은 핵심적인 개성이나 성격을 생각한 뒤, 디자인을 그 요소에 맞추는 것이다. 외계 전사는 이에 따라 디자인한 결과이며, 설정에서부터 시작해 디테일을 확장했다. 이러한 목표를 염두에 두면 핵심적인 시각적 요소를 탐색하는 것이 더 쉬워진다. 왜냐하면 어떤 시도가 다른 시도보다 덜 성공적일지라도, 계속 나아가야 할 대략적인 방향이 항상 있어 길잡이가 되어주기 때문이다.

디자인의 흥미로운 요소들은 어떤 것이 즉시 관련성이 있어 보이지 않더라도 자연에서라면 발견될 수 있다. 자연의 기이하거나 예상치 못한 측면까지 다다르는 데는 약간의 창의력과 탐색이 필요할 뿐이며, 가장 흥미로운 크리처는 그렇게 만들어진다.

툰드라 곰 인간

에딘 두르미세비치 EDIN DURMISEVIC

상상하기

곰 인간은 늑대 인간이나 리칸트로페의 전통적인 개념과 비슷한 신화적 크리처다. 이 크리처는 곰으로 변하는 능력이 있는 인간이며, 퍼리로 분류할 수 있다. 이번 크리처는 곰의 형태, 인간의 형태, 곰처럼 생겼으나 물건을 움켜쥐면서 두 발로 걷는 혼합 형태로 이루어져 있다.

곰 형태의 디자인은 이번 챕터에서 중요하게 다룰 예정이다. 외모는 야생 곰을 닮았지만, 어느 정도 인간의 지성과 정신을 가진 캐릭터여야 한다. 이 디자인을 흥미롭고 독특하게 만드는 요소는 야수와 인간의 서로 다른 모습을 잘 섞었다는

점이다. 두 다리로 꼿꼿이 서고, 인간의 표정을 지으며, 문신이나 부족 공예품처럼 인간의 장신구를 두른 곰. 그것이야말로 퍼리 디자인을 향한 확실한 접근법이다.

'인간의 특징'에 대해 먼저 생각하면 퍼리를 더 잘 그릴 수 있다. 인간 형태에서 발견할 수 있는 요소를 먼저 생각하고, 그것을 가능한 한 많이 크리처에 적용하는 것이다. 예를 들어, 곰 인간이 다른 인간들에게서 떨어져 고립된 삶을 살기로 했다면 이는 인간이 자급자족하고 자연을 벗 삼아 살아가는 것과 같다. 일종의 은둔자, 주술사, 사냥

꾼이 이에 해당한다. 이처럼 서로 상반되는 직업을 가진다면 캐릭터에 더 많은 의미를 부여할 수 있다. 은둔자나 무당은 자연과의 영적 교감을 할 수 있어야 한다. 반면, 사냥꾼은 체력과 사냥 기술이 한층 더 요구된다.

이 특이한 곰 인간은 툰드라 지역에 서식한다. 툰드라는 온도가 낮고, 풀이나 나무가 적은 개방적인 환경을 가지고 있다. 모든 형태의 디자인은 이러한 가혹한 환경에서 생존하는 데 필요한 지구력, 회복 탄력성 및 강인함을 반영해야 한다.

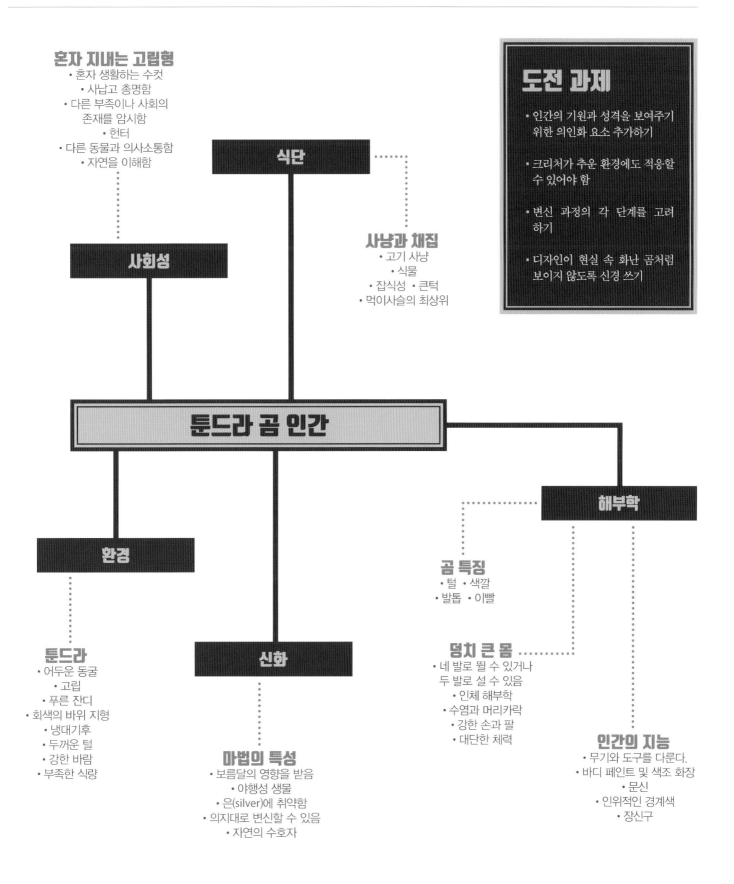

혼자 지내는 고립형
- 혼자 생활하는 수컷
- 사납고 총명함
- 다른 부족이나 사회의 존재를 암시함
- 헌터
- 다른 동물과 의사소통함
- 자연을 이해함

식단

도전 과제
- 인간의 기원과 성격을 보여주기 위한 의인화 요소 추가하기
- 크리처가 추운 환경에도 적응할 수 있어야 함
- 변신 과정의 각 단계를 고려하기
- 디자인이 현실 속 화난 곰처럼 보이지 않도록 신경 쓰기

사냥과 채집
- 고기 사냥
- 식물
- 잡식성 · 큰턱
- 먹이사슬의 최상위

사회성

툰드라 곰 인간

해부학

곰 특징
- 털 · 색깔
- 발톱 · 이빨

환경

신화

덩치 큰 몸
- 네 발로 뛸 수 있거나 두 발로 설 수 있음
- 인체 해부학
- 수염과 머리카락
- 강한 손과 팔
- 대단한 체력

툰드라
- 어두운 동굴
- 고립
- 푸른 잔디
- 회색의 바위 지형
- 냉대기후
- 두꺼운 털
- 강한 바람
- 부족한 식량

마법의 특성
- 보름달의 영향을 받음
- 야행성 생물
- 은(silver)에 취약함
- 의지대로 변신할 수 있음
- 자연의 수호자

인간의 지능
- 무기와 도구를 다룬다.
- 바디 페인트 및 색조 화장
- 문신
- 인위적인 경계색
- 장신구

해부학 연구

곰

곰은 식육목 곰과에 속하는 포유동물이다. 일반적으로 육식을 하나, 식물도 섭취할 수 있는 잡식동물이다. 곰은 근육질의 강한 목, 강력한 턱, 커다란 머리를 가졌다. 발은 네 개지만 두 발로 서기도 한다. 대표적으로 방어나 공격을 할 때, 호기심을 일으키는 무언가를 보고자 할 때 등이 있다. 이 크리처의 두 발은 움직임이 자유로워야 한다. 이족 보행은 곰 인간 디자인에서 가장 중요한 부분 중 하나다. 두 다리로 서 있을 때의 앞다리와 강력한 발톱은 싸우거나 방어할 때 사용한다.

북극곰, 불곰, 회색곰과 같은 곰들은 두꺼운 털로 덮여 있으며, 냉대 기후에서 서식하는 크고 강력한 동물이다. 회색곰의 털은 일반적으로 갈색이며, 다리는 어두운색이다. 측면과 등 끝은 흰색 또는 블론드 색상이다.

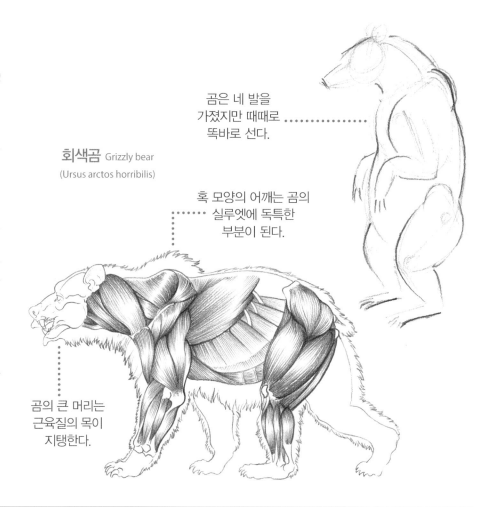

곰은 네 발을 가졌지만 때때로 똑바로 선다.

회색곰 Grizzly bear
(Ursus arctos horribilis)

혹 모양의 어깨는 곰의 실루엣에 독특한 부분이 된다.

곰의 큰 머리는 근육질의 목이 지탱한다.

진화

툰드라는 풀이나 나무가 적고, 동물도 거의 없는 가혹한 서식지다. 또한 추운 기후를 가지고 있어 영구적으로 얼어있는 영구동토이기도 하다. 툰드라에 사는 동물은 보통 작은 귀와 꼬리를 가져 추위에 강하다. 사향소와 같은 툰드라의 동물들은 차가운 바람으로부터 몸을 보호하기 위해 두 겹의 털을 가지고 있다. 이 털은 두껍고 짧은 털과 긴 털이 합쳐진 것으로 색 자체도 어둡다. 그래서 바위투성이의 땅과도 잘 어울려진다. 이 긴 털은 인간의 머리카락과 비슷하다. 그래서 곰 인간에게 그려 넣었을 때 포악한 겉모습 아래 감춰진 인간의 기원을 암시할 수 있다. 긴 털은 심지어 많을 수도 있고, 곰의 형태니 혼합적인 형태일 때 인간적인 측면을 추가로 부여할 수 있다.

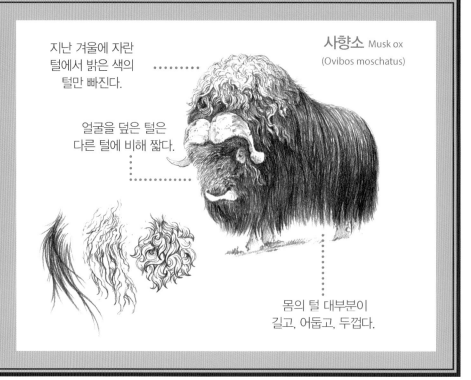

지난 겨울에 자란 털에서 밝은 색의 털만 빠진다.

사향소 Musk ox
(Ovibos moschatus)

얼굴을 덮은 털은 다른 털에 비해 짧다.

몸의 털 대부분이 길고, 어둡고, 두껍다.

머리와 턱

넓은 이마, 눈에 띄게 솟은 눈썹, 강한 턱 근육, 넓은 콧구멍, 거대하고 긴 형태는 곰 머리의 특징이다. 불곰이나 회색곰은 보통 먹이를 물어 죽이려고 하지 않는다. 그러므로 이빨은 아작아작 씹기 위한 큰 깨물근과 측두근이 발달한 형태로 디자인했다. 북극곰은 회색곰보다 덜 다부진 체격을 가지고 있다. 그러나 날카로운 이빨을 가지고 있어 먹이를 물어뜯어 죽이는 진정한 육식동물이다. 회색곰의 해부학적 구조는 크리처의 인간형 지능에 어울리는 오목한 얼굴, 높은 이마, 눈썹을 고루 갖춘 곰 인간과 잘 맞아 떨어질 것이다.

머리 모양은
종에 따라 다르다.

어깨의 삼각근은
큰 발을 들어올릴 수
있어야 한다.

회색곰은 북극곰보다
더 뚜렷한 눈썹을
가지고 있다.

기본적인 형태로 나눈
회색곰의 얼굴이다.
뭉툭하고 넓으나
귀와 눈은 머리에 비해 작다.

어깨와 목의 승모근은
곰의 머리를
지탱해야 할 것이다.

인간의 요소

곰 인간에게는 인간형, 혼합형, 동물형이라는 세 가지 형태가 있다. 앞의 두 가지는 인체 해부학, 특히 두 발로 걷는 자세와 몸통 구조에 대한 이해가 필요하다. 이 디자인의 인간형 형태는 근육이 발달해 있을 것이다. 강한 삼각근은 무거운 발톱을 들어올리고, 큰 승모근은 곰의 커다란 머리를 지탱해야 하기 때문이다.

선명한 배곧은근은
혼합형 곰 인간의 몸통에
인간적인 측면을 더해줄 것이다.

기능 연구

의사소통

곰은 보통 자세, 몸짓, 소리, 냄새로 의사소통을 한다. 그중에서도 특히 '자세'는 곰의 의도를 표현하는 강력한 소통 수단이다. 예컨대 뒷다리로 우뚝 선 자세는 호기심을 가지고 있거나, 잠재적인 적수에게 접근하지 말라고 경고하는 의미를 담고 있다. 곰은 의사소통하기 위해 우렁찬 소리, 신음하는 소리, 숨찬 소리, 이빨 부딪히는 소리를 사용한다.

곰 인간도 인간이므로 우리는 문신이나 보디 아트와 같은 시각적 수단을 통해 인간의 비언어적 의사소통을 표현할 수 있다. 전 세계의 전통적인 문신은 개인의 사회적 지위, 인정 수단, 심지어 전투에서 신의 가호를 기원하는 등 다양한 사회적 의미가 있다. 여기서는 이누이트족과 스코틀랜드의 픽트족 전사들의 문신을 모티프로 삼았다. 다양한 문신을 통해 이 곰 인간은 한때 비슷한 사람이 모인 사회 집단 속 개인이었음을 표현할 수 있다.

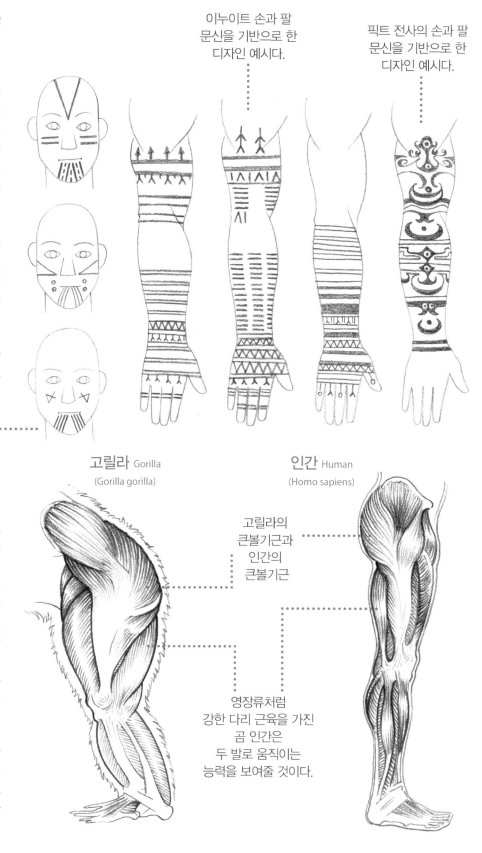

이누이트 손과 팔 문신을 기반으로 한 디자인 예시다.

픽트 전사의 손과 팔 문신을 기반으로 한 디자인 예시다.

이누이트 얼굴 문신을 기반으로 한 디자인 예시다.

고릴라 Gorilla
(Gorilla gorilla)

인간 Human
(Homo sapiens)

고릴라의 큰볼기근과 인간의 큰볼기근

영장류처럼 강한 다리 근육을 가진 곰 인간은 두 발로 움직이는 능력을 보여줄 것이다.

움직임

곰 인간은 기본적으로 네발 동물이지만, 인간처럼 두 발로 이동하고 활동할 수 있어야 한다. 오랑우탄, 침팬지, 특히 고릴라의 몸을 유용한 기준점으로 삼아 보자. 고릴라는 보통 네 발로 걷지만, 어떤 때에는 짧은 거리를 걸어가기 위해 뒷다리 두 개만을 사용해 걷는 동물이다. 고릴라의 다리는 짧지만 아주 강하고, 근육이 발달해 있다. 이는 곰 인간 중 혼합 형태의 디자인 요소로 사용할 수 있고, 뒷다리는 인간의 다리와 비슷한 해부학적 구조로 이루어져 있다. 강하고 민첩해 보이도록 하려면 큰볼기근과 윗다리의 근육 부피가 커질 수도 있다.

곰은 인간이나 다른 큰 영장류와 마찬가지로 땅에 평평하게 서 있는 척행성 발을 가지고 있다. 또한, 어떤 때에는 관객에게 친숙한 직립 자세로서 있다. 이러한 능력은 곰 인간이 사람처럼 똑바로 걸을 수 있다는 생각에 확신을 더한다.

특징의 결합

보통 신화나 민속 문학을 보면 '퍼리'를 공격적이고 잔인한 존재로 묘사한다. 그러나 이들은 크리처이면서 인간만이 가진 의식이나 재치를 가진 존재이기도 하다. 퍼리 중 인간의 형태를 생각해 보자. 이들은 자연과 교감하며, 영적으로 깨우친 사람들이다. 식물을 이해하고 다른 동물을 보호하며 자연을 사랑한다. 그리고 보름달이 떴을 때처럼 어쩔 수 없는 경우에만 곰의 힘을 사용한다. 곰의 무시무시한 모습과 인간의 의식이 어우러지면서 매력적인 대조를 이루고, 캐릭터의 본질과 깊이에 서사를 더할 수 있다. 표정이 풍부한 인간의 얼굴, 반구형의 머리뼈와 야생적이거나 원시적인 포유류의 무거운 머리를 결합해 보자. 멋진 대비를 이뤄낼 수 있을 것이다.

인간의 뇌는 크고 지능적이어서 머리뼈 역시도 둥글다. 그러나 곰 인간의 형태를 고려하면 너무 작고 연약하다.

네안데르탈인의 머리뼈는 더 원시적이고 건장한 인간의 좋은 참고 자료가 될 수 있다.

곰의 머리뼈에는 강력한 턱과 이빨, 긴 주둥이가 있다.

패턴

이 곰 인간은 먹이 사슬의 최상위 포식자다. 지능적인 헌터이자 유능한 전사이기 때문이다. 위장에 의존할 필요도 없다. 곰 인간의 털 색깔과 질감이 인간의 머리카락에서 비롯된다면, 이들은 흰색에서 어두운색까지 다양한 색을 띨 수 있다. 이 개체는 길고 어두운 갈색 털이나, 마법을 쓰는 느낌이 들도록 검은색으로 채색해도 좋다.

앞서 살펴본 바와 같이 이 곰 인간은 크리처의 형태와 인간 사이의 직접적인 연결고리를 만들어 주기 위해 문신을 디테일로 활용했다. 아이슬란드에서는 '마법의 막대'가 마법의 힘을 불어넣어 주는 상징물로 알려져 있다.

이 아이슬란드의 막대 문신은 전투에서 안전을 지켜준다.

이 문신은 전투에서의 성공을 의미한다.

인간의 영혼을 의미하는 상징적 표식이다.

섬네일

곰 인간은 리칸트로페와 퍼리의 범주 안에 속한다. 이러한 사실은 디자인 과정에 몇 가지 과제를 던져 준다. 어떤 면에서는 특별하고 신비한 동물이지만, 인간의 형태와도 분명한 연결고리가 있어야 하며 친숙하고 현실적이기도 한 동물을 묘사해야 하기 때문이다.

인간과 동물의 형태를 동시에 생각하며 이 디자인에 접근해 보자. 우리는 형태가 뚜렷한 문신, 특이한 색상 패턴, 두 다리로 서 있는 듯한 인간만의 특징을 통해 이 곰을 표현할 예정이다. 곰 인간은 강인한 어깨, 근육으로 발달한 팔, 공격과 방어를 위한 길고 강력한 손톱을 가지고 있다. 이 팔에 문신을 새기거나 부족의 무늬와 색깔을 칠한다면 더할 나위 없을 것이다. 회색곰을 기반으로 한 곰 인간의 머리는 넓고 무겁다. 또한, 눈썹은 아주 뚜렷하다. 머리와 목 뒤에 긴 털을 땋은 머리의 형태로 디자인해 보자. 인간의 땋은 머리 스타일을 이용해 인간과 비슷한 요소를 곰의 형태로 옮길 수 있다.

이 섬네일에서는 여전히 온화하고 인간적인 면이 있을지도 모르는 크고 강한 전사 크리처를 표현할 생각이다. 땅딸막한 모양으로 인해 곰 인간은 무겁고 강력해 보인다. 그리고 그들은 보호 본능에 걸맞은 견고한 방어와 공격을 모두 할 수 있다.

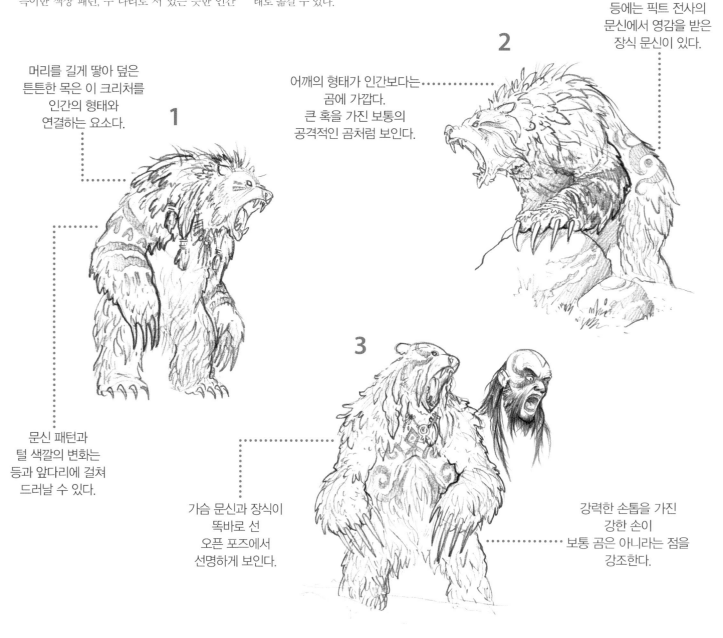

머리를 길게 땋아 덮은 튼튼한 목은 이 크리처를 인간의 형태와 연결하는 요소다.

1

문신 패턴과 털 색깔의 변화는 등과 앞다리에 걸쳐 드러날 수 있다.

어깨의 형태가 인간보다는 곰에 가깝다. 큰 혹을 가진 보통의 공격적인 곰처럼 보인다.

2

등에는 픽트 전사의 문신에서 영감을 받은 장식 문신이 있다.

3

가슴 문신과 장식이 똑바로 선 오픈 포즈에서 선명하게 보인다.

강력한 손톱을 가진 강한 손이 보통 곰은 아니라는 점을 강조한다.

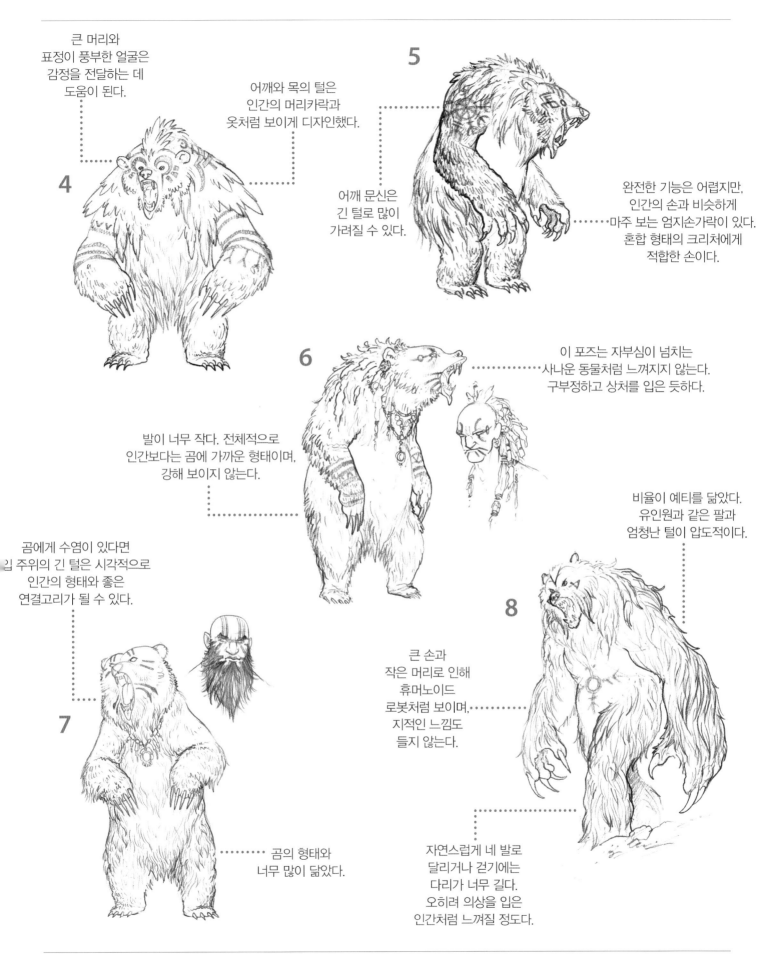

큰 머리와
표정이 풍부한 얼굴은
감정을 전달하는 데
도움이 된다.

어깨와 목의 털은
인간의 머리카락과
옷처럼 보이게 디자인했다.

5

어깨 문신은
긴 털로 많이
가려질 수 있다.

완전한 기능은 어렵지만,
인간의 손과 비슷하게
마주 보는 엄지손가락이 있다.
혼합 형태의 크리처에게
적합한 손이다.

4

6

이 포즈는 자부심이 넘치는
사나운 동물처럼 느껴지지 않는다.
구부정하고 상처를 입은 듯하다.

발이 너무 작다. 전체적으로
인간보다는 곰에 가까운 형태이며,
강해 보이지 않는다.

비율이 예티를 닮았다.
유인원과 같은 팔과
엄청난 털이 압도적이다.

곰에게 수염이 있다면
입 주위의 긴 털은 시각적으로
인간의 형태와 좋은
연결고리가 될 수 있다.

8

큰 손과
작은 머리로 인해
휴머노이드
로봇처럼 보이며,
지적인 느낌도
들지 않는다.

7

곰의 형태와
너무 많이 닮았다.

자연스럽게 네 발로
달리거나 걷기에는
다리가 너무 길다.
오히려 의상을 입은
인간처럼 느껴질 정도다.

전개

이 크리처를 제작하기 전에 인간 형태에 관한 사전 조사를 진행했었다. 그래서인지 인간의 지능이나 의식, 움직임이 그대로 디자인에 반영되었다. 섬네일 1과 3의 요소를 혼합해 선정한 콘셉트를 통해 치명적인 피해를 줄 수 있는 강력한 야수를 만나볼 수 있다. 동시에 그 손톱을 낮게 내린 자세는 공격을 위해 돌격하기보다는 잠재적인 적에게 경고만 하려는 듯 방어적이고 조심스러워 보인다.

곰 인간의 크기와 직립 자세는 이 크리처가 힘이 세고 날렵하다는 것을 보여준다. 큰 손톱과 근육질의 몸은 타고난 무기다. 전투에 나갈 때 몸에 바르는 칠은 현실 속 위험한 동물들의 경고 무늬와 닮으며, 적들을 가까이 오지 못하게 하는 좋은 신호가 될 것이다. 몸의 칠이나 문신 등의 표식은 크리처의 인간적인 서사를 드러내는 좋은 계기가 된다.

이 디자인의 관건은 디테일을 풍부하게 표현하는 것이다. 야수처럼 보이지만, 화가 난 감정 이외에도 많은 것들을 보여줘야 한다. 목걸이와 문신 같은 장식품은 이 크리처가 자랑스러운 전사, 자연의 수호자임을 드러내는 요소다. 또한 이 개체가 고립된 채 살아도, 어떤 사회와의 연관성이 있음을 암시한다. 이러한 디테일은 관객의 관심을 끌 것이고, 이 크리처가 누구이며 어떻게 사는지 관객에게 질문하게 한다. 인간 형태와 혼합 형태는 옷을 입고 더 많은 무기를 보유하며, 액세서리를 착용한 모습이어도 좋다.

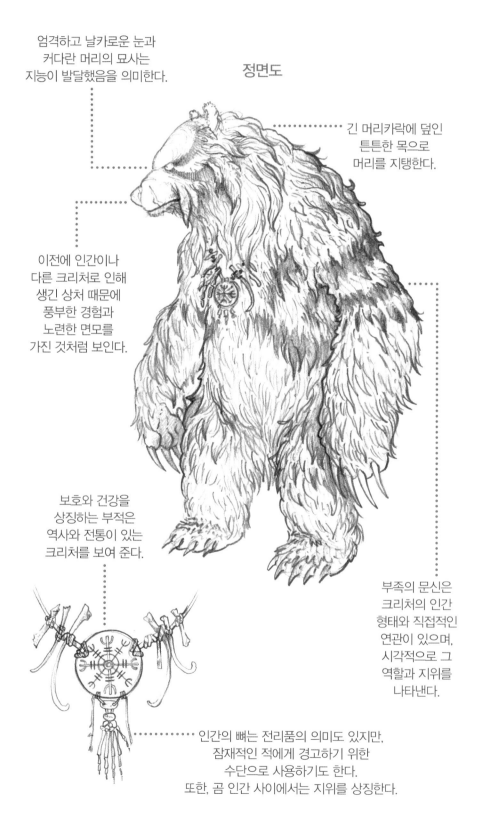

엄격하고 날카로운 눈과 커다란 머리의 묘사는 지능이 발달했음을 의미한다.

정면도

긴 머리카락에 덮인 튼튼한 목으로 머리를 지탱한다.

이전에 인간이나 다른 크리처로 인해 생긴 상처 때문에 풍부한 경험과 노련한 면모를 가진 것처럼 보인다.

보호와 건강을 상징하는 부적은 역사와 전통이 있는 크리처를 보여 준다.

부족의 문신은 크리처의 인간 형태와 직접적인 연관이 있으며, 시각적으로 그 역할과 지위를 나타낸다.

인간의 뼈는 전리품의 의미도 있지만, 잠재적인 적에게 경고하기 위한 수단으로 사용하기도 한다. 또한, 곰 인간 사이에서는 지위를 상징한다.

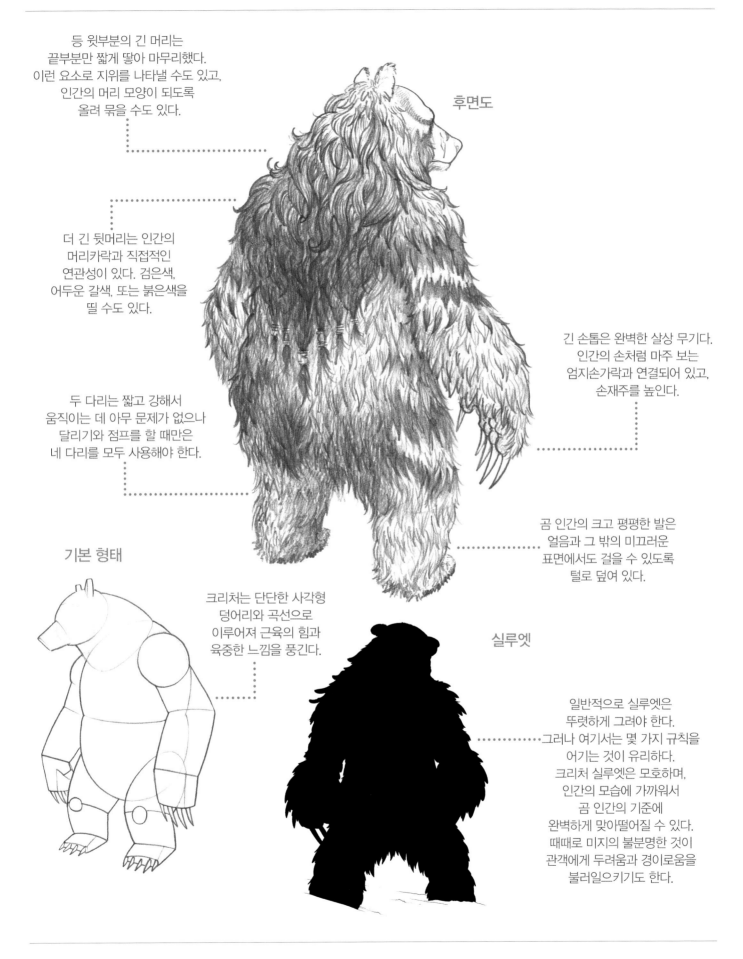

등 윗부분의 긴 머리는
끝부분만 짧게 땋아 마무리했다.
이런 요소로 지위를 나타낼 수도 있고,
인간의 머리 모양이 되도록
올려 묶을 수도 있다.

후면도

더 긴 뒷머리는 인간의
머리카락과 직접적인
연관성이 있다. 검은색,
어두운 갈색, 또는 붉은색을
띨 수도 있다.

긴 손톱은 완벽한 살상 무기다.
인간의 손처럼 마주 보는
엄지손가락과 연결되어 있고,
손재주를 높인다.

두 다리는 짧고 강해서
움직이는 데 아무 문제가 없으나
달리기와 점프를 할 때만은
네 다리를 모두 사용해야 한다.

곰 인간의 크고 평평한 발은
얼음과 그 밖의 미끄러운
표면에서도 걸을 수 있도록
털로 덮여 있다.

기본 형태

크리처는 단단한 사각형
덩어리와 곡선으로
이루어져 근육의 힘과
육중한 느낌을 풍긴다.

실루엣

일반적으로 실루엣은
뚜렷하게 그려야 한다.
그러나 여기서는 몇 가지 규칙을
어기는 것이 유리하다.
크리처 실루엣은 모호하며,
인간의 모습에 가까워서
곰 인간의 기준에
완벽하게 맞아떨어질 수 있다.
때때로 미지의 불분명한 것이
관객에게 두려움과 경이로움을
불러일으키기도 한다.

포즈

크리처의 자연스러운 포즈나 행동에 대해 생각해 보자. 해부학적인 부분과 성격은 크리처가 할 수 있는 행동 범위에 신빙성을 더하는 요소 중 하나다. 곰 인간은 빠르고 유연하게 움직일 수 없는 거대한 크리처라 근육이 발달한 모습이다. 그러나 근육으로 인해 몸이 경직되어 있어서 늘 의도적이고 계산적인 방식으로 움직인다. 이는 크리처의 에너지가 낮거나 그들이 게으르다는 것을 의미하는 게 아니다. 단지 크리처의 행동을 통해 폭발적인 에너지와 힘이 강조될 필요가 있다는 뜻이다.

포즈 A는 달리는 곰 인간을 보여 준다. 기본적으로 이 크리처는 두 발로 걸을 수 있도록 디자인했다. 그러나 네 발로 뛰는 것은 더 동물적이고 위협적으로 보인다. 이 포즈를 개발할 때 고릴라나 회색곰의 공격을 염두에 두었다. 예를 들어 영상을 통해 움직이는 동물을 연구하면 여러분이 그 힘과 강인함을 포착하는 데 도움이 될 것이다.

포즈 B는 두 발로 선 공격 자세와 공격적인 손톱을 보여 준다. 극적인 원근법으로 표현한 발에서 알 수 있듯이, 액션 포즈의 힘과 위력을 강조하기 위해서는 약간의 과장이 필요하다. 제스처에 집중하면서 에너지와 움직임을 강조된 부분에 완전히 전달해 보자.

포즈 C는 부드러운 표정과 호기심 어린 자세로 크리처의 더 복잡한 인간적인 측면을 탐색한 결과다. 추가적인 스케치 묘사는 곰 인간의 눈을 통해 풍부한 표현을 보여 준다. 그러나 눈이라는 요소로 이 크리처가 얼마나 강력하고 위협적인지를 보여 주지는 못했다.

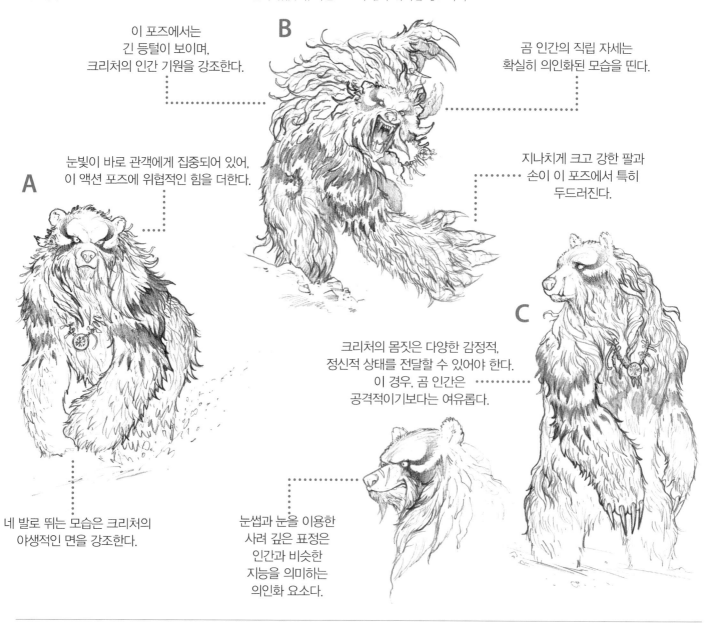

이 포즈에서는 긴 등털이 보이며, 크리처의 인간 기원을 강조한다.

눈빛이 바로 관객에게 집중되어 있어, 이 액션 포즈에 위협적인 힘을 더한다.

곰 인간의 직립 자세는 확실히 의인화된 모습을 띤다.

지나치게 크고 강한 팔과 손이 이 포즈에서 특히 두드러진다.

네 발로 뛰는 모습은 크리처의 야생적인 면을 강조한다.

크리처의 몸짓은 다양한 감정적, 정신적 상태를 전달할 수 있어야 한다. 이 경우, 곰 인간은 공격적이기보다는 여유롭다.

눈썹과 눈을 이용한 사려 깊은 표정은 인간과 비슷한 지능을 의미하는 의인화 요소다.

색상 및 무늬

자연에서 살아가는 곰의 원래 색상은 다양하다. 흰 북극곰부터 어두운 갈색곰, 그리고 흑백을 합친 판다까지 말이다. 곰 인간은 배색 선택에 영향을 미치는 툰드라 평원에 산다. 녹색과 회색의 조합으로 크리처는 풀과 키 작은 초목의 환경에 어우러질 것이다. 방어나 보호를 위한 위장은 여기에서 큰 역할을 하지 않는다. 이 크리처는 어떤 형태로든 사냥을 하기 때문이다. 그러므로 위장에 도움이 되지 않는 색이더라도 사용할 수 있다. 털 색깔은 곰과 인간 중 인간 형태의 머리카락, 턱수염과 어느 정도 닮아야 한다.

어떠한 형태든 곰 인간은 장식적인 상징, 문신을 통해 다른 곰 인간이나 인간과 소통한다. 그래서 그 요소의 색은 전체적인 털 색깔을 고려해 채색해야 한다.

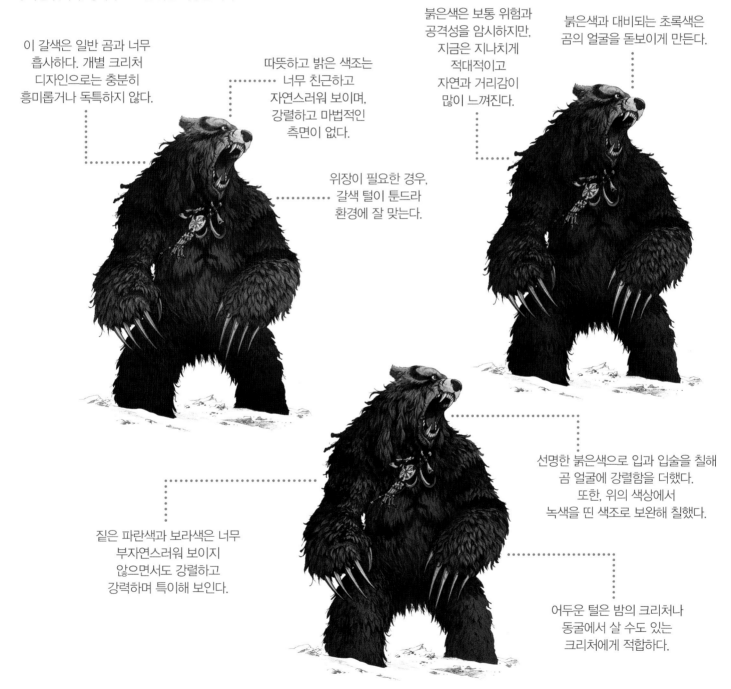

이 갈색은 일반 곰과 너무 흡사하다. 개별 크리처 디자인으로는 충분히 흥미롭거나 독특하지 않다.

따뜻하고 밝은 색조는 너무 친근하고 자연스러워 보이며, 강렬하고 마법적인 측면이 없다.

위장이 필요한 경우, 갈색 털이 툰드라 환경에 잘 맞는다.

붉은색은 보통 위험과 공격성을 암시하지만, 지금은 지나치게 적대적이고 자연과 거리감이 많이 느껴진다.

붉은색과 대비되는 초록색은 곰의 얼굴을 돋보이게 만든다.

선명한 붉은색으로 입과 입술을 칠해 곰 얼굴에 강렬함을 더했다. 또한, 위의 색상에서 녹색을 띤 색조로 보완해 칠했다.

짙은 파란색과 보라색은 너무 부자연스러워 보이지 않으면서도 강렬하고 강력하며 특이해 보인다.

어두운 털은 밤의 크리처나 동굴에서 살 수도 있는 크리처에게 적합하다.

255

최종 디자인

인간의 지능과 짐승의 몸을 가진 존재는 강력하고 파괴적이다. 최종 디자인에서는 이러한 자연의 위력을 더해 완성도 높게 묘사했다. 이는 자연으로부터 친숙한 동물을 가지고 와, 그 존재의 힘과 강인함을 극한까지 밀어붙여 강화한 결과다. 문신, 물감, 인간과 비슷한 관심 어린 눈과 같은 의인화 요소들은 이 야수가 일반적인 곰 이상의 존재라는 것을 증명한다. 인간의 뼈 목걸이와 같은 디테일은 크리처가 미적인 취향을 가졌으며, 지위를 드러내는 상징물에 관심이 있다는 것을 보여준다. 이는 곧 지능뿐만 아니라 자신의 거대한 크기에 대한 단서로 작용한다. 대조적인 색상과 전투를 나갈 때 머리에 바르는 물감처럼 어두운 파란색과 회색의 배합은 시각적인 효과를 연출한다. 이를 통해 곰 인간은 평범한 곰과 차별화된다.

이 디자인은 다음 페이지에서 볼 크리처의 두 가지 형태와 밀접한 관련이 있다. 곰 인간의 인간적인 요소, 곰의 요소, 디테일은 이 모든 것이 합쳐졌을 때 완전해질 수 있다.

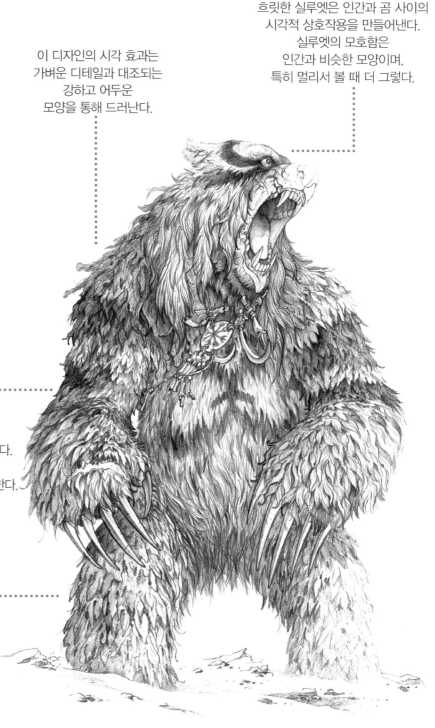

이 디자인의 시각 효과는 가벼운 디테일과 대조되는 강하고 어두운 모양을 통해 드러난다.

흐릿한 실루엣은 인간과 곰 사이의 시각적 상호작용을 만들어낸다. 실루엣의 모호함은 인간과 비슷한 모양이며, 특히 멀리서 볼 때 더 그렇다.

이 디자인 자체는 동적이지만 곰은 비교적 움직임을 자제하고 있다. 이러한 포즈는 곰 인간의 엄청난 강인함과 절제된 힘을 표현한다.

곰 인간의 비늘은 목걸이에 달린 인간의 뼈로 밝혀졌다. 크리처에 비해 인간의 뼈는 작고 가늘어 보인다.

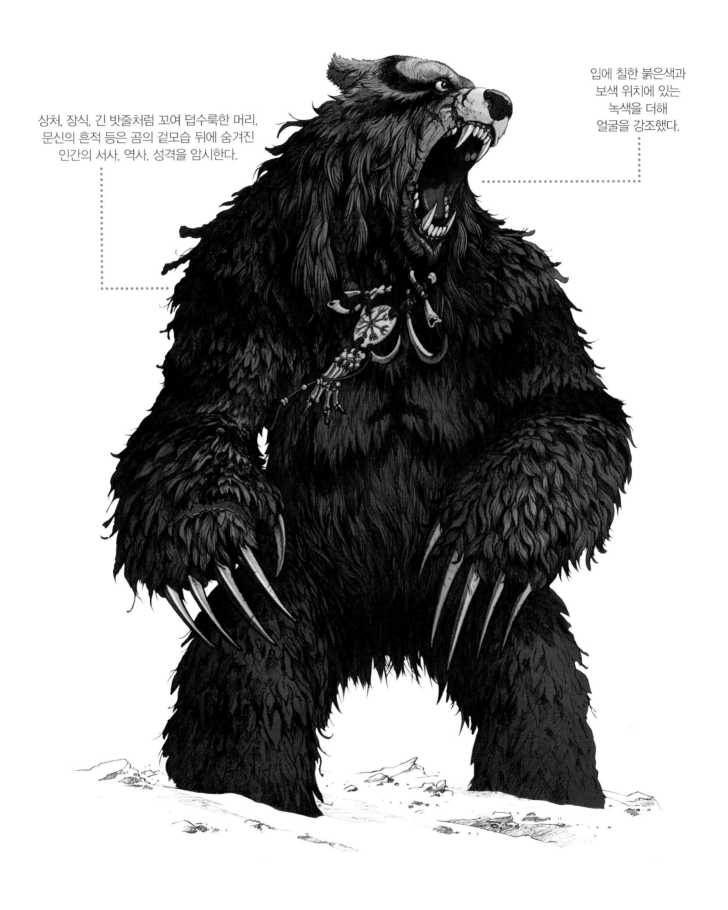

상처, 장식, 긴 밧줄처럼 꼬여 덥수룩한 머리,
문신의 흔적 등은 곰의 겉모습 뒤에 숨겨진
인간의 서사, 역사, 성격을 암시한다.

입에 칠한 붉은색과
보색 위치에 있는
녹색을 더해
얼굴을 강조했다.

변형

인간의 형태

최종 디자인에서 가장 많이 고려한 건 바로 곰 인간의 인간 형태였다. 곰이 가진 사람의 특징은 모두 이 형태에서 비롯되기 때문이다. 인간의 모습을 한 곰은 매우 가혹한 환경에서 사는 데 익숙한 캐릭터다. 툰드라의 영구 동토층에서 살아가므로 농사는 이 곰 인간의 생활 방식에 포함되지 않는다. 대신 그는 툰드라의 식물과 그들 특성에 대해 예리한 이해를 바탕으로 식물 먹이를 찾아다니고, 부족한 동물을 사냥하며 살아가는 사나운 헌터가 될 것이다.

그는 따뜻한 동물 털로 만든 긴 튜닉을 입었다. 발에는 곰으로의 변신을 암시하는 곰 발 부츠도 착용했다. 천연 재료로 꿰맨 이 수제 옷은 그와 자연 사이의 친밀함을 보여 주며, 추운 날씨로부터 그를 보호한다. 망토와 튜닉 같은 옷은 형태를 바꿀 때 쉽게 벗을 수 있다. 그의 부족 문신과 무늬는 쉽게 눈에 띈다. 그리고 공동체 안에 존재하는 그의 지위를 드러낸다. 그러나 그의 도구들은 고독한 삶을 즐기는 외로운 방랑자를 암시한다.

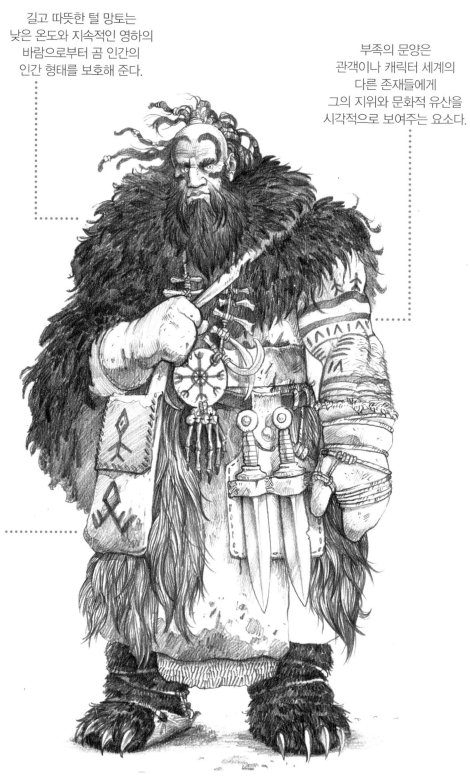

길고 따뜻한 털 망토는 낮은 온도와 지속적인 영하의 바람으로부터 곰 인간의 인간 형태를 보호해 준다.

부족의 문양은 관객이나 캐릭터 세계의 다른 존재들에게 그의 지위와 문화적 유산을 시각적으로 보여주는 요소다.

가방은 툰드라에서 발견되는 다양한 약초와 희귀한 식물을 수집하는 데 사용될 것이며, 이 캐릭터의 전투적이지 않은 면모를 보인다.

258

변형 중

이 곰 인간의 혼합 형태는 인간과 동물 사이에서 부분적으로 변형이 이루어진 상태다. 이는 캐릭터가 마음대로 정할 수 있으며, 크리처는 커다란 곰의 머리와 털이 무성한 손, 인간처럼 마주보는 엄지손가락을 가지고 있어 무기와 물체를 운반할 수 있다. 다리는 짧지만, 힘이 세다. 큰 발톱을 가지고 있어 두 발로 걸을 수도 있다. 곰 인간은 인간처럼 움직이고 생활할 수 있으며, 엄청난 힘이 있어 무거운 무기를 쉽게 사용할 수 있다. 완전한 인간 형태와 마찬가지로 크리처는 동물의 가죽과 뼈로 만든 옷, 전리품을 입고 있다. 털이 없는 피부는 인간과 비슷한 형태인데, 대체로 문신을 한 경향을 보인다.

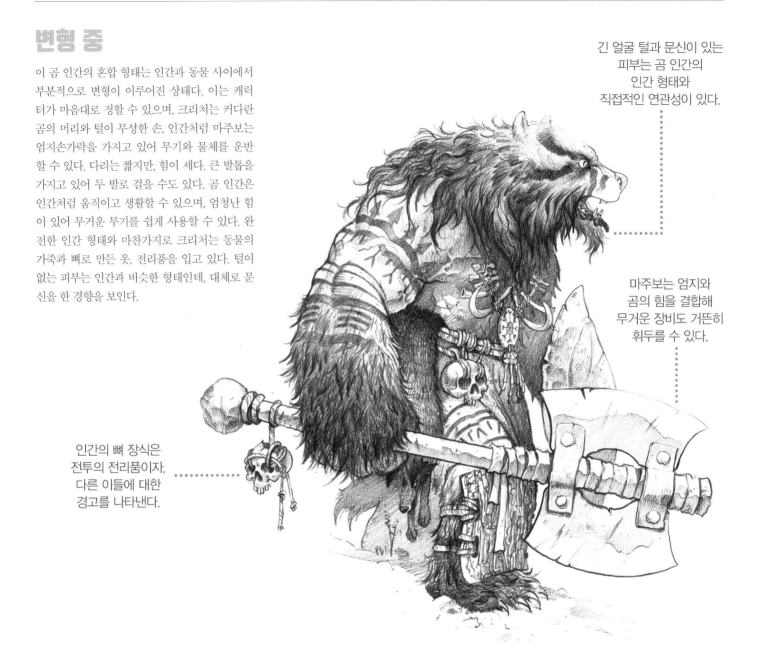

긴 얼굴 털과 문신이 있는 피부는 곰 인간의 인간 형태와 직접적인 연관성이 있다.

마주보는 엄지와 곰의 힘을 결합해 무거운 장비도 거뜬히 휘두를 수 있다.

인간의 뼈 장식은 전투의 전리품이자, 다른 이들에 대한 경고를 나타낸다.

아티스트 팁

어떤 디자인이든 흥미롭고 신빙성 있는 디자인으로 만들기 위해 여러분은 '창의적인 근육'을 개발해야 한다. 용기를 내서 다양한 요소들의 이상하고, 심지어는 기괴한 조합을 생각해 보자. 동물계, 식물계, 심리학, 해부학, 자연 전반에 대한 지식은 항상 크리처 디자이너인 여러분에게 도움이 될 것이다. 내 경험에 비추어 보았을 때 가장 중요한 것은 용기다. 여러분이 가는 곳곳마다 스케치북을 가지고 다니며 세상을 탐험하는 아이가 되어보자.

사람들은 보통 기술에 감동하기 때문에 어떤 면에서는 테크닉이 중요하기도 하다. 그러나 가장 중요한 것은 아이디어와 창조적인 과정이다. '스타일'은 시간이 지남에 따라 자연스럽게 따라오기 때문에 지나치게 몰두하지 않아도 좋다. 대신 좋은 디자인의 정수를 배우자. '나쁜' 창의적인 선택을 내리는 것을 망설이지 말자. 여러분이 하는 모든 일은 창의성의 여정에서 여러분을 인도할 소중한 경험이기 때문이다.

갤러리
Gallery

습지 생물
켄 바텔미 KEN BARTHELMEY

연구

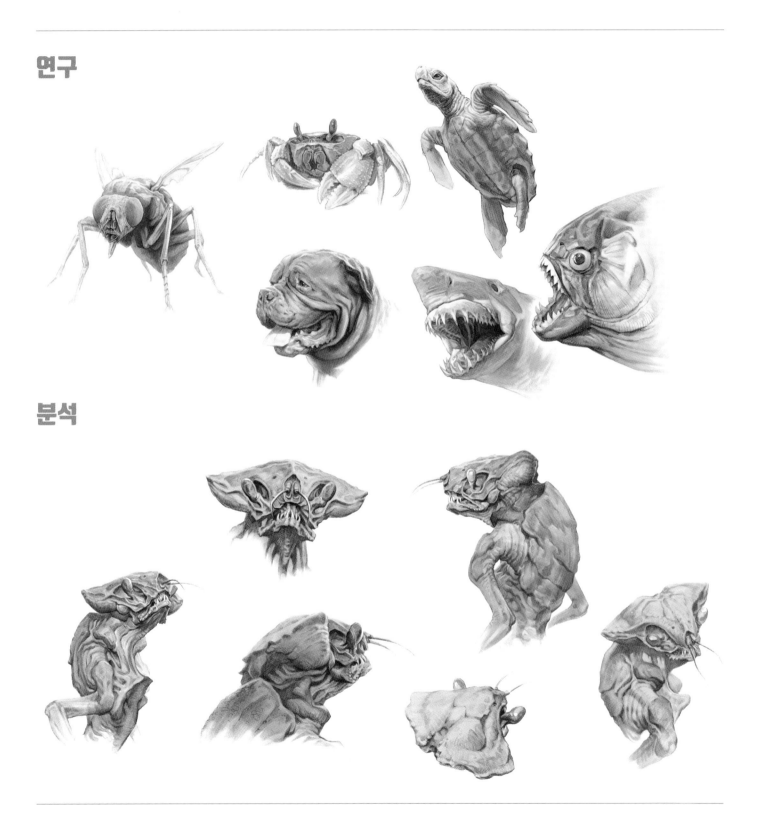

분석

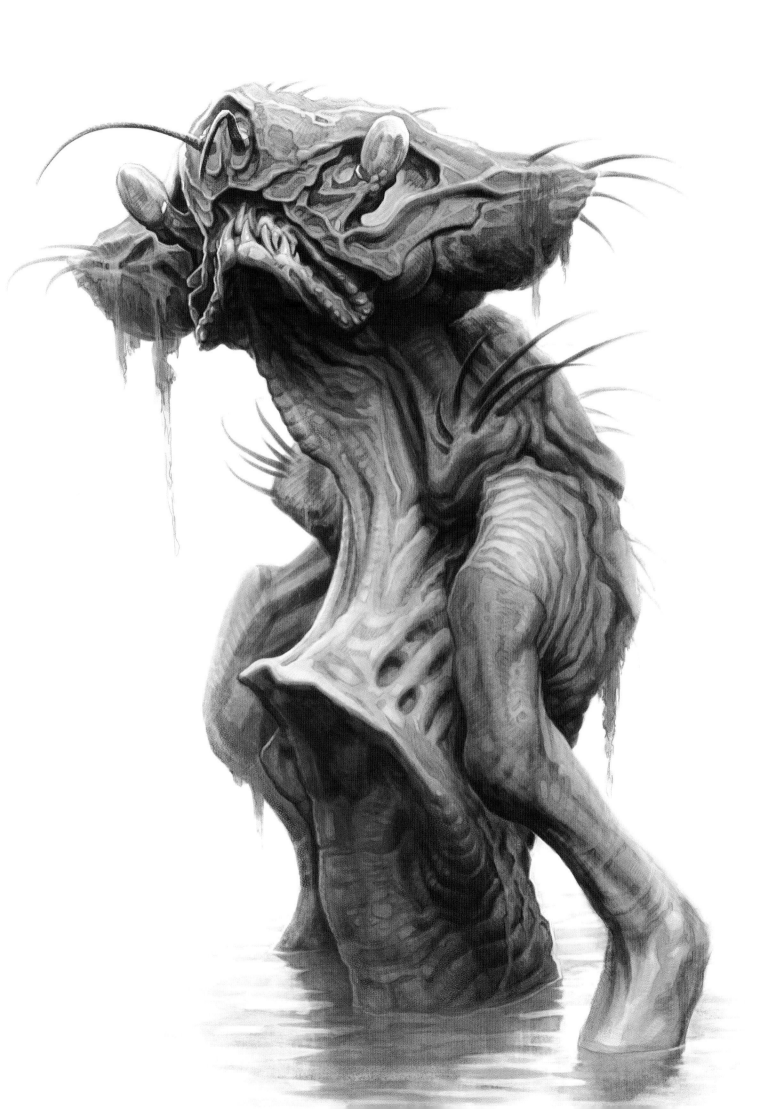

흰 줄무늬 사바나 와이번

브라이언 발레자 BRIAN VALEZA

연구

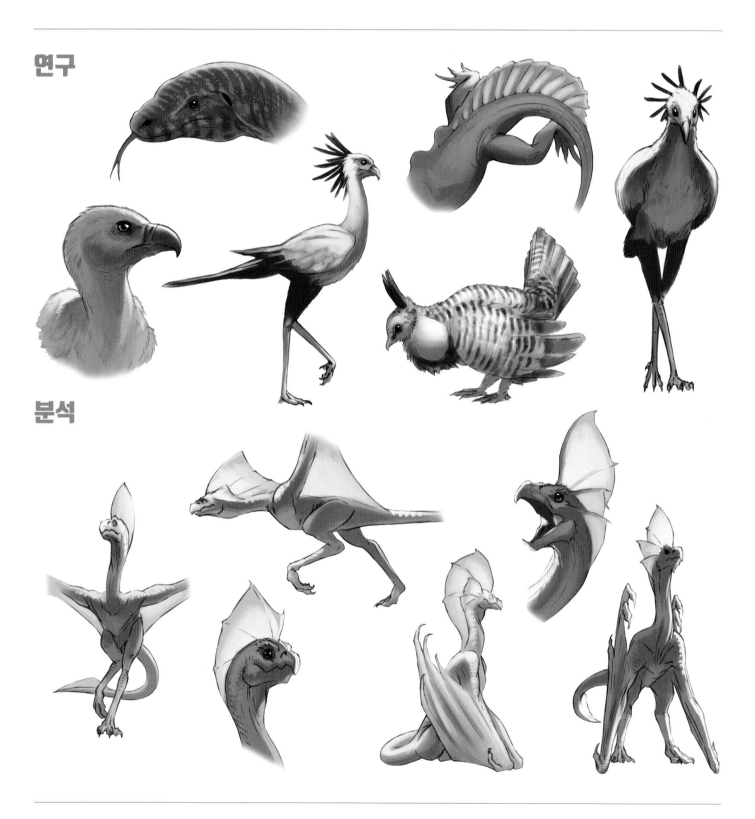

분석

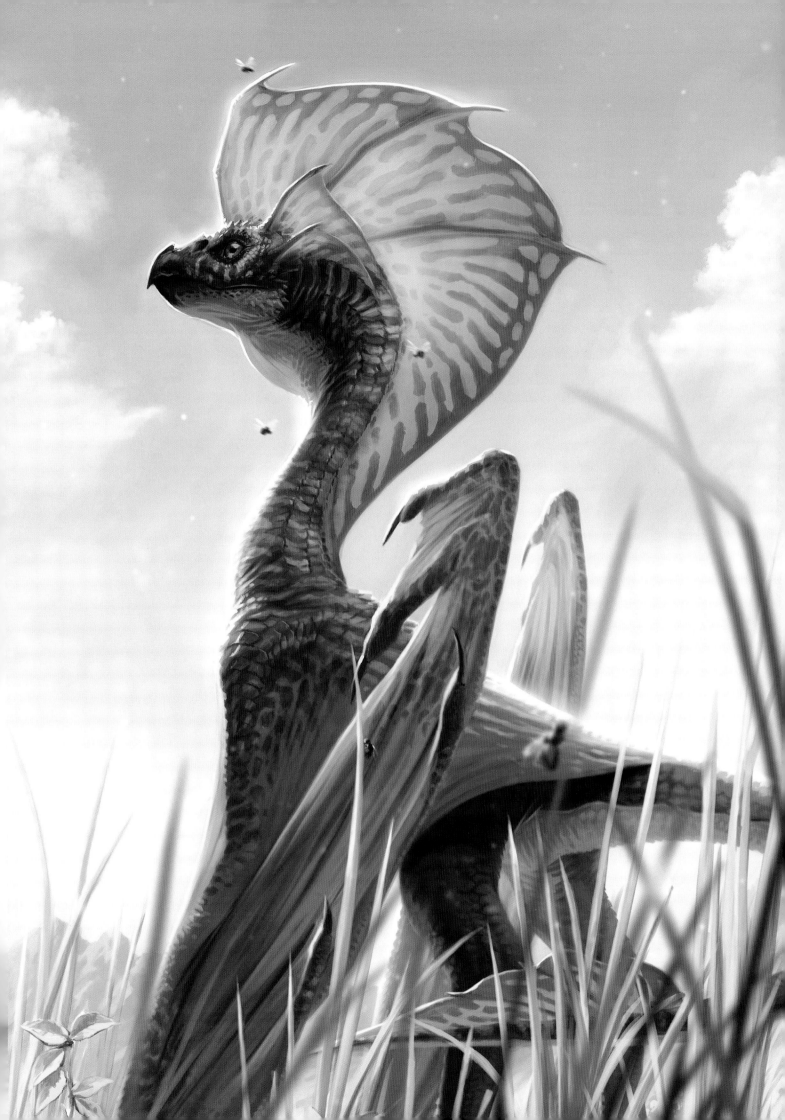

암초 먹는 동물
게이브 맥알파인 GABE MCALPINE

연구

분석

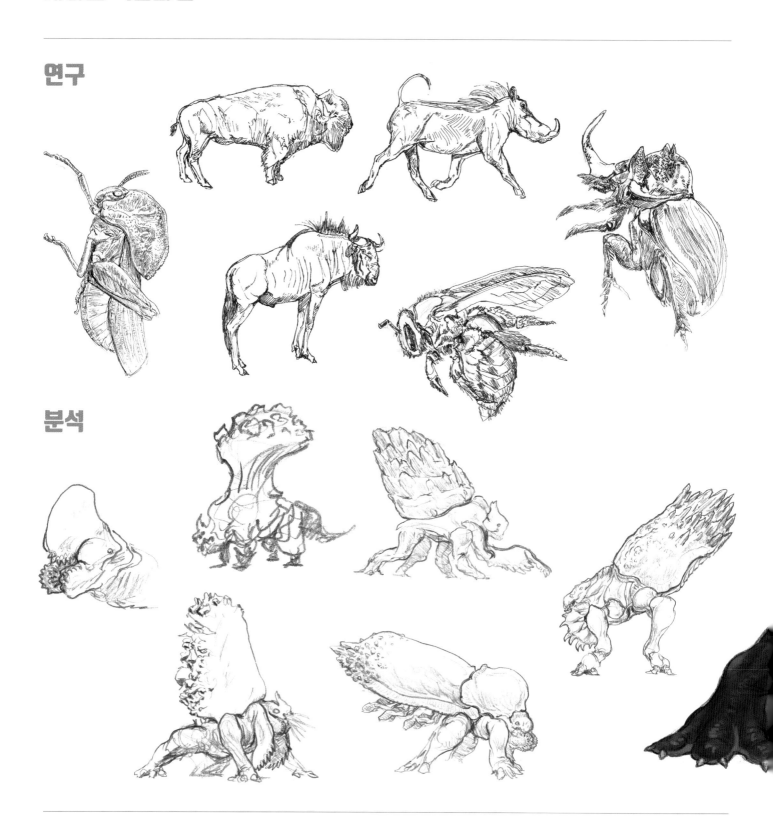

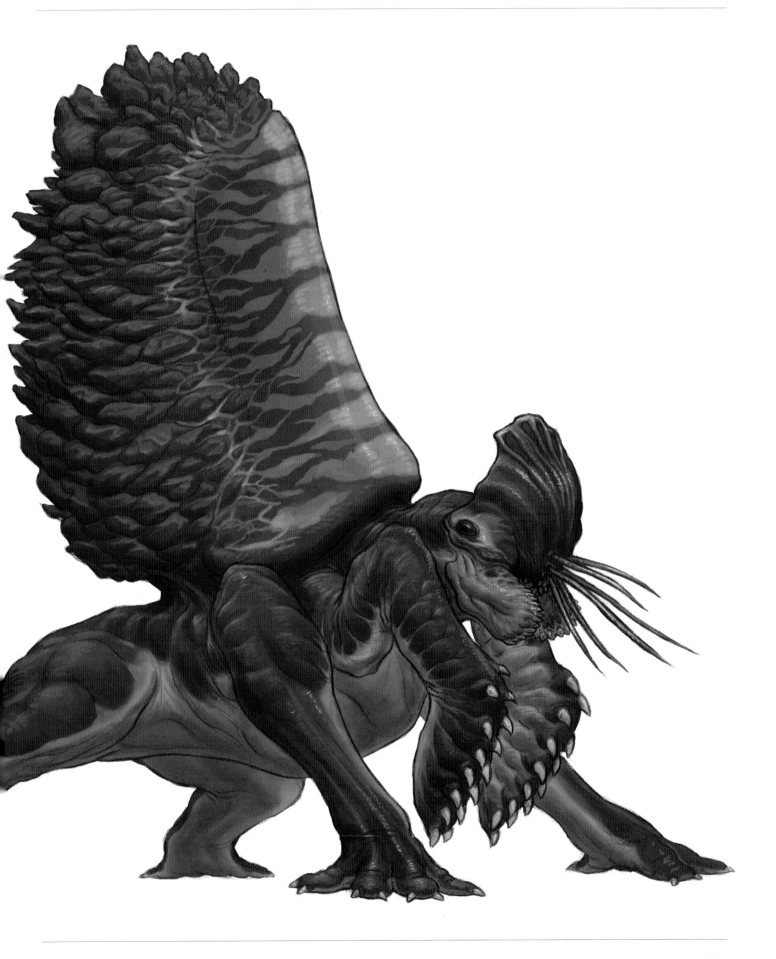

스토커

맥스 듀란 MAX DURAN

연구

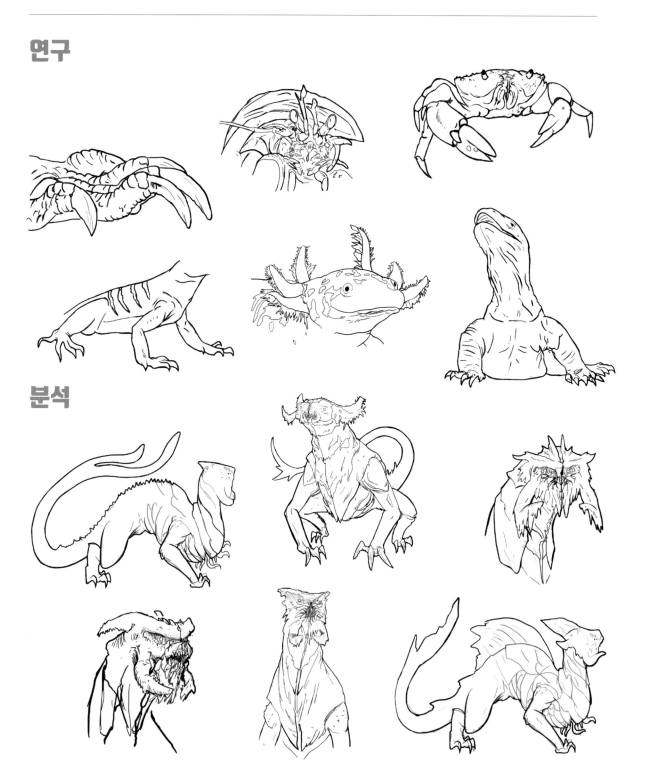

분석

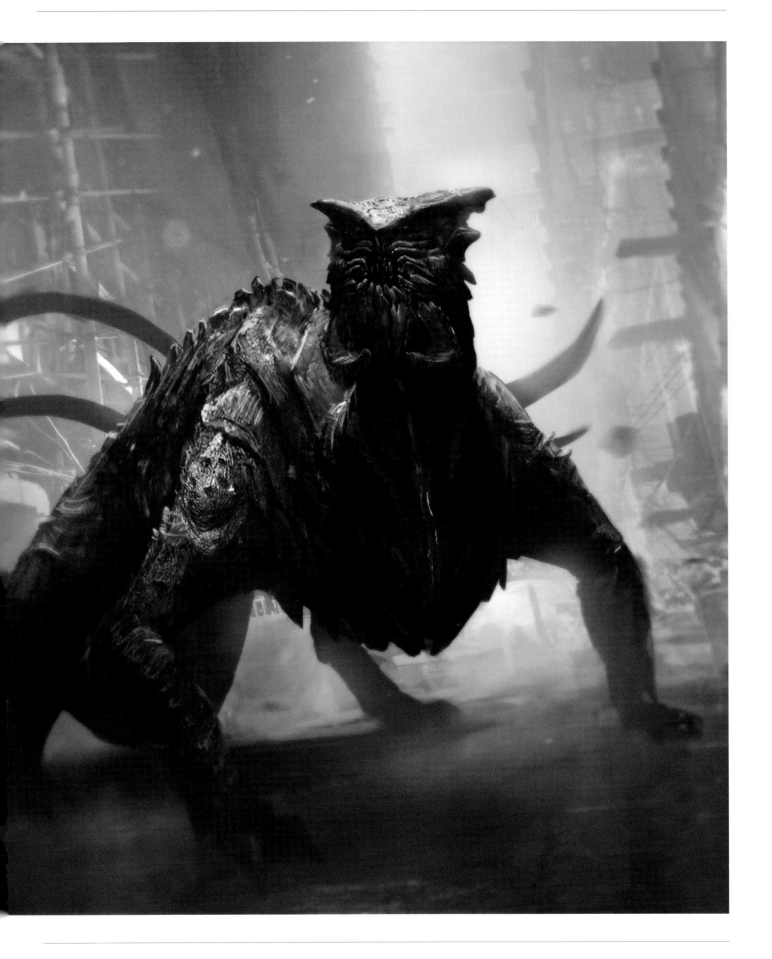

잠자리 용
야마무라 레 LE YAMAMURA

연구

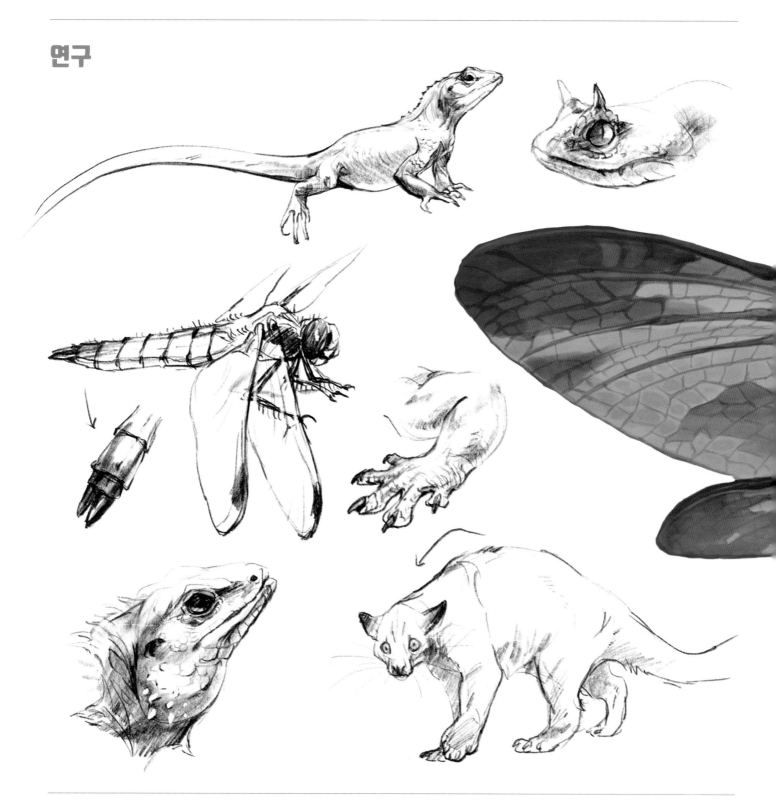

분석

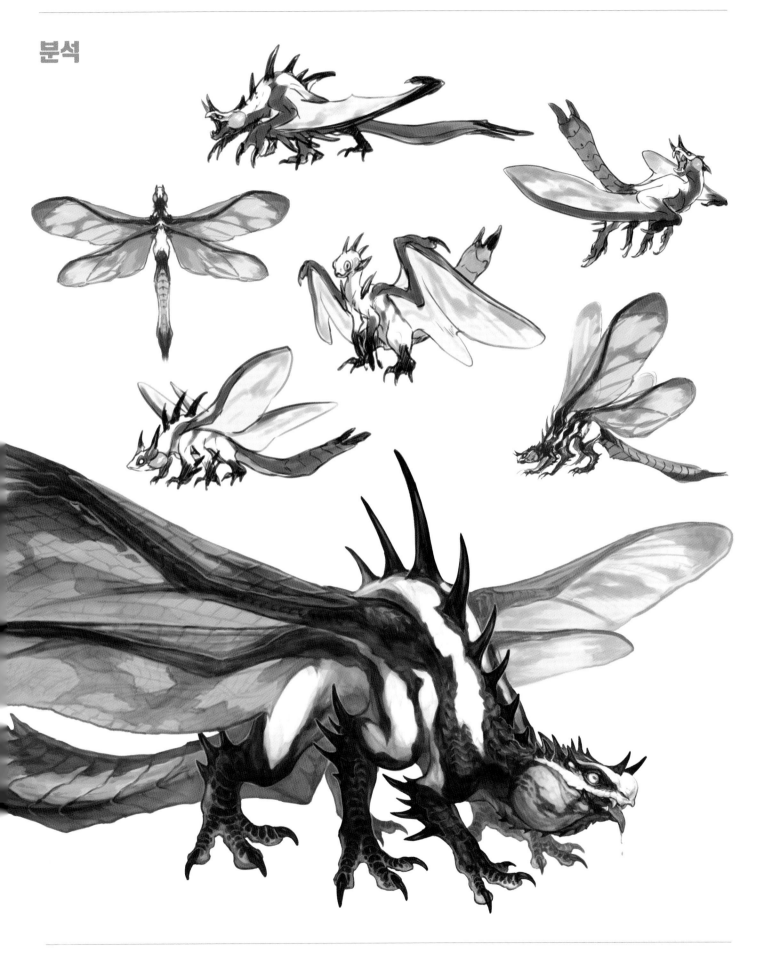

푸른 그리핀

존 테드릭 JOHN TEDRICK

연구

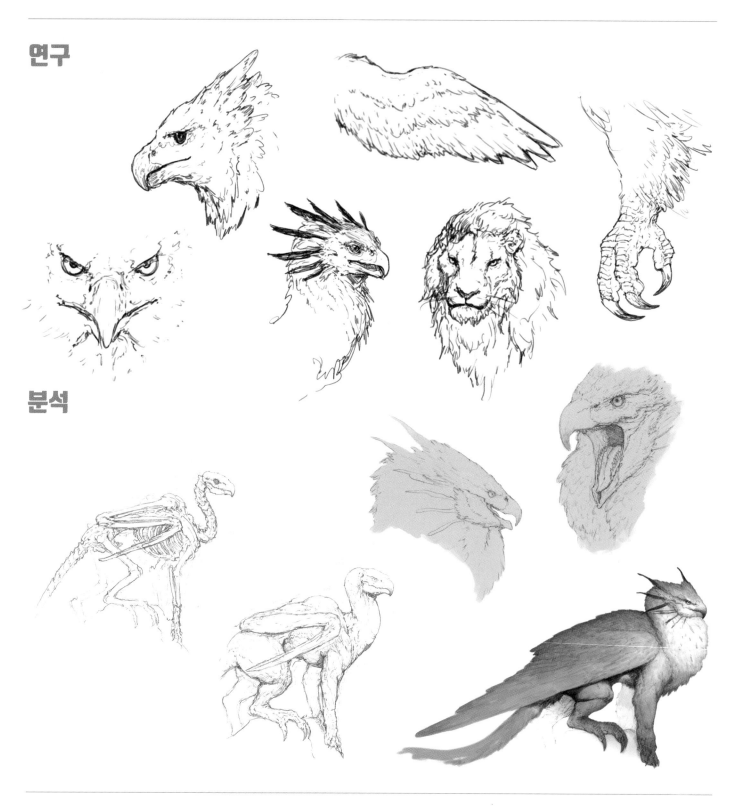

분석

하늘을 나는 와이번

조셉 린 JOSEPH LIN

연구

분석

연습

이 페이지의 예시를 활용해 크리처를 상상하고 디자인해 보자.
근사한 여러분만의 크리처 캐릭터 디자인이 탄생할 것이다.

- **6개의 팔다리를 가진 열대 우림에 사는 크리처**

- **시력이 나쁘고, 방호 기관이 단단하며, 행동이 굼뜬 크리처**

- **해안가 바위 웅덩이에서 살고 사냥하는 크리처**

- **꽃으로 위장하는 곤충 헌터**

- **날카롭고 거친 껍질을 가진 수생 크리처**

- **물갈퀴가 달린 팔다리를 이용해 날거나 활공할 수 있는 식충 동물**

- **특이한 부리로 물고기를 찌르는 조류 포식자**

- **독성 미늘이나 며느리발톱이 있는 날지 못하는 새**

- **얼룩덜룩한 위장을 한 유제류 크리처**

- **여러 개의 더듬이를 가진 지능적인 외계 크리처**

- **곰팡이로 위장할 수 있는 개구리처럼 생긴 크리처**

- **먹이를 찾기 위해 엄니를 사용하고 몸에 가시가 많은 숲속 크리처**

- **라이딩용으로 사육화되고 몸을 방호 기관으로 뒤덮은 거대한 크리처**

- 전갈과 독 벌레를 먹는 야행성 사막 거주자

- 단단한 조개를 깨트릴 수 있는 반수생 크리쳐

- 열대 우림 서식지에서 위장할 수 있는 파충류

- 자기 방어를 위해 유해한 독소를 생성하는 형형색색의 무척추동물

- 강력한 잡는꼬리가 달린 과일 먹는 포유류

- 조류와 식물을 먹고 사는 유순한 수생 외계 동물

- 큰 소리로 먹잇감의 방향 감각을 잃게 하는 무리 사냥꾼

저자 소개

앤드류 베이커 ANDREW BAKER

선임 콘셉트 아티스트 | andrewbakerdesigns.com

앤드류 베이커는 현재 뉴질랜드, 웰링턴 소재 A44 게임즈사의 선임 콘셉트 아티스트이다. 웨타 워크숍에서 10년간 선임 디자이너로 근무하면서 《공각기동대: 고스트 인 더 쉘》,《고질라》,《호빗》3부작을 작업했다. 작품의 모든 측면에 디자인 세계 구축을 위한 열정을 불어넣길 원한다.

켄 바텔미 KEN BARTHELMEY

크리처 & 캐릭터 디자이너 | theartofken.com

켄 바텔미는 2012년 이래 영화업계에서 일해 온 정열의 크리처 및 캐릭터 디자이너이고 2D와 3D 아트 전문이다.

카일 브라운 KYLE BROWN

콘셉트 아티스트 & 강사 | kylebrowndesign.com

오하이오주 더블린 출신인 카일 브라운은 현재 캘리포니아주 로스앤젤레스에서 영화와 텔레비전 콘셉트 아티스트로 일하고 있으며, 오늘날 그의 일을 하도록 영감을 준 사람들을 본받기를 바란다.

맥스 듀란 MAX DURAN

콘셉트 아티스트 | artstation.com/maxduran

맥스 듀란은 콜롬비아 출신이지만 2018년부터 중국 청두에 거주하며 버추어스 게임즈사에서 수석 콘셉트 아티스트 및 일러스트레이터로 활동하고 있다.

에딘 두르미세비치 EDIN DURMISEVIC

프리랜서 콘셉트 아티스트 & 일러스트레이터 | edind.artstation.com

에딘 두르미세비치는 보스니아 헤르체고비나 사라예보에 거주하며, 그곳에서 미술 아카데미를 졸업했다. 그는 게임과 영화업계를 위한 흥미로운 콘셉트와 일러스트레이션을 만드는 일에 열정적이다. 특히 캐릭터와 크리처 디자인에 열중한다.

크리스티나 렉소바 KRISTINA LEXOVA
콘셉트 & 크리처 아티스트 | klexova.com

크리스티나 렉소바는 크리처 디자인을 전문으로 하는 콘셉트 아티스트다. 최근 레어사의 에버와일드 게임 작업을 마무리한 후, 현재 체코에 있는 집 근처에서 야생동물을 기록하고 이곳저곳 찾아보는 것을 즐긴다.

조셉 린 JOSEPH LIN
프리랜서 콘셉트 아티스트 | artstation.com/simca1017

조셉 린은 대만에서 태어나고 자란 프리랜서 크리처 및 캐릭터 콘셉트 아티스트다. 그는 어린 시절부터 크리처를 보고, 읽고, 그리는 것을 좋아했다. 요즘, 용은 그의 최애 대상이다.

다미엔 맘몰리티 DAMIEN MAMMOLITI
프리랜서 콘셉트 아티스트 | boneandbrush.com

다미엔 맘몰리티는 프리랜서 콘셉트 아티스트로, CD 프로젝트 레드, 파이조 퍼블리싱, 모디피우스 엔터테인먼트사와 같은 세계적인 게임 및 TRPG 회사에서 일하고 있다.

게이브 맥알파인 GABE MCALPINE
콘셉트 아티스트 | artstation.com/gabemcalpine

게이브 맥알파인은 크리처 디자인을 전문으로 하는 영국 남부 해안 출신의 프리랜서 콘셉트 아티스트이자 일러스트레이터다.

오리아나 메넨데즈 ORIANA MENENDEZ
콘셉트 아티스트 | orianamdz.artstation.com

오리아나 메넨데즈는 로스앤젤레스에 기반을 둔 프리랜서 콘셉트 아티스트이다. 그녀는 비디오 게임과 탁상용 게임을 위한 크리처와 캐릭터 콘셉트 아트를 디자인했다.

브린 메세니 BRYNN METHENEY

콘셉트 아티스트 & 일러스트레이터 | brynnart.com

브린 메세니는 로스앤젤레스에 기반을 둔 엔터테인먼트 분야의 크리처 디자인을 전문으로 한 콘셉트 아티스트이다. 그녀는 《고스트버스터즈》, 《맨 인 블랙: 인터내셔널》, 《쏘리 투 보더 유, 스쿠비!》, 《던전 앤 드래곤 》등 여러 프로젝트에 참여했다.

알렉산더 오스트로브슈키 ALEXANDER OSTROWSKI

크리처 디자이너 & 콘셉트 아티스트 | alexander−ostrowski.artstation.com

알렉산더 오스트로브슈키는 독일 기반 크리처 디자이너이자 콘셉트 아티스트이다. 그는 직스모레보트카 스튜디오, 웨스트 스튜디오, 레디 앳 던(Ready at Dawn) 등 다양한 클라이언트와 작업하고 있다.

케이트 파일시프터 KATE PFEILSCHIEFTER

콘셉트 아티스트 | katepfeilschiefterart.com

케이트 파일시프터는 태평양 연안 북서부의 콘셉트 아티스트이자 일러스트레이터이다. 그녀는 2D와 3D 크리처 디자인을 전문으로 하며, 그의 영감은 미확인동물에서 신화 괴물, 동물학, 생태학, 그리고 추측 생물학에까지 과학과 신화를 오간다.

알렉스 리에스 ALEX RIES

콘셉트 아티스트 & 일러스트레이터 | alexries.com

호주 시골에서 자란 알렉스 리에스는 영화, 게임, 퍼블리싱을 위한 아트를 제작한다. 그는 자연사 미술과 서브노티카, 빌로우 제로(Subnautica: Below Zero) 같은 비디오 게임의 크리처 디자인을 만든다.

존 테드릭 JOHN TEDRICK

콘셉트 아티스트 & 일러스트레이터 | artstation.com/tedrick94

존 테드릭은 일러스트레이터이자 컨셉 아티스트이다. 현재 오하이오주에 살고 있는 그는 특히 멋진 크리처 작업을 해야 할 때, 그 일을 즐긴다.

앨리슨 테우스 ALLISON THEUS
콘셉트 아티스트 | allisontheus.com
앨리슨 테우스는 게임업계 콘셉트 아티스트와 일러스트레이터이다.

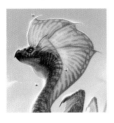

브라이언 발레자 BRIAN VALEZA
프리랜서 일러스트레이터 | artstation.com/tots
브라이언 조셉 P. 발레자는 건쉽 레볼루션(Gunship Revolution)이라는 온라인 아트 스튜디오의 공동 소유주일 뿐만 아니라 위저즈 오브 더 코스트(Wizards of the Coast), 파이조 퍼블리싱, 볼타, 그리고 많은 스튜디오에서 일해 온 프리랜서 일러스트레이터이다.

도미니크 바시 DOMINIQUE VASSIE
프리랜서 아티스트 & 생물학자 | dominiquevassie.com
도미니크 바시는 과학과 예술을 향한 열정이 동일한 아티스트이다. 그는 옥스포드 대학에서 생물학을 공부했고, 여가 시간에 미술 공부를 병행했으며, 예술과 과학의 혼합을 좋아한다.

조던 K. 워커 Jordan K. Walker
판타지 & 자연사 일러스트레이터 | jordankwalkerart.com
조던 K. 워커는 북미 서부에 기반을 둔 일러스트레이터이자 미술가이다. 그의 작품은 미국 전역의 갤러리에 소개되었고, 수많은 인쇄물과 디지털 출판물에 등장한다.

–

야마무라 레 LE YAMAMURA
프리랜서 크리처 디자이너 | gomalemo.tumblr.com
야마무라 레는 일본 기반의 크리처 아티스트이다. 일본의 한 게임 회사에서 일한 후, 게임, 출판, 영화업계를 위한 상상의 크리처를 디자인하기 위해 프리랜서로 전향했다.

살아 숨쉬는 오리지널 캐릭터 설정 테크닉

판타지 크리처 제작 도감

초판 인쇄 2023년 09월 15일
초판 발행 2023년 09월 15일

지은이 알렉스 리에스 · 브린 메세니 · 앤드류 베이커 · 케이트 파일시프터
옮긴이 박현희
발행인 채종준

출판총괄 박능원
국제업무 채보라
책임편집 조지원
디자인 홍은표
마케팅 문선영 · 전예리
전자책 정담자리

브랜드 므큐
주소 경기도 파주시 회동길 230 (문발동)
투고문의 ksibook13@kstudy.com

발행처 한국학술정보(주)
출판신고 2003년 9월 25일 제406-2003-000012호
인쇄 북토리
저작권사 3dtotal

3dtotal Publishing

ISBN 979-11-6983-395-0 13650

므큐는 한국학술정보(주)의 아트 큐레이션 출판 전문브랜드입니다.
무궁무진한 일러스트의 세계에서 가치 있는 정보를 수집하고 선별해 독자에게 소개한다는 뜻을 담고 있습니다.
'예술'이 가진 아름다운 가치를 전파해 나갈 수 있도록, 세상에 단 하나뿐인 책을 만들고자 합니다.